大地之歌

GUa
Das
馬

《大地之歌》 —— 馬勒的人世心聲

羅基敏、梅樂瓦（Jürgen Maehder）編著

九韵文化

馬勒（Gustav Mahler, 1860-1911）。攝於1907年。

目次

前言 v

《大地之歌》歌詞中譯 1
貝德格（Hans Bethge）／馬勒（Gustav Mahler）原作 羅基敏 譯

由中文詩到馬勒的《大地之歌》—— 17
譯詩、仿作詩與詩意的轉化
羅基敏

馬勒的交響曲《大地之歌》之為樂類史的問題 65
達努瑟（Hermann Danuser）著 羅基敏 譯

《大地之歌》之形成歷史與原始資料 85
達努瑟（Hermann Danuser）著 羅基敏 譯

談《大地之歌》的鋼琴版 127
達努瑟（Hermann Danuser）著 沈雕龍 譯

解析《大地之歌》 137
達努瑟（Hermann Danuser）著 蔡永凱、羅基敏 譯
 一、〈大地悲傷的飲酒歌〉 139
 二、〈秋日寂人〉 153
 三、〈青春〉 162
 四、〈美〉 171
 五、〈春日醉漢〉 181
 六、〈告別〉 187

馬勒晚期作品之樂團處理與音響色澤配置：《大地之歌》 221
梅樂亙（Jürgen Maehder）著 羅基敏 譯

魏本聽《大地之歌》首演感想　　　　　　　　　　　279
羅基敏 整理

馬勒交響曲創作、首演和出版資訊一覽表　　　　　282
張皓閔 整理

馬勒交響曲編制表　　　　　　　　　　　　　　283
張皓閔 整理

馬勒晚期作品研究資料選粹　　　　　　　　　　287
梅樂亙（Jürgen Maehder） 輯

本書重要譯名對照表　　　　　　　　　　　　　296
黃于真 整理

前言

Ich war sehr fleißig [...] Mir war eine schöne Zeit beschieden und ich glaube, daß es wohl das Persönlichste ist, was ich bis jetzt gemacht habe.

過去一陣子，我勤快地工作著⋯⋯我有一段美好的時光，我相信，我到目前完成的，這應是最個人的了。
— 馬勒（Gustav Mahler）給華爾特（Bruno Walter）的信，1908年九月初。

1911年十一月廿日，華爾特在慕尼黑指揮馬勒《大地之歌》（*Das Lied von der Erde*）首演。此時，作曲家過世正滿半年，離作曲家親自指揮第八號交響曲首演，亦不過十四個月。《大地之歌》與第八號交響曲截然不同的兩個天地，正反映了馬勒創作兩部作品時的不同人生階段與心境。

1907年發生的諸多事，是馬勒人生的轉捩點：轉換工作、大女兒過世、自己心臟有問題。在這些事發生前，馬勒的指揮生涯一路順風、作品也開始被接受和演出，第八號交響曲傳達了如此的意興奮發，接下來的《大地之歌》則反映了經過這一連串事件後的心境。1908年夏天，馬勒調整生活方式，經過一段時間後，終於能夠再度重新創作，短短一個多月裡，作品已接近完成階段。他在九月初給華爾特的信裡，寫出的這段話，亦是每一位聆聽《大地之歌》的聽者，會直接感受到的：「我到目前完成的，這應是最個人的了」。

馬勒選取歌詞的內容和排序，傳達了作曲家創作時的心境和人

生觀，有蒼涼的嘆息，也有對人生的贊頌與不捨。以六首歌曲串成一部交響曲的方式，更是「前無古人，後少來者」。由首演開始，《大地之歌》就一直受各方矚目，不僅是音樂會的熱門曲目、唱片界的寵兒，亦是音樂學界研究的熱門題目。音樂學界關心的是樂類上的問題，究竟這是首交響曲（Symphony）？還是藝術歌曲（Lied）？無論是前者或是後者，《大地之歌》與過往的交響曲或藝術歌曲有何異同？與馬勒自己之前的作品有何異同？對當代與後世有何影響？僅僅由這幾個問題，即可見到，《大地之歌》聚集了諸多音樂上的焦點，不僅在作品創作的時代，甚至在今日，都依舊有其特別處，值得一再地研究與討論。對華人世界而言，《大地之歌》更特別地是，馬勒選用歌詞的最原始來源為中文詩；雖然歐美學界對此亦早有相關探討，華人世界至今依舊樂此不疲地尋找原詩，似乎馬勒係以中文譜曲；相形之下，忽略了歌詞只是這部傑作的出發點。

　　正因為《大地之歌》是如此地多面向，本書試圖聚焦在相關的基本議題上，期能讓中文世界的愛樂者掌握作品之精華所在，深入傾聽與體會其中之奧妙。全書以羅基敏的〈由中文詩到馬勒的《大地之歌》— 譯詩、仿作詩與詩意的轉化〉開始，以馬勒時代的藝文氛圍為基底，說明不同時空、不同文化、不同藝術的唐詩，如何經過層層轉化與誤會，打動作曲家心絃，並以他的音樂語言，誤打誤撞地，不時能讓中文母語人士，於音樂裡感受到原詩意境。藝術的超時越空，在此又見一例。之後為今日馬勒研究泰斗達努瑟（Hermann Danuser）1986年前後出版的相關專文與書籍，針對作品本身幾個音樂上的基本議題，做出精密的闡述與討論。其中，〈馬勒的交響曲《大地之歌》之為樂類史的問題〉一文，係作者在寫作其《大地之歌》專書時，深感必須先釐清十九世紀交響曲與歌曲樂類發展的問題，方能開展相關論點，而完成了該文，為他自己的《大地之歌》研

究，也為其後他人的相關研究，奠定重要的歷史與理論基礎。〈《大
地之歌》之形成歷史與原始資料〉與〈解析《大地之歌》〉為作者
專著的核心內容，在前文的基礎上，結合作品手稿、作曲家書信等
相關史料，揭示作品其實相當複雜的形成歷史，透視作曲家寫作時
的音樂思想，再細密解析著作品的音樂內涵。插在兩文之間的，為
作者稍晚寫作的短文〈談《大地之歌》的鋼琴版〉。當年寫書時，
作者未能得見鋼琴版手稿，在該手稿付印問世後，部份回答了作者
當年提出的幾個重要問題，補足研究上的缺憾。《大地之歌》樂團
的大編制，在馬勒筆下，奏出狂放、也有寂寥，更不乏詩情畫意，並
以泰然面對生死的心情，進入作品靜謐的高潮。作品結束的「無盡
時」，在一百年後，都還屢屢震撼著聽者。馬勒如何巧手完成這些，
至今少見專文討論，梅樂亙的〈馬勒晚期作品之樂團處理與音響色
澤配置：《大地之歌》〉，由分析樂團的難處出發，細數馬勒晚期作
品的樂團手法，點出第八交響曲與《大地之歌》同屬晚期作品精義
之所在，雖然作品的創作背景與訴求全然不同。

　　感謝Prof. Hermann Danuser慨然應允，同意我們翻譯他的大作。
感謝蔡永凱、沈雕龍幫忙翻譯，吳宇棠、張皓閔、黃于真協助搜尋
及整理資料等許多瑣碎事務，黃于真並協助繁瑣的校對工作。高談
文化許麗雯總編和同仁們的大力相挺，耐心配合我們的要求，自是
催生這本書的功臣。

　　期待這本《大地之歌》專書能在作品首演一百年後，為華人世
界提供一個寬闊的音樂視野，對馬勒的這部傑作，能有更深的體會
與共鳴。

<div align="right">

羅基敏

2011年八月於柏林

</div>

《大地之歌》歌詞中譯

貝德格 (Hans Bethge) ／馬勒 (Gustav Mahler)

羅基敏 譯

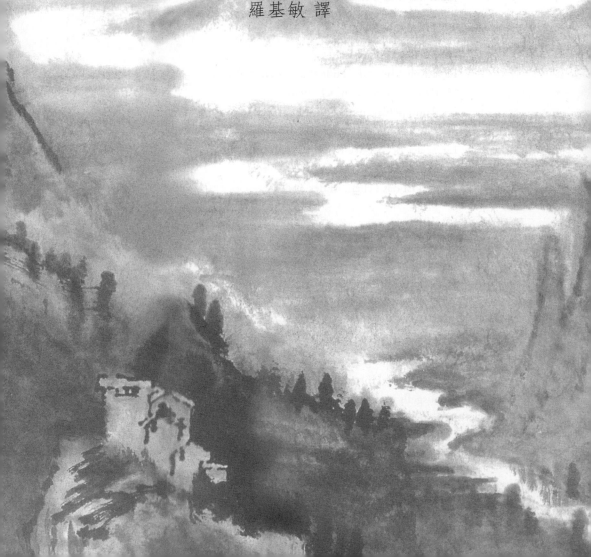

I. Das Trinklied vom Jammer der Erde
(Li-Tai-Po)

Schon winkt der Wein im gold'nen Pokale,
doch trinkt noch nicht, erst sing' ich euch ein Lied!
Das Lied vom Kummer soll auflachend in die Seele euch klingen.
Wenn der Kummer naht, liegen wüst die Gärten der Seele,
welkt hin und stirbt die Freude, der Gesang.
Dunkel ist das Leben, ist der Tod.

Herr dieses Hauses!
Dein Keller birgt die Fülle des goldenen Weins!
Hier, diese Laute nenn' ich mein!
Die Laute schlagen und die Gläser leeren,
das sind die Dinge, die zusammen passen.
Ein voller Becher Wein zur rechten Zeit
ist mehr wert als alle Reiche dieser Erde!
Dunkel ist das Leben, ist der Tod.

Das Firmament blaut ewig, und die Erde
wird lange fest steh'n und aufblüh'n im Lenz.
Du aber, Mensch, wie lang lebst denn du?
Nicht hundert Jahre darfst du dich ergötzen
an all dem morschen Tande dieser Erde!

Seht dort hinab! Im Mondschein auf den Gräbern
hockt eine wild-gespenstische Gestalt,
Ein Aff' ist's! Hört ihr, wie sein Heulen
hinausgellt in den süßen Duft des Lebens!
Jetzt nehmt den Wein! Jetzt ist es Zeit, Genossen!
Leert eure gold'nen Becher zu Grund!
Dunkel ist das Leben, ist der Tod.

一、大地悲傷的飲酒歌
(李太白)

美酒已在金杯中蕩漾，
暫且莫飲，且讓我為你們唱首歌！
悲愁之歌應高聲地在你們靈魂裡響著。
當悲愁來臨時，靈魂的園地一片荒蕪，
枯萎、逝去，這歡樂，這歌聲。
灰黯是這人生，是死亡。

屋子的主人啊！
你地窖中滿藏金色美酒！
這兒，這把琴，是我的，
彈起愛琴，飲盡杯中酒，
正是兩樣相稱的事。
一滿杯酒，及時來到
比世上任何財富都要珍貴！
灰黯是這人生，是死亡。

穹蒼永藍，大地
會長遠存留並在春天綻放。
你呢？人啊！你能活多久？
不到一百年，你可以享受
這世上腐朽的東西啊！

看那下面！月光裡，在墳頭上
蹲踞著一個粗野、詭異的形體，
那是隻猿！你們聽，它的尖啼
刺入了生命的甜美氣息裡！
現在，拿起酒！現在是時候了，朋友！
飲盡您的金杯吧！
灰黯是這人生，是死亡。

II. Der Einsame im Herbst
 (Tschang-Tsi)

Herbstnebel wallen bläulich überm See;
vom Reif bezogen stehen alle Gräser;
man meint, ein Künstler habe Staub von Jade
über die feinen Blüten ausgestreut.

Der süße Duft der Blumen ist verflogen;
ein kalter Wind beugt ihre Stengel nieder.
Bald werden die verwelkten, gold'nen Blätter
der Lotosblüten auf dem Wasser zieh'n.

Mein Herz ist müde. Meine kleine Lampe
erlosch mit Knistern, es gemahnt mich an den Schlaf.
Ich komm' zu dir, traute Ruhestätte!
Ja, gib mir Ruh, ich hab' Erquickung not!

Ich weine viel in meinen Einsamkeiten.
Der Herbst in meinem Herzen währt zu lange.
Sonne der Liebe, willst du nie mehr scheinen,
um meine bittern Tränen mild aufzutrocknen?

4

二、秋日寂人
(張繼?)*

秋霧藍藍地泛起湖上，
被白霜覆蓋，片片草地；
人言，一位藝術家將玉塵
在纖細的花朵上遍灑。

花朵甜美香味已經散盡；
一陣冷風吹彎了它們樹枝。
很快地，凋謝的金色的
荷葉會在水面上飄流。

我心已倦怠。我的小燈
搖晃著即將熄滅，提醒我得睡了。
我來了，親愛的棲息所！
是啊！給我安靜，我急需振作！

我哭泣甚多，在我的孤寂裡。
秋天在我心中持續地太久。
愛的陽光，你可不願再出現，
將我痛苦的淚溫柔拭乾？

*本譯名係依原文音譯，詳見本書〈由中文詩到馬勒的《大地之歌》— 譯詩、仿作詩與詩意的轉化〉一文。

III. Von der Jugend
(Li-Tai-Po)

Mitten in dem kleinen Teiche
steht ein Pavillon aus grünem
und aus weißem Porzellan.

Wie der Rücken eines Tigers
wölbt die Brücke sich aus Jade
zu dem Pavillon hinüber.

In dem Häuschen sitzen Freund,
schön gekleidet, trinken, plaudern,
manche schreiben Verse nieder.

Ihre seidnen Ärmel gleiten
rückwärts, ihre seidnen Mützen
hocken lustig tief im Nacken.

Auf des kleinen Teiches stiller
Wasserfläche zeigt sich alles
wunderlich im Spiegelbilde.

Alles auf dem Kopfe stehend
in dem Pavillon aus grünem
und aus weißem Porzellan;

Wie ein Halbmond steht die Brücke,
umgekehrt der Bogen. Freunde,
schön gekleidet, trinken, plaudern.

三、青春
(李太白) *

在小池塘的中央，
有一個亭子，由綠色
和白色的瓷做成。

好像老虎的背
拱起座橋，玉做的
走向亭子。

在小亭中，坐著朋友們，
華美衣著，喝著、聊著，
有的人寫下詩句。

他們的絲袖滑向
後方，他們的絲帽
有趣地沈落在頸上。

在小池安靜的
水面上，所有的景物
都奇妙地映照著。

所有的東西都頭朝下
在那個亭子，由綠色
和白色的瓷做成；

像個半月，橋站著，
倒過來了，這弧線。朋友們，
華美衣著，喝著，聊著。

*本譯名係依原文音譯，詳見本書〈由中文詩到馬勒的《大地之歌》─ 譯詩、仿作詩
 與詩意的轉化〉一文。

IV. Von der Schönheit
(Li-Tai-Po)

Junge Mädchen pflücken Blumen,
pflücken Lotosblumen an dem Uferrande.
Zwischen Büschen und Blättern sitzen sie,
sammeln Blüten in den Schoß und rufen
sich einander Neckereien zu.

Gold'ne Sonne webt um die Gestalten,
spiegelt sie im blanken Wasser wider.
Sonne spiegelt ihre schlanken Glieder,
ihre süßen Augen wider,
und der Zephir hebt mit Schmeichelkosen das Gewebe
ihrer Ärmel auf, führt den Zauber
ihrer Wohlgerüche durch die Luft.

O sieh, was tummeln sich für schöne Knaben
dort an dem Uferrand auf mut'gen Rossen,
weithin glänzend wie die Sonnenstrahlen;
schon zwischen dem Geäst der grünen Weiden
trabt das jungfrische Volk einher!
Das Roß des einen wiehert fröhlich auf,
und scheut, und saust dahin,
über Blumen, Gräser, wanken hin die Hufe,
sie zerstampfen jäh im Sturm die hingesunk'nen Blüten,
hei! wie flattern im Taumel seine Mähnen,
Dampfen heiß die Nüstern!

Gold'ne Sonne webt um die Gestalten,
spiegelt sie im blanken Wasser wider.
Und die schönste von den Jungfrau'n sendet
lange Blicke ihm der Sehnsucht nach.
Ihre stolze Haltung ist nur Verstellung.
In dem Funkeln ihrer großen Augen,
in dem Dunkel ihres heißen Blicks
schwingt klagend noch die Erregung ihres Herzens nach.

四、美
(李太白)

年輕女孩在採花,
採著蓮花,在那岸邊。
在花叢和蓮葉間,她們坐著,
將花放在懷中並且呼喚著
彼此、互相戲弄嘻笑著。

金色的陽光環繞著她們的身影,
將影像投射在清朗的水面上。
陽光將她們苗條的肢體,映在
她們甜美的眼睛裡,
和風諂媚地拂過衣裳
掀起袖子,將一股神奇、
美好香味佈滿空氣中。

啊!英俊美少年嬉鬧著
在那岸邊,騎在健馬上,
在遠處閃爍著,好像陽光;
已在柳樹的綠枝條間,
一群血氣方剛的人策馬而來!
其中一人的馬愉悅地嘶喊著,
受到驚嚇,衝了過去,
踩在花上、草地上,擺動著馬蹄,
像風暴般地踐踏著滿地的落花。
嗨!它的鬃毛飛舞在風中,
鼻孔冒著熱氣!

金色的陽光環繞著她們的身影,
將影像投射在清朗的水面上。
少女中最美的一位送出
長長的目光,對他的渴望。
她的矜持只是掩飾。
她大眼中的火花,
她熱烈眼神中的陰影
還幽怨地閃爍著她心底的激動。

V. Der Trunkene im Frühling
(Li-Tai-Po)

Wenn nur ein Traum das Leben ist,
warum dann Müh' und Plag'!?
Ich trinke, bis ich nicht mehr kann,
den ganzen lieben Tag!

Und wenn ich nicht mehr trinken kann,
weil Kehl' und Seele voll,
so tauml' ich bis zu meiner Tür
und schlafe wundervoll!

Was hör' ich beim Erwachen? Horch!
Ein Vogel singt im Baum.
Ich frag' ihn, ob schon Frühling sei,
Mir ist als wie im Traum.

Der Vogel zwitschert; Ja! Der Lenz
ist da, sei kommen über Nacht!
Aus tiefstem Schauen lauscht' ich auf,
der Vogel singt und lacht!

Ich fülle mir den Becher neu
Und leer' ihn bis zum Grund
und singe, bis der Mond erglänzt
am schwarzen Firmament!

Und wenn ich nicht mehr singen kann,
so schlaf' ich wieder ein.
Was geht mich denn der Frühling an!?
Laßt mich betrunken sein!

五、春日醉漢
(李太白)

如果人生只是場夢，
為何有痛苦和煩惱！？
我喝，直到我不再能喝，
整天都如此！

當我不能再喝時，
因為喉嚨和靈魂都滿了，
我就蹣跚地走到門邊
倒頭大睡！

我醒來時聽到什麼？聽啊！
有隻鳥叫著，在樹上。
我問它，是否春天已來了，
我好像在做夢。

鳥兒叫著：是啊！春天
來了，就是一晚上的事！
我醉醺醺地聽著，
鳥兒唱著、笑著！

我再度斟滿酒杯
並喝空它到杯底，
唱著，直到月光照亮
黑色的穹蒼!

當我不能再唱的時候，
我又睡著了。
與我又何干，這春天！？
還是讓我醉去吧！

VI. Der Abschied
(Mong-Kao-Jen und Wang-Wei)

Die Sonne scheidet hinter dem Gebirge.
In alle Täler steigt der Abend nieder
mit seinen Schatten, die voll Kühlung sind.

O sieh! Wie eine Silberbarke schwebt
der Mond am blauen Himmelssee herauf.
Ich spüre eines feinen Windes Weh'n
hinter den dunklen Fichten!

Der Bach singt voller Wohllaut durch das Dunkel.
Die Blumen blassen im Dämmerschein.
Die Erde atmet voll von Ruh' und Schlaf.
Alle Sehnsucht will nun träumen,
die müden Menschen geh'n heimwärts,
um im Schlaf vergess'nes Glück
und Jugend neu zu lernen!

Die Vögel hocken still in ihren Zweigen.
Die Welt schläft ein!
Es wehet kühl im Schatten meiner Fichten.
Ich stehe hier und harre meines Freundes.
Ich harre sein zum letzten Lebewohl.

Ich sehne mich, o Freund, an deiner Seite
die Schönheit dieses Abends zu geniessen.
Wo bleibst du? Du lässt mich lang allein!

Ich wandle auf und nieder mit meiner Laute
auf Wegen, die von weichem Grase schwellen.
O Schönheit; O ewigen Liebens, Lebens trunk'ne Welt!

六、告別
(孟浩然與王維)

太陽告別著走到山後。
山谷裡，暮色下沈，
一片陰影，滿是涼意。

看啊！好似銀色的小舟飄浮著，
月亮在藍藍的天海邊升起。
我感到一陣微風輕拂
在黯黯的松林後！

小溪唱著，滿滿作響，穿透黑暗。
花朵綻放在暮色中。
大地吸飽了安寧和睡眠。
所有的渴望都進入夢鄉，
疲憊的人們走上歸途，
在睡眠中，對被遺忘的快樂
和青春，重新學習！

鳥兒們安靜地蹲在枝頭。
世界睡著了！
吹起涼風，在我松林的陰影中
我站在這兒，等我的朋友。
我等著他最後的道別。

我心思念，噢，朋友，在你身邊
享受這夜晚的美。
你在那兒？你讓我長久孤單！

我走來走去，抱著我的琴
在路上，它被軟軟的草佈滿。
噢，美；噢，永恆愛的、生命的沈醉世界！

13

Er stieg vom Pferd und reichte ihm den Trunk
des Abschieds dar. Er fragte ihn, wohin
er führe und auch warum es müßte sein.
Er sprach, seine Stimme war umflort:
Du, mein Freund,
mir war auf dieser Welt das Glück nicht hold!

Wohin ich geh'? Ich geh', ich wandre in die Berge.
Ich suche Ruhe für mein einsam Herz!
Ich wandle nach der Heimat, meiner Stätte!
Ich werde niemals in die Ferne schweifen.
Still ist mein Herz und harret seiner Stunde!
Die liebe Erde allüberall blüht auf im Lenz
und grünt aufs neu!
Allüberall und ewig blauen licht die Fernen!
Ewig, ewig!

14

他下了馬,並遞給他一杯酒
以為告別。他問他,往那兒
他要去,為什麼一定要這樣。
他說,他的聲音迷迷濛濛的:
你啊,我的朋友,
我在這世間,幸福無存!

要去那兒?我去、我走到山裡去。
我找尋安靜,為我孤寂的心!
我要回家,我的棲息所!
我再也不去遠方飄蕩。
安靜,我的心,但等時刻到來!
可愛的大地到處綻放,在春天裡,
再發新綠!
到處、永遠,藍光閃耀著,在那遠處!
永遠、永遠!

由中文詩到
馬勒的《大地之歌》—
譯詩、仿作詩與詩意的轉化

羅基敏

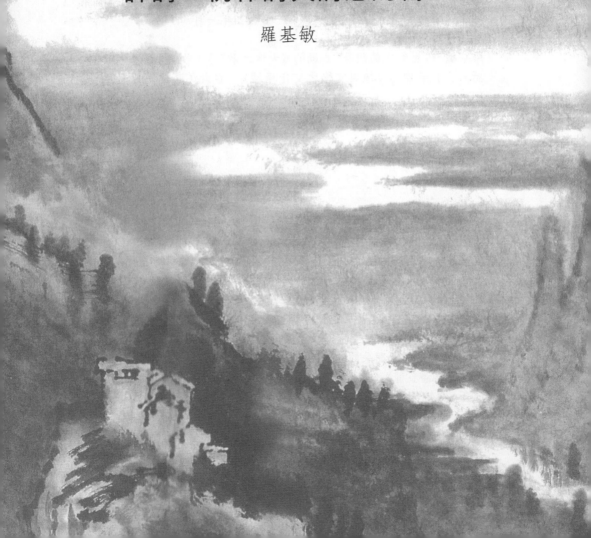

* 本文最原始之版本以德文發表於1989年九月四至七日，於漢堡舉行之馬勒學術會議，並收於該會議之論文集：

Kii-Ming Lo, "Chinesische Dichtung als Text-Grundlage für Mahlers *Lied von der Erde*", in: *Kongreßbericht »Gustav-Mahler-Kongreß Hamburg« 1989*, ed. by Matthias Theodor Vogt, Kassel/Basel/London/New York (Bärenreiter), 1991, 509-528。

經修改後，首次以中文發表於民國82年十二月十五日東吳大學文學院第四屆學術研討會，並收於該會議之論文集：

羅基敏，〈中國詩與馬勒的《大地之歌》〉，東吳大學文學院第五屆系際學術研討會音樂研討論文集，一九九四年一月，47-76。

經增修後，發表於：

羅基敏，〈世紀末的頹廢：馬勒的《大地之歌》〉，收於：羅基敏，《文話／文化音樂：音樂與文學之文化場域》，台北（高談）1999，153-197。

應本書之編著理念，再經增修後，成為目前的版本。

作者簡介：

羅基敏，德國海德堡大學音樂學博士，國立台灣師範大學音樂系及研究所教授。研究領域為歐洲音樂史、歌劇研究、音樂美學、文學與音樂、音樂與文化等。經常應邀於國際學術會議中發表論文。

重要中文著作有《文話／文化音樂：音樂與文學之文化場域》（台北：高談，1999）、《愛之死—華格納的《崔斯坦與伊索德》》（台北：高談，2003）、《杜蘭朵的蛻變》（台北：高談，2004）、《古今相生音樂夢—書寫潘皇龍》（台北：時報，2005）、《「多美啊！今晚的公主」—理查‧史特勞斯的《莎樂美》》（台北：高談，2006）、《華格納‧《指環》‧拜魯特》（台北：高談，2006)、《少年魔號 — 馬勒的詩意泉源》（台北：華滋，2010）等專書及數十篇學術文章。

　　眾所週知，1907年是馬勒生命中一大轉捩點，家庭變故、事業打擊接踵而來，自己的身體狀況亦發出警訊。[1]一年後，作曲家譜寫了《大地之歌》，當時的人生慨嘆和個人心境，反映在歌詞的選取上，自是理所當然。對歐洲人來說，作品中的蒼涼和對人生的慨嘆，無疑是馬勒揮別人間思想的呈現，雖然中文原詩中並不見此點；對華人世界而言，僅就歌詞內容，亦未必會見到作曲者的辭世之意。然則，由於《大地之歌》的成功，馬勒的歌詞和中文原詩的關係，亦成為這部作品常常引發的另一個問題。不僅對華人而言，接觸這部作品的第一個念頭在於找尋中文原詩，[2]眾多以不同語言完成的馬勒傳記中，作者亦嘗試在中國人的協助下，找出中文原詩，證明這些詩的原產地確是中國，並進而將原詩與譯作對照列出，使《大地之歌》和他們的書都染上一抹異國情調的色彩[3]；最早引發筆者進行《大地之歌》研究的出發點亦在於此。

　　在不同的相關研究中，尋找中文原詩的重點在於批判不同的「譯本」對原詩的忠實性，以及探討各「譯者」之譯法及風格[4]。這

19

1　在所有的馬勒傳記中，對此都有詳盡的敘述。例如Edward Seckerson,《馬勒》，白裕承譯，台北（智庫）1995, 8/9兩章；亦請參見本書〈《大地之歌》之形成歷史與原始資料〉一文。

2　陳漢金，〈「歡樂世界末日」下的迷思 — 馬勒《大地之歌》異國情調的表象之外〉，《東吳大學文學院第十二屆系際學術研討會》論文集，台北1998, 1-27以及其中提到的相關資料。

3　除了中國大陸或台灣的零散研究外，重要的大部頭馬勒研究中，均可見此點，例如Henry-Louis de La Grange, *Gustav Mahler, Chronique d'une vie*, 3 Vol., Paris (Fayard) 1979-1984, vol. 3, 1121ff; Donald Mitchell, *Gustav Mahler, Songs and Symphonies of Life and Death, Interpretations and Annotations*, London/Boston (Faber & Faber) 1985, Part II: *Decoding »Das Lied«*, 157-500, passim.。直至今日，在網路上依舊可輕易搜尋到相關的討論。

4　例如de La Grange, *Mahler 3...*; Mitchell, *Mahler II...*; 陳漢金，〈「歡樂世界末

些結論裡，亦引經據典，論斷《大地之歌》的歌詞中，優雅精美的唐詩經過多位歐美人士之手，早已原味盡失，但見內容，不見意境。然則，不可或忘地，儘管歌詞如此地「不中國」，馬勒的音樂卻能引起中外人士的共鳴，不僅令歐美人士有「中國氛圍」的聯想，亦讓華人深感，《大地之歌》的音樂的確時常能勾畫出原詩的意境。這一個音樂的事實正是本文所關心的議題，換言之，「譯本」再如何品質不良，依然提供了馬勒譜曲的基礎。[5]

　　本文之中心訴求在於，十九世紀後半裡，中文原詩如何轉化成不同語言的翻譯以及由此衍生的各種仿作詩（Nachdichtung），最後成為馬勒《大地之歌》歌詞的過程。比較這個過程的每個階段，對於當時歐洲藝文界對中文詩的欣賞和接受情形，可以一窺端倪。並且，由翻譯上的困難，更可以看到中西語言、文化背景的差異等等現象。檢視此一過程，不僅對原詩到馬勒歌詞之間的多層次誤解，能有具體的瞭解，更可以看到，這些詩的內容和形式，其實對《大地之歌》音樂的內容和形式，有著決定性的影響。

　　本文以三個階段進行，第一個階段說明《大地之歌》歌詞誕生時代的歐洲文學裡的中文詩氛圍，並對已有之相關研究資料做一解析，以釐清《大地之歌》歌詞源頭的問題；第二階段探討自中國原詩到馬勒歌詞的轉化過程，重點部份在於歌詞與音樂之間的關係，更在於呈現歌詞轉化過程對於馬勒譜曲的影響；第三

日」……〉均提到此點；Fusako Hamao, "The Sources of the Texts in Mahler's *Lied von der Erde*", in: *19th-Century Music* 19/1995, 83-95 一文之重點內容實在於探討俞第德（Judith Gautier）的「翻譯」風格及手法，並以此出發，論定《大地之歌》第二、三首曲子的中國原詩；關於該文的看法，詳見本文後續討論。

5 關於馬勒如何巧手譜曲，請詳見本書〈解析《大地之歌》〉一文。

【圖一】貝德格的《中國笛》書名頁。

階段則嚐試就十九世紀末、廿世紀初文學世界的潮流，看時代背景、文化背景和馬勒選取之詩作與其音樂的多元關係。

一、譯詩與仿作詩

馬勒《大地之歌》的歌詞取自貝德格（Hans Bethge, 1876-1946）於1907年出版的一本書《中國笛》（*Die chinesische Flöte*）[6]【圖一】，為貝德格在看了一些中文詩的「譯本」後所寫的「仿作詩」。在書後語中，貝德格提到了他的仿作詩的靈感來源：他被中文詩所傳達的豐富情感所感動，而詩興大發。他也列出他所看過的一些書名：海爾曼（Hans Heilmann）的《中文詩》（*Chinesische Lyrik*, 德文）【圖二】、俞第德（Judith Gautier）的《玉書》[7]（*Le livre de Jade*, 法文）【圖三】和艾爾維聖得尼侯爵（Marquis d'Hervey-Saint-Denys）的《唐朝詩集》（*Poésies de l'époque des Thang*, Paris (Amyot) 1862, 法文）【圖四】。十九世紀的詩，貝德格則參考了英文的翻譯。[8] 在書中，貝德格僅列出艾爾維聖得尼一書的出版年代，其餘兩本書的詳細資料如下：

Hans Heilmann, *Chinesische Lyrik, vom 12. Jahrhundert v. Chr. bis zur Gegenwart*, München/Leipzig (Piper); 年份不詳，應為1905年。

Judith Walter（Judith Gautier的筆名），*Le livre de Jade*, Paris (Alphonse)

6 Hans Bethge, *Die chinesische Flöte*, Leipzig (Insel) 1907。關於本書的實際出版日期以及它與馬勒開始寫作《大地之歌》時間的關係，請參見本書〈《大地之歌》之形成歷史與原始資料〉一文。

7 俞第德於其書之1867年版，用了中文「白玉詩書」，1902年版則改用「玉書」一詞。於1902年版裡，有其中文簽名「俞第德」。關於這兩本書，詳見本文後續討論。這兩本書均已由法國國家圖書館數位化，供下載使用：http://gallica.bnf.fr/。

8 Bethge, *Die chinesische Flöte*, "Geleitwort", 103-104。

1867。該書在十九世紀後半、廿世紀初甚受囑目，很快即有德文譯本：*Chinesische Lieder aus dem Livre de Jade von Judith Mendès,* in das Deutsche übertragen von Gottfried Böhm, München 1873；1902年，作者將全書內容大加擴充，以本名出版，[9] 後亦有英文譯本 *Chinese lyrics from the Book of Jade,* Translated from the French of Judith Gautier by James Whitall, New York 1918。

　　貝德格提到的這三本書之內容和編排方式都不一樣。由書名可知，艾爾維聖得尼的書僅選取了唐詩，並以作者為主軸來收錄、翻譯，李白為收錄的第一位詩人；俞第德的書則以詩的主題為中心，例如「愛人」、「月亮」、「秋天」等，在每首詩前註明作者；海爾曼的書有個副題「自紀元前十二世紀至今日」，說明收錄之中文詩的長遠年代，並依作者的年代或使用的詩集年代順序排列。[10] 巧合的是，貝德格的《中國笛》的內容和編排方式和海爾曼一模一樣，加上二者的母語均為德文，於此可以推斷，海爾曼的書實為貝德格的主要靈感來源。事實上，這三本書中，真正可被視為中文詩「譯本」的只有艾爾維聖得尼一本，其他的「譯本」，嚴格而言，均為「仿作詩」，亦即是由中文詩，主要是譯詩，引發詩興，模仿其中的詩意而成的詩作。換言之，除艾爾維聖得尼以外，其餘的「譯者」，姑且不論其詩作品質如何，其實都是具「作者」身份的「詩人」。

　　馬勒在《大地之歌》的每一個樂章前，都依照貝德格的書，標明了詩人的名字；無論是有心或無意，馬勒選取的詩均出自唐朝。必須一提的是，貝德格在其書後語中，以相當多的篇幅贊頌

9　關於這本詩集，亦請參見Hamao, "The Sources..."。

10　海爾曼所列出的書名有《詩經》、《唐詩別裁》、《玉嬌李》等。

【圖二】海爾曼的《中文詩》書名頁及其對頁。

【圖三】俞第德的《玉書》書名頁。左為1867年版，右為1902年版。

POÉSIES

DE L'ÉPOQUE DES THANG

(VII°, VIII° et IX° siècles de notre ère)

TRADUITES DU CHINOIS

POUR LA PREMIÈRE FOIS

AVEC

UNE ÉTUDE SUR L'ART POÉTIQUE EN CHINE

ET DES NOTES EXPLICATIVES

PAR

LE MARQUIS D'HERVEY-SAINT-DENYS

唐詩

PARIS

AMYOT, ÉDITEUR, 8, RUE DE LA PAIX

【圖四】艾爾維聖得尼侯爵的《唐朝詩集》書名頁。

唐詩為中文詩的精華所在，有可能，馬勒即是在讀了書後語後，決定完全以唐詩為其選擇對象。有了馬勒標明的線索，比較貝德格的詩作和他所列出的這些法文、德文書，可以很清楚地看出這幾首詩經過多層轉化，成為馬勒《大地之歌》歌詞的過程。

就第一、第四、第五和第六樂章而言，諸多的不同嘗試，找到的可以與之對應的原始中文詩，都是一樣的。對於第二和第三樂章的詩作來源，則眾說紛云。馬勒標示的第二樂章歌詞之作者為Tschang-Tsi，有可能是錢起或張繼；第三樂章為Li-Tai-Po，無疑地是李白。許多人都曾嘗試著由此去找，得出不同的結論。例如德拉葛朗吉（Henry-Louis de La Grange）認定第二樂章的詩應源自錢起的《效古秋夜長》，第三樂章則無法確定，應不是李白的詩 [11]；米契爾（Donald Mitchell）則認為這兩首詩都經過太多的改變，無法像其他樂章一般，得以找到最原始的中文詩 [12]。浜尾房子（Fusako Hamao）下了很大功夫研究俞第德「譯」中文詩的方式，試圖努力地證明第二首的確源自錢起的《效古秋夜長》，第三首應係來自李白的《宴陶家亭子》；[13]但是她的論點卻有很多破綻。

在俞第德、海爾曼、貝德格的詩集裡均有這兩首歌詞，倒是艾爾維聖得尼的《唐朝詩集》中，並無較接近的譯詩，因此，可以斷定海爾曼和貝德格仿作詩的來源，應為俞第德的《玉書》。基於此一認知，浜尾房子進行其研究。她首先根據俞第德的傳記，「假設」俞第德當年讀遍巴黎皇家圖書館於1867年之前所收藏的中文詩集，在她的中文老師Tin-Tun-Ling的協助下，完成這本

11 de La Grange, *Mahler 3...*, 1121-2, 1140 & 1144。

12 Mitchell, *Mahler...* II, 455-458 & 461-463。

13 Hamao, "The Sources..."；其日文名字係筆者委託楊錦昌教授協助推測，謹在此致謝。

詩集。再由比較海爾曼詩集所選詩和俞第德所選詩的結果，得到海爾曼使用的版本應是1902年《玉書》的新版。浜尾房子即以此書與巴黎皇家圖書館之藏書比較，得出六點俞第德「譯」詩的原則；再根據這些原則，做了前述的認定。

然則，細觀這六點原則，其實可以用「自由翻譯」一言以蔽之，亦即是稱其為仿作詩應更恰當；本文文末之附錄二即為一例，李白《採蓮曲》原詩的八句裡，俞第德充其量「譯」了一、二、五、八這四句。但是這四句雖然犧牲了李白原詩之精彩處，尚能見其輪廓；相對地，俞第德的《秋夜》（ Le soir d'automne ）【圖六】勉強可稱用了錢起詩作十句中的前四句，換言之，她的詩作裡符合錢起原詩內容的比例大約只有一半，並且只是前半。面對這個情形，浜尾房子根據自己的六點原則解釋：在句中加形容詞、較長的詩[14]不會被全部「譯」出、增加新句等等，皆是俞第德「譯」詩的原則。[15]在認定《秋夜》應來自《效古秋夜長》的前提下，浜尾房子亦在艾爾維聖得尼的書中找到該詩之翻譯。但是，由附錄二中可以看到，艾爾維聖得尼和俞第德皆「譯」了李白的《採蓮曲》，但是，海爾曼和貝德格明顯地係依艾爾維聖得尼的版本，譯成德文或寫作仿作詩，並未採用俞第德的詩。同理推斷，如果《秋夜》能讓人感覺是來自《效古秋夜長》，那麼，海爾曼和貝德格沒有使用艾爾維聖得尼的版本，就不免令人匪夷所思。

浜尾房子認定李白的《宴陶家亭子》為第三樂章歌詞來源的詮釋是，俞第德誤以為「陶」指得是「陶器」，所以將標題譯為《瓷亭》(Le pavillon de porcelaine)，她並可能參考《李太白文集集

14 至於如何定義原詩是否「較長」，浜尾房子並未交待。

15 Hamao, "The Sources...", 88-90。

註》中，有關該詩作的註解，眾人在金谷園中飲酒賦詩的景象，使用在她的「譯」詩裡；而這一點，浜尾房子解釋，亦是俞第德「譯」詩的原則之一。姑且不論家世出身那麼好的俞第德[16]是否陶瓷不分，她可能會有此誤解的唯一可能是閱讀中文原詩，那麼Tin-Tun-Ling 先生應不致於「陶家」、「陶器」不分；更何況「宴」字又如何解釋呢？

　　再者，俞第德的老師也有許多讓人質疑處，他的中文名為「丁敦齡」，錢鍾書曾經對他大加撻伐，稱他「品行卑汙……自稱曾中『舉人』，以罔外夷」，並批他「其人實文理不通，觀譯詩漢文命名，用『書』字而不用『集』或『選』字，足見一斑。」最令錢鍾書不以為然的是，「丁不僅冒充舉人，亦且冒充詩人，儼若與杜少陵、李太白、蘇東坡、李易安輩把臂入林，取己惡詩多篇，俾戈女譯而蝨其間。」[17]事實上，俞第德的書不僅收錄了丁敦齡的「惡詩」，她1867年的《白玉詩書》還題獻給丁敦齡【圖五】。姑且不論《玉書》裡，有著更多找不到原出處的詩，僅僅其中的一些線索，就足以質疑錢起《效古秋夜長》是《大地之歌》第二樂章歌詞的最早源頭。

16 俞第德之父親為法國當代著名文人高提耶（Théophile Gautier, 1811-1872）。

17 錢鍾書，《談藝錄》，台北（書林）1988, 372-373，於此摘錄相關全文如下：「張德彝《再述奇》同治八年正月初五日記志剛、孫家穀兩『欽憲』約『法人歐建暨山西人丁敦齡者在寓晚饌』，又二月二十一日記『歐建請心、孫兩欽憲晚饌』。歐建即戈蒂埃；丁敦齡即Tin-Tun-Ling，曾與戈蒂埃女（Judith Gautier）共選譯中國古今人詩成集，題漢名曰《白玉詩書》（Le Livre de Jade, 1867），頗開風氣……。張德彝記丁『品行卑汙』，拐誘人妻女，自稱曾中『舉人』，以罔外夷，『現為歐建之記室。據外人云，恐其作入幕之賓矣。』……其人實文理不通，觀譯詩漢文命名，用『書』字而不用『集』或『選』字，足見一斑。……丁不僅冒充舉人，亦且冒充詩人，儼若與杜少陵、李太白、蘇東坡、李易安輩把臂入林，取己惡詩多篇，俾戈女譯而蝨其間。……後來克洛岱爾擇《白玉詩書》中十七首，潤色重譯……，赫然有丁詩一首在焉……詞章為語言文字之結體賦形，詩歌與語文尤黏合無間。故譯詩者

　　《秋夜》一詩，在俞第德1867年和1902年的詩集中均有收錄。有趣的是，1867年版裡，詩人名為Tché-Tsi，【圖六】1902年版裡，改為Tchang-Tsi，並加上了中文名「李巍」。更令人不解的是，在1902年版裡，Tchang-Tsi的詩不只一首，但是卻有另一個中文名「張說」。【圖七】

　　本文的宗旨原不在於挖掘俞第德兩本詩集的翻譯問題，僅藉這幾個例子說明，在追查《大地之歌》第二、三樂章歌詞的原詩詩作來源時，很容易硬加穿鑿附會的盲點。再者，觀察一、四、五、六樂章歌詞由唐詩演變到馬勒歌詞的過程[18]，可以看到，它們逐漸改頭換面的情形，是強加認定原詩的二、三樂章所沒有的，並且差異性之大，實難以相提並論。另一方面，若將觀察視野放大至當時代其他詩作，更可得見，十九世紀末、廿世紀初，歐洲文學界以歐洲以外語言詩作為基礎，寫作仿作詩的風氣甚盛，並不侷限於中文詩。然則，無論仿作之程度如何，縱使添油加醬，幾乎都可找到原詩對應。例如得摩（Richard Dehmel, 1863-1920）的《途中》(*Unterwegs*) [19]，即或未標明「根據李太白」(nach Li-tai-po)，華人依舊可一眼看出源自《夜思》：

29

而不深解異國原文，或賃目於他人，或紅紗籠己眼，勢必如《淮南子・主術訓》所謂：『瞽師有以言白黑，無以知白黑』，勿辨所譯詩之原文是佳是惡。譯者驅使本國文字，其功夫或非作者驅使原文所能及，故譯正無妨出原著頭地。克洛岱爾之譯丁敦齡詩是矣。」在此感謝盛鎧教授提供的相關資訊。

18　請參考文末附錄一至附錄四；相關細節會在後面討論。

19　Jürgen Viering (ed.), *Richard Dehmel. Gedichte,* Stuttgart (Reclam) 1990, 95。得摩為當時德語界著名的詩人，因荀白格（Arnold Schönberg, 1874-1951）以其詩作寫成《昇華之夜》（*Die verklärte Nacht*, 1899/1917/1943），至今依舊得以留名；請詳見羅基敏，〈描繪詩作之音樂：荀白格的《昇華之夜》〉，收於：羅基敏，《文話／文化音樂：音樂與文學之文化場域》，台北（高談）1999，33-54。

A

TIN-TUN-LING

Poëte chinois

CE LIVRE EST DÉDIÉ.

J. W.

Avril 1867.

【圖五】俞第德的《白玉詩書》（1867）題獻頁。

【圖七】俞第德的《玉書》（1902）第47頁。

L'AUTOMNE. 69

LE SOIR D'AUTOMNE

Selon Tchf-Tsi.

Lᴀ vapeur bleue de l'automne s'étend sur le fleuve; les petites herbes sont couvertes de gelée blanche,

Comme si un sculpteur avait laissé tomber sur elles de la poussière de jade.

70 LE LIVRE DE JADE.

Les fleurs n'ont déjà plus de parfums; le vent du nord va les faire tomber, et bientôt les nénuphars navigueront sur le fleuve.

Ma lampe s'est éteinte d'elle-même, la soirée est finie, je vais aller me coucher.

L'automne est bien long dans mon cœur, et les larmes que j'essuie sur mon visage se renouvellent toujours.

Quand donc le soleil du mariage viendra-t-il sécher mes larmes?

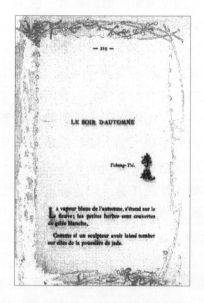

— 220 —

Les fleurs n'ont déjà plus de parfums; le vent du nord va les faire tomber, et bientôt les nénuphars navigueront sur le fleuve.

Ma lampe s'est éteinte d'elle-même, la soirée est finie, je vais aller me coucher.

L'automne est bien long dans mon cœur, et les larmes, que j'essuie sur mon visage, se renouvelleront toujours.

Quand donc le soleil du mariage viendra-t-il sécher mes larmes?

31

【圖六】上：俞第德的《白玉詩書》（1867）第69/70頁。下：俞第德的《玉書》（1902）第219/220頁。

Vor meinem Lager liegt der helle　　　床前有明亮的
Mondschein auf der Diele.　　　　　　月光落在門庭。
Mir war, als fiele　　　　　　　　　　就好像已落在
auf die Schwelle　　　　　　　　　　門檻上的
das Frühlicht schon;　　　　　　　　晨曦;
mein Auge zweifelt noch.　　　　　　我眼睛還迷惑著。

Und ich hebe mein Haupt und sehe,　　我抬起頭看到,
sehe den fremden Mond　　　　　　　看到陌生的月亮
in seiner Höhe　　　　　　　　　　　在它的高處
glänzen. Und ich senke,　　　　　　發光。我低下,
senke mein Haupt und denke　　　　　低下頭來想著
an meine Heimat.　　　　　　　　　我的故鄉。

　　事實上,《大地之歌》二、三兩個樂章的歌詞有著一些中文詩中經常出現的元素:秋天、霧氣、感懷、玉珮、蓮花、亭子、拱橋等等。後四者曾在歐洲中國情境的意識中扮演重要的角色,因之,乍看之下,很能讓人相信真是來自中文詩。但是,不僅在錢起、張繼和李白的詩作中,找不到能有相當穩合程度的作品,遍尋唐詩各詩集,亦找不到。更何況,如前所示,俞第德的詩集中交代的作者原名根本就不是錢起或張繼,加上僅收錄唐詩的艾爾維聖得尼的譯作中,也沒有近似這兩首詩的作品,諸此種種,更讓人懷疑這兩首詩不是張冠李戴,就是在第一位「翻譯」人士的手中,已經走樣,不復原形,或是第一位譯介者即以仿作詩的方式處理;當然,更不排除丁敦齡「斸其間」的可能。前面提到的這些對歐洲人而言很「中國味」的因素,亦正是這些作品讓人相信他們很「正宗」的主因。因之,德拉葛朗吉和浜尾房子的論斷,係很勉強的。[20] 總結上述,筆者認同米契爾所持謹慎保守的態

20　陳漢金,〈「歡樂世界末日」……〉的看法和德拉葛朗吉相同。

度，無需亦不必為此二樂章之歌詞溯源，更何況，這兩個樂章的歌詞是否真有原始中文詩作的源頭，對於《大地之歌》整體作品的品質而言，絲毫沒有影響。

正由於第二、第三樂章沒有中文原詩可以比較，以下僅就其他四樂章來探討由原詩到馬勒的歌詞之過程，以及這個過程帶給馬勒音樂結構上的影響。

二、第一樂章

《大地之歌》第一樂章〈大地悲傷的飲酒歌〉（*Das Trinklied vom Jammer der Erde*）源自李白的《悲歌行》（請參見附錄一）。《悲歌行》為古體詩，可分為四段，每一段都以「悲來乎！悲來乎！」開頭，詩的第一和第二段描述個人的悲憤心情，因而「且須一盡杯中酒」。第三和第四段則引用典故，以古諷今，闡明為何「悲來乎！悲來乎！」。然而，在艾爾維聖得尼的書中，不僅沒有翻譯「悲來乎！悲來乎！」，也去掉了第三和第四段。對於前者，他認為「悲來乎！悲來乎！」無法適當地譯成法文，故而未譯，他解釋了這三個字的意思是「悲愁來了」（le chagrin arrive），並說它們在詩作中的地位，有如歐洲詩作中的「疊句」（Refrain），但是，艾爾維聖得尼並沒有說明，這裡的疊句是在每一段的開始或結束。[21] 至於省掉後兩段，他並沒有特別的說明，但由同一書中交待為何沒有選譯李白《笑歌行》的原因，可以推測《悲歌行》的三、四段為何沒有被譯。艾爾維聖得尼寫到，《笑歌行》中有很多人名、典故、歷史故事背景等等，需要很多譯文之外的解釋。[22] 閱

21 Marquis d'Hervey-Saint-Denys, *Poésies de l'époque des Thang*, Paris 1862, 71。

22 d'Hervey-Saint-Denys, *Poésies...*, 71。

讀《悲歌行》的三、四段，會看到有同樣的現象，其中的大小典故，對於十九世紀中葉，漢學剛在起步階段的歐洲而言，要將它們適切地翻譯和明瞭它們的意義，無疑地是太難了。但是，少了第三、第四段的《悲歌行》，沒有了「悲」的原因，只有「天下無人知我心」的怨嘆和「且須一盡杯中酒」的狂飲，很符合歐洲文學和音樂中「飲酒歌」（Drinking Song）的特質，因之，雖然艾爾維聖得尼與海爾曼都沒有用這一個詞，依舊依原詩名，用了〈悲愁之歌〉（*La Chanson du Chagrin* 和 *Das Lied vom Kummer*），貝德格卻將詩名裡「加上」了「飲酒歌」（Trinklied）一詞。對於作曲家馬勒來說，自不會忽視這一個字，亦因循將其用在樂章的名稱裡，無疑地，這個詞主導了全曲的基調。[23]

在將這首詩譯成德文時，海爾曼參考了艾爾維聖得尼對「悲來乎！悲來乎！」的說明，也深有同感，認為不能譯，只要以發音標明位置即可，於是他將艾爾維聖得尼的發音Pei lai ho擺在每一段結束的地方，將詩清楚地隔成四段。海爾曼如此做的原因，很可能係依歐洲詩作的習慣，疊句多半在段落結束處，但另一個更大的可能性則是，海爾曼在書中引述了一首得摩以《悲歌行》為藍本仿作的《中國飲酒歌》（*Chinesisches Trinklied*），在這首詩作中，疊句係在段落結束處。[24]【圖八】

在他的仿作詩中，貝德格依照海爾曼的方式，但將疊句「悲來乎！悲來乎！」（Pei lai ho）依海爾曼的說明，寫成「灰黯是這人

23 關於「飲酒歌」在音樂裡的特殊地位，請參考羅基敏，〈他們為什麼要喝酒？─歌劇「飲酒」場景的內容與形式之美〉，收於：焦桐／林水福（編），《趕赴繁花盛放的饗宴》，飲食文學國際研討會論文集，台北（時報）1999 379-394。關於第一樂章的詳盡解析，詳見本書〈解析《大地之歌》〉一文。

24 由海爾曼書中之前言可看出，得摩為海爾曼推崇的當代詩人之一，見 Hans Heilmann, *Chinesische Lyrik*, München/Leipzig (Piper) 1905, LIV-LVI。

Chinesisches Trinklied.

Der Herr Wirt hier — Kinder, der Wirt hat Wein!
aber laßt noch, stille noch, schenkt nicht ein:
ich muß euch mein Lied vom Kummer erst singen!
Wenn der Kummer kommt, wenn die Saiten klagen,
wenn die graue Stunde beginnt zu schlagen,
wo mein Mund sein Lied und sein Lachen vergißt,
dann weiß keiner, wie mir ums Herz dann ist,
dann woll'n wir die Kannen schwingen —
Refrain: die Stunde der Verzweiflung naht.

Herr Wirt, dein Keller voll Wein ist dein,
meine lange Laute, die ist mein,
ich weiß zwei lustige Dinge:
zwei Dinge, die sich gut vertragen:
Wein trinken und die Laute schlagen!
eine Kanne Wein zu ihrer Zeit
ist mehr wert als die Ewigkeit
und tausend Silberlinge!
Refrain: Die Stunde der Verzweiflung naht.

Und wenn der Himmel auch ewig steht
und die Erde noch lange nicht untergeht:
wie lange, du, wirst du's machen?
du mitsamt deinem Silber- und Goldklingklange?
kaum hundert Jahre — das ist schon lange!
Ja, leben und dann mal sterben, wißt,
ist alles, was uns sicher ist;
Mensch, ist es nicht zum Lachen?!
Refrain: Die Stunde der Verzweiflung naht.

Seht ihr ihn? seht doch, da sitzt er und weint!
Seht ihr den Affen? da hockt er und greint,
im Tamarindenbaum — hört ihr ihn plärren?
über den Gräbern, ganz alleine,
den armen Affen im Mondenscheine? —
Und jetzt, Herr Wirt, die Kanne zum Spund!
jetzt ist es Zeit, sie bis zum Grund
auf einen Zug zu leeren — —
Refrain: die Stunde der Verzweiflung naht.

35

【圖八】Richard Dehmel, *Chinesisches Trinklied*, in: Hans Heilmann,
Chinesische Lyrik, München/Leipzig 1905, XLVII-XLVIII。

生,是死亡」(Dunkel ist das Leben, ist der Tod),將整首詩染上灰黯的死亡色彩。如此這般,原詩的四段雖被削減兩段,但原來一段的詩經過幾手傳譯處理後,成了兩段,因此,被譯出的兩段最終又成了四段,而原本在每段開頭的「悲來乎!悲來乎!」,則陰錯陽差地,成了每段結尾時的「灰黯是這人生,是死亡」。

貝德格詩作的這一個結構明顯地決定了馬勒第一樂章的曲式:這是一個有疊句的有變化的詩節歌曲(variiertes Strophenlied mit Refrain)。在歌詞的處理上,馬勒將貝德格的詩作略加改變,更加突顯死亡的陰影。[25] 第一段中,他將貝德格的六句濃縮成五句,改變的重點在於最後兩句。作曲家將原詩的最後兩句掉換,並做了更動:原詩之倒數第二行的「歡樂逝去,歌聲漸減」(So stirbt die Freude, der Gesang erstirbt)被馬勒擺在最後一行,並且改為「枯萎、逝去,這歡樂,這歌聲」(Welkt hin und stirbt die Freude, der Gesang),馬勒以 hinwelken 和 sterben 兩個動詞取代原詩的 sterben 和 ersterben,並且將它們放在句首,緊接在一起,加以強調,如此的處理,使得隨後的疊句成為長長的慨嘆。在第三段裡,李白原詩中的「天雖長,地雖久」,到了貝德格手中,成了「穹蒼永藍,大地永遠站在老去的雙腳上」(第三段的第一、二句:Das Firmament blaut ewig, und die Erde / Wird lange feststehn auf den alten Füssen),馬勒將它繼續引申,成為「穹蒼永藍,大地會長遠存留並在春天綻放」(Das Firmament blaut ewig, und die Erde / Wird lange fest steh'n und aufblüh'n im Lenz.),增加了「綻放」(aufblühen)這個動詞和「春天」的景象。由於貝德格省略了李白的「金玉滿堂能

25 有關馬勒如何改寫貝德格的詩作,詳見Arthur Wenk, "The Composer as Poet in *Das Lied von der Erde*", in: *19th-Century Music* 1/1977, 33-47。

幾何」，這一句「穹蒼永藍，大地會長遠存留並在春天綻放」，就
和下面的第三、四、五句的內容「人生不過百年，終歸腐朽」，
形成對比。[26] 馬勒去掉了貝德格詩作的最後兩行和疊句（亦即原詩
「死生一度人皆有」之處），直接進入最後一段歌詞。在此，李白
原詩的一句到了貝德格手中變成四句，「孤猿」則成為「一個粗
野、詭異的形體」（eine wild-gespenstische Gestalt）。馬勒更將第四
句中的「夜晚」（Abend）一字改成「生命」（Leben），做出孤猿
的尖啼「刺入了生命的甜美氣息裡」，而有更多人生的慨嘆。【譜
例一】

貝德格的仿作詩給了馬勒的歌詞一個前後對比結構，是李白
原詩中完全沒有的：第一、二段喝酒前的準備，對上第三、四段
大自然的景象；李白的《悲歌行》中只有「孤猿」是大自然的產
物。馬勒的音樂十足反映了這個文字上的本質改變，和第一、二
段相比，第三段的配器規模小得多，是全曲中最不熱鬧的一段，
歌詞不完整的第三段在音樂上亦是變化較大的一段，馬勒亦不給
這一段一個完整的音樂段落，而在意猶未盡時，即回到全曲開始
的主題，為第四段詭異的「孤猿」做準備。（請見【譜例一】，
325-326小節）馬勒音樂的淒厲讓人恍然到這不只是「一隻猿」，
而是「一隻」「形單影隻」的猴子。如此的處理，使得第三、四
段在音樂上有連成一體感。另一方面，在人聲尚未進入最後一次
疊句前，長笛、雙簧管和單簧管已先行吹出疊句，強調這一慨
嘆，似乎也有補足第三段被刪掉的疊句歌詞的意味。【譜例二】

第一樂章固有很清楚的詩節歌曲曲式，但以歌詞為中心寫的
四段音樂也有交響曲第一樂章的架構：第一段為呈示部，第二段

26 有關改寫手法反映的當代文學發展趨勢，會在後面討論。

37

【譜例一】《大地之歌》第一樂章〈大地悲傷的飲酒歌〉，第317-327小節。

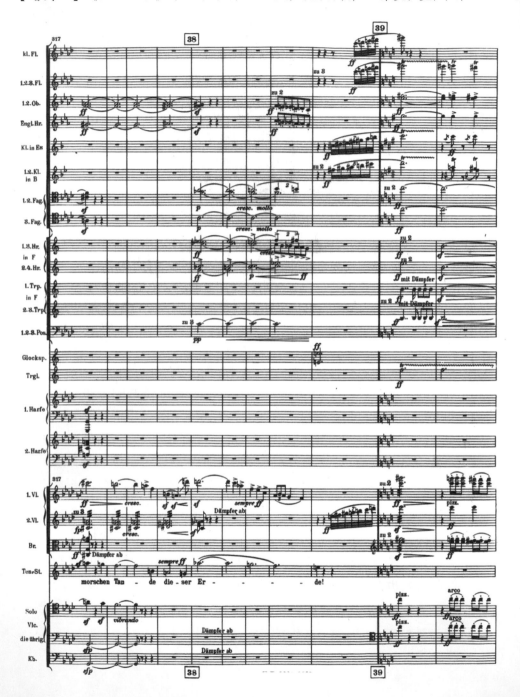

【譜例二】《大地之歌》第一樂章〈大地悲傷的飲酒歌〉，第369-392小節，共兩頁。

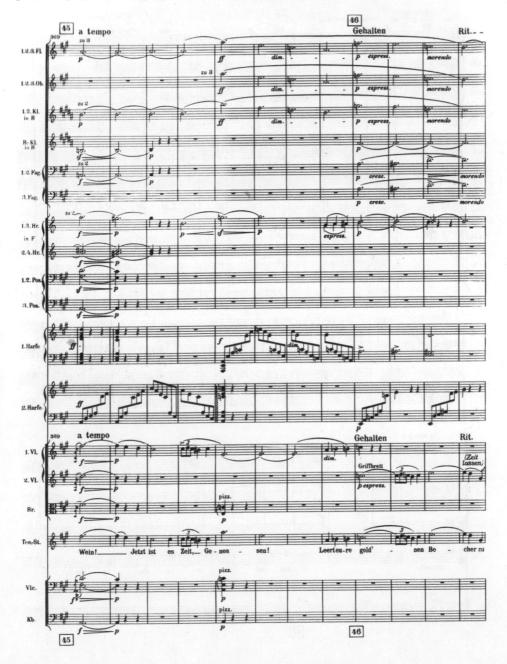

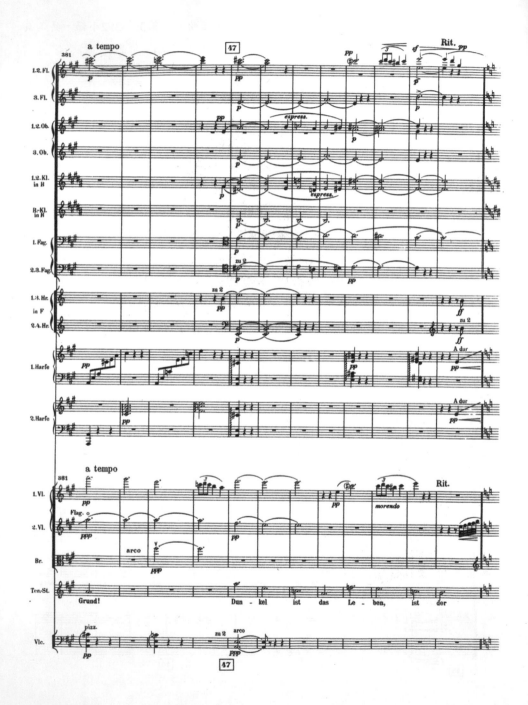

為呈示部的反覆,但有所變化,第三段為開展部,第四段為再現部。[27] 於此,亦可看出馬勒結合交響曲和藝術歌曲的手法。

三、第四樂章

第四樂章〈美〉(*Von der Schönheit*)來自李白的《採蓮曲》。由不同的翻譯中(見附錄二),可以看到中文與歐洲語言語法中的很多基本差異,中文詩詞中的對仗等結構,更帶來很多翻譯上的問題。文末的附錄二裡,標出了中文詩的字序以及它們在艾爾維聖得尼譯詩裡的對應情形,於此可見,艾爾維聖得尼相當忠實地將原詩譯成法文,亦保留了原詩的結構。俞第德則採取意譯的方式,略去原詩中有對仗結構和描繪風景的句子。海爾曼的翻譯中,前七句還未脫離原詩很遠,最後一句裡,則可以看到他將全句理解成「一個女孩」滿臉惆悵不捨地目送男孩的景象。貝德格將海爾曼的一段拆成兩段,全詩又成了四段。有趣的是,他將原詩的最後一句竟擴成了一段:

41

Und die schönste von den Jungfraun sendet	女孩中最美的一位送出
Lange Blicke ihm der Sorge nach.	長長的目光,滿腹心事地望著他。
Die stolze Haltung ist nur Lüge:	看似驕傲的舉止只是謊言:
In dem Funkeln ihrer grossen Augen	她大眼中的火花
Wehklagt die Erregung ihres Herzens.	幽怨地訴說內心的激動。

貝德格這天外飛來的一筆,賦予了他詩作的第一段和最後一段中的女孩一個清楚的關係:最後一段中的女孩是第一段的女孩之中「最美的一位」。不僅如此,他還讓詩隱隱地有「女孩─男孩─最美的女孩」的架構。馬勒就在這個基礎上,更進一步地發

27 請參見本書〈解析《大地之歌》〉一文的第一樂章部份。

揮：他將男孩的一段（第三段）大肆延伸，誇張地描寫馬兒如何在主人的驅使下踐踏花草，使得這一段的歌詞長度幾和貝德格原詩的第一、二段加起來一樣長。更進一步地，作曲家又在最後一段歌詞前面，加上第二段歌詞的開始，「金色的陽光環繞著她們的身影／將影像投射在清朗的水面上。」（Gold'ne Sonne webt um die Gestalten / spiegelt sie im blanken Wasser wider.），並且使用同樣的音樂，完成全曲一個清楚的A─B─A' 的返始曲式。

由李白清爽的詩作到馬勒充滿青春期男女少年情懷的作品，其間之距離何其大焉！檢視每一個翻譯過程，下列語言上的問題躍然而出。在李白的詩中，自始至終即未言明有幾個女孩，也看不出究竟有幾匹馬踏入花叢，更看不出「誰」看到「什麼」，又為什麼「空斷腸」。對於中文為母語的人士而言，不需要清楚地知道這些，也可以理解詩作語言的美和意境。但是，在將它譯成歐洲語言時，必須有清楚的主詞、受詞和數量等等，方好著手翻譯。若對中國語言沒有某種程度的認知，翻譯時很容易加入想當然爾的主觀直覺認知。馬勒《大地之歌》第四樂章的歌詞，即是如此這般地走入另一個境界，自然也影響了馬勒的音樂構想。樂章的第三段音樂，亦是他常招人批評他的音樂總難免有些俗氣（Kitsch）的典型之一。但是，在這一樂章裡，這段音樂清楚地以呈現青少年恣意行事的情形，造成和前後青少女的清純少女情懷之對比，雖不合李白原詩的意境，卻也讓我們看到中西文化中，對青少年男女情懷的不同呈現方式。

四、第五樂章

第五樂章〈春日醉漢〉（*Der Trunkene im Frühling*）源自李白著名的《春日醉起言志》。在這裡，大幅度的改變也是在貝德

格手中出現，他將三段的詩加成六段（附錄三）。原詩的三個狀態「醉／醒／繼續飲酒」被貝德格做了更細的區分，成為「飲酒──醉去／漸醒──全醒／飲酒──醉去」，如此的結構清楚地反映在馬勒的譜曲中。這一樂章裡，作曲家對貝德格的詩作未做大的變動，應著歌詞，全曲又是一個A（飲酒／醉去）─ B（漸醒／全醒）─ A'（飲酒／醉去）的曲式，每一大段中再如同詩的結構，分成前句、後句的兩小段。由於歌詞強調喝到喝醉的過程，全曲酒意盎然，幾乎未曾真正清醒過，和其他幾個樂章相較，這一曲較為接近李白原詩的精神。當然，對馬勒而言，也寫了一首真正的「飲酒歌」，雖然其中依然隱隱可見作曲家的人生慨嘆。馬勒將貝德格原詩第二段第二句「因為身體與喉嚨都滿了」（Weil Leib und Kehle voll），改成「因為喉嚨和『靈魂』都滿了」（weil Kehl' und Seele voll），看似不經心的一詞之差，反映了諸多作曲家的心靈世界，令識者心顫，例如魏本（Anton von Webern, 1883-1945）。[28]

43

五、第六樂章

第六曲終曲樂章〈告別〉（*Der Abschied*）的龐大規模，由歌詞的選取即可一見端倪。在這一樂章中，馬勒用了兩首詩做為歌詞，前面一段的來源為孟浩然的《宿業師山房期丁大不至》，第二部份的歌詞則是王維膾炙人口的《送別》，二段之間有很長的間奏。[29]（請參見文末附錄四）由於這兩首詩在貝德格的書中係前後緊鄰的，一般均認為應是導致馬勒將兩首詩用在一個樂章裡的

28　請參考本書書末附錄之〈魏本聽《大地之歌》首演感想〉。

29　關於第六樂章的音樂結構，請詳見本書〈解析《大地之歌》〉一文的第六樂章部份。

原因，[30] 細看這兩首詩自艾爾維聖得尼的譯作到貝德格仿作的過程，以及比較馬勒改動貝德格原詩的情形，可以對馬勒使用這兩首詩的動機，有更清楚的瞭解。

孟浩然原詩的標題僅在呈現賦詩的動機，是一個不算「題目」的命名。艾爾維聖得尼將「業師山房」譯成了「業師山的一個洞穴」（une grotte du mont Nie-Chy），「丁大」成了Ting-Kong；王維的詩名則譯成《一位旅人的分別》（En se séparant d'un voyageur）。海爾曼將孟浩然的詩名改為《夜晚》（Abend），並加註說明「孟浩然在業師山等他的詩人朋友Ting-Kong」（Mong-Kao-Jen erwartet seinen Freund den Dichter Ting-Kong am Ning-chy-Berge）；王維的詩名則被譯為《向一位友人道別》（Abschied von einem Freunde）。貝德格則將孟浩然冗長的詩名簡化為《等候友人》(In Erwartung des Freundes)，去掉了「丁大」之名，而王維的詩名則成了《友人的告別》(Der Abschied des Freundes)。艾爾維聖得尼在譯王維的詩時，做了一個註腳：這位旅人是孟浩然。[31] 海爾曼照單全收，亦做如此的說明。這一個說明到了貝德格手上卻成了：孟浩然和下一首詩的作者王維是好朋友。孟浩然等的朋友是王維，王維則以《友人的告別》一詩贈孟浩然。[32] 不僅如此，艾爾維聖得尼和海爾曼的詩集，都收錄了多首的孟浩然和王維的詩，貝德格的《中國笛》則僅有兩人的詩各一首，且由貝德格的註腳可以看出，由於他對海爾曼註腳的誤讀，誤以為

30 Susanne Vill, *Vermittlungsformen verbalisierter und musikalischer Inhalte in der Musik Gustav Mahlers*, Tutzing (Schneider) 1979。Vill 認為，馬勒安排歌詞的順序係遵循貝德格書中各詩的先後順序(156 ff.)。但Vill並無任何證據可以證明她的看法，應是巧合的成份居多。

31 d'Hervey-Saint-Denys, *Poésies...*, 202。

32 Bethge, *Die chinesische Flöte*, 112。

兩首詩有呼應的關係。因此,在貝德格的《中國笛》裡,孟浩然的這一首詩被調整到王維的《送別》的前面,應非偶然。再者,貝德格給這兩首詩的名字亦清楚地反映了這個誤解:艾爾維聖得尼和海爾曼在王維詩的標題上用的冠詞都是「一個」(朋友),貝德格則斬釘截鐵地用定冠詞des,如此的多層誤解,孟浩然和王維這兩位好友寫的兩首原來互不相干的詩,被貝德格添上一股濃郁的友情與離情色彩,這應是促使馬勒決定將它們做為《大地之歌》最後一樂章歌詞素材的最主要原因。

馬勒將貝德格的詩作做了相當大幅度的更動。[33] 第二段中,他將原詩的三行改成四行,貝德格的二、三行「月亮在黯黯的松林後升起,我感到一陣微風」(Der Mond herauf hinter den dunkeln Fichten, / Ich spüre eines feinen Windes Wehn.)被馬勒加寫,改成「月亮在藍藍的天海邊升起。我感到一陣微風輕拂/在黯黯的松林後!」([....schwebt] der Mond am blauen Himmelssee herauf. / Ich spüre eines feinen Windes Weh'n / hinter den dunklen Fichten!),不僅對大自然有更多的描述,還隱含中文詩和中國傳統畫作中經常可見的「松風」景象。第三段中,馬勒加了更多詞,重點在於第三句的「大地吸飽了安寧和睡眠」(Die Erde atmet voll von Ruh' und Schlaf)和最後兩句的「在睡眠中,對被遺忘的快樂/和青春,重新學習」(um im Schlaf vergess'nes Glück / und Jugend neu zu lernen!)。第四段裡,他加上了第三句「吹起涼風,在我松林的陰影中」(Es wehet kühl im Schatten meiner Fichten.)和第五句「我等著他最後的道別」(Ich harre sein zum letzten Lebewohl.)。第六段裡,馬勒則去掉了貝德格擅自加上的最後一句「噢,你會來

45

33 亦請參見本書〈解析《大地之歌》〉一文的第六樂章部份。

嗎？你會來嗎？不守信用的朋友」（O kämst du, kämst du, ungetreuer Freund!），將它改成自己的話：「噢，美！噢，永恆愛的、生命的沈醉的世界」（O Schönheit; o ewigen Liebens, Lebens trunk'ne Welt!）。頌贊著美、頌贊著愛情、頌贊著生命。

　　王維《送別》原詩中，一如絕大部份的中文詩般，並無清楚地指出主詞為何人。對於中文為母語的人士而言，這個語言上的特質經常正是詩作之意境所在，留給讀者莫大的想像空間。但是對任何擬將中文詩作譯成其他文字的譯者而言，這個特質則是一個很大的障礙。在艾爾維聖得尼、海爾曼和貝德格的詩集裡，均使用第一人稱來處理；馬勒卻別出心裁地將前四行（相當李白原詩第一、二、三行）的主、受詞均以第三人稱表現，[34] 彷彿一個旁觀者在看著兩位友人告別的景象，賦予歌詞疏離的空間，和原詩的主詞不清有異曲同工之妙。王維詩中有因果關係的「君言不如意，歸臥南山陲」，經過多手的翻譯和拆解，成為不相干的兩句：「歸臥南山陲」成了「但去莫復問」的上句，也是第二段歌詞的開始。在這一段裡，馬勒加入了第三行「我要回家，我的棲息所！」（Ich wandle nach der Heimat, meiner Stätte!），又誤打誤撞地回到王維原詩的內容：孟浩然要回到終南山下的家。馬勒並將貝德格的最後三行詩句改頭換面。貝德格的詩句

Müd ist mein Fuß, und müd ist meine Seele　腳累了，靈魂累了，
Die Erde ist die gleiche überall,　　　　　大地總是一樣的，
Und ewig, ewig sind die weißen Wolken ...　永遠、永遠的白雲 ...

被馬勒改成

34　請參考本書之歌詞中譯和本文文末附錄四。

Still ist mein Herz und harret seiner Stunde!	安靜，我的心，但等時刻到來！
Die liebe Erde allüberall blüht auf im Lenz	可愛的大地到處綻放，在春天裡，
und grünt aufs neu!	再發新綠！
Allüberall und ewig blauen licht die Fernen!	到處、永遠，藍光閃耀著，在那遠處！
Ewig, ewig!	永遠、永遠！

這些改變再再顯出馬勒當時的心情：人生百年，難免一死，大地則永遠那麼美。全曲以愈來愈弱的方式重覆「永遠、永遠」（ewig, ewig），並以*ppp*的力度「完全逝去地」（gänzlich ersterbend）結束在C音的加六和弦上，如此地開放式的結束，銜接前面的漸弱，彷彿漸行漸遠，而有難以言喻的效果；雖然去掉了「白雲」，卻還真得「無盡時」的意境。[35]

六、《大地之歌》的頹廢氛圍

無論自中國看歐洲或歐洲看中國的觀點出發，馬勒的《大地之歌》經常亦被認做是在十九世紀末、廿世紀初歐洲藝術創作中，帶有中國風味（Chinoiserie）的作品。[36]由貝德格和海爾曼書中的書後語和前言中均可看出，對當時的文學界而言，令他們著迷的是詩中略帶傷感的境界和對人生的感嘆，並不是對詩的文字、結構的美有所體會，他們自己承認，並無意要忠實地翻譯中文詩，而是「東施效顰」，「雖不能至，然心嚮往之」的成份居多。海爾曼書中收錄的一首菱形寶塔詩《李太白《瓷亭》的繪畫式譯本》(*Illustrative*

47

35 關於全曲的這個結束方式，請詳見本書〈解析《大地之歌》〉一文的第六樂章部份。

36 幾乎在所有談這一個作品的書或文章中，都可以看到這個論點，亦有專門探討這個論點的著述，如Jürgen Maehder, "Gustav Mahlers *Das Lied von der Erde* ── Zur Struktur einer musikalischen Chinoiserie des Fin de siècle", in: *Philharmonische Programme des Berliner Philharmonischen Orchesters*, 15. Februar 1984。

《大地之歌》——馬勒的人世心聲

48

Lieblich
Hell erhebt sich
Aus des Sees Mitte
Ein Haus, nach Chinesen Sitte
Aus Porz'lan in grün und weißen Stücken.
Dorthin führen kühngeschwung'ne leichte Brücken.
Gleichend ganz des Tigers braun und gelb geflecktem Rücken, —
Luftig zechende Genossen, welche bunte Kleider tragen, —
Trinken klaren, lauen Wein aus Tassen in des Herzens Wohlbehagen.
Plaudern fröhlich, schreiben süße Verse, die erglühten tief in dem Gemüte,
Stülpen rückwärts ihrer seidnen Kleider Ärmel und vom Haupte fallen ihre Hüte.
Aber in des Wassers leicht bewegten, weiten, wonn'gen, schwanken Spiegelwogen
Gleichet einem Halbmond nur der Brücke umgekehrter, leichter Bogen,
Und man sieht die lustig zechenden Genossen all, die bunten,
Fröhlich plaudernd sitzen dort, gestreckt das Haupt nach unten,
Und das Lusthaus selber auf des Felsens Rücken,
Aus Porz'lan in grün und weißen Stücken,
Aufgeführt nach Väter Sitte,
In des Sees Mitte
Abwärts senkt sich
Lieblich!

Illustrative Übersetzung von Li-Tai-Pes Porzellan-Pavillon.

【圖九】Hans Heilmann, *Chinesische Lyrik*, München/Leipzig 1905, LI。

Übersetzung von Li-Tai-Pes Porzellan-Pavillon)【圖九】更傳神地表達了這個情境；[37] 這首仿李白詩作的內容很可能即是貝德格仿作詩的藍本，最後成為馬勒《大地之歌》第三樂章歌詞的來源。

　　由中文詩到貝德格的《中國笛》所走過的路線，亦反映了歐洲殖民主義時代，各國勢力向外擴張的不同情形。殖民主義時代，以強權向外擴張的歐洲國家，為了能有效治理被統治國家，或者對被侵略國有更進一層的瞭解，開始對它們的文字、文化做研究，並加入自身的理解與詮釋，所謂的「東方主義」（Orientalism）於焉誕生。[38] 中文詩經過英文、法文的翻譯本，再傳到其他的國家，並非偶然；這正是十七、十八世紀裡，歐洲首次有的中國風（Chinoiserie）之傳播路線。至今在歐洲不少公園、城堡的古蹟裡，仍可見到瓷器、拱橋等等的景象，不僅如此，一些中國的小說亦以不同的譯文在歐洲各國流傳。[39] 相形之下，歐洲至十九世紀中葉，才開始對中文詩感到興趣，不可謂不晚。另一方面，啟蒙主義大師伏爾泰（François Marie Arouet，筆名Voltaire, 1694-1778）在中國哲學中，找到與其個人理念不謀而合的說法，因而大加推崇，同樣地，十九世紀後半，歐洲文人對中文詩開始感到興趣，其實和他們當時的文學發展，亦有著密切的關係。[40]

49

37　見Bcthgc, *Die chinesische Flöte*, "Geleitwort", 103-104; Heilmann, *Chinesische Lyrik*, "Vorrede & Vorwort", I-LVI。

38　Edward W. Said, *Orientalism*, New York (Vintange) 1979。

39　亦請參考羅基敏，〈由《中國女子》到《女人的公敵》— 十八世紀義大利歌劇裡的「中國」〉，收於：羅基敏，《文話／文化音樂：音樂與文學之文化場域》，台北（高談）1999，79-126；羅基敏／梅樂亙，《杜蘭朵的蛻變》，台北（高談）2004。

40　會有如此現象的原因，一方面應在於「詩」本身之意境，非母語者不易捕捉，透過翻譯難以得其精髓；另一方面應和歐洲文學之發展有關，不同於中國文學由詩詞走到散文小說，「詩」在歐洲文學裡，於十九世紀才獲得高度的重視和評價。

十九世紀中葉，在法國文學世界裡，衰敗、毀壞、沒落開始引起注意和興趣，代表性人物有波特萊爾（Charles Baudelaire, 1821-1867）、福樓拜（Gustave Flaubert, 1821-1880）、馬拉梅（Stéphane Mallarmé, 1842-1898）、藍波（Arthur Rimbaud, 1854-1891）等人。1867年，馬拉梅在文章裡寫道，他愛所有可以以「毀滅」這個字眼形容的東西，寫下了文學世界頹廢風潮（Décadence）的基本定位。[41]

「頹廢」一詞原指羅馬帝國的滅亡，伴隨著這個字的是負面的評價：奢侈、道德淪喪、沈迷享受等等。十九世紀裡，不同的文學家、哲學家，包括尼采（Friedrich Nietzsche, 1844-1900）、叔本華（Arthur Schopenhauer, 1788-1860）等人，開始正視人類會死亡的事實，並且欣賞、喜愛這一個屬於大自然的現象，於是在藝文界，詩詞、文章、小說開始歌頌衰敗、滅亡，並使用「頹廢」這一字。經過許多人士對這個字的使用和探討，它不再侷限於羅馬帝國的範疇，而有了更寬廣並具正面的意義，凡是和毀敗、衰亡有關的人間現象，都可以用這個字來涵蓋。在這些文學作品中，可以看到作者對大自然生態的高度敏感，由萬物的日趨蒼老、日趨衰敗引發作者的靈感和慨嘆。但是，頹廢風潮展現的並不是對死亡的害怕或對死亡世界的嚮往，而是坦然地面對人生總得一死的事實，欣然地接受它，並且視這一切為解脫。呈現在文字中的，則是看到熱烈綻放的生命，即聯想到日漸逼近的死亡，因而，文字中可以看到美麗、青春、春天等等生氣蓬勃的字眼，和枯萎、灰黯、秋天等等暗示毀敗、死亡的用語並置的情形。作品中呈現的雖是死亡，用字卻極華美；

41 Wolfdietrich Rasch, *Die literarische Décadence um 1900*, München (C. H. Beck) 1986, 7。文學上的Décadence 一詞，國內習譯「頹廢」，本文以下使用此名詞，亦均在此一範疇內，而無道德上之判斷價值，更不可和納粹時期批鬥藝術之「墮落」（entarten）一詞相提並論。

言談不脫死亡，生活則近奢華，這種兩個極端並置的美，在這一個時期的各種藝術作品、甚至哲學思想中均可見到。這一股由欣賞大自然生生不息的現象引發的，對衰敗、滅亡的「美」著迷的風潮，一直延續到廿世紀初，並且也在德語文學以及其他的藝術形式，例如音樂、繪畫的世界中，形成巨大的潮流，更在廿世紀初強烈的世紀之交意識中，在德語文學裡，蔚成以蒼白的美為訴求的「青春風格」（Der Jugendstil）。[42]

生為這一個時代的人，馬勒自然也脫不出這個潮流。在接觸貝德格的《中國笛》前的喪女之痛、得知自己亦患重病的人生體驗，自然給他更多的感受。看到貝德格的書或是偶然，[43] 選擇這幾首詩以及它們在樂章上的安排，則有其很清楚的文學和音樂上的理由。第二曲的〈秋日寂人〉（Der Einsame im Herbst）和第三、四、五曲的〈青春〉（Von der Jugend）、〈美〉、〈春日醉漢〉，在文字和內容上有象徵「沒落、蒼老、衰敗」的「秋」和象徵「朝氣、青春、美麗」的「春」的對比，以及「黯淡的寂寥」和「狂放的大醉」的並置，在音樂上，它們則是交響曲中間樂章的慢板和快速舞曲樂章之變化。進一步觀察前面提到的馬勒修改歌詞的情形，更可以看到其中反映文學世界的景象。

第一樂章裡，當馬勒將貝德格的「歡樂逝去，歌聲漸滅」改為「枯萎、逝去，這歡樂，這歌聲」之時，作曲家強調了「枯萎」（一個很「頹廢」的字眼）到「逝去」的過程；當貝德格的「穹

51

42 Rasch, *Die literarische Décadence...* , passim. ；亦請見Jost Hermand, *Nachwort*, in: Jost Hermand (ed.), *Lyrik des Jugendstiles*, Stuttgart (Reclam) 1990, 63-75; Ulrich Karthaus, "Einleitung", in: Ulrich Karthaus (ed.), *Impressionismus, Symbolismus und Jugendstil*, Stuttgart (Reclam), 1991, 9-25。

43 關於馬勒如何接觸《中國笛》的情形，請參見本書〈《大地之歌》之形成歷史與原始資料〉一文。

蒼永藍，大地永遠站在老去的雙腳上」被引申為「穹蒼永藍，大地會長遠存留並在春天綻放」的一刻，作曲家著意加入「綻放」（aufblühen）這個動詞和「春天」的景象，以對比於緊接著的「人生不過百年，終歸腐朽」；有限的人生和無限的大自然之有意並置，正是頹廢文學世界中常見的景象。這一段歌詞以問句結束在「大地」（Erde）一詞上，如前所述，馬勒略去疊句，不給這一段做出音樂上的段落，直接進入最後一段歌詞，將三、四段連在一起（請參見【譜例一】）；不僅如此，比較終樂章之結束段落，可以看到第一和第六樂章的相連性。第一樂章第三段的「大地」一詞落在僅有人聲和鐘琴奏出的e音上，未多做停留，隨即進入第四段；終樂章的結束段落亦以「大地」一詞開始（die liebe "Erde"），並在人聲進入前，多樣樂器紛紛走到e音上停駐，以迎接人聲在同一音高上進入。換言之，第一樂章第三段未解決之處，到第六樂章作品之結束段落，終於有了下文。[44]

52

　　第六樂章中，馬勒加入相當多的篇幅描寫大自然的景象，其中完全出自他筆下的，如第三段六、七句的「在睡眠中，對被遺忘的快樂／和青春，重新學習！」和第六段最後一句「噢，美！噢，永恆愛的、生命的沈醉的世界」，都充份反映了青春風格的特質。在音樂上，第六段最後一句之前為八小節的器樂過門，之後為長大的器樂間奏，讓這一句與前後歌詞隔絕，成為一被獨立處理的句子，以突顯作曲／詞者的訴求。

　　在將貝德格《友人的告別》改成第三人稱之時，馬勒其實亦將作詞者的立場「去個人化」（Entpersönlichung）了，如此地抽離作者本身立場的賦詩特質，早在波特萊爾的作品中已可見到。[45]諸此種種

44　在此感謝楊聰賢教授提供其個人之觀察，讓筆者得以發展此論點。

45　Hugo Friedrich, *Die Struktur der modernen Lyrik. Von der Mitte des neunzehnten bis zur Mitte des zwanzigsten Jahrhunderts*, Hamburg (Rowohlt) [8]1977, 36/37。

【譜例三】：《大地之歌》第六樂章〈告別〉，第449-466小節。

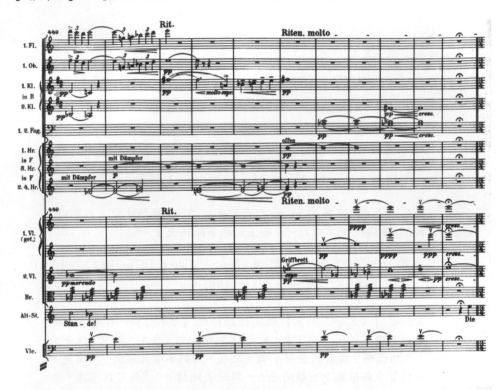

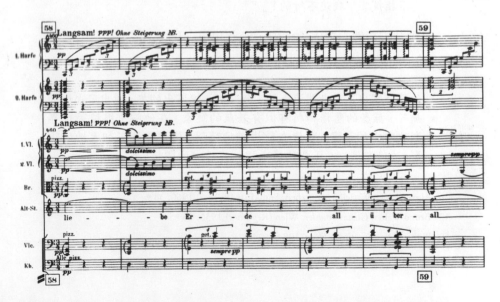

都顯示出，馬勒改動的歌詞一方面更強調大自然萬物均將日趨毀滅的事實，一方面又加多對青春的生意盎然之嚮往和懷念。因之，馬勒固有以《大地之歌》辭世之心，但作品也呈現了他對永綠的、生生不息的大自然的熱愛，還有與這些並存的、坦然面對死亡陰影的心情；終樂章〈告別〉為這一個理念之音樂表達的極致。

由眾多馬勒傳記裡，可以看到作曲家原本就很「頹廢」。他的妻子阿爾瑪（Alma Mahler-Werfel, 1879-1964）曾經回憶著：

> 馬勒是位尋找痛苦的人……在我們剛認識時，雖然他愛上我那時候很美的臉，他常常說，妳臉上的痛苦線條太少。[46]

馬勒一手提拔的指揮華爾特（Bruno Walter, 1876-1962）回憶著當年和作曲家談到《大地之歌》的情形：

> 當我把【《大地之歌》】總譜還回給他【馬勒】時，我幾乎不能對作品說出任何一個字來。他卻將樂譜翻到〈告別〉樂章，說著：「您相信嗎？能有人受得了嗎？之後，人們不會自殺嗎？」然後，他指著多處節奏上困難的地方，開玩笑地問著：「您可以想像，要怎麼指揮呢？我是不行的！」[47]

馬勒的泰然面對人生大限，於此可見一斑。

貝德格在其書中，如此地描述李白：

> 他的詩寫出了人世間消逝的、散滅的、說不出的美，道出了永恆的痛苦、無盡的悲傷和所有似有若無的謎象。在他胸中根植著世界深沈陰暗的憂鬱，既使在最快樂的時刻，他也無法忘卻大地的陰影。「倏忽消逝」正是他情感裡一直呼喊的印記。[48]

46　Alma Mahler-Werfel, *Mein Leben*, Frankfurt (Fischer) 1960, 38。

47　Bruno Walter, *Gustav Mahler*, Wien (Reichner) 1936, 46。

48　Bethge, *Die chinesische Flöte*, 108。

　　這一段滿富頹廢氣息的話語，或許亦正是馬勒之所以選用比例相當高的李白詩作於其《大地之歌》中的原因，或許亦是馬勒作品命名的靈感所在。

　　由中文詩到馬勒的《大地之歌》，由王維詩中的歸隱山林之嘆到馬勒告別人世的心情，其間之語言、文化差異何其大。沒有十九世紀歐洲頹廢風潮的開端到蔚成重要的文學、哲學創作、思考方向，中文詩作和歐洲文學的交集不知何時才會開始。換言之，在中文詩作的虛無飄渺和淡出世間、寄情大自然的意境裡，歐洲的頹廢風潮找到了他們所嚮往的一個境界，而有所共鳴，在這個人文環境下長大的馬勒亦然。由表面上看來，馬勒的《大地之歌》是一個世紀之交的歐洲藝術作品中，帶有中國風味的一部代表作。事實上，它應是這一個時代潮流加上馬勒心境的產物，中文詩僅是因緣際會，成了它們的交集。透過譯詩、仿作詩的過程，馬勒接觸的其實是染上一抹「中國」色彩的歐洲當代詩，如同這些詩集的書名頁般。然則，這樣的詩作在那個時空，觸動作曲家的心底，將自身感受到的詩意透過音樂，表達出來，完成了《大地之歌》。作品的音樂成就不僅反映馬勒個人的人生觀，更直逼人心深處，震撼力遠遠超越了它的歌詞來源，得以跨越時空，讓華人世界在馬勒的《大地之歌》裡，竟能體會到李白、王維、孟浩然的唐詩意境；雖然這並不是馬勒當初的意圖。

附錄一

悲歌行
李白

第一段
Refrain: 悲來乎　悲來乎
主人有酒且莫斟
聽我一曲悲來吟
悲來不吟還不笑
天下無人知我心

君有數斗酒
我有三尺琴
琴鳴酒樂兩相得
一杯不啻千鈞金

第二段
Refrain: 悲來乎　悲來乎
天雖長　地雖久
金玉滿堂應不守
富貴百年能幾何
死生一度人皆有

孤猿坐啼墳上月
且須一盡杯中酒

第三段
Refrain: 悲來乎　悲來乎
鳳鳥不至河無圖
微子去之箕子奴
漢帝不憶李將軍
楚王放卻屈大夫

第四段
Refrain: 悲來乎　悲來乎
秦家李斯早追悔
虛名撥向身之外
范子何曾愛五湖
功成名遂身自退
劍是一夫用
書能知姓名
惠施不肯干萬乘
卜式未必窮一經
還須黑首取方伯

Marquis d'Hervey-Saint-Denys
LA CHANSON DU CHAGRIN

第一段
Le maître de céans a du vin, mais ne le versez pas encore;
Attendez que je vous aie chanté la Chanson du chagrin.
Quand le chagrin vient, si je cesse de chanter ou de rire,
Personne, dans ce monde, ne connaîtra les sentiments de
　　mon cœur.

第二段
Seigneur, vous avez quelques mesures de vin,
Et moi je possède un luth long de trois pieds;
Jouer du luth et boire du vin sont deux choses qui vont bien
　　ensemble.
Une tasse de vin vaut, en son temps, milles onces d'or.

第三段
Bien que le ciel ne périsse point, bien que la terre soit de
　　longue durée,
Combien pourra durer pour nous la possession de l'or et du jade?
Cent ans au plus. Voilà le terme de la plus longue espérance.
Vivre et mourir une fois, voilà ce dont tout homme est assuré.

第四段
Écoutez là-bas, sous les rayons de la lune, écoutez le singe
Et maintenant remplissez ma tasse; il est temps de la vider
　　d'un seul trait.

Hans Heilmann	Hans Bethge	Gustav Mahler

Hans Heilmann
Li-Tai-Pei: Das Lied vom Kummer

Hans Bethge
DAS TRINKLIED VOM JAMMER
 DER ERDE
LI-TAI-PO

Gustav Mahler
DAS TRINKLIED VOM JAMMER
 DER ERDE
(Li-Tai-Po)

Column 1 (Hans Heilmann):

Der Herr des Hauses hat Wein, aber füllt
 noch nicht die Becher,
Wartet, bis ich das Lied vom Kummer
 gesungen habe!
Wenn der Kummer kommt, wenn mein
 Gesang, mein Lachen erstirbt,
Dann kann niemand ermessen, was meine
 Seele bewegt.

Refrain: (Pei lai ho! Pei lai ho!)

Herr, du besitzest viel köstlichen Wein,
Ich habe meine lange Laute.
Die Laute schlagen und Wein trinken, das
 sind zwei Dinge, die trefflich zu
 einander passen.
Ein Becher Wein zur rechten Zeit ist
 tausend Unzen Goldes wert.

Refrain: (Pei lei ho! Pei lai ho!)

Wenn auch der Himmel ewig ist und die
 Erde nach lange fest steht,
Wie lange werden wir uns des Goldes und
 des Jade erfreuen können?
Hundert Jahre, das ist die Grenze der
 kühnsten Hoffnungen.
Leben und dann sterben das ist das einzige,
 wessen der Mensch sicher ist.

Refrain: (Pei lai ho! Pei lai ho!)

Hört ihr ihn da unten, im Mondenschein,
 hört ihr den Affen, der da
 zusammengekauert sitzt und heult,
 einsam unter Gräbern?
Und nun füllt mir den Becher, nun ist es
 Zeit, ihn mit eine Zug zu leeren!

Refrain: (Pei lai ho! Pei lai ho!)



Schon winkt der Wein in goldenen
 Pokalen,
Doch trinkt noch nicht! erst sing ich euch
 ein Lied!
Das Lied vom Kummer soll euch in die
 Seele
Aufachend klingen! Wenn der Kummer
 naht,
So stirbt die Freude, der Gesang erstirbt,
Wüst liegen die Gemächer meiner Seele.

Refrain: Dunkel ist das Leben, ist der Tod.

Dein Keller birgt des goldnen Weins die
 Fülle,
Herr dieses Hauses, - ich besitze andres:
Hier diese lange Laute nenn ich mein!
Die Laute schlagen und die Gläser leeren,
Das sind zwei Dinge, die zusammenpassen!
Ein voller Becher Weins zur rechten Zeit
Ist mehr wert als die Reiche dieser Erde.

Refrain: Dunkel ist das Leben, ist der Tod

Das Firmanent blaut ewig, und die Erde
Wird lange feststehn auf den alten Fässen, -
Du aber, Mensch, wie lange lebst denn du?
Nicht hundert Jahre darfst du dich ergötzen
An all den morschen Tande dieser Erde,
 Nur Ein Besitztum ist dir ganz gewiss:
Das ist das Grab, das grinsende, am Erde.

Refrain: Dunkel ist das Leben, ist der Tod

Seht dort hinab! Im Mondschein auf den
 Gräben
Hockt eine wild-gespenstische Gestalt.
Ein Affe ist es! Hört ihr, wie sein Heulen
Hinausgellt in den süssen Duft des
 Abends?
Jetzt nehmt den Wein! Jetzt ist es Zeit,
 Genossen!
Leert eure goldenen Becher bis zum Grund!

Refrain: Dunkel ist das Leben, ist der Tod

Column 3 (Gustav Mahler):

Schon winkt der Wein im gold'nen Pokale,
doch trinkt noch nicht! erst sing' ich euch
 ein Lied!
Das Lied vom Kummer soll auflachend in
 die Seele euch klingen.
Wenn der Kummer naht, liegen wüst die
 Gärten der Seele.
welkt hin und stirbt die Freude, der Gesang.

Refrain: Dunkel ist das Leben, ist der Tod.

Herr dieses Hauses!
Dein Keller birgt die Fülle des goldenen
 Weins!
Hier, diese Laute nenn' ich mein!
Die Laute schlagen und die Gläser leeren,
das sind die Dinge, die zusammen passen.
Ein voller Becher Weins zur rechten Zeit
ist mehr wert, als alle Reiche dieser Erde!

Refrain: Dunkel ist das Leben, ist der Tod

Das Firmament blaut ewig, und die Erde
wird lange fest steh'n und aufblüh'n im
 Lenz.
Du aber, Mensch, wie lang lebst denn du?
Nicht hundert Jahre darfst du dich ergötzen
an all dem morschen Tande dieser Erde!

Seht dort hinab! Im Mondschein auf den
 Gräbern
hockt eine wild-gespenstische Gestalt -
Ein Aff' ist's! Hört ihr, wie sein Heulen
hinausgellt in den süssen Duft des Lebens?
Jetzt nehmt den Wein! Jetzt ist es Zeit,
 Genossen!
Leere eure gold'nen Becher zu Grund!

Refrain: Dunkel ist das Leben, ist der Tod

附
錄
二

採蓮曲　　　　　　Marquis d'Hervey-Saint-Denys　　　　Judith Gautier
李白　　　　　　　SUR LES BORDS DU JO-YEH　　　　　AU BORD DE LA RIVIÈRE

第一段

若耶溪傍採蓮女　　Sur les bords du Jo-yeh, les jeunes filles　　Des jeunes filles se sont approchées de la
1 2 3 4 5 6 7　　　　　　　　　　　1+2+3　　　　7　　　　rivière, elles s'enfoncent dans les
　　　　　　　　　cueillent la fleur du nénuphar,　　　　　touffes de nénuphars.
　　　　　　　　　　　　　5　　　6

笑隔荷花共人語　　Des touffes de fleurs et de feuilles les　　On ne les voit pas, mais on les entend rire,
1 2 3 4 5 6 7　　　　　　　　　　4
　　　　　　　　　séparent; elles rient et, sans se voir,|
　　　　　　　　　　　　　　　　　　　1
　　　　　　　　　échangent de gais propos.

日照新妝水底明　　Un brillant soleil reflète au fond de l'eau
1 2 3 4 5 6 7　　　　　　　　　　　1　　7　　6　　5
　　　　　　　　　leurs coquettes parures;
　　　　　　　　　　　4

風飄香袖空中舉　　Le vent, qui se parfume dans leurs　　　et le vent se parfume en traversant leurs
1 2 3 4 5 6 7　　　　　1　　　3　　　　　　　vêtements.
　　　　　　　　　manches, en soulève le tissu léger.
　　　　　　　　　　4　　　7

第二段

岸中誰家遊冶郎　　Mais quels sont ces beaux jeunes gens qui　Un jeune homme à cheval passe au bord
1 2 3 4 5 6 7　　　　　　　3　　　　　　　　7　　　　de la rivière, tout près des jeunes filles.
　　　　　　　　　se promènent sur la rive?

三三五五映垂楊　　Trois par trois, cinq par cinq, ils　　Trois par trois, cinq par cinq, ils
1 2 3 4 5 6 7　　　　5+6　　　　　　1+2
　　　　　　　　　apparaissent entre les saules pleureurs.
　　　　　　　　　　1+2　　　　　3+4

紫騮嘶入落花去　　Tout à coup le cheval de l'un d'eux hennit
1 2 3 4 5 6 7　　　5　　　　　　　　　　6+7
　　　　　　　　　et s'éloigne, en foulant aux pieds
　　　　　　　　　　　　　　　1+2
　　　　　　　　　les fleurs tombées.
　　　　　　　　　　5+6

見此踟躕空斷腸　　Ce que voyant, l'une des jeunes filles　　L'une d'elles a senti son cœur battre, et
1 2 3 4 5 6 7　　　　2　　1　　　　　　　　son visage a changé de couleur.
　　　　　　　　　semble interdite, se trouble, et laisse
　　　　　　　　　　　　　　　6+7
　　　　　　　　　percer l'agitation de son cœur.

　　　　　　　　　　　　　　　　　　　Mais les touffes de nénuphars
　　　　　　　　　　　　　　　　　　　l'enveloppent.

Hans Heilmann	Hans Bethge	Gustav Mahler
Li-Tai-Pei: An den Ufern des Jo-yeh	AM UFER LI-TAI-PO	Von der Schönheit (Li-Tai-Po)

第一段

Am Uferrand des Jo-yeh pflücken die
 jungen Mächen die Lotosblüten.
Büsche von Blummen und Blättern
 trennen sie; lachend, ohne einander zu
 sehen, rufen sie sich muntere
 Neckreien zu.

第一段

Junge Mädchen pflücken Lotosblumen
An dem Uferrande. Zwischen Büschen,
Zwischen Blättern sitzen sie und sammein
Blüten, Blüten in den Schoß und rufen
Sie einander Neckereien zu.

Junge Mädchen pflücken Blumen.
 pflücken Lotosblumen an dem Uferrande.
Zwischen Büschen und Blättern sitzen sie,
 sammeln Blüten in den Schoß und rufen
 sich einander Neckereien zu.

第二段

Goldne Sonne webt um die Gestalten,
Spiegelt sie im blanken Wasser wider,
Ihre Kleider, ihre süßen Augen,
Und der Wind hebt kosend das Gewebe
Ihrer Ärmel auf und führt den Zauber
Ihrer Wohlgeruche durch die Luft.

Das strahlende Sonnenlicht spiegelt in
 der Wassertiefe ihren zierlichen Putz.
Der Wind hebt das zarte Gewebe ihrer
 Ärmel und nimmt den Duft ihrer
 Wohlgerüche mit.

Gold'ne Sonne webt um die Gestalten,
Spiegelt sie im blanken Wasser wider,
Sonne spiegelt ihre schlanken Glieder.
 ihre süßen Augen wider,
 und der Zephir hebt mit Schmeichelkosen
 das Gewebe
Ihrer Ärmel auf, führt den Zauber
Ihrer Wohlgerüche durch die Luft.

第二段

Doch was sind das für schöne Jünglinge
 am Ufer da oben?
Zu drei und zu fünf erscheinen sie
 zwischen den Trauerweiden.
Plötzlich wiehert das Pferd des einen und
 geht durch, mit den Hufen die
 gefallenen Blüten zerstampfend.

第三段

Sieh, was tummeln sich für schöne
 Knaben
An dem Uferrand auf mutigen Roßen?
Zwischen dem Geäst der Trauerweiden
Traben sie einher. Das Roß des einen
Wiehert auf und scheut und saust dahin
Und zerstampft die hingesunkenen
 Blüten.

Oh sieh, was tummeln sich für schöne Knaben
dort an dem Uferrand auf mut'gen Roßen,
weithin glänzend wie die Sonnenstrahlen;
schon zwischen dem Geäst der grünen
 Weiden
trabt das jungfrische Volk einher!
Das Roß des einen wiehert fröhlich auf,
und scheut, und saust dahin,
über Blumen, Gräser, wanken hin die Hufe,
sie zerstampfen jäh im Sturm die
 hingesunk'nen Blüten.
Hei! Wie flattern im Taumel seine Mähnen,
Dampfen heiß die Nüstern!

第四段

Und die schönste von den Jungfrau
 sendet
Lange Blicke ihm der Sorge nach.
Ihre stolze Haltung ist nur Lüge:
In dem Funkeln ihrer Grossen Augen
Wehklagt die Erregung ihres Herzens.

Ein holdes Kind starrt ihm nach, voll
 Angst, und die Erregung ihres Herzens
 durch-bricht verräterisch die
 erkünstelte Fassung.

Gold'ne Sonne webt um die Gestalten,
Spiegelt sie im blanken Wasser wider,
Und die schönste von den Jungfrau'n sendet
lange Blicke ihm der Sehnsucht nach.
Ihre stolze Haltung ist nur Verstellung.
In dem Funkeln ihrer großen Augen.
In dem Dunkel ihres heißen Blicks
schwingt klagend noch die Erregung ihrer
 Herzens nach.

附
錄
二

春日醉起言志　Marquis d'Hervey-Saint-Denys
李白　　　　　UN JOUR DE PRINTEMPS
　　　　　　　LE POETE EXPRIME SES SENTIMENTS AU SORTIER DE L'IVRESSE

第一段

處世若大夢　　　Si la vie est comme un grand songe,

胡為勞其生　　　A quoi bon tourmenter son existence!

所以終日醉　　　Pour moi je m'enivre tout le jour,

頹然臥前楹　　　Et quand je viens à chanceler, je m'endors au pied des
　　　　　　　　premières colonnes.

第二段

覺来眄庭前　　　A mon réveil je jette les yeux devant moi;

一鳥花間鳴　　　Un oiseau chante au milieu des fleurs;

借問此何時　　　Je lui demande à quelle époque de l'année nous sommes,

春風語流鶯　　　Il me répond à l'époque où le souffle du printemps fait
　　　　　　　　chanter l'oiseau.

第三段

感之欲歎息　　　Je me sens ému et prêt à soupirer,

對酒還自傾　　　Mais je me verse encore à boire;

浩歌待明月　　　Je chante à haute voix jusqu'à ce que la lune brille,

曲盡已忘情　　　Et à l'heure où finissent mes chants, j'ai de nouveau perdu
　　　　　　　　le sentiment de ce qui m'entoure.

Hans Heilmann	Hans Bethge	Gustav Mahler
Li-Tai-Pe: Ein Frühlingstag.	DER TRINKER IM FRÜHLING LI-TAI-PO	DER TRINKER IM FRÜHLING (Li-Tai-Po)

第一段

Wenn das Leben ein Traum ist,
 Warum sich mühen und plagen!
Ich, ich berausche mich den ganzen
 Tag
Und wenn ich zu schwanken beginne,
 dann sink'ich vor der Tür meines
 Hauses zum Schlafe nieder.

第一段

Wenn nur ein Traum das Dasein ist,
Warum dann Müh und Plag?
Ich trinke, bis ich nicht mehr kann,
Den ganzen lieben Tag.

Wenn nur ein Traum das Leben ist,
warum dann Müh' und Plag?
Ich trinke, bis ich nicht mehr kann,
den ganzen lieben Tag.

第二段

Und wenn ich nicht mehr trinken kann,
Weil Leib und Kehle voll,
So tauml ich hin vor meiner Tür
Und schalfe wundervoll!

Und wenn ich nicht mehr trinken kann,
weil Kehl' und Seele voll,
so tauml' ich bis zu meiner Tür
und schalfe wundervoll!

第二段

Wieder erwachend schlag ich die
 Augen auf.
Ein Vogel singt in den blühenden
 Zweigen.
Ich frage ihn, in welcher Jahreszeit
 wir leben,
Er sagt mir, in der Zeit, da der Hauch
 des Frühlings den Vogel singen
 macht.

第三段

Was hör ich beim Erwachen? Horch,
Ein Vogel singt im Baum.
Ich frag ihn, ob schon Frühling sei, –
Mir ist als wie im Traum.

Was hör' ich beim Erwachen? Horch!
Ein Vogel singt im Baum.
Ich frag' ihn, ob schon Frühling sei,
mir ist als wie im Traum.

第四段

Der Vogel zwitschert, ja, der Lenz
Sei kommen über Nacht,
Ich seufze tief ergriffen auf,
Der Vogel singt und lacht.

Der Vogel zwitschert. Ja! Der Lenz
ist da, sei kommen über Nacht,
Aus tiefstem Schauen lauscht' ich auf,
der Vogel singt und lacht.

第三段

Ich bin erschüttert, Seufzer schwellen
 mir die Brust.
Doch wieder gieß ich mir den Becher
 voll.
Mit lauter Stimme sing ich, bis der
 Mond erglänzt.

第五段

Ich fülle mir den Becher neu
Und leer ihn bis zum Grund
Und singe, bis der Mond erglänzt
Am schwarzen Himmelsrund.

Ich fülle mir den Becher neu
Und leer' ihn bis zum Grund
und singe, bis der Mond erglänzt
am schwarzen Firmament.

第六段

Und wenn mein Sang erstirbt, hab ich
 auch wieder die Empfindung für
 die Welt um mich verloren.

Und wenn ich nicht mehr singen kann,
So schlaf ich wieder ein.
Was geht denn mich der Frühling an!
Laßt mich betrunken sein!

Und wenn ich nicht mehr singen kann,
So schlaf' ich wieder ein.
Was geht mich denn der Frühling an?
Laßt mich betrunken sein!

宿業師山房期丁大不至
孟浩然

Marquis d'Hervey-Saint-Denys
LE POETE ATTEND SON AMI TING-KONG
DANS UNE GROTTE DU MONT NIÉ-CHY

第一段

夕陽度西嶺
Le soleil a franchi pour se coucher la chaîne de ces hautes montagnes,

群壑倏已暝
Et bientôt toutes les vallées se sont perdues dans les ombres du soir.

松月生涼夜
La lune surgit du milieu des pins, amenant la fraîcheur avec elle.

風泉滿清聽
Le vent qui souffle et les ruisseaux qui coulent remplissent mon oreille de sons purs.

第二段

樵人歸欲盡
Le bûcheron regagne son gîte pour réparer ses forces épuisées;

煙鳥棲初定
L'oiseau a choisi sa branche, il perche déjà dans l'immobilité du repos.

之子期宿來
Un ami m'avait promis de venir en ces lieux jouir avec moi d'une nuit si belle;

孤琴候蘿徑
Je prends mon luth et, solitaire, je vais l'attendre dans les sentiers herbeux.

送別
王維

EN SE SÉPARANT D'UN VOYAGEUR

第一段

下馬飲君酒
Je descendis de cheval; je lui offris le vin de l'adieu,

問君何所之
Et je lui demandai quel était le but de son voyage.

君言不得意
Il me répondit: Je n'ai pas réussi dans les affaires du monde;

歸臥南山陲
Je m'en retourne aux monts Nan-chan pour y chercher le repos.

第二段

但去莫復問
Vous n'aurez plus désormais à m'interroger sur de nouveaux voyages,

白雲無盡時
Car la nature est immuable, et les nuages blancs sont éternels.

Hans Heilmann Mong-Kao-Jen: Abend (Mong-Kao-Jen erwartet seinen Freund des Dichter Ting-Kong am Ning-chy-Berge)	Hans Bethge IN ERWARTUNG DES FREUNDS MONG-KAO-JEN	Gustav Mahler DER ABSCHIED (Mong-Kao-Jen und Wang-wei)
第一段 Die Sonne sinkt und verschwindet hinter den hohen Bergen; Die Täler verlieren sich in den Schatten des Abends;	第一段 Die Sonne scheidet hinter dem Gebirge, In alle Täler steigt der Abend nieder Mit seinen Schatten, die voll Kühlung sind.	Die Sonne scheidet hinter dem Gebirge, In alle Täler steigt der Abend nieder mit seinen Schatten, die voll Kühlung sind
	第二段 O sieh, wie eine Silberbarke schwebt Der Mond herauf hinter den dunkeln Fichten, Ich spüre eines feinen Windes Wehn.	O sieh! Wie eine Silberbarke schwebt der Mond am blauen Himmelssee herauf. Ich spüre eines feinen Windes Weh'n hinter den dunklen Fichten!
Der Mond steigt auf zwischen den Fichten und bringt erfrischende Kühle mit, Der Wind weht und das Rauschen des Baches erfüllt meine Ohren mit lauterem Klang.	第三段 Der Bach singt voller Wohllaut durch das Dunkel Von Ruh und Schlaf — Die arbeitsamen Menschen Gehn heimwärts, voller Sehnsucht nach dem Schlaf.	Der Bach singt voller Wohllaut durch das Dunkel. Die Blumen blassen im Dämmerschein. Die Erde stmet voll von Ruh' und Schlaf. Alle Sehsucht will nun träumen, die müden Menschen geh'n heimwärts, um im Schlaf vergess'nes Glück und Jugend neu zu lernen!
第二段 Der Holzhauer sucht sein Lager auf, um neue Kräfte zu gewinnen. Der Vogel wählt seinen Zweig und sitzt in regungsloser Ruhe.	第四段 Die Vögel hocken müde in den Zweigen, Die Welt schläft ein — Ich stehe hier und harre Der Freundes, der zu kommen mir versprach.	Die Vögel hocken still in ihren Zweigen. Die Welt schläft ein! Es wehet kühl im Schatten meiner Fichten. Ich stehe hier und harre meines Freundes. Ich harre sein zum letzten Lebewohl.
Ein Freund hatte mir versprochen zu kommen und an dieser Stelle mit mir die Schönheit der Nacht zu genießen. Ich nehme meine Laute und wandle einsam ihn zu erwarten auf grasbedecktem Pfade.	第五段 Ich sehne mich, o Freund, an deiner Seite Die Schönheit dieses Abends zu genießen, Wo bleibst du nur? Du läßt mich lang allein!	Ich sehne mich, o Freund, an deiner Seite die Schönheit dieses Abends zu genießen. Wo bleibst du? Du läßt mich lang allein!
	第六段 Ich wandle auf und nieder mit der Laute Auf Wegen, die von weichem Grase schwellen, O kämst du, kämst du, ungetreuer Freund!	Ich wandle auf und nieder mit meiner Laute auf Wegen, die von weichem Grase schwellen. O Schönheit; O ewigen Liebens, Lebens trunk'ne Welt!
Wang-Wei: Abschied von einem Freunde.	**DER ABSCHIED DES FREUNDES WANG-WEI**	
第一段 Ich stieg vom Pferd, bot ihm den Abschiedstrunk Und fragte ihn nach dem Ziel und Zweck seiner Fahrt. Er sprach: Ich hatte kein Glück in der Welt	第一段 Ich stieg vom Pferd und reichte ihm den Trunk Des Abschieds dar. Ich fragte ihn, wohin Und auch warum er reisen wolle. Er Sprach mit umflorter Stimme: Du mein Freund, Mir was das Glück in dieser Welt nicht hold.	Er stieg vom Pferd und reichte ihm den Trunk des Abschieds dar. Er fragte ihn, wohin er führe und auch warum es müßte sein. Er sprach, seine Stimme war umflort: Du, mein Freund, mir war auf dieser Welt das Glück nicht hold!
Und ziehe mich nach meinen San-chan-Bergen zurück, um Ruhe dort zu finden. 第二段 Ich werde nicht mehr in die Ferne schweifen,	第二段 Wohin ich geh? Ich wandre in die Berge, Ich suche Ruhe für mein einsam Herz. Ich werde nie mehr in die Ferne schweifen,- Müd ist mein Fuß, und müd ist meine Seele, Die Erde ist die gleiche überall, Und weig, ewig sind die weißen Wolken ···	Wohin ich geh'? Ich geh', ich wandre in die Berge. Ich suche Ruhe für mein einsam Herz. Ich wandle nach der Heimat, meiner Stätte! Ich werde niemals in die Ferne schweifen. Still ist mein Herz und harret seiner Stunde! Die liebe Erde allüberall blüht auf im Lenz und grünt aufs neu! Allüberall und ewig blauen licht die Fernen! Ewig, ewig!
Denn die Natur ist immer dieselbe, und ewig sind die weissen Wolken.		

馬勒的交響曲《大地之歌》
之為樂類史的問題

達努瑟 (Hermann Danuser) 著

羅基敏 譯

原文出處：

Hermann Danuser, "Gustav Mahlers Symphonie *Das Lied von der Erde* als Problem der Gattungsgeschichte", in: *Archiv für Musikwissenschaft*, 40/4 (1983), 276-286。

微幅修訂後，收於：

"Aspekte der Gattungsgeschichte", in: Hermann Danuser, *Gustav Mahler und seine Zeit*, Laaber (Laaber) 1991, 204-215。

作者簡介：

達努瑟，1946年出生於瑞士德語區。1965年起，同時就讀於蘇黎世音樂學院（鋼琴、雙簧管）與蘇黎世大學（音樂學、哲學與德語文學）；於音樂學院先後取得鋼琴與雙簧管教學文憑以及鋼琴音樂會文憑，並於大學取得音樂學博士（博士論文*Musikalische Prosa*, Regensburg 1975）。1974至1982年間，於柏林不同機構任助理研究員，並於1982年，於柏林科技大學取得教授資格（Habilitation；論文*Die Musik des 20. Jahrhunderts*, Laaber 1984）。1982至1988年，任漢諾威音樂與戲劇學院（Hochschule für Musik und Theater Hannover）音樂學教授；之後，於1988至1993年，轉至弗萊堡大學（Albert-Ludwigs-Universität Freiburg im Breisgau）任音樂學教授；1993年起，至柏林鴻葆大學（Humboldt-Universität Berlin）任音樂學教授至今。

其主要研究領域為十八至廿世紀音樂史，音樂詮釋、音樂理論、音樂美學與音樂分析為其主要議題，並兼及各種跨領域思考於音樂學研究中。達努瑟長年鑽研馬勒，為今日重要的馬勒研究專家，其代表性書籍為*Gustav Mahler: Das Lied von der Erde*, München (Fink) 1986; *Gustav Mahler und seine Zeit*, Laaber (Laaber) 1991, ²1996; *Weltanschauungsmusik*, Schliengen (Argus) 2009；其餘著作請參見網頁

http://www.muwi.hu-berlin.de/Historische/mitarbeiter/hermanndanuser

　　馬勒過世時，係以指揮聞名於世，他過世半年後，1911年十一月廿日，華爾特（Bruno Walter, 1876-1962）在慕尼黑指揮《大地之歌》首演，這個時候，馬勒是否會被廣泛認知為也是作曲家，都還在未定之天。從那一個音樂季起，他的作品獲得重要的突破，在之後的時間裡，馬勒作品的接受史，總受到變換的美學理念以及音樂政治決定影響，不過，《大地之歌》卻總是被列入馬勒最常被演出的作品。同時，也有愈來愈多被拋出的問題，尚未解決，其中之一為《大地之歌》在樂類史上的位置。馬勒將《大地之歌》置入交響曲的行列，有何意義？作品的總標題指向「歌曲」（Das LIED von der Erde），副標題則用了「交響曲」（Eine SYMPHONIE für ...），要如何理解歌曲樂類和交響曲樂類之間的關係？[1]的確，在音樂史上很少有樂類是與其他樂類隔絕，單獨發展的；不同樂類之間的交互關係，畢竟是音樂史的規律。一些樂類之間有著不可忽視的親密關係，例如歌劇與神劇，和它們不同，歌曲與交響曲之間的聯繫，從來就不是理所當然。提出這一個概念更重要的意義在於，當產生關係的樂類係位於系統裡的兩個極端時，極端的樂類榫接（Verschränkung）一詞的意涵所在。[2]基於此一思考，以下將首先簡要描述這種樂類榫接的一

67

1　《大地之歌》副標題的全文是：一首交響曲，給一位男高音和一位女中音（或男中音）人聲以及大型交響樂團（Eine Symphonie für eine Tenor- und eine Alt-(oder Bariton-) Stimme und großes Orchester）。這一個很早就確定的副標題，也出現在由Erwin Ratz主編、於1964年出版的馬勒作品全集之《大地之歌》總譜裡。副標題的全文見於作曲家為整個作品親筆寫的標題頁，它出現在第三樂章的總譜速記與總譜草稿的最前面，這批手稿自1982年起，收藏於海牙地方博物館；亦請參考本書〈《大地之歌》之形成歷史與原始資料〉一文。

2　達爾豪斯認知到樂類社會學的系統特質，完成一篇文章，為樂類理論與樂類歷史史奠下基礎：Carl Dahlhaus, "Zur Problematik der musikalischen Gattungen im 19. Jahrhundert", in: Wulf Arlt et al. (eds.), *Gattungen der Musik in Einzeldarstellungen*.

般音樂史之先決要件。之後，以這一個觀點進入馬勒作曲的發展
情形，才能說明這種雙重樂類基礎在作品形式與美學上的一些作
用，最後，以《大地之歌》對樂類史的重要性結束全文。

<div align="center">＊</div>

當馬勒於1908年決定，將原本以樂團聯篇歌曲開始寫作的
作品，形塑為一首交響曲時，他正處於一個時代的結束點，所打
算要進行的，其實是到當時為止的音樂史上一個最激烈的樂類樺
接。在那段被音樂史家布盧摩（Friedrich Blume）以古典浪漫音樂
稱呼的時期[3]之開始，亦即是十八世紀即將結束時，這種樂類樺接
是無法想像的，因為，那個時空缺乏一個帶領作品的傳統，又完
全在作者與大眾美學期待視域之外，並且在社會學上，亦沒有任
何機制的基礎。在維也納古典時期，無論樂類理論或作曲史，歌
曲與交響曲都站在兩個極端：就社會學角度而言，歌曲主要還是
一個在家中和沙龍裡，私人作樂的聲樂種類，為人聲加上和聲伴
奏（例如鋼琴、吉他等等）所寫；交響曲則即或不是唯一的樂團
樂類，也已經是公開音樂會樂團樂類的重心所在。再看形式，歌
曲大部份都還是以簡單的詩節式寫成；交響曲卻是多樂章的聯篇
架構，其中包含了奏鳴曲式，成為音樂最佳的發展形式。最後是
美學的差異，經由天真、親密性（Intimität）、聲音（或氣氛）的

Gedenkschrift Leo Schrade, Bern/München (Francke) 1973, 840-895，此處見851-
852。

3　請見Friedrich Blume, 詞條"Romantik", in: *Die Musik in Geschichte und Gegenwart*,
　　ed. by Friedrich Blume, Kassel (Bärenreiter),17 vols., vol. 11 (1963), Sp. 785-845，此處
　　見802。

　　【譯註】Friedrich Blume (1893-1975)，德國音樂史學者，德語音樂百科全書*Die
　　Musik in Geschichte und Gegenwart*首版的主編。

一致性這一類的範疇，歌曲在歌德（Johann Wolfgang von Goethe, 1749-1832）時代[4]的中期，奠定了基礎；交響曲則經由崇高（das Erhabene）的理論，獲得較高藝術要求的合法性，在「個性」之跨越式的一致裡，交響曲經由聲音的多樣性彰顯，這個多樣性涵括了崇高豐碑性（Monumentalität）的個性。[5]

如果想重建交響曲《大地之歌》的歷史要件，必須先回答以下這個樂類史的問題：在十九世紀的進程裡，是什麼樣的音樂史的改變，鬆動了前面簡述之歌曲與交響曲在樂類結締中的兩極情形？才能在世紀之交時，完成了兩個樂類之基本相容性的狀況，在這個基礎上，馬勒得以以藝術上負責的態度，寫作他樂類樺接的作品。

由於在這裡不可能敘述十九世紀音樂史的核心，[6]以下僅著眼於1900年前後，這兩個曾經是對立的樂類所完成的相容性，針對它，簡要敘述轉變過程的幾個最關鍵的重點；亦即是樂類範疇的四個不同向度，社會學的、編制上的、形式的與美學的，再擴及演出的基準。

一、基本的樂類社會學的條件在於歌曲的轉變，從一個私人家居音樂演奏、無甚特殊要求的樂類，成為一個公開的、市民階

4　請參見Heinrich W. Schwab, *Sangbarkeit, Popularität und Kunstlied. Studien zu Lied und Liedästhetik der mittleren Goethezeit 1770-1814*, Regensburg (Bosse) 1965。

5　【編註】亦請參見蔡永凱，〈「樂團歌曲？！」—反思一個新樂類的形成〉，羅基敏／梅樂亙（編著），《《少年魔號》— 馬勒的音樂泉源》，台北（華滋）2010，47-88，特別是54-55頁。

6　請詳見經典鉅作Carl Dahlhaus, *Die Musik des 19. Jahrhunderts*, Wiesbaden (Athenaion) 1980。

　　【譯註】英譯本：Carl Dahlhaus, *Nineteenth-Century Music*, translated by J. Bradford Robinson, Berkeley and Los Angeles (University of California Press) 1989。

級的大眾音樂會的藝術樂類。鋼琴伴奏的歌曲相當晚，約1870年
代裡，才有所謂的「藝術歌曲之夜」（Liederabend），成為一種獨
立的音樂會類型。1900年左右，交響樂音樂會的曲目安排日益標
準化：序曲 ─ 獨奏協奏曲 ─ 中場休息 ─ 交響曲。在這種音樂會
裡，樂團歌曲有著它的位置，取代樂器協奏曲，或者和它一同，
被安排演出。在大眾音樂會史上，歌曲以樂團聯篇歌曲的形式擁
有的樂類要求，成長到一個程度之時，就音樂會社會學而言，這
種將歌曲與交響曲放在一首樂曲裡的作品，才有可能讓歌曲在標
準曲目裡，得以由中間的位置移至最後、最高的交響曲之位置；
或者，更好的說法是，和交響曲一同進入這個位置。[7]

　　二、就編制而言，交響曲方面的要件為，將獨唱人聲帶入
器樂樂類裡；其中，貝多芬（Ludwig van Beethoven, 1770-1827）
第九號交響曲的終曲樂章雖不是創舉，他的做法和成就卻最具影
響力。在歌曲方面，要件則在於由鋼琴伴奏轉換成樂團伴奏，
白遼士（Hector Berlioz, 1803-1869）為第一人。在他之前，由樂
團伴奏的獨唱歌曲之編制類型，係獨唱清唱劇、音樂會詠嘆調
（Konzertarie）和音樂會場景（Konzertszene）的專利，在《夏夜》
（*Les Nuits d'été*, 1843-1856）裡，白遼士將這種編制類型轉移到
歌曲樂類上。編制的方式固然很重要，對於問題核心的樂類相容
性，則無法提供充份的標準。在馬勒第二號交響曲之前，延續
貝多芬第九號交響曲傳統的「交響清唱劇」，如孟德爾頌（Felix
Mendelssohn-Bartholdy, 1809-1847）、白遼士和李斯特（Franz Liszt,

7　關於此處以及後面的論述，請詳見Hermann Danuser, "Der Orchestergesang des
　　Fin de siècle: Eine historische und ästhetische Skizze", in: *Die Musikforschung* 30/
　　1977, 425-451。

1811-1886）的作品，[8]在人聲部份幾乎都沒有包含歌曲；至於樂團歌曲，幾十年的時間裡，都還停留在原是鋼琴伴奏歌曲的樂團改編版，例如《夏夜》。直至1890年左右，在德語音樂文化裡，樂團歌曲才成為音樂創作的原創樂類，這個時候，歌曲創作要朝向以交響曲做為樂類模式的方向，基本上才有可能。

　　三、在風格與形式上，至少必須要提以下作曲史的一些專業觀點：在交響風格方面，要談的是一個歌唱的、同時可以是主題進行的旋律之可能。這個可能可以經由兩種途徑獲得，一種是與「無言歌」（Lied ohne Worte）平行的方式，直接靠向聲樂樂類，另一種為依循貝多芬的典範，經由發展中的變奏處理或者在器樂主題進行裡的對比轉化，將其完成。至於交響曲的曲式方面，要與歌曲融合的要件也已到達一個狀況，因為，維也納古典交響曲的傳統曲式標準已經瓦解到一個程度，使得這些曲式標準看來可以與歌曲的曲式標準結合，卻不會完全喪失自己的意義。在歌曲樂類方面，就曲式而言，先要提的是，簡單的詩節式歌曲（Strophenlied），被有變化的詩節式歌曲（variiertes Strophenlied）以及全譜曲歌曲（durchkomponiertes Lied）排擠。帶來的結果是，器樂的變奏與發展形式的作曲原則，包括奏鳴曲思考的特質，在聲樂樂類找到了入口。不僅如此，由個別歌曲或歌曲集到聯篇歌曲的過程，打開了樂章聯篇配置的視野，特別在樂團聯篇歌曲中，這種配置更會向交響曲的模式靠近。

　　四、在美學實踐上必須有的要件，也要感謝這個歷史過程，

8　【譯註】例如孟德爾頌的第二號交響曲《讚美歌》（*Lobgesang*, 1840）、白遼士的《羅密歐與茱莉葉》（*Roméo et Juliette*, 1839/1847）、李斯特的《聖潔的伊莉莎白傳奇》（*Die Legende von der heiligen Elisabeth*, 1857-1862/1865）。

它毀掉了曾有的反論。這個發展被貝克（Paul Bekker）稱為是史詩抒情交響曲的一個特殊的、奧地利的長線，由舒伯特（Franz Schubert, 1797-1828）經過布魯克納（Anton Bruckner, 1824-1896）到馬勒[9]。在這個發展裡，交響曲美學對抒情敞開大門，同時也歡迎了歌曲美學的基本觀點。但是，歌曲美學卻反其道而行，早就與它之前的標準，「聲音的一致性」，拉開了距離。1909年，路易斯（Rudolf Louis），一位反對「現代」（Moderne）的人士，對於展現令人驚訝成果的樂團歌曲樂類，還試著提出質疑，他堅持，詩意的歌曲內容之單純以及樂團機器之複雜，二者之間有著矛盾：

> 事實上，樂團伴奏對純粹抒情詩文……是有些危險的。在詩文內容的親密性，和大規模發聲體在聲響力度之間，太容易產生一個困擾的關係。[10]

傾向寫作新樂類的作曲家，由理查‧史特勞斯（Richard Strauss, 1864-1949）到史特拉汶斯基（Igor Stravinsky, 1882-1971），也包括馬勒，當然能夠成功地避免路易斯所提的矛盾：如果要保持歌曲美學的親密性，他們可以毫無困難地，以一種透明的、室內樂式的樂團語法，來為歌曲伴奏；例如沃爾夫（Hugo Wolf, 1860-1903）。相對地，如果他們要讓樂團的可能發揮多樣的效果，他們可以不用抒情的詩作，自由地選用其他的文類做為歌詞的基礎，例如敘事詩（Ballade）、頌歌（Hymnus）或反思詩作（Reflexionsgedicht），這些文類要求一個有區別的、音樂的文字闡釋，並且，它們也要求以聲音的變換取代歌曲美學之聲音一致

9　Paul Bekker, *Gustav Mahlers Symphonien*, Berlin (Schuster & Loeffler) 1921, 11頁起。

10　Rudolf Louis, *Die deutsche Musik der Gegenwart*, München/Leipzig (Georg Müller) 1909, 237。

性,以及藉此一定會有之有限的豐碑性。

　　除了這些音樂史的實際情形外,其他樂類的發展也有推波助瀾的效果;不僅是布拉姆斯(Johannes Brahms, 1833-1897)的《女中音狂想曲》(*Altrhapsodie*, 1869/1870)類型的作品,更遑論華格納樂劇的時代重要性,因為,在樂劇裡,獨唱歌曲與一個交響的樂團語言一同上場。藉著所有的這些,曾經存在歌曲與交響曲之間的兩極性消解了,推移向一個基本的相容性。不過,我們要問,在這個大約1900年左右發生的樂類史的要件下,為什麼馬勒是唯一的一線作曲家,他設計了將歌曲與交響曲溶於一爐的作品詩意,並也將它付諸實行?主因應在於,前面簡述的相容性並不是一個作品詩意之可能性的條件,要將這個詩意付諸實施,在兩種樂類之間,其實要有一個特別的、交互的問題關聯:不僅是交響曲可以為樂團歌曲寫作的問題提供解答,同時相關聯的是,交響曲的問題經由向歌曲的訴求來解決,看來也應是有意義的。事實上,一些樂團聯篇歌曲的作曲家回頭取用交響曲的模式,例如荀白格(Arnold Schönberg, 1874-1951)的《古勒之歌》(*Gurrelieder*, 1912)的第一部份,然而,由這種樂類相關的另一面來看,亦即是交響曲的角度,卻要求著一個特別的、在那個時代不典型的樂類概念。

　　不可或忘的是交響曲這個樂類的指標性。自從各擁布拉姆斯與李斯特的對立雙方,展開(狹義的)絕對與標題交響樂之間的爭論開始,交響曲就是擔負整個絕對音樂理念的樂類。這種雙方各執一端的爭論,無論怎麼樣被扭曲,只要持續著為音樂史的事實,幾乎不可能有機會,將歌曲納入交響的樂類裡。經由樂類的差異而出現的深度傳統認知,讓布拉姆斯類型的交響曲得以擁有其獨特性,在這種交響曲裡,一首歌曲怎能找到存在的理由?

另一方面，一群有著進步野心的作曲家，致力於完全只用現代樂團語言的豐富工具，繼續編織詩作主題，像是李斯特式的交響詩（Symphonische Dichtung）或史特勞斯式的寫給大型樂團的音詩（Tondichtung），在這樣的作品裡，歌曲如何能存在？

至此，我們還有最後一個要注意的樂類榫接概念的要件：一種在結構要素上包含了歌曲的交響樂類型。最徹底地完成這個要件的作曲家，無庸置疑地，是馬勒。他很早就以一種音樂本身內蘊的標題，所謂「內在標題」（inneres Programm）[11] 的方式，跨越了絕對交響樂與文字標題交響樂的界線。並且，接續著華格納晚期的藝術形上學 [12]，馬勒以創立一個在美學整體意義裡的音樂世界，做為他的交響樂走向的目標。1895年，他說了一句有名的話，寫作一首交響曲，對他而言，係「用全部現有技巧的工具建立一個世界」（mit allen Mitteln der vorhandenen Technik eine Welt aufbauen）[13]。因之，交響樂的概念為每部作品裡有一個音樂世界的建立。這個樂類概念讓樂章聯篇的形式過程遵循著一個「內在標題」的導引，並試著將交響樂語言的美學主體，以諸如「感知路程」（Empfindungsgang）或「氣氛內容的關聯」（stimmungsinhaltliche Zusammenhänge）的說法來確立 [14]。基本

11　請參考Hermann Danuser, "Zu den Programmen von Mahlers frühen Sinfonien", in: *Melos/Neue Zeitschrift für Musik* 1/1975, 14-19。

12　請參見Carl Dahlhaus, *Die Idee der absoluten Musik*, Kassel (Bärenreiter) 1978, 137頁起。

13　*Gustav Mahler in den Erinnerungen von Natalie Bauer-Lechner*, ed. by Herbert Killian, Hamburg (Wagner) 1984, 35。

14　Herta Blaukopf (ed.), *Gustav Mahler. Briefe*, Wien (Zsolnay) 1982, 147, 279頁，亦請參見Danuser, "Zu den Programmen..."。

【譯註】1896年三月廿日，在給馬夏克（Max Marschalk）的信中，馬勒解釋第一號交響曲標題問題時，用了「內在標題」和「感知路程」兩個詞。1903年三

上，也是這個概念讓那時候可以使用的音樂語言種類，都成為交響樂作品可能的基材，無論是高層次的風格或是民間風味的風格，例如一些進行曲；特別是歌曲，當然也不例外。如此的要件讓馬勒得以以他的方式，將「世界最內在的本質」（das innerste Wesen der Welt）音樂地說出來。

<center>＊</center>

以上簡述的歌曲與交響曲在樂類史的相容性奠定了一個基礎，在這個基礎上，馬勒的創作以不容忽視的兩種樂類間交互作用之方式開展著。在所謂的「魔號」時期 [15]，亦即是一八九０年代裡，不僅歌曲與歌曲元素被改寫成為器樂樂章，也有獨立的樂團歌曲被加入前四首交響曲裡；在歌曲樂類裡，馬勒以《少年魔號歌謠集》（*Des Knaben Wunderhorn*）的詩詞，完成了為人聲與樂團寫的有變化的詩節歌曲，展現了份量可觀的樂團歌曲集合體。[16] 至於一個樂類榫接的作品概念，在那時候，是否會是未來發展的角度，可能都還是開放的。以馬勒作曲的狀況來看，這個概念還不可能實踐。當時，馬勒的作品清楚地區分著歌唱式的風格與真正的交響風格；在樂團歌曲〈原光〉（*Urlicht*）與接在其後的第二交響曲終曲樂章的關係裡，就可以清楚看到。

如此的一個原是部份共生的情形，到了世紀之交時，有了改變，兩個樂類看來各行其道：在第五、六、七號交響曲裡，交響樂放

75

月廿五日，在給布特（Julius Buths）的信中，馬勒對第二號交響曲各樂章間的關係，有著諸多說明，用了「氣氛內容的關聯」一詞。

15 【編註】請參見羅基敏，〈馬勒研究與馬勒接受〉，羅基敏／梅樂亙（編），《《少年魔號》……》，1-10。

16 【編註】請參見羅基敏／梅樂亙（編），《《少年魔號》— 馬勒的音樂泉源》，台北（華滋）2010。

棄任何人聲，成為龐大、複音式的器樂形式；樂團歌曲則在《呂克特歌曲》（*Rückert-Lieder*）裡，成為一種抒情詩之新式的、室內樂的親密性，自然地，這個親密性亦回頭照耀著交響樂的器樂語言。

　　接著，馬勒在第八號交響曲裡，完成一部用多個合唱團與多位獨唱的人聲交響曲，將歌曲與樂團媒介到一個巍峨的空間裡。之後，1908年，經由貝德格（Hans Bethge, 1876-1946）的《中國笛》（*Die chinesische Flöte*）引發靈感 [17]，他又回到音樂的歌曲抒情裡。在這樣的時空裡，馬勒創作的發展，才得以專注於那時已經發生的樂類史之相容性，才可能在作曲的過程裡，發展出那樣的交響曲與樂團聯篇歌曲之合體，像《大地之歌》裡所展現的情形。有鑑於馬勒作曲過程的眾多階段（草稿、總譜速記、總譜草稿、總譜謄寫、樂譜刻版稿的更正、在演出後無論如何一定會有的印行總譜的改正）[18]，《大地之歌》留下來的原始資料可惜只能提供一個破碎不全的樣貌。[19] 即或這些原始資料保存了可以一窺作品形成過程的資訊，在我們議題裡的決定性問題，馬勒在創作的那一個階段，將音樂的詩意，由一部涵括交響樂元素的樂團聯篇歌曲，轉移至一部由六個歌曲樂章組成的交響曲？現有的資料並無法做全面的解答。很可能多首歌曲係在聯篇歌曲的優先思考

17　【編註】請詳見本書〈由中文詩到馬勒的《大地之歌》— 譯詩、仿作詩與詩意的轉化〉一文。

18　請參考Hermann Danuser, "Explizite und faktische musikalische Poetik bei Gustav Mahler", in: Hermann Danuser/Günter Katzenberger (eds.), *Vom Einfall zum Kunstwerk*, Laaber (Laaber) 1993, 85-102 (= Publ. der Hochschule für Musik und Theater Hannover 4)，亦見Hermann Danuser, "*»Blicke mir nicht in die Lieder!«* Zum musikalischen Schaffensprozeß", in: Hermann Danuser, *Gustav Mahler und seine Zeit*, Laaber (Laaber) 1991, 47-65。

19　【譯註】請詳見本書〈《大地之歌》之形成歷史與原始資料〉一文。

下誕生，也可能根本最早就是單首的、以鋼琴伴奏的歌曲，例如第三首〈青春〉（Von der Jugend）；相對地，最後一首〈告別〉（Der Abschied）則為一個解決交響曲終曲樂章問題的結果，這個問題看來幾乎不再考慮歌曲樂類。因之，無論在形成過程裡的這些差異是何種情形，對作品的美學價值而言，它們只有間接的意義：交響曲的概念係將整個聯篇視為整體，短小的歌曲〈青春〉與其他樂章擁有同樣的作品美學狀態，雖然〈告別〉的演出長度幾乎是〈青春〉的十倍。

<div align="center">＊</div>

作品呈現一個由交響曲與樂團聯篇歌曲發展出的合體，這個命題可以用形式與美學的觀點來鞏固。由於沒有現存的音樂理論，可以讓這部歌曲交響曲以個案的形式直接被理解，在此提出音樂形式的特殊雙重個性，做為以下的論述基礎。這個觀點固然不能直接正中問題核心，但是，以「邏輯的」（logisch）與「架構的」（architektonisch）形式原則做區分，可以有一個基準共軛（Kategorienpaar），它應能夠在聲樂與器樂形式的向度之間，來往媒介著。若將邏輯的原則理解為負責主題進行程序的原則，架構原則的功能則在於將調性形式，組織成為對比和前後呼應之各個部份，就可以無庸置疑地看出，在馬勒作品裡，無論是交響曲或歌曲，這兩種原則彼此交錯，建構出錯綜契合（Ineinandergreifen）的結果。交響樂作品的發展形式，無論多複雜，主要係建立在一個大架構的、有著寬廣空間之變化複合體的形式計劃上；另一方面，歌曲之架構的詩節式曲式，則經由詩節到詩節之邏輯的形式建立過程，而有所改變。用這個兩種原則錯綜契合的角度來看馬勒的作品，會看到兩種原則以不同方式的重量，在作品裡作用著：在交響曲裡，係發展的邏輯形式原則為重；在歌曲作品中，則以架構的形式原則優先。

在這個前提下，對《大地之歌》形式的樂類特殊處，可以有以下的理解：若將作品視為一首交響曲，那麼，藉著歌曲式的樂類基礎，架構的詩節式原則進入作品之形式建構的情形，相較於馬勒其他的交響曲，不僅很不一樣，並且也更深入。若將作品看做是一部樂團聯篇歌曲，相較於其他之前的作品（特別是《亡兒之歌》），在《大地之歌》裡，借力於交響曲的樂類基礎，樂章聯篇組織的原則以及邏輯發展的形式建造，有著其他的、更廣泛的意義。奏鳴曲式思考的標誌，主要見於頭尾樂章，在其中，呈示部、變化的呈示部反覆、開展部與再現部，以馬勒的方式，顯示一個由變奏複合體組成的順序。相反地，中間的歌曲裡，則有一個依著A — B — A' 模式的拱橋式曲式存在；當然，經由對比式的導出，B 段落看來與 A 段落有著動機上的相關連。因之，六首歌曲可以被視為交響曲，樂章聯篇的組織為：開始樂章（〈大地悲傷的飲酒歌〉）、慢速樂章（〈秋日寂人〉）、三樂章的「詼諧曲」群組（〈青春〉、〈美〉、〈春日醉漢〉），以及最後的交響的、延展開的慢板終曲樂章（〈告別〉）。

《大地之歌》之樂類美學的獨特性，可以由一個問題來推衍：本文一開始提到的歌曲與交響曲之樂類美學的主要原則，對於這部作品的特殊美學，是否還有意義？如果答案為「是」，那麼，歌曲美學的「聲音一致性」係以何種方式，與交響曲美學的「個性一致性」產生關係？後者之個性的多樣氣氛，表達出一種「聲音的變換」（Wechsel der Töne）[20]。事實上，只要歌曲美學與交響曲美學的原則進入一種變換的關係，就存在一個符合前面描述的音樂形式之雙重個性的美學雙重個性。在歌曲美學的聲音一致性方面，當馬勒還依

20 關於這一個接收自賀德林（Friedrich Hölderlin, 1770-1843）的概念，請參見 Hermann Danuser, "Versuch über Mahlers Ton", in: *Jahrbuch des Staatlichen Instituts für Musikforschung, Preußischer Kulturbesitz 1975*, Berlin 1975, 46-79，特別是63頁起。

78

循傳統寫作時，甚至在《亡兒之歌》裡，這種聲音一致性都還有直接的重要性；在《大地之歌》裡，藉著交響曲的樂類基礎，歌曲美學的聲音一致性被打破，蛻變成一個交響曲的聲音的變換。僅舉一例說明，在〈美〉一曲裡，拱橋式（A — B — A'）的程序進行，順著歌詞呈現在岸邊嬉戲的女孩們，由一個很甜美的聲音（A），在中間段落，隨著詩作裡馳騁而過的少年郎，轉換到一個非常「粗魯的」快板進行曲，至全曲結束時，依著歌詞的女孩世界，再度以有所變化的方式回來（A'），完成一個聲音的變換。另一方面，在馬勒的交響作品裡，整體而言，由於諸如混合風格層次的各種現象，交響曲的美學個性無法依照古典理想的標準來歸類；在《大地之歌》裡，作品的交響曲美學個性則較其他交響曲裡，要一致得多。作品以一個三個音的基礎音型（Grundgestalt）a-g-e開始，它係由下行的一個全音以及一個小三度組成。這個音型有著一個五聲音階的開始，藉著它，作品的進行得以建立一種音樂的異國情調，它建構出中國詩的東方圖像世界。[21] 由於基礎音型在這部交響曲所有的歌曲中，至少會以斷續的方式出現，在交響曲特別的個性裡，有一個歌曲美學的聲音一致性的痕跡，被「揚棄」了，依著黑格爾（Georg Wilhelm Friedrich Hegel, 1770-1831）這個用詞的雙重意義來說。[22]

　　寫於1908年，《大地之歌》為介於浪漫與新音樂之時代邊界的作品，並且意義不僅在於年代的角度。形式與內容的問題提

79

21　請參見Jürgen Maehder, "Gustav Mahlers *Das Lied von der Erde* — Zur Struktur einer musikalischen Chinoiserie des Fin de siècle", in: *Philharmonische Programme des Berliner Philharmonischen Orchesters*, 1984年二月十五日。

22　【譯註】黑格爾的哲學體系裡，使用 aufheben 一詞時，有既「揚」又「棄」的雙重意義。關於《大地之歌》之形式與美學問題的進一步討論，請參見本書〈《大地之歌》之形成歷史與原始資料〉一文中，「《大地之歌》之為交響曲 — 形式與美學問題概述」段落。

供更多的緣由,對作品的歷史位置,做出不同的見解,其中,它著名的結束方式一直是各式討論的樞紐。〈告別〉係以「永遠」(ewig)這個字,以拉長的、多次重覆的樂句,做出一個很甜美的段落,結束全曲。[23] 這個段落回答了一個問題:是否能?又如何能形構一個結束,它帶領著交響曲的過程到一個必須的終點,並且同時要賦予交響曲的過程一種基本上不可結束性的特質,這個不可結束性乃生死辨證之世界觀模式所有;在《大地之歌》裡,馬勒以音樂落實了這個辨證。[24]

馬勒以一個開放式結束的弔詭解決這個問題。這個終點之所以為「開放」,有三個角度:人聲消逝在C大調的第二級(e-d:"ewig"「永遠」),由旋律的進行來看,沒有結束的效果;此外,動機的增值走到一個律動飄浮的狀態,它不再勾勒出清楚的相關框架;最後,也是最特別的,是最後一個和絃c-e-g-a。調性上,這是一個不和諧和絃(一個加六和絃);早在呂克特歌曲《我呼吸一個溫柔香》(*Ich atmet' einen linden Duft*)[25] 裡,馬勒就將它用做基本和絃和結束和絃。這是一個必須要解決的和絃,因之是一個指向外方的和絃,在和聲調性曲式的傳統裡,它不可能有任何結束的效果。但是,與單純的「停止」不同,終點是要有一個「結束」的。當兩個旋律走向都來自一個長長的、並且根本就回指前面樂章的動機過程[26] 之時,就有了結束。這兩個旋律走向,一個是人聲的下行ewig(永遠)樂句,另一個是長笛和雙簧管的上行對

23 【編註】請參見本書〈解析《大地之歌》〉第六樂章部份。

24 【譯註】亦請參見本書〈《大地之歌》之形成歷史與原始資料〉一文中,「《大地之歌》之為交響曲 — 形式與美學問題概述」段落。

25 【編註】關於這首歌曲,亦請參見達努瑟,〈馬勒的世紀末〉,羅基敏/梅樂亙(編),《少年魔號》……》,115-149,特別是136-142。

26 【編註】請詳見本書之〈解析《大地之歌》〉一文。

聲部。〈告別〉裡，在第19、20小節，人聲宣敘式地以雙級進下行音型開始，歌詞「太陽告別著」（Die Sonne scheidet）在音高g¹-g¹-f¹-f¹-降e¹上。[27] 長長的ewig （永遠）樂句正是雙級進下行音型的最後一個伸展。上行對聲部的音型e-g-a(-b)則是基礎音型a-g-e的逆行，後者是整部作品的要素。在〈告別〉裡，這個逆行音型先是在167小節開始出現，緊接在後面的，就是後來ewig（永遠）樂句的級進下行進行。[28] 這個終點建立的一個結束之所以很特別，原因在於，上行聲部的水平進行，在這裡堆疊成垂直的狀態，所做出的結束和絃正是全部作品的基礎和絃，在它特別的規則圈裡，這個基礎和絃是自給自足的，不需要將它已經解放的不和諧，做出解決。在這個歷史的時刻，荀白格以不和諧的解放，進行劃時代的突破，走向無調性。馬勒的這個和絃，則寫出了一個音樂理論上某種程度之矛盾的不和諧，就功能和聲來說，它還需要解決，但是，做為被解放的不和諧，它就不再需要解決了。

在〈告別〉開放式結束展現的這個雙重個性，也讓後人對作品有著截然不同的看法。依循傳統的詮釋者，例如孟格貝爾格（Rudolf Mengelberg）[29]，強調著有機的不可分割性，亦即是交響曲形式的整體性；相對地，向未來看的詮釋者，例如阿多諾（Theodor W. Adorno）和克雷姆（Eberhard Klemm）[30]，則視結束的開放性為一個「內在斷簡形式」（innere Fragmentform）的記

81

27　【編註】請參見本書〈解析《大地之歌》〉第六樂章譜例十最後兩小節。

28　【編註】請參見本書〈解析《大地之歌》〉第六樂章譜例十三中之167-175小節。

29　Rudolf Mengelberg（*Gustav Mahler*, Leipzig (Breitkopf & Härtel) 1923, 65-66）認為，《大地之歌》為由馬勒新呈現的交響曲概念，他寫著，作品「為一部由充滿最敏感的感覺創作的抒情交響曲」，「真正地」包含了「一個感覺與形象的世界」，呈現一個「抒情的感覺與形式之最後提昇到宇宙交響樂」。

30　Theodor W. Adorno, *Mahler. Eine musikaliche Physiognomik*, Frankfurt (Suhrkamp）

號。對某些人而言，馬勒是最後一位浪漫時期作曲家，在另一批
人眼裡，他卻是第一位新音樂作曲家。當然要注意的是，與古典
相反，在浪漫裡，有著對無終止以及藝術的斷簡之傾向，例如舒
曼的歌曲《在美麗的五月裡》（*Im wunderschönen Monat Mai*），
係結束在七和絃的半終止上。由此觀之，《大地之歌》開放的結
束，的確可以被視為繼承自浪漫傳統，就像這個結束可以被理解
為新音樂的先驅一般。

在樂類範疇歷史上，《大地之歌》亦站在十九世紀到廿世紀
的過渡點[31]。在這個尚未寫下的歷史裡，書寫的對象應不再是個別
樂類的演進，而是它們的轉變，在歷史的不同時期，一個樂類究
竟被理解成什麼？它的某些確定的標誌又如何對音樂史的進程產
生作用？在這個提問下，《大地之歌》實是一個文獻，它紀錄了
十九世紀裡，樂類本質一直在進行的掏空，因之，只有當歌曲與
交響曲在它們各自的樂類確定性有著明顯的損失下，才能被帶入
前述的樂類樺接的概念裡。以少有的清晰，一個絕對音樂的傾向
於此揭示：單一作品不再能做為一個樂類的範本；各式樂類傳統
的元素被用做工具，以達成個別作品不容混淆的形構之目的。如
是，就樂類史言之，這種兩個相對樂類媒介出的一致性，其意義
在於藝術作品之個別性壓過了作品符合樂類的要件，獲得勝利。

1960, 199：「幾乎在其他地方看不到，馬勒的音樂如此毫無保留地自我解
體……」；Eberhard Klemm, "Über ein Spätwerk Gustav Mahlers", in: *Deutsches
Jahrbuch für Musikwissenschaft* 6 (1961), Leipzig 1962, 19-32，此處見29-30：「卡夫卡
（Franz Kafka）的小說沒有真正的終點，它是持續地分解著。馬勒的晚期作品，依
著內在形式，則是斷簡式的。《大地之歌》以一直重覆的「永遠、永遠」，走向無
終止，「完全消逝地」，有著未解決的掛留音。」

31 請參見Wulf Arlt et al. (eds.), *Gattungen...*；亦請參見 Hermann Danuser (ed.), *Gattungen
der Musik und ihre Klassiker*, Laaber (Laaber) 1988。

　　馬勒原本的作品詩意，還有新音樂中樂類範疇一般性的解體，使得這部歌曲交響曲的概念，無法在廿世紀裡做為一個新的、混接的樂類類型，能得以有其歷史的效果。在很少數的例外裡，可稱只有柴姆林斯基（Alexander von Zemlinsky, 1871-1942）寫於1922年的《抒情詩交響曲》（*Lyrische Symphonie*），得以避免東施效顰之譏。在這部作品裡，樂類樺接走入戲劇的方向，七個樂章為女高音和男中音之間愛情對唱的不同階段。[32] 馬勒的交響曲《大地之歌》如是地呈現一個樂類史的特例：在兩個極端間的成功媒介驅策著樂類的瓦解向前，它將在很多道路上，標誌著廿世紀的音樂；另一方面，在《大地之歌》裡，樂類的瓦解持續地、本質地被展現出來，因之，樂類史要件的認知，對於理解這部作品的個別性而言，實係不可或缺的。

32　【編註】亦請參見蔡永凱，〈「樂團歌曲？！」……〉，72-75頁。

由以下畫作之畫家及畫作對象，或可管窺馬勒生命最後幾年裡，他在維也納生活中的藝文氛圍和錯綜複雜的人際關係：克林姆曾為阿爾瑪的初戀情人；摩爾為阿爾瑪的繼父，《花園露台》即為阿爾瑪曾經生活過的家園；柯克西卡於馬勒過世後，曾與阿爾瑪熱戀；克勞斯為當時知名的藝評人；席勒為表現主義的代表人物；格斯陀曾為荀白格夫人瑪蒂德婚外情的對象；荀白格不僅是音樂表現主義的靈魂人物，亦為甚被推崇的業餘畫家，他與貝爾格和魏本被視為與古典維也納三傑並列的第二維也納樂派。

克林姆（Gustav Klimt, 1862-1918），《戴帽子和羽毛圍巾的女士》（*Dame mit Hut und Federboa*）。約1909年，油彩、畫布，69 × 55公分，現藏於奧地利美景宮美術館（Österreichische Galerie Belvedere, Wien）。

摩爾（Carl Moll, 1861-1945），《花園露台》（*Gartenterrasse; Terrasse der Villa Moll auf der Hohen Warte*）。約1903年，油彩、畫布，100 × 100公分，現藏於奧地利也納博物館卡爾廣場分館（Wien Museum Karlsplatz, Wien）。

柯克西卡（Oskar Kokoschka, 1886-1980），《卡爾·摩爾畫像》（*Portrait Carl Moll*）。1913年，油彩、畫布，128 × 95.5公分，現藏於奧地利美景宮美術館（Österreichische Galerie Belvedere, Wien）。

柯克西卡（Oskar Kokoschka, 1886-1980），《卡爾·克勞斯畫像》（*Portrait Karl Kraus*）。1909年，墨水、紙本，瑞士私人收藏（Collection Walter M. Feilchenfeldt, Zürich）。

柯克西卡（Oskar Kokoschka, 1886-1980），《阿爾瑪・馬勒畫像》（*Portrait Alma Mahler*）。約1912年，油彩、畫布，62×56公分，現藏於日本東京國立近代美術館（The National Museum of Modern Art, Tokyo）。

柯克西卡（Oskar Kokoschka, 1886-1980），《自畫像，與阿爾瑪》（*Selbstportrait mit Alma*）。約1912/13年，炭筆與炭精、紙本，43.8 × 31.3公分，現藏於奧地利雷奧波博物館（Leopold Museum, Wien）。

柯克西卡（Oskar Kokoschka, 1886-1980），《天使報喜》（*Verkündigung*）。1911年，油彩、畫布，83×122.5公分，現藏於德國多特蒙東牆博物館（Museum am Ostwall, Dortmund）。

席勒（Egon Schiele, 1890-1918），《三重自畫像》（*Dreifaches Selbstportrait*）。1911年，鉛筆、水彩、紙本，54.9×37公分，德國私人收藏（Private Collection, München）。

席勒（Egon Schiele, 1890-1918），《自視像二：死亡與男人》（*Selbstseher II: Tod und Mann*）。1911年，油彩、畫布，80.5×80公分，現藏於奧地利雷奧波博物館（Leopold Museum, Wien）。

席勒（Egon Schiele, 1890-1918），《晚秋的枯樹》（*Kahler Baum im Spätherbst*）。1911年，油彩、木板，42×33.35公分，現藏於奧地利雷奧波博物館（Leopold Museum, Wien）。

席勒（Egon Schiele, 1890-1918），《死亡之城三》（*Tote Stadt III*）。1911年，油彩、木板，27.3×29.8公分，現藏於奧地利雷奧波博物館（Leopold Museum, Wien）。

格斯陀（Richard Gerstl, 1883-1908），《瑪蒂德·荀白格》（*Mathilde Schönberg*）。1907年，蛋酪彩、畫布，94×74.5公分，現藏於奧地利美景宮美術館（Österreichische Galerie Belvedere, Wien）。

格斯陀（Richard Gerstl, 1883-1908），《荀白格全家福》（*Die Familie Schönberg*）。1907年，油彩、畫布，89×110公分，現藏於奧地利路德維希基金會現代美術館（MUMOK Stiftung Ludwig, Wien）。

荀白格（Arnold Schönberg, 1874-1951），《紅色的注視》（Der rote Blick）。1910年，油彩，卡紙；
32.2×24.6公分。慕尼黑稜巴赫之家城市畫廊（Städtische Galerie im Lenbachhaus, München）長期借展。

荀白格（Arnold Schönberg, 1874-1951），《阿爾班‧貝爾格》（*Alban Berg*）。1910年，油彩、畫布，177.5×85公分，現藏於奧地利維也納軍事史博物館（Heeresgeschichtliches Museum, Wien）。

荀白格（Arnold Schönberg, 1874-1951），《馬勒的葬禮》（*Mahlers Beerdigung*）。1911年，油彩、畫布，
43×30.5公分，美國私人收藏（Collection Lisa Jalowetz Aronson, New York）。

《大地之歌》之形成歷史
與原始資料

達努瑟（Hermann Danuser）著

羅基敏 譯

原文出處：

Hermann Danuser, *Gustav Mahler: Das Lied von der Erde*, München (Fink) 1986, 7-36。

作者簡介：

達努瑟，1946年出生於瑞士德語區。1965年起，同時就讀於蘇黎世音樂學院（鋼琴、雙簧管）與蘇黎世大學（音樂學、哲學與德語文學）；於音樂學院先後取得鋼琴與雙簧管教學文憑以及鋼琴音樂會文憑，並於大學取得音樂學博士（博士論文*Musikalische Prosa*, Regensburg 1975）。1974至1982年間，於柏林不同機構任助理研究員，並於1982年，於柏林科技大學取得教授資格（Habilitation；論文*Die Musik des 20. Jahrhunderts*, Laaber 1984）。1982至1988年，任漢諾威音樂與戲劇學院（Hochschule für Musik und Theater Hannover）音樂學教授；之後，於1988至1993年，轉至弗萊堡大學（Albert-Ludwigs-Universität Freiburg im Breisgau）任音樂學教授；1993年起，至柏林鴻葆大學（Humboldt-Universität Berlin）任音樂學教授至今。

其主要研究領域為十八至廿世紀音樂史，音樂詮釋、音樂理論、音樂美學與音樂分析為其主要議題，並兼及各種跨領域思考於音樂學研究中。達努瑟長年鑽研馬勒，為今日重要的馬勒研究專家，其代表性書籍為*Gustav Mahler: Das Lied von der Erde*, München (Fink) 1986; *Gustav Mahler und seine Zeit*, Laaber (Laaber) 1991, ²1996; *Weltanschauungsmusik*, Schliengen (Argus) 2009；其餘著作請參見網頁 http://www.muwi.hu-berlin.de/Historische/mitarbeiter/hermanndanuser

　　七十多年以來，《大地之歌》已列入馬勒最受歡迎的作品行列。[1]1907年，馬勒辭去維也納宮廷劇院總監，至其於1911年五月十八日過世，短短的四年間，除了《大地之歌》之外，他還完成了第九號交響曲，也留下了未完成的第十號交響曲的殘篇。《大地之歌》之前的第八號交響曲寫於1906年夏天，是一部規模龐大的人聲交響曲，有合唱與獨唱，在各方面都是很特別的一部作品。《大地之歌》同樣特別，要瞭解它，一定要先對於生平、創作過程以及樂類歷史有一定的認識。

　　很少有生命裡的事件，可以那麼清楚地影響到人生。有三件事，讓1907年成為作曲家稍後人生裡的決定性轉捩點，它們令他震撼，讓他開始，至少一步步地，以面對死亡的態度，走著接下去的人生道路。[2]當年春天，他遞出了辭呈，辭去維也納宮廷劇院總監的職務，十月五日正式被批准，十二月初卸任。對馬勒來說，離開生命裡曾有的最高職務是痛苦的，他這十年的工作亦在藝術成就上，立下了典範。這份職務的結束，使得接受美國新的指揮工作有其必要，雖然新的工作有著許多未知數。不只是工作的轉換，1907年夏天，一如以往，馬勒一家到沃特湖（Wörthersee）邊的麥耶恩尼克（Maiernigg）的別莊，打算在此渡假，大女兒瑪莉亞安娜（Maria Anna）卻染患猩紅熱，幾經苦痛煎熬後，於七月十二日病逝。最後，在愛女過世後不久，作曲家自己也被確認有嚴重的心臟疾病。心臟的問題逼使馬勒要徹底改變生活方式和工作習慣，對這位原本強壯、愛好運動的人而言，活動筋骨是不可或缺的，就算在作曲的草思階段亦然，如今他卻必須一直要好好休息。

1　【譯註】原書於1986年出版，距離《大地之歌》首演七十多年。

2　Henry-Louis de La Grange, *Gustav Mahler. Chronique d'une vie*, 3 vols., vol. 3, Paris (Fayard) 1984, 331-332 & 601。

這個刻骨銘心的危機可以讓人理解，當馬勒接觸到貝德格（Hans Bethge, 1876-1946）的詩集《中國笛》（*Die chinesische Flöte*）時，有著特殊的感受。《中國笛》係貝德格以八世紀古典時期中國詩的法語與英語翻譯為基礎，以德語寫作自由的仿作詩，集結而成的一冊詩集。[3]貝德格在其書的書後語中，談著李太白（Li-Tai-Po）這位最重要的作者：

> 他的詩寫出了人世間消逝的、散滅的、說不出的美，道出了永恆的痛苦、無盡的悲傷和所有似有若無的謎象。在他胸中根植著世界深沈陰暗的憂鬱，既使在最快樂的時刻，他也無法忘卻大地的陰影。「倏忽消逝」正是他情感裡一直呼喊的印記。[4]

這一本1907年在萊比錫（Leipzig）由因塞爾（Insel）公司出版的書，係馬勒的朋友宮廷樞密波拉克博士（Dr. Theobald Pollak, 1855-1912）送給他的。至於馬勒何時拿到這本書？何時開始閱讀？何時決定將其中幾首詩用來譜曲？只怕不可能重新組合出正確的答案。如果我們相信阿爾瑪・馬勒—韋爾賦（Alma Mahler-Werfel, 1879-1964）[5]的說法，她是我們唯一的見證者，那麼，馬

3 De La Grange, *Mahler...* 3, 1984, 1121-1122裡，列出了中文原詩以及Marquis d'Hervey-Saint-Denys (*Poésies de l'époque des Thang*, 1862) 和Judith Gautier (*Le Livre de Jade*, 1876, 以匿名Judith Walter發表) 的兩個法語翻譯的對照，它們是貝德格 (1876年於德騷 (Dessau)出生的文人) 仿作詩的基礎。Chuan Chen在他於基爾（Kiel）大學完成的博士論文〈德語文學裡的中文美文學〉（*Die chinesische schöne Literatur im deutschen Schrifttum*, 1933) 裡，討論了貝德格的另一首仿作詩，並下了評論，稱「原詩完全被改變、被歐化，讓所有的中文本質元素都消失不見」（見該論文102頁）。

【編註】關於《大地之歌》歌詞的來源，請詳見本書〈由中文詩到馬勒的《大地之歌》— 譯詩、仿作詩與詩意的轉化〉一文。

4 Hans Bethge, *Die chinesische Flöte*, Leipzig (Insel) 1907, 108。

5 【譯註】馬勒過世後，阿爾瑪兩次改嫁，但始終維持著馬勒的姓。1929年，她

勒開始作曲的時間應該在1907年夏天，並且是停留在史路德巴赫（Schluderbach，位於提洛爾 (Tirol) 地區）的時候；在麥耶恩尼克發生的悲慘事件後，全家離開那個傷心地，移居這裡，調養身心。在《憶馬勒》(*Erinnerungen an Gustav Mahler*) 一書裡，她寫著：

> 好幾年前 [sic!]，一位有肺病的我父親的老朋友……帶給他一本新譯的《中國笛》(貝德格)。馬勒非常喜歡這些詩，打算以後使用。現在，在孩子過世後，在醫生可怕的診斷結果後，在孤單的可怕氣氛裡，遠離我們的家，遠離他的工作屋 (我們逃離了它)，在這時候，他想起這些無比悲傷的詩，在史路德巴赫，他就開始構思，在遠遠的孤單路上，構思著樂團歌曲，一年之後，它們變成了《大地之歌》。[6]

如果阿爾瑪的話是對的，馬勒1907年的工作進度應該只是最初的一些草思，就像作曲家一向習慣將草思記在記事本或草思簿上那樣。可惜的是，到目前為止，只有一張沒有日期的草思，證明是和《大地之歌》相關的。所以，阿爾瑪這個很多年以後才有的說法，一時無法有進一步的證實；何況，她的說法，眾所週知，不是都那麼可靠。[7]

與作家韋爾賦（Franz Werfel, 1890-1945）結婚後，亦冠上他的姓，自此一直以 Alma Mahler-Werfel 為名。

6　Alma Mahler-Werfel, *Erinnerungen an Gustav Mahler. Briefe an Alma Mahler*, ed. by Donald Mitchell, Frankfurt (Ullstein) 1971, 151-152。

　　【譯註】於歐語世界裡， [sic!] 係表示文章作者認為原文這一部份明顯有誤。

7　很可惜，法蘭克福的因塞爾公司無法確認這本書在1907年確實出版的時間，以致無法確認阿爾瑪的說法是否正確。

　　【譯註】作者寫作此書時，尚在東西德時代。原在萊比錫的因塞爾公司於法蘭克福繼續於自由地區運作，但公司過去的資料不盡然均可以找到。稍晚，黑福陵（Stephen E. Hefling）由其他來源確認了該書應於1907年十月五日出版，證實了達努瑟當年提出的疑點；見Stephen E. Hefling, "*Das Lied von der Erde,*

作曲過程的主要部份，亦即是包含總譜速記（Particell）[8]、總譜草稿（Partiturentwurf）以及為人聲與鋼琴的謄寫，[9]則毫無疑問地，係在1908年夏天進行。那一年，結束了他在紐約的第一個音樂季後，馬勒和家人回到歐洲。在托布拉赫（Toblach）郊外一個小村落老史路德巴赫（Alt Schluderbach），馬勒租下一個寬敞的農舍，和家人一同住在那裡。自六月中到九月初，雖然有許多客人到訪，[10]馬勒依舊得以在他的「作曲小屋」裡密集工作。在阿爾瑪的回憶裡，也可以看到相關的內容：

> 整個夏天，他狂熱地寫作著樂團歌曲，用貝德格翻譯的中國詩做歌詞。在他筆下，作品快速成長著。他將個別詩作結合、寫著間奏，擴張後的形式日益牽引他到原初的形式 ── 到交響曲。他清楚

Mahler's Symphony for Voice and Orchestra ── or Piano", in: *The Journal of Musicology*, 1/1992, 293-341, 294頁註腳2；亦見於Stephen E. Hefling, *Mahler: Das Lied von der Erde*, London (Cambridge University Press) 2000, 31。

8　【譯註】在寫作管絃樂及歌劇作品的過程裡，於進行總譜寫作前，作曲家經常會以一種記譜方式簡略記下總譜未來將進行的情形，德語學界稱之為Particell。日後，作曲家以此為本，完成總譜。其記譜方式係以樂器家族為主，使用行數不同的大譜表，致使譜面行數會隨需要而不同，經常會超過兩行（無歌詞）或三行（有歌詞）以上，有時還會有樂器的註記。如此的記譜方式，讀者若不細看，或對作品有深入瞭解及思考，經常誤以為它是「鋼琴縮譜」（德：Klavierauzug，英：Piano Score），亦導致許多人的錯誤認知，以為管絃樂作品都要先有鋼琴縮譜，再將它「配器」為總譜。基於以上考量，將Particell譯為「總譜速記」。

9　【譯註】關於馬勒作曲的習慣方式，請參考Hermann Danuser, "Explizite und faktische musikalische Poetik bei Gustav Mahler", in: Hermann Danuser/Günter Katzenberger (eds.), *Vom Einfall zum Kunstwerk*, Laaber (Laaber) 1993, 85-102 (= Publ. der Hochschule für Musik und Theater Hannover 4)，亦見Hermann Danuser, "»Blicke mir nicht in die Lieder!« Zum musikalischen Schaffensprozeß", in: Hermann Danuser, *Gustav Mahler und seine Zeit*, Laaber (Laaber) 1991, 47-65。

10　De La Grange, *Mahler... 3*, 1984, 336-337。

認知到，這又是一種交響曲，這時候，作品很快地有了形式，也就完成了，比他自己想像中來得快。[11]

關於馬勒寫作《大地之歌》時的特殊身心狀況，最重要、最真實的證據，是他在1908年夏天寫給好友華爾特（Bruno Walter, 1876-1962）的三封信：[12]

第一封：未註明日期，應為六月底、七月初：

我親愛的朋友！

在這裡，我開始試著安排一切。這一次，我不僅要改變環境，也要改變我整個的生活方式。您可以想像，後者對我而言，有多困難。多年來，我習慣持續的、有力的動作。在山上和森林裡到處走著，用一種原始的方式，記著我的草稿。像農夫進穀倉，我只在必須要整理構思時，才坐在書桌旁邊。甚至心情不好時，在好好快步走上一段後（主要是爬山），也就沒事了。—— 現在我得避免任何過度疲累，隨時控制自己，不要走太多路。同時，在這份孤寂裡，我注意到自己的內在，也比較清楚地感覺到，身體狀況並不正常。或許我太悲觀了 —— 但是，自從來到鄉下，我覺得身體比在城裡差，當然，那裡有很多事會讓人轉移注意力。—— 總之，我無法告訴您很多值得安心的事，有生以來第一次，我希望我的假期趕快過去。—— 這裡很好；如果我這一生，能夠在完成一部作品後，在這裡好好享受一次，就夠了！—— 您自己很清楚，這是唯一真地可以享受的時刻。同時，我要講一句特殊的話：我只會工作；所有其他的事情，我都逐漸忘記了。我好像一位嗎啡上癮者或一位酒鬼，突然被禁止繼續戕害身體。—— 我現在只能用我剩下的唯一美德：耐心！很可能，我選擇孤寂的時間是錯誤的。在這種情形，一般大家

91

11 Mahler-Werfel, *Erinnerungen...* 1971, 168。

12 【譯註】由於馬勒信件集（Herta Blaukopf (ed.), *Gustav Mahler. Briefe*, Wien 1982）在歐洲隨手可得，作者在原文裡，僅引用信的部份內容。為使中文世界讀者對馬勒當時的心境能有更全面的直接認知，在此，譯者參考相關信件集的第二版（Herta Blaukopf (ed.), *Gustav Mahler. Briefe*, Wien (Zsolnay) 1996）將三封信僅省略日常瑣事部份，儘可能完整中譯。

都會期待和外界接觸，聊聊天。所以呢，我得好好抱怨一下歌劇季結束的事情，它關閉了我娛樂的主要來源。……

向您的夫人和可愛的小女孩致上許多問候

您的老馬勒 [13]

第二封：1908年七月十八日

我親愛的朋友！

您看，我還是從這裡寫信，北方之旅沒有成行！感謝您美好的信。……要面對自己、瞭解自己，我只能在這裡，在這份孤寂裡。── 因為，自從那些可怕的事情發生在我身上後，我只做一件事，就是視而不見、聽而不聞。── 我若要找到重新面對自己的路，就只能將那份可怕交給孤寂。不過，基本上，我只是說一堆謎，過去和現在在我身上發生的，您並不知道；不過，無論如何，都不是那面對死亡的害怕空想，像您以為的那樣。我總會死，我之前就已經知道了。── 但是，我不打算嘗試在這裡對您解釋什麼、描述什麼，因為可能根本就沒有可用的字眼，我只想對您說，我只是在突然之間，失掉了以往擁有的清晰和安靜，我突然面對一片空白，在一個生命的盡頭，要像新手那樣，重新學習走路和站立。……至於我的「工作」，那才是讓人沮喪的，因為又重新學起。我不能坐在書桌旁工作。我內在的活動需要外在的活動才行。── 您告訴我的那些醫生的東西，對我一點用都沒有。在普通地、簡單地走上一段路後，我的脈搏急劇加速到讓我害怕，我打算藉著這個活動忘記身體的問題，這個目的也就達不到。── 這幾天我在讀歌德的信。他有位秘書，將他口述內容記下，這位秘書生病了，於是歌德的工作得暫停四個禮拜。── 您想想看，如果貝多芬出事，被鋸掉一支腿。如果您知道他的生活方式，您相信，他可以先只構思一個四重奏樂章嗎？這個都不能和我目前的情形相比。我承認，就算看來很表面，這是我遇到的最大困境。我得開始一個新生活 ── 就此而言，我完全是個新手。

13 Blaukopf, *Briefe* 1982, 341-342 (= Blaukopf, *Briefe* 1996, 365-366)。

不過，不要讓信結束在滿紙苦語，我保證，我其實已經可以享受我自己和生活了。整體來說，身體狀況也還不錯。這裡很好！很可惜，您在歐洲的那一頭遊蕩著，否則您可以來這裡看我。我的交響曲將於九月十九日在布拉格面世，如果到那時候捷克人和德國人沒有吵翻。享受您的美好夏日，好好散步（也幫我走）！您不知道，那有多美。

衷心地問候您和您的夫人

您的老馬勒 [14]

第三封：未註明日期，應為八月底、九月初：

我親愛的朋友！
我現在在準備旅行的事。—— 五日早上（應該大約八點半）會到南車站，不過可惜很快 —— 下午三點 —— 就要繼續往布拉格去。或許我們可以一起吃午飯，藉這個機會好好聊聊。—— 如果我在這裡（到四日傍晚）沒有收到您的消息，或者在我到南車站都沒收到，大約一點鐘，我就會在新市場的麥索與夏登（Meissl und Schadn）餐廳吃午飯，也就在那裡等您。
過去一陣子，我勤快地工作著（您可以由此看到，我已幾乎完全適應了）。我自己都不知道說什麼，這整個會被怎麼命名。我有一段美好的時光，我相信，我到目前完成的，這應是最個人的了。細節當面說。

問候您夫人，也向您誠摯地問候

您的老馬勒 [15]

在完成了總譜草稿 [16] 後，馬勒必須離開托布拉赫，赴布拉格準備第七號交響曲的首演。在1908年九月十九日的成功首演後，

93

14 Blaukopf, *Briefe* 1982, 343-344 (= Blaukopf, *Briefe* 1996, 367-368)。
 【譯註】信末係指第七交響曲的首演。亦請參見本書書末〈馬勒交響曲創作、首演和出版資訊一覽表〉。

15 Blaukopf, *Briefe* 1982, 347-348 (= Blaukopf, *Briefe* 1996, 371)。

16 或許也完成了鋼琴版的謄寫。

馬勒再度回到托布拉赫，接下去的三週裡，他繼續著譜曲的工作。[17] 若是他繼續維持著以往的習慣，在指揮工作空檔，將配器最終的精密工作謄寫到總譜裡，那麼，在1908/09樂季的秋冬幾個月裡，馬勒應進行著《大地之歌》這個階段的譜寫工作。關於這一階段的情形，沒有任何資訊留下來。不過，有跡象顯示，1909年九月，又是在托布拉赫的夏日渡假期間，在寫作了第九號交響曲之後，[18] 馬勒到摩拉維亞的戈丁（Göding），拜訪一位企業家瑞德里希（Fritz Redlich）[19]，在那裡，他繼續著《大地之歌》最後的總譜謄寫工作。[20] 很可能在那之後，馬勒將這份手稿交給華爾特研讀，華爾特寫著：

> 當我把【《大地之歌》】總譜還回給他【馬勒】時，我幾乎不能對作品說出任何一個字來。他卻將樂譜翻到〈告別〉樂章，說著：「您相信嗎？能有人受得了嗎？之後，人們不會自殺嗎？」然後，他指著多處節奏上困難的地方，開玩笑地問著：「您可以想像，要怎麼指揮呢？我是不行的！」[21]

這份馬勒的親筆手稿為日後由他人抄寫樂譜刻版的原稿，馬勒於1910/11年間還校對了這個樂譜刻版稿（Stichvorlage），在他過世後，沃思（Josef Venantius von Wöss, 1863-1943）依刻版稿完成了總譜付印的工作。馬勒夫人敘述著，在他生命的最後兩年裡，馬勒經

17　De La Grange, *Mahler... 3*, 1984, 374。

18　第九號交響曲的草稿可溯至1909年年初。

19　【譯註】Fritz Redlich, 1868-1921，馬勒岳父的朋友，在當地擁有一座糖廠，並有一座像城堡般的房子。

20　De La Grange, *Mahler... 3*, 1984, 540。亦請參見Blaukopf, *Briefe 1982*, 380 (= Blaukopf, *Briefe 1996*, 404)；以及Kurt Blaukopf, *Mahler. Sein Leben, sein Werk und seine Welt in zeitgenössischen Bildern und Texten*, Wien (UE) 1976，文件編號305/306。

21　Bruno Walter, *Gustav Mahler*, Wien (Reichner) 1936, 46。

常以鋼琴彈奏《大地之歌》的片段給她聽。[22] 然而,他卻不能自己再次指揮作品首演。[23] 1911年十一月廿日,在華爾特指揮下,《大地之歌》在慕尼黑首演。習慣上,馬勒在經驗作品的演出後,會做配器技巧的修改,讓作品的聲響完形得以更為鮮明和更好。《大地之歌》的作品文本則沒有經過這個階段。因之,本質上,《大地之歌》固然是一部已經完成的作品,但是,我們可以說,如果馬勒活得長久些,他很可能會更動、修改一些細節。1910年十二月廿九日,馬勒寫信給他的出版商,環球出版社(Universal Edition)的黑茨卡博士(Dr. Emil Hertzka, 1869-1932),信裡提到,他的作品在沒有慎重的付印准許之情形下,不能視為已經完成。[24] 依照馬勒自己的這個看法,嚴格地說,《大地之歌》不是一部完成的作品。不過,我們當然還是當它是完成的,至少為了研究的目的,我們會以擁有的最後階段的情形,來觀察這部作品。

原始資料

就目前所知情形[25],《大地之歌》留下的原始資料如下:

22 De La Grange, *Mahler...* 3, 1984, 88。

23 【編註】馬勒之前的交響曲皆由其自己指揮首演,請參見本書書末〈馬勒交響曲創作、首演和出版資訊一覽表〉。

24 De La Grange, *Mahler...* 3, 1984, 847。

25 筆者自己的研究經由黑福陵的相關研究獲得補充。黑福陵於1983年十月在路易斯維爾(Louisville)舉行的第四十九屆美國音樂學學會(American Musicological Society)年會上,發表他的研究成果,該篇論文講稿以及其他的相關資料,係由維也納國際馬勒協會(Internationale Gustav Mahler Gesellschaft)典藏室的Emmy Hauswirth女士提供給筆者,在此表示感謝。同時,Edward R. Reilly教授(Poughkeepsie, New York)在他1984年十一月十九日給筆者的信中,亦友善地提供了相關資訊。

【譯註】黑福陵該篇論文經多年的後續整理後,正式付梓,見Hefling, *"Das Lied von der Erde... or Piano"*。

一、草稿（Skizzen）：

　　到目前為止，只有一張草稿留下來，收藏於巴黎德拉葛朗吉典藏室（Archiv von Henry-Louis de La Grange, Paris）[26]，見【手稿圖一】。

　　這一張草稿的內容顯示的是第一樂章203小節開始的樂團間奏。[27] 草稿上，這一段在升f小調上，最後完稿則是低了半音，在f小調上。黑福陵（Stephen E. Hefling）結合這張草稿與鋼琴版，發現在鋼琴版裡有一個改變，顯示出，馬勒原本打算將詩句第一段結束的疊句擺在樂章的基本主調a小調上（而不是後來的g小調），因之，黑福陵將這張草稿做如此的詮釋：這個樂章起初的構想，應該是順著歌詞，做出一個有樂團間奏的詩節式歌曲，其中並沒有大曲式的轉調計劃。這個轉調計劃讓三段疊句有著前進式的調性（g小調、降a小調、a小調），完成了一個獨特的詩節式與奏鳴曲式原則榫接的最後定版。[28]

26　【譯註】德拉葛朗吉（Henry-Louis de La Grange, 1924年生）為二次世界大戰後，開啟馬勒研究的重要學者，已出版近萬頁的馬勒傳記和相關研究；關於其生平與對馬勒研究的貢獻，可參見 http://en.wikipedia.org/wiki/Henry-Louis_de La_Grange。1986年，他將私人收藏成立「馬勒音樂圖書館」（Bibliothèque Musicale Gustav Mahler, Paris），後改名為「馬勒音樂媒體館」（Médiathèque Musicale Mahler, http://www.mediathequemahler.org/），對外開放。1989年九月，譯者於漢堡參加一馬勒國際學術會議時，得以結識德拉葛朗吉，並邀其將台灣納入其次年的遠東行程裡，德拉葛朗吉慨然應允。1990年十月，當他擬由香港飛台時，由於未事先辦理入境簽證，並且當日適逢雙十節，駐港辦事處放假，未能成行，至為可惜。

27　【譯註】【手稿圖一】左上角可見馬勒筆跡的歌詞wird lange ... aufblüh'n im Lenz，相當完稿的280小節起，或許馬勒亦同時思考，如何對這第三段歌詞做不同於其他段落的處理。

28　請參見註腳25之講稿第5頁起。

　　【譯註】亦請參見Hefling, "*Das Lied von der Erde... or Piano*", 303-311。

【手稿圖一】：《大地之歌》草稿，第一樂章，約相當於完稿203小節起。原稿藏於巴黎馬勒音樂媒體館。

二、總譜速記（Particell）：

只有兩個樂章有總譜速記留下來，第三和第六樂章。[29] 它們係和該樂章的總譜草稿一起，其中，第三樂章收藏於維也納愛樂協會圖書館（Bibliothek der Gesellschaft der Musikfreunde Wien），第六樂章則藏於阿姆斯特丹門格堡基金會檔案室（Archive of Willem Mengelberg Stichting Amsterdam）；1982年起，該檔案室併入海牙市博物館（Gemeentemuseum Den Haag）。兩份總譜速記呈現了兩個樂章最早的由頭至尾的譜曲版本，但是在幾個重要的地方，卻有相當的差異。

第一份手稿（第三樂章的總譜速記與總譜草稿）的第一張是全曲的標題頁，內容和最後版本有若干出入：

<div align="center">

Das Trink-Lied von der Erde

nach dem Chinesischen des 8. Jahrhunderts n. Chr.*

Symphonie für eine Tenor- und eine Altstimme

und Orchester

von

Gustav Mahler

* dem Text ist die deutsche Übertragung von H. Bethgen zu Grunde gelegt.

大地的飲酒歌

根據西元八世紀的中文*

交響曲，為一個男高音與女中音

及樂團

由

古斯塔夫・馬勒

* 歌詞來自貝德格的德文翻譯。

</div>

29 De La Grange, *Mahler...* 3, 1984, 1122頁提到第三和第五樂章，應屬筆誤。

在下方另有註記：

Geschenk von Dr. Paul Schönwald	荀瓦德博士贈送
Sommer 1921	1921年夏天
Mandyczewski	曼迪切夫斯基

Trink（飲）和deutsche（德文）二字係後來加上，後者並用另一種
筆寫。

接著，依序為第三樂章總譜草稿和總譜速記，二者共有一張
標題頁，內容如下：

Der Pavillon aus Porzellan	瓷亭
aus dem Chinesischen des Li-Tai-Po	由李太白的中文
übersetzt von Bethgen.	貝德格翻譯
für Tenor oder Sopran und	為男高音或女高音和樂團
Orchester oder Clavier	或鋼琴
Gustav Mahler	古斯塔夫‧馬勒
1. August 1908	1908年八月一日
Nro 3	第三首

最後兩行係以別的顏色寫的。

這首歌曲的總譜速記之伴奏部份可以輕易地以鋼琴彈出，在
全曲的開始有著註記：男高音或女高音／鋼琴。

與完稿相較，有著很多基本上的不同。首先是標題：在這
裡，馬勒還用著貝德格的標題，稍晚，則將它改為「青春」(Von
der Jugend)。[30]其次是也可以用女高音，這個當初或許甚至是首選的
可能，後來被放棄。第三點則是可以用鋼琴伴奏，它記錄著這個階

30　【編註】請參考本書〈由中文詩到馬勒的《大地之歌》— 譯詩、仿作詩與詩
意的轉化〉一文。

段的馬勒意圖，要給作品樂團和鋼琴版的雙重形式，這種形式在作曲家之前的歌曲創作就可見到，只是就總譜速記而言，「鋼琴」這個標示可以讓人推測，這個早期創作階段很可能係以鋼琴版開始，或者作曲家打算要寫鋼琴版。最後是後來才加上的排序，將曲子排為「第三首」，這一點顯示出，在寫作這首曲子時，整個作品的聯篇排序很可能尚未確定。後續修改主要在前奏和間奏，馬勒做了小小的刪減，例如前奏由十四小節刪成十二小節。

第六樂章的總譜速記則在很多地方都是另一種情形。「瓷亭」是整個作品最短的一首歌曲，第六樂章剛好相反，是擴張最大的最後樂章，係以終樂章的思考完成的。在這裡，整個過程如何能走到符合最終的結果，由音樂與歌詞兩個層面都有著眾多的刪改和修改，可以直接看到創作過程的孜孜矻矻。【見手稿圖二】標題頁提供了重要的資訊：

Der Abschied	告別
Clavierauszug	鋼琴縮譜
Mong-Kao-Jen	孟浩然
Wang-Wei	王維

「鋼琴縮譜」這個用詞會引起誤解，因為這其實是一個標準的未來樂團樂章之總譜速記，大部份都以三行記譜，在長大的間奏部份，甚至用了四行。與第三樂章的總譜速記相比，這個總譜速記在鋼琴上不是很容易演奏。但是，它帶來的事實是，音樂的語法是樂團的、是交響的概念；一個終樂章的鋼琴縮譜不能與樂團版等量齊觀，而只是樂團版的「縮本」。[31] 〈告別〉的總譜速記

31 黑福陵將「鋼琴縮譜」用詞詮釋為馬勒有意做一個鋼琴版，見註腳25之講稿第6頁。

【手稿圖二】：《大地之歌》總譜速記，第六樂章〈告別〉倒數第二頁（結束部份，第460小節起）。原稿藏於海牙市博物館。

與總譜草稿是作曲家密集工作的文獻，由它們可以重建馬勒的作曲過程，由此觀之，它們有著無法估計的價值。雖然這個重建工作超出本書範圍，無法在此細述，但會在分析的部份，列舉若干觀點討論之。[32]

三、總譜草稿（Partiturentwürfe）：

　　馬勒所有其他樂團歌曲的總譜，都在總譜速記和鋼琴版謄寫（Reinschrift）後，直接完成，沒有經過另一個中間階段；甚至《亡兒之歌》（*Kindertotenlieder*, 1900-1902）亦然。《大地之歌》和它們不同的是，在總譜速記之後，馬勒在進行總譜謄寫之前，先做了總譜草稿。這個事實證實了歌曲寫作向交響作品靠攏；寫作後者時，對馬勒而言，總譜草稿的階段，一般來說，是不可或缺的，它的內容為第一次以有區別的樂團語法將音樂寫下，相反地，總譜速記只是確定音樂的語法結構，偶而會以文字補充註明配器。對作曲家來說，在記譜脈絡裡，所有不言自明的標示（例如休止符、譜號等等），在總譜草稿裡，都還是省略掉。由這一階段到總譜謄寫的步驟，不僅是譜面的完整化，還有眾多的改變與添加，尤其是配器、力度和表情記號，並且，就像〈告別〉的總譜草稿所顯示般，偶而地，音樂的結構和歌詞的用字，都還可能會繼續有所變動。

　　就作曲過程的這一階段而言，手稿的情形提供了一個相對好的景象：第三樂章到第六樂章都有總譜草稿留下來。並且，第一樂章也有，只是目前收藏處不詳，至少最後一頁曾經在期刊《現代世界》（*Moderne Welt*）的「馬勒專號」刊印（*Gustav-Mahler-Heft*, 3/1921/22, 32頁），並有「1908年八月十四日」的日期標示。以下為《大地之歌》總譜草稿的相關資訊：

　　第三樂章：藏於維也納愛樂協會。

　　　　　　　關於總譜速記與總譜草稿共用之標題頁說明，詳見前述。

　　　　　　　日期：1908年八月一日。應指總譜草稿。

　　第四樂章：藏於紐約皮爾朋摩根圖書館（Pierpont Morgan

Library, New York）雷曼檔案（Robert O. Lehman Deposit）。

標題：Am Ufer / Partitur / Nro 4.（岸邊 / 總譜 / 第四首）

無日期標示。

第五樂章：藏於維也納市立與邦立圖書館（Stadt- und Landesbibliothek Wien）。

標題頁：Der Trunkene im Frühling / aus dem Chinesischen des Li-Tai-Po / übertragen von Bethgen / für Tenor und Orchester / Gustav Mahler / Nro. 5

（春日醉漢 / 由李太白的中文 / 貝德格翻譯 / 為男高音與樂團 / 古斯塔夫·馬勒 / 第五首）

無日期標示。

第六樂章：藏於海牙市博物館（Gemeentemuseum Den Haag）

【見手稿圖三】

標題頁說明，詳見前述。

日期：托布拉赫 / 1908年九月一日

四、鋼琴版（Klavierfassung）：

1953年，阿爾布萊希特（Otto E. Albrecht）在他的書中，提到了阿爾瑪擁有一份《大地之歌》的手稿，他將這份手稿錯誤地描述為「第一份草稿，為人聲與鋼琴，沒有樂團間奏，缺少確定的名稱」。[33] 從此以後，大家都知道還有一份重要的《大地之歌》原始資料。這是馬勒研究者黑福陵的成就，他找到了這份手稿目前

33 Otto E. Albrecht, *Census of Autograph Music Manuscripts of European Composers in American Libraries*, Philadelphia (University of Pennsylvania Press) 1953, 177。

103

【手稿圖三】《大地之歌》總譜草稿，第六樂章〈告別〉（第412小節起）。原稿藏於海牙市博物館。

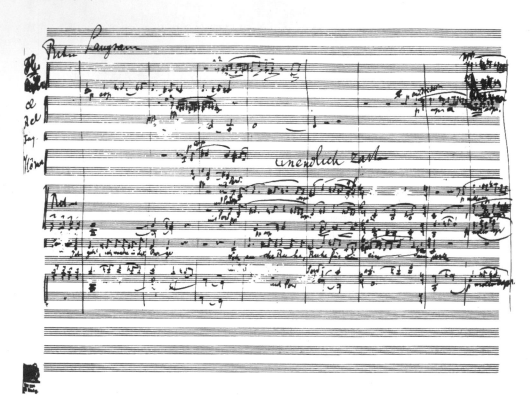

在美國私人收藏之所在，並於1983年秋天在一場演講中，描述了這份資料真正的情形：它是這部作品為人聲與鋼琴的一個完整的版本。[34] 由於筆者到目前為止，無法檢視該手稿或者獲得手稿的微縮片 [35]，並且，評論全集（Kritische Ausgabe）計劃中的補遺冊

34 Hefling，見註腳25之講稿第2頁起。該講稿部份被譯為德文，發表於國際馬勒協會的馬勒研究通訊（Nachrichten zur Mahler-Forschung）第十三期，1984年三月，第3頁起。

35 【譯註】在1980年代裡，研究手稿除了親自到收藏地所在觀察外，唯一的可能是請收藏處所製作微縮片（Microfilm）。

　　【編註】關於鋼琴版的後續進一步討論，請參考本書〈談《大地之歌》的鋼琴版〉一文。

（Supplementband）亦尚未完成，以下只能以黑福陵的資料為準，
來談這份手稿。黑福陵寫著：

> 在手稿裡，有一些值得注意的修改，它們紀錄了幾個觀點，得以
> 知道作品如何成長到我們現在經由樂團總譜知道的形式。有一
> 些小節的內容和最後的版本完全不合。（這些後來產生的扞格很
> 容易改正，如果馬勒活得夠長，得以監督《大地之歌》的樂譜付
> 印，他應該會修改它們。）不過，就像我們將會看到般，鋼琴譜
> 係在這部作品成形的稍晚階段編寫，毫無疑問地，馬勒企圖將它
> 用在音樂會演出。……並且，有一個新的原始資料，鋼琴謄寫，
> 它大部份被小心地標明了演出的指示，就像馬勒任何其他的鋼琴
> 謄寫一般。如同各位看到的這個第二樂章的例子：仔細的運音法
> （articulation）、力度標示、左手和右手區別的說明、和絃的琶音
> 等等。有很多複雜的織度被以特殊的創意接收於此。那些在樂團
> 裡有高度的效果，但是在鋼琴演出時，可能很可怕、讓人困擾的
> 地方，馬勒絲毫未考慮要犧牲它們。[36]

　　黑福陵小心引入的說法試著要證明，如同《行腳徒工之歌》
（*Lieder eines fahrenden Gesellen*）和《亡兒之歌》，《大地之歌》
係以一個雙重作品形式呈現，可以是樂團、也可以是鋼琴伴奏，
因之，這個新發現的鋼琴版，是一個可以和到目前為止所知道的
文本有同樣地位的版本；作品在樂團版將己身拓展到交響的世
界，鋼琴版則將作品納入至一部聯篇歌曲的親密性，經由如此的
方式，黑福陵試圖確立這個鋼琴版的自主性。

　　的確，在馬勒之前的聯篇歌曲裡，鋼琴版扮演著雙重的角色，
它一方面呈現作品在美學上的有效形式，另一方面也是樂團版作曲
過程裡的演進階段，亦即是，鋼琴版讓總譜草稿的階段變得多餘。

105

36　Hefling，見註腳25之講稿第2和第6頁。

由這個認知出發，黑福陵認為，他的假設係有事實支撐的，因為，比較各種修改的結果顯示，《大地之歌》鋼琴版謄寫是在總譜草稿之後，並且一定是在總譜謄寫之前，因此，鋼琴版謄寫，既不是創作過程裡到樂團版的中間階段，也不是為了練習目的的鋼琴縮譜[37]，由此可見，它很有理由純粹就是為了演出目的完成的作品版本。在這裡，我們並不想輕視這份珍貴資料的份量。在這份資料的描述後，我們要回到黑福陵的說法，並且要問，他的說法是否足以表示，馬勒的作品詩意在作曲的過程裡有可能轉變？並且，作品最重要的總譜手稿，將《大地之歌》標示為一首「交響曲」，黑福陵的說法是否能與這個事實相符合？鋼琴版裡，第三至第五樂章的標題為「瓷亭」、「岸邊」和「春日飲者」（Der Trinker im Frühling），與最後的版本都還不一樣。其中，由第五樂章的標題可以知道，至少這一樂章的總譜草稿（請見前述）係在鋼琴版之後完成的，因為總譜草稿的標題已經是「春日醉漢」。至於這一份在1908年夏天寫成的手稿的日期，也有值得注意之處，馬勒在第二樂章最後寫著「托布拉赫，1908年七月」，在第四樂章最後則為「托布拉赫，1908年八月廿一日」。【見手稿圖四】

五、總譜謄寫（Partiturreinschrift）

作品最重要的原始資料，總譜手稿，應在1908/09年之交，以總譜草稿與鋼琴版為基礎寫成。直至1964年，這份資料都由阿爾瑪保存，今日則收藏於紐約皮爾朋摩根圖書館雷曼檔案。手稿共有212頁，以很清晰的筆跡謄寫，有時候還可以看得到作曲工作的痕跡。手稿主要以黑色墨水寫下，馬勒還檢查過很多次，主要用藍色、偶而用黑色或紅色鉛筆修改，或者加上表情記號和說明。各首歌曲的

37　馬勒交響曲的鋼琴縮譜都是經由他人之手完成。

【手稿圖四】：《大地之歌》第四樂章〈美〉（這裡還是「岸邊」）鋼琴版手稿最後一頁。曾刊於Erwin Stein, *Orpheus in New Guises*, London (Rockliff) 1953，第7頁對頁。

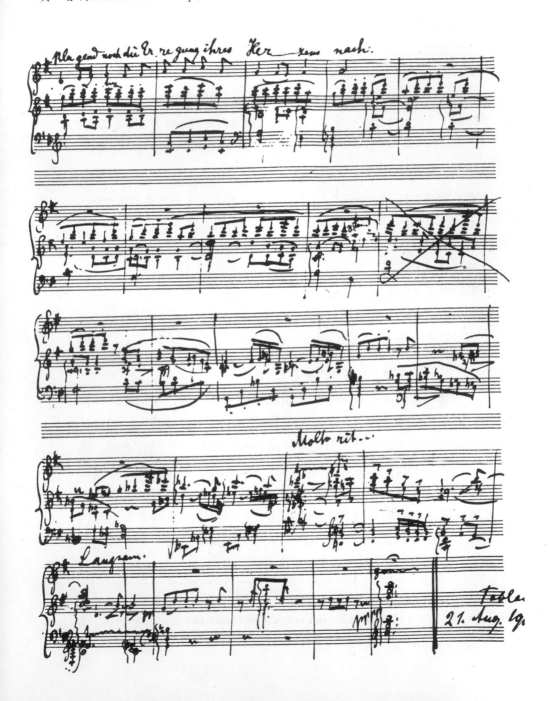

標題在這裡已有了最終的形式，只是，整個手稿少了一張寫明整個作品確定的標題的標題頁。作品稍晚的標題說法是：Das Lied von der Erde / Eine Symphonie für eine Tenor- und eine Alt- (oder Bariton-) Stimme und großes Orchester / (Nach Hans Bethges "Die chinesische Flöte") （大地之歌 / 一首交響曲，給一位男高音和一位女中音（或男中音）人聲以及大型交響樂團 /（根據貝德格的《中國笛》））。

個別樂章的標題為：

第一樂章：Das Trinklied vom Jammer der Erde（大地悲傷的飲酒歌）
　　　　　（男高音）

第二樂章：Der Einsame im Herbst（秋日寂人）（女中音）

第三樂章：Von der Jugend（青春）（男高音）

第四樂章：Von der Schönheit（美）（女中音）

第五樂章：Der Trunkene im Frühling（春日醉漢）（男高音）

第六樂章：Der Abschied（告別）（女中音）

108

六、樂譜刻版稿（Stichvorlage）：

　　為總譜付印製作的手抄樂譜刻版稿，係由一位不知名的抄寫者依著總譜謄寫完成的，上面沒有標題，也沒有日期，應該成於1910年。有一個稍晚的日期可以做參考：1910年五月廿一日，馬勒與環球出版社的黑茨卡博士簽定《大地之歌》和第九號交響曲的出版合約。[38] 樂譜刻版稿由環球出版社以出借的方式，收藏於維也納市立與邦立圖書館。手抄譜上可以看出，馬勒多次用黑色墨水、藍色筆以及鉛筆做了許多修改，主要在於速度與表情記號（力度、樂句圓滑線、重音）。[39]

38　De La Grange, *Mahler... 3*, 1984, 726。

39　請參見Ernst Hilmar, "Mahleriana in der Wiener Stadt- und Landesbibliothek", in: *Nachrichten zur Mahler-Forschung*, Nr. 5, Wien, Juni 1979, 3-18，相關描述見第7頁。

七、樂譜版本：

馬勒沒有能夠經歷這部作品的付印。以下的版本整理僅能侷限在一個精簡的總覽裡。

鋼琴縮譜：沃思早先即製作了《泣訴之歌》（*Das klagende Lied*）、第三號、第四號和第八號交響曲的鋼琴縮譜，他也受託做《大地之歌》的鋼琴縮譜，並能即時完成（樂譜結束處標示著1911年五月廿七日），讓出版社得以在作品於晚秋首演時，將鋼琴縮譜付印問世（編號UE 3391）。如果請沃思做鋼琴縮譜的決定，馬勒是知道的，就可能表示，自1908年秋天起，相對於樂團版，作曲家對自己鋼琴版的地位，有不同的看法，他要用一個由他人編寫的鋼琴縮譜，而不是自己的鋼琴版，呈現在世人面前，就像他自己其他的交響曲般。這個鋼琴縮譜對演奏者而言，是很大的挑戰，1942年，史坦（Erwin Stein）重新製作一個較容易彈奏的鋼琴縮譜，並附上德文與英文歌詞，由倫敦郝克斯父子（Hawkes & Son London）公司出版，從此，史坦的版本取代了沃思版。1952年，這個鋼琴縮譜的版權移轉給了環球出版社（編號UE 3391）。

總譜：《大地之歌》有一個粘貼，並且裝訂的校樣稿留下來，藏於維也納市立與邦立圖書館（館藏編號MH 14260），上面有很多指揮的標示和記號。有人認為，這個校樣稿係經馬勒自己看過，並且做了記號。[40] 由時間和其他相關因素看來，這些指揮的記號出自作曲家的親筆，是非常不可能的。比較可能的是，環球出版社的總經理黑茨卡博士將這份校稿送給懷斯歐斯特波恩

40 Otto Brusatti, "Mahler interpretiert Mahler. Zur Interpretation *des Liedes von der Erde*", in: *Protokolle. Wiener Halbjahresschrift für Literatur, bildende Kunst und Musik*, Wien-München 1977, 205-218，此處見205-206。

（Rudolf von Weis-Ostborn, 1876-1962），他於1912年三月十九日在格拉茲（Graz）指揮了《大地之歌》的奧地利首演，因之，很有理由相信，這些記號應出自這位指揮之手。[41] 環球出版社於1912年四月首次印行指揮總譜（UE 3392）一百本，下一個月，出版社印行了小尺寸的欣賞總譜（Studien-Partitur）六百本，並很快地在1912年十一月，加印了400本。至1956年，這個欣賞總譜發行了九次，共計5235本。由於馬勒沒有修訂過這個第一版總譜，就原始資料評論而言，它不能列入第一手資料。但是，它依舊是由國際馬勒協會出版的評論全集第九冊的基礎，該冊於1964年出版。這一個版本由拉茲（Erwin Ratz）依著馬勒手稿和樂譜刻版稿，只做了文本校正。因為這個作品全集的目的，僅侷限於修定樂譜文本錯誤，至於一個歷史的評論全集，應要有形成過程的文獻紀錄，這一點則不在這個作品全集的考慮之內。

就接受史而言，必須要提一份重要的資料：《大地之歌》室內樂團版的改寫。1921年晚秋，荀白格（Arnold Schönberg, 1874-1951）為他1918年在維也納創立的「私人音樂演奏協會」（Verein für musikalische Privataufführungen）的音樂會，開始著手改寫《大地之歌》，他在1912年出版的《大地之歌》總譜上，標識了打算使用的樂器和一些記號，讓作品可以符合協會所需，以獨奏的編制演出。荀白格大約工作到第一樂章的一半，因為，由一開始就計劃好，後續工作將由一位學生進行，很可能是魏本（Anton von Webern, 1883-1945）[42]。整個工作並未能進行，因為不久之後，協

41　Hilmar, "Mahleriana...", 4。

42　Rainer Riehn, "Über Mahlers *Lieder eines fahrenden Gesellen* und *Das Lied von der Erde* in Arnold Schönbergs Kammerfassungen" in: Heinz-Klaus Metzger/Rainer Riehn (eds.), *Schönbergs Verein für musikalische Privataufführungen*, München (text + kritik) 1984, 8-30，此處見8頁起。

會就因財力問題，停止運作。在洛杉機的荀白格中心發現這份資料後，黎恩（Rainer Riehn, 1941生）儘可能依著荀白格的基本模式，完成作品的室內樂團改編版，並於1983年夏天，在托布拉赫首演。[43]

　　由以上簡單敘述的原始資料情形，可以看到，《大地之歌》形成的過程裡，有幾個最重要的問題，係無法找到答案，或只能有個大概的說法。這些問題可以綜合整理成兩個問題圈，第一個問題圈為作品詩意在作曲過程中的可能轉變；前提為，馬勒不是在一開始寫作時就確定作品詩意所在。那麼，作曲家是在工作的那一個階段，決定將這些依貝德格詩作寫的單首、很可能各自獨立寫作的歌曲，組織成一個聯篇？並且，這個聯篇應要有雙重作品形式，樂團聯篇歌曲和鋼琴聯篇歌曲？將這個聯篇寫成交響曲的想法，是何時成熟的？在這個理念轉變的進行中，個別的、已經寫好的歌曲是否被做了改變？第二個問題圈，亦和第一個有關係，則是年代順序：這些個別的歌曲係以什麼順序完成的？透過文獻可以確定的各曲創作過程順序，和完成作品之樂章的排序，二者之間有何關係？

　　在聯篇作品想法之外，由貝德格的詩集裡，馬勒是先寫了一首還是多首？這個問題不是目前的資料所能回答的。妃爾（Susanne Vill）認為，以聯篇形式寫作的想法應是較晚才有的，因之也不是那麼可信。[44]相反地，以它們現在的形式來看，這些歌曲應該要有一個聯篇的工作計劃，則是毫無疑問的。這個計劃有可能在寫作過程裡有所改變，最早是一個涵括交響元素的樂團

43　【譯註】這個版本曾由台北人室內樂團於八十四年三月十六、十七日以及陽光台北交響樂團於九十九年五月廿日演出，地點均在台北國家音樂廳。

44　Susanne Vill, *Vermittlungsformen verbalisierter und musikalischer Inhalte in der Musik Gustav Mahlers*, Tutzing (Schneider) 1979, 157。

聯篇歌曲，依馬勒以往的習慣，作品也可以以一個鋼琴伴奏的版本來演出，到後來，樂團聯篇歌曲整個轉變成一個由六個歌曲樂章組成的交響曲，它的鋼琴版則只居於次要的地位。前面提到的阿爾瑪的敘述，「在他筆下，作品快速的成長著」，是一個重要的證明。[45] 不過，要確定那些樂章是以那一種想法開始的，雖然不是完全不可能，卻是很難，因為，就廣義而言，這兩種想法是相容的。在作品係一首「交響曲」的詩意為先決條件下，〈告別〉得以被譜寫，其他的樂章則可能以聯篇歌曲為優先考慮完成；特別是第一樂章，如前所述，[46] 它的譜寫可以被視為一個文獻，紀錄了樂章的重量由歌曲意味轉至交響意涵的推移。這一個音樂的詩意有過如此轉變的假設，並不會被以下的事實推翻：馬勒在完成總譜草稿後（日期為1908年九月一日），還將〈告別〉納入鋼琴版裡，並且也完成了鋼琴版。因為，以開始的聯篇歌曲優先考慮，鋼琴版都已經走到這麼遠的程度，在詩意轉換後，既使原來的想法部份消失了，也沒有理由，為什麼作曲家不能為了音樂會或研讀的目的，將它寫成一個可以用的版本呢？就作品最後確定的標題觀之，馬勒的擺盪並不在於「交響曲」之為樂類的標誌，而是一來在於主要的標題，二來在於可能的編號，二者會組成一個「第九交響曲」，如同阿爾瑪和華爾特各自獨立的說法，出於迷信，馬勒故意要忽視它，因為他害怕，這會像貝多芬（Ludwig van Beethoven, 1770-1827）和布魯克納（Anton Bruckner, 1824-1896）那樣，成為他的最後一首交響曲。[47]

45 請參考前面的相關引言。
46 請參見關於「草稿」部份的內容。
47 Mahler-Werfel, *Erinnerungen…*, 168-169; Walter, *Gustav Mahler*, 46。

　　若沒有資料四的鋼琴版，要談作品形成過程的年代順序，可以確定的資料就更少。因為，個別歌曲的寫作究竟到了那個程度（由草稿到總譜速記到總譜草稿到鋼琴版）？或是，在創作過程的不同階段（例如草稿階段），作曲的工作同時擴及多首曲子的情形，又是如何？這些都是無法確定的。如果認定，個別歌曲的總譜草稿與鋼琴版完成的時間很近，以總譜草稿和鋼琴版裡，馬勒記下的日期為基礎，可以得出以下的順序：

1. 秋日寂人（鋼琴版：1908年七月）
2. 瓷亭（即是後來的〈青春〉）（總譜速記和總譜草稿：
　　1908年八月一日）
3. 大地悲傷的飲酒歌（總譜草稿：1908年八月十四日）
4. 岸邊（即是後來的〈美〉）（鋼琴版：1908年八月廿一日）
5. 告別（總譜草稿：九月一日）

　　這一個創作日期的排序和完成作品的樂章排序幾乎相同，但是有一個重要的例外，即是開始的樂章〈大地悲傷的飲酒歌〉不是在作曲開始時就有的，並且，最終版的第五樂章〈春日醉漢〉完全沒有日期留下。

貝德格詩作做為作曲的文字材料

　　馬勒選取用來譜曲的詩作在貝德格原書《中國笛》的順序是如何，即或無法提供作曲順序任何解答，它還是值得一提 [48]。馬勒使用歌詞的主要部份，是四首李白的詩，它們在《大地之歌》中的排序，係依著它們在貝德格書中的排列順序，只是，馬勒將一首較後面的

48　Vill, *Vermittlungsformen...*, 156-157。

詩《秋日寂人》（*Die*[49] *Einsame im Herbst*）插入其中，並且去掉了另一首李白的詩《諸神之舞》（*Der Tanz der Götter*），再將兩首用在《告別》的詩，置於全曲最後。以下將詩作與樂章排列順序對照之：[50]

貝德格			馬勒	
作者	詩名	頁數	樂章名（依定版）	樂章數
Mong-Kao-Jen Wang-Wei	In Erwartung des Freundes Der Abschied des Freundes	18 19	Der Abschied	6
Li-Tai-Po	Das Trinklied vom Jammer der Erde	21	Das Trinklied vom Jammer der Erde	1
Li-Tai-Po	Der Pavillon aus Porzellan	23	Von der Jugend	3
Li-Tai-Po	Der Tanz der Götter	25		
Li-Tai-Po	Am Ufer	26	Von der Schönheit	4
Li-Tai-Po	Der Trinker im Frühling	28	Der Trunkene im Frühling	5
Tschang-Tsi	Die Einsame im Herbst	29	Der Einsame im Herbst	2

　　各樂章標題的更動應各有不同的理由，整體而言，可以看得到馬勒的企圖，要將各首曲子的特殊詩意擴張到一般性的訴求，以符合作品後來要成為一首交響曲的想法。這個傾向和整部作品標題的更動情形是一致的：由「玉笛」（Die Flöte aus Jade）、「大地悲傷的歌」（Das Lied vom Jammer der Erde）以及「大地的飲酒歌」（Das Trinklied von der Erde）一直到今天的定版「大地之歌」（Das Lied von der Erde）。[51] 這一個全曲標題和各樂章標題的確定版，有作曲家的親筆紀錄留下：在紐約的薩沃伊旅館（Hotel

49　【譯註】在貝德格書中，冠詞為陰性Die，馬勒將其改為陽性Der。請參見本文文末附錄一。

50　【譯註】關於貝德格詩與馬勒歌詞之間的關係，亦請參見本書〈由中文詩到馬勒的《大地之歌》— 譯詩、仿作詩與詩意的轉化〉一文。在此不再另做中譯。

51　Vill, *Vermittlungsformen*..., 155-156; De La Grange, *Mahler*... 3, 1984, 1123。

Savoy），馬勒在一張紙上，寫下一個內容概覽，其中只有第五樂章還依循著貝德格的標題[52]。這一張未註明日期的紙張，不久前，由維也納市立與邦立圖書館自美國摩登豪爾檔案室（Moldenhauer-Archive, Spokane, Washington, U.S.A.）取得，紙張上，除了有關《大地之歌》的內容，還有馬勒的筆跡註明著「**第九交響曲，四樂章**」（9. Symphonie in 4 Sätzen），因之，可以推測，係在1908/09的冬天，也可能在1909/10冬天寫下。

　　重要的是，馬勒也自己更動了詩作的用字，有時幅度還很大。由於本書的篇幅有限，並且重點在於整個作品上，至於歌詞在文字上的變動，只能經由全面重組作曲的過程，才可能瞭解每個細節。因之，在這裡只能侷限於討論這個問題的一些基礎觀點。做此侷限的另一個考量為，已經有很多研究關注了這個議題[53]，並且，在本書後面的分析部份，會一併提到特別重要的更動。不僅如此，有興趣的讀者也可以由本書相關附錄[54]裡，自行對照比較貝德格與馬勒的詩句。

　　對馬勒而言，寫作歌曲的意義，基本上和舒曼（Robert Schumann, 1810-1856）與沃爾夫（Hugo Wolf, 1860-1903）不同；

115

52　參見鋼琴版。

53　Eduard Reeser, "Mahler's teksten vormbehandeling in *Das Lied von der Erde*", in: *Caecilia en de Muziek* 93/8 (Juni 1936), 322-333，此處見322頁起；Zoltan Roman, *Mahler's Songs and Their Influence on his Symphonic Thought*, Diss. Toronto 1970，此處見106頁起；Arthur Wenk, "The Composer as Poet in *Das Lied von der Erde*", in: *19th-Century Music* 1/1977, 33-47，此處見33頁起；Vill, *Vermittlungsformen...*，此處見159頁起；Rudolf Stephan (ed.), *Gustav Mahler. Werk und Interpretation. Autographe, Partituren, Dokumente*, Köln (Arno Volk) 1979 (Ausstellungskatalog Düsseldorf 1979/80)，此處見42-43頁。

54　【譯註】請參見本書〈由中文詩到馬勒的《大地之歌》— 譯詩、仿作詩與詩意的轉化〉一文之附錄。關於第二、三首歌曲的貝德格原詩，請見本文文末之附錄。

後二者著力於將詩作「賦予聲音」，讓文字藝術的詩意形象轉化到聲音藝術的詩意裡，彰顯它們，並保存它們。馬勒則不然，他視詩作為音樂作品的文字材料，只要他覺得有必要，會完全不顧原來的用字，加以改變，並且，會在作曲的任何階段發生，由草稿到定版；這才是決定性的。馬勒大部份都是選取那些在藝術上沒有那麼有整體性的詩作，一個主要原因亦在於此，因為，當作曲家改變它們的用字時，不會讓人感到對於一首各方面都很有名的詩作有所損害。不過，如果認為，馬勒主要不想讓詩作的美學品質提昇成為他作品的一個層面，那就錯了。確定的是，由於他擁有豐富的文學教養和纖細的語感，很多時候，馬勒的更動歌詞文字，是成功的，《大地之歌》亦然。另一方面，有些例子顯示，特別在作品較晚的寫作階段裡，由音樂的角度出發，或者著眼於作品跨越音樂與詩情的美學，必須更動文字。

《大地之歌》之為交響曲──
形式與美學問題概述

馬勒將這個作品寫給人聲與樂團的版本，賦予了「交響曲」的副標題，因之，我們必須承認它是優先版本。在其他文章[55]裡，筆者呈現了藝術歌曲與交響曲樂類榫接的歷史要件：1800年左右，藝術歌曲與交響曲還有著極端的相異性，在十九世紀裡，這個相異性逐漸鬆脫，讓這兩個樂類的榫接成為可能。並且，由藝術歌曲與交響曲於1900年左右達致的樂類相容性，筆者亦勾勒出一些觀

55 請參見本書〈馬勒的交響曲《大地之歌》之為樂類史的問題〉一文；亦請見 Zoltan Roman, "Aesthetic symbiosis and structural metaphor in Mahler's *Das Lied von der Erde*", in: I. Bontick & O. Brusatti (eds.), *Festschrift Kurt Blaukopf*, Wien (UE) 1975, 110-119。

點，說明這種樂類相容性讓馬勒得以寫作《大地之歌》，藉著在這兩種樂類之間不容忽視的交互作用，這部作品得以綻放出來。在這個基礎上，交響曲與樂團聯篇歌曲得以在作曲過程裡結合，我們亦是對《大地之歌》做如此之樂類理論的理解。這種雙重個性被分析這部作品的作者們，以不同的方式呈現過[56]，他們使用不同的名詞來稱呼這種個性，諸如「抒情的交響曲」[57]、「交響曲」[58]、「以為樂團寫的交響樂伴奏的歌曲」[59]、「歌曲交響曲」[60]等等，在作品首演不久後，還可以見到「樂團聯篇歌曲」[61]。由這些用詞可見，有些作者將重點擺在交響曲的性格上，有些則擺在歌曲上。重要的是，無論各樂章的規模大小，交響曲的概念都一體適用。至於作品係由交響曲與樂團聯篇歌曲發展出的合體之命題，筆者則以形式與美學的觀點做了初步的闡述，在此擬再進一步討論之。

在形式上，筆者提出，以「邏輯的」（logisch）與「架構的」（architektonisch）形式原則，做為一個基準共軛，就可以看出，在馬勒整體作品裡，無論是交響曲或歌曲，這兩種形式原則彼此交錯，結構出錯綜契合（Ineinandergreifen）的結果。用這個兩種原則錯綜契合的角度來看馬勒的作品，會看到兩種原則以不同方

56 Vill, *Vermittlungsformen...*, 158; Roman, "Aesthetic symbiosis...", 110。

57 Rudolf Mengelberg, *Gustav Mahler*, Leipzig (Breitkopf & Härtel) 1923, 67。

58 William Ritter, "Une nouvelle symphonie de Mahler", in: *La Vie Musicale*, 5/7 (1. December 1911), 136-140; Hans Tischler, "Mahler's *Das Lied von der Erde*", in: *Music Review*, 10. Jg. (1949), 111-114。

59 Egon Wellesz, "The Symphonies of Gustav Mahler", in: *Music Review*, 1. Jg., (1940), H. 1-2, 2-23，此處見21頁。

60 Armin Schibler, *Zum Werk Gustav Mahlers*, Lindau (Kahnt) 1955, 12。

61 Hans Ferdinand Redlich, "La »Trilogia della Morte« di Mahler", in: *La Rassegna Musicale* 28/3 (1958), 177-186，此處見180頁。

式的重量，在作品裡作用著：在交響曲裡，係邏輯形式原則為重；在歌曲作品中，則以架構形式原則優先。如果我們依著柯林塢（Robin George Collingwood）[62]的說法，理解一部音樂作品的意思是：理解問題，應是理解問題所彰顯的答案。那麼，對於《大地之歌》的交響曲形式，要得到「它是一個個案形式」的清晰答案，這個問題可以如此被提出：如果作品是交響曲，那麼，藉著歌曲式的樂類基礎，架構的詩節式原則進入作品之形式建構的情形，相較於馬勒其他的交響曲，係如何地不一樣，並且也更深入？另一方面，如果作品是一部樂團聯篇歌曲，那麼，借力於交響曲的樂類基礎，樂章聯篇組織的原則以及邏輯發展的形式建造，相較於馬勒之前的樂團聯篇歌曲，如何有著其他的、更廣泛的意義？

由問題的第二部份開始談。將作品與《亡兒之歌》的五首歌曲比較，就會清楚，馬勒係如何根據交響曲聯篇基本原則，以更進一步的方式處理《大地之歌》，讓六首歌曲的順序，真地可以被視為交響曲聯篇：開始樂章、慢速樂章、三樂章的「間奏曲」或「詼諧曲」，以及終樂章[63]；當然，我們也認知到，由於一個所有樂章共有的歌曲基礎並不存在，聯篇的形式差異有其限制。若不以狹義的方式來看奏鳴曲式，《大地之歌》裡，奏鳴曲式思考的標誌，主要見於頭尾樂章；相反地，若不將詼諧曲式只理解成「詼諧曲──中段──詼諧曲」（Scherzo-Trio-Scherzo），中間的歌曲裡，一個結構的拱橋式，大致上為A ── B ── A' 模式，即赫然可見。在馬勒之前的詩節式歌曲裡，變奏技巧作用著，不同於這個

62　【譯註】Robin George Collingwood, 1889-1943，英國哲學家與史學家。

63　Rudolf Mengelberg 早就有如此的看法，Mengelberg, *Gustav Mahler*, 65-66；亦請見 Mosco Carner, *Of Men and Music*, London (Duckworth) 1944, 112。

技巧，《大地之歌》裡，在這些歌曲對比豐富的形式中，則有一
個將樂章結合成整體的主題，經由這個主題，這些歌曲得以成為
一首交響曲的樂章。在類比的曲式段落中，藉著音樂原型清楚的
變形，動機主題的開展進行著，在這裡，主題的邏輯原則上不會
超出那些變奏的過程。在對比的曲式段落裡，主題的邏輯卻也會
有發展中的變奏或是對比的導出，亦即是，馬勒用遮掩的方式，
由前主題（vorthematisch）的音高群組導出對比的結構，因之，在
歌曲裡使用了器樂的過程；對於馬勒的歌曲創作而言，以這種集
中的方式使用器樂的過程，到那時為止，都還是陌生的。主要是
這個多元有作用的主題邏輯，它用一個動機關係的網絡進入個別
歌曲的結構，讓《大地之歌》的形式，可以做為一個具交響曲地
位的音樂關聯體，並且，它基本上也可以獨立於文字層次之外，
獨自存在。不僅如此，還有所有歌曲之間的結構關係，這些關係
乃由獨特地站在傳統與現代間之過程所賦予。浪漫時期以來，一
部作品裡之動機的「本質集合」（Substanzgemeinschaft），廣受
喜愛，這個本質集合的重要性逐漸消退，相形之下，站在傳統與
現代間之過程的重要性日益增加；不過，這樣的過程並沒有完成
一個無縫隙的密接功能，像後來的序列技巧那樣。由一個三音的
基礎音型（a-g-e）和它的變形（反向、逆行、移調等等），斷續
地在整個作品裡，產生了各式各樣的、彼此相關的旋律音型。此
外，由旋律基礎音型可做出一個基礎和絃（c-e-g-a），證實了，在
這裡，水平旋律與垂直和絃結構之可轉換性原則，也作用著；在
同一段時間，荀白格學派偏好使用這個原則。但是，在荀白格學
派的作品裡，這種跨越的主題邏輯之主要功用，在於平衡消失的
調性功能，在《大地之歌》裡，由於調性的曲式功能還很重要，
這個主題邏輯的功用，則在於建構作品成為交響曲形式。

再回到問題的第一個部份，如果以交響曲形式觀察作品的各樂章被歌曲式的樂類基礎改變的程度，可以看到，相較於馬勒其他的交響曲，在這裡，詩節以立下標準的架構形式原則之意義，完成了更基本的功能，亦即是，以「詩節」的隱喻來看，較大的曲式段落也可以有道理地被描述為變奏複合體。《大地之歌》裡，「詩節」則擁有遠不僅止於隱喻的意義。歌曲樂章的形式架構不是由「詩作的詩節」，而是由「音樂的詩節」所建構，在此，詩作詩節只有提供文字基礎的重要性，亦即是間接的。「文字詩節」與「音樂詩節」之間的關係固然並非偶然，這個關係卻很可以被改變：在〈青春〉頭尾的部份裡，各以兩個文字詩節用做「一個」音樂詩節的基礎，相對地，在〈美〉的中間部份，則在「一個」文字詩節上，寫出兩個音樂詩節。為了要能理解，交響曲形式的功能在歌曲基礎上，如何經由音樂詩節被揭示，必須一定要先區別「詩節」的定義，並且至少要有兩種主要的形態，

我們稱其一為「歌曲詩節」（Liedstrophe），另一個為「交響曲詩節」（symphonische Strophe）。歌曲詩節的特徵是，在這些詩節裡，文字詩節係在音樂語法層面上被譜寫，常見到以前句與後句的呼應延伸而成的段落。當這種段落同時也具有曲式部份的功能時，語法的層面即與曲式的層面結合在一起；在作品中間歌曲的頭尾部份，可以最清楚地見到這種詩節形態。在語法與曲式上的無差異，本是歌曲典型的情形，這種無差異又與架構拱橋式的獨特性一致，讓這些歌曲有了來自交響曲的樂類傳統。相對地，交響曲詩節的個性則是將文字詩節做為一種曲式部份的基礎，這種曲式部份有著較大的範圍，係由多個語法單位合成，也一定有轉調，它還可能有前奏、間奏和後奏，這樣的曲式部份是在交響曲裡先出現的。如此形態的詩節最主要在作品的頭尾樂章佔有一席

之地，亦即是奏鳴曲式有其重要性的所在。總而言之，做為交響曲與樂團聯篇歌曲發展出的合體，《大地之歌》的音樂形式係經出一個張力十足的邏輯與架構形式原則之錯綜契合建構而成，藉著作品的雙重樂類基礎，這些形式原則得以做到一個特別的、與之前的歌曲和其他的交響曲都不相同的效果。

在美學上，筆者指出，《大地之歌》裡，歌曲美學的「聲音一致性」與交響曲美學的「個性一致性」有著交互關係，產生了獨特的「聲音變換裡的一致性」（Einheit im Wechsel der Töne）。這個美學的基本概念建構在兩個層面上，一個是個別交響歌曲，另一個是歌曲交響曲的整體。為了能符合作品之樂類雙重個性，在此將個別歌曲層面的一致性原則稱為「基本聲音」（Grundton），交響曲層面的原則稱為「個性」（Charakter）。依著這個方式，《大地之歌》的作品美學可以用以下的方式做概略的說明：在歌曲樂章的下層面上，對比豐富的形式過程，建立了一個由基本聲音規範的聲音的變換；在交響曲跨越式的層面上，作品聯篇的形式進程，在較大的時間向度裡，結構出一個六個歌曲樂章之基本聲音的變換，這個變換係由交響曲的特別個性引導著。我們或許會問，這些美學的範疇「聲音」、「基本聲音」和「個性」是否可以被更清楚地定義？卻不必回頭使用老式詮釋學的語言，它已被音樂學劃上句點，原因不在於用詞的「錯誤」，而在於，因著隱喻的可交換性，讓語言變成不確定。我們傾向說「是的」，特別是就這部交響曲而言，音樂的形式與唱出的文字，還有作品的標題，一同建立了一種狀態，成為作品的美學基礎。誠然，對馬勒來說，音樂與詩作之間，並不存在著模倣的關係，二者其實都是為著成就第三者之「一個」藝術表達需求的結果，這個第三者是抒情交響的內容。因之，一個語義詮

釋的可能,從頭開始就不存在,但是一個象徵的詮釋,倒是有
其意義。套用馬勒的用詞,重建《大地之歌》的「感知路程」
(Empfindungsgang)應該是:彰顯文字象徵與音樂表達的相關
聯。進而言之,應是描述那種存在於語言語義與音樂形式的進程
之間的多層次的相關聯。語言語義係由標題與歌詞賦予,可被詮
釋成一個詩作的象徵;音樂形式的進程,則可被詮釋成馬勒自己
稱為「氣氛內容」(stimmungsinhaltlich)發展之基礎。[64]有了這
個定位,對於在認知《大地之歌》時,必然要面對的作品介於形
式與內容美學間之分歧,即可以加以克服。唱出的文字不必被忽
視,以求將根據絕對音樂形式概念的標準所分析的交響曲,由他
律的懷疑裡解放;唱出的文字也不需要被高估,以便為根據標題
音樂形式概念的標準,由文字內容奠定的構思形式,做有力的辯
護。一旦文字係為不可放棄的、卻也不是優先的藝術內容的向度
時,錯誤選項的音樂形式,絕對音樂或標題音樂,也就被去除
了,並且,音樂形式可以不被消滅地成為進程的音樂意義關聯,
而不僅是被理解為破碎的片段或是一直沈澱下來的內容,卻又不
會被誤認為係獨立於文字之外,必須被以一個絕對器樂形式之
意義來看待。再者,在受到叔本華(Arthur Schopenhauer, 1788-
1860)影響的年輕馬勒的音樂思考裡,我們的定位可以找到支
撐:有一段時間裡,馬勒為作品加上標題、附上文字說明,以闡
述他交響曲的內容,這些標題和文字說明的語義,他希望是被象
徵地理解,亦即是一個「內在標題」(inneres Programm)的「路
標」。[65]在世紀之交時,馬勒撤回了這些標題和文字說明,原因主

64 【譯註】關於馬勒的用詞,請參見本書〈馬勒的交響曲《大地之歌》之為樂類
 史的問題〉一文。

65 請參考Hermann Danuser, "Zu den Programmen von Mahlers frühen Sinfonien", in:
 Melos/Neue Zeitschrift für Musik 1/1975, 14-19。

要不在於理念的轉變，而在於理解到，對於作曲家的象徵訴求，聽眾並沒有能力，不將它錯認為標題音樂的語義敘述。

　　由貝德格詩集選出的詩作，用最一般的概念來說，係做為一部關於生死議題之抒情交響作品的文字基礎。世紀末（Fin de siècle）[66] 時，生死議題廣受喜愛，馬勒也早就用做他作品的主題。在生死議題裡，生與死不是被理解為簡單的相反詞，而是辨證的關係，在這種關係裡，以死亡的角度來看（sub specie mortis），生命只是走向死亡的生命，相反地，死亡則是回鄉以及走向新生命的芽胞。在建構作品的基本聲音時，這個辨證關係被帶入思考，兩首由男高音唱出的樂章（第一和第五）與兩首由女中音唱出的樂章（第二和第六），清楚地有著迥然相異的基本聲音，前者為生命象徵的基本聲音，後者則為死亡象徵的基本聲音，相對地，中間樂章（第三和第四）則展現出田園風味，在其中，生命帶著些許異國風味拉開距離，凝結出一幅圖畫。這個基本聲音的作品聯篇變換，也是內在標題的主要支架，非常清晰地在作品裡進行：交響曲《大地之歌》在第一樂章（a小調，〈大地悲傷的飲酒歌〉）提出一個生命象徵的基本聲音，符號為飲酒與歌唱，在慢速樂章（d小調，〈秋日寂人〉）轉入一個死亡象徵的基本聲音，進入詼諧曲樂章群，先是兩首田園風（B大調，〈青春〉、G大調，〈美〉），有著異國距離的生命象徵的基本聲音，之後，詼諧曲樂章群的最後一個樂章（A大調，〈春日醉漢〉），呼應著第一樂章，再度訴諸於生命象徵的基本聲音，最後，在結束歌曲裡（c小調／C大調，〈告別〉），轉換到死亡象徵的基本聲音，在這裡，依著交響曲終樂章的標準，感知路程的生死辨證，再一次

123

66　【譯註】Fin de siècle 一詞專指十九世紀末，而非每一個世紀末。

地，亦是最後一次，被外顯出來。藉著這種基本聲音變換的前後呼應，作品之內在標題的建構清晰得見。基本聲音不僅止加強了聯篇的組織，更特別的是，它們也去除了抒情訴求的被個別化，讓抒情樂團歌曲的聯篇得以進入一首交響曲的美學整體裡。

附錄一：貝德格《中國笛》之〈秋日寂人〉原詩

Die Einsame im Herbst
Tschang-Tsi

Herbstnebel wallen bläulich überm Strom;
vom Reif bezogen stehen alle Gräser,
Man meint, ein Künstler habe Staub von Jade
Über die feinen Halme ausgestreut.

Der süsse Duft der Blumen ist verflogen,
Ein kalter Wind beugt ihre Stengel nieder;
Bald werden die verwelkten goldnen Blätter
Der Lotosblüten auf dem Wasser ziehn.

Mein Herz ist müde. Meine kleine Lampe
Erlosch mit Knistern, an den Schlaf gemahnend.
Ich komme zu dir, traute Ruhestätte, —
Ja, gib mir Schlaf, ich hab Erquickung not!

Ich weine viel in meinen Einsamkeiten.
Der Herbst in meinem Herzen währt zu lange;
Sonne der Liebe, willst du nie mehr scheinen,
Um meine bittern Tränen aufzutrocknen?

附錄二：貝德格《中國笛》之〈瓷亭〉原詩

Der Pavillon aus Porzellan
Li-Tai-Po

Mitten in dem kleinen Teiche
Steht ein Pavillon aus grünem
Und aus weissem Porzellan.

Wie der Rücken eines Tigers
Wölbt die Brücke sich aus Jade
Zu dem Pavillon hinüber.

In dem Häuschen sitzen Freunde,
Schön gekleidet, trinken, plaudern, —
Manche schreiben Verse nieder.

Ihre seidnen Ärmel gleiten
Rückwärts, ihre seidnen Mützen
Hocken lustig tief im Nacken.

Auf des kleinen Teiches stiller
Oberfläche zeigt sich alles
Wunderlich im Spiegelbilde:

Wie ein Halbmond scheint der Brücke
Umgekehrter Bogen. Freunde,
Schön gekleidet, trinken, plaudern.

Alles auf dem Kopfe stehend
In dem Pavillon aus grünem
Und aus weissem Porzellan.

談《大地之歌》的鋼琴版

達努瑟(Hermann Danuser)著

沈雕龍 譯

原文出處：

Hermann Danuser, "Zur Klavierfassung", in: *Gustav Mahler und seine Zeit*, Laaber (Laaber) 1991, 237-240。
亦見於：
Nachrichten zur Mahlerforschung, ed. by Internationale Gustav Mahler Gesellschaft, No. 22 (October 1989), 8-12;
"Zur Erstveröffentlichung der Klavierfassung des *Liedes von der Erde*", in: *Neue Zürcher Zeitung* 19/20 May 1990, 68。

作者簡介：

達努瑟，1946年出生於瑞士德語區。1965年起，同時就讀於蘇黎世音樂學院（鋼琴、雙簧管）與蘇黎世大學（音樂學、哲學與德語文學）；於音樂學院先後取得鋼琴與雙簧管教學文憑以及鋼琴音樂會文憑，並於大學取得音樂學博士（博士論文*Musikalische Prosa*, Regensburg 1975）。1974至1982年間，於柏林不同機構任助理研究員，並於1982年，於柏林科技大學取得教授資格（Habilitation；論文*Die Musik des 20. Jahrhunderts*, Laaber 1984）。1982至1988年，任漢諾威音樂與戲劇學院（Hochschule für Musik und Theater Hannover）音樂學教授；之後，於1988至1993年，轉至弗萊堡大學（Albert-Ludwigs-Universität Freiburg im Breisgau）任音樂學教授；1993年起，至柏林鴻葆大學（Humboldt-Universität Berlin）任音樂學教授至今。

其主要研究領域為十八至廿世紀音樂史，音樂詮釋、音樂理論、音樂美學與音樂分析為其主要議題，並兼及各種跨領域思考於音樂學研究中。達努瑟長年鑽研馬勒，為今日重要的馬勒研究專家，其代表性書籍為*Gustav Mahler: Das Lied von der Erde*, München (Fink) 1986; *Gustav Mahler und seine Zeit*, Laaber (Laaber) 1991, [2]1996; *Weltanschauungsmusik*, Schliengen (Argus) 2009；其餘著作請參見網頁
http://www.muwi.hu-berlin.de/Historische/mitarbeiter/hermanndanuser

　　對馬勒音樂的愛好者來說，最近有個令人欣喜的消息，因為又有一個新的原始資料公諸於世，提供大家一個不同的、更深入的角度，來看待《大地之歌》（*Das Lied von der Erde*）這部名作。自從阿爾布萊希特（Otto E. Albrecht）的書中寫到，阿爾瑪（Alma Mahler-Werfel）擁有一份《大地之歌》的手稿，之後，有興趣的音樂界人士就知道，這部作品原來還有另外一份資料存在；只是，阿爾布萊希特將這份資料錯誤地描述為「**第一份草稿，為人聲與鋼琴，沒有樂團間奏，缺少確定的名稱**」[1]。然而，即使在阿爾瑪去世之後，這份手稿依舊處於美國的私人收藏之中，沒有複印本、譯寫本或是付印本對大眾公開，所以，對這份手稿的認識，僅能靠黑福陵（Stephen E. Hefling）在1983年十月的美國音樂學會第四十九屆年度大會中發表之對資料的描述，[2]也就是說，直至不久之前，大家都還不能對這份手稿做出自己的判斷。現在，隨著這份資料的出版，[3]之前的不確定性和臆測狀態，終於可以告一個段落。

　　和這部作品大部份的其他手稿一樣，這份作曲家的親筆手稿係寫於1908年夏天，亦即馬勒去世前不到三年；只有總譜謄寫

1　Otto E. Albrecht, *Census of Autograph Music Manuscripts of European Composers in American Libraries*, Philadelphia (University of Pennsylvania Press) 1953, 177。

2　維也納國際馬勒協會（Internationale Gustav Mahler Gesellschaft）收藏一份該篇論文講稿，並曾提供筆者使用，在此表示感謝。黑福陵該篇論文經多年的後續整理後，正式付梓：Stephen E. Hefling, "*Das Lied von der Erde*, Mahler's Symphony for Voice and Orchestra — or Piano?", in: *The Journal of Musicology*, 10/1992, 293-341。

3　Gustav Mahler, *Das Lied von der Erde. Für eine hohe und eine mittlere Gesangstimme mit Klavier*, Erste Veröffentlichung (Sämtliche Werke. Kritische Gesamtausgabe), Wien 1989。

　　【編註】這一個版本係以作品全集之《補遺冊》（Supplementband）的方式出版，編訂者即為黑福陵。

（Partiturreinschrift）於之後稍晚才進行。[4]這個原始資料帶來的最關鍵問題是：它是一份外觀上像是鋼琴縮譜（Klavierauszug）的總譜速記（Particell），因之，是作品形成過程中的一個暫時階段？抑或是一個在樂團版本外，其實擁有獨立美學價值的，給高音、中音人聲及鋼琴伴奏的版本？換個方式來問：《大地之歌》這部作品，是如同多數人至今的看法，建立在一個全然原創的交響式樂團聯篇歌曲（symphonischer Orchesterliederzyklus）的概念上？抑或是，它其實處於從早先九０年代延伸過來的、馬勒歌曲作品一貫的發展中，亦即是，馬勒幾乎沒有例外地，將歌曲作品同時賦予管弦樂與鋼琴伴奏兩個版本？必須一提的是，馬勒並不認為他歌曲作品的鋼琴伴奏版本在本質上次於管弦樂團版本，他自己甚至不時在公開場合，親自彈奏鋼琴伴奏版本給大家聽。《補遺冊》（Supplementband）的編訂者支持第二種論點，不過，在他值得一讀的〈前言〉（Vorwort）中，卻沒有對正反的不同討論，表達他特定的立場。

要評斷這份新的原始資料，最重要地是，要將它與《大地之歌》的其它流傳下來的手稿做比對，特別是個別樂章的總譜速記、總譜草稿（Partiturentwurf），以及樂團版本的手稿。比對結果，寫作的順序極有可能是這樣的：第二、第四樂章的鋼琴版本形成於其總譜草稿之前，第三、第五及第六樂章則相反，鋼琴版本應在總譜草稿之後；第一樂章的「總譜草稿」已經遺失，無法比對。此外，可以肯定的是，鋼琴版本的所有樂章，都完成於總譜謄寫之前。黑福陵認為：

4 【編註】關於馬勒創作過程各種手稿的說明，請詳見本書〈《大地之歌》之形成歷史與原始資料〉一文。

這些原始資料毫無疑問地證實了,《大地之歌》的寫作情形和馬勒早期的藝術歌曲不同,鋼琴版本並沒有取代總譜速記。應該這樣說,在作品形成的整個過程中,就馬勒的作品概念而言,人聲與鋼琴的版本有著本質的地位。[5]

《大地之歌》的作曲過程,反映了這部作品在樂類上介於交響曲與藝術歌曲之間的特殊地位:一方面,總譜速記和總譜草稿的存在指向交響樂作曲的過程;在創作藝術歌曲時,馬勒一向不需要做總譜草稿;另一方面,聲樂與鋼琴伴奏的手稿版本的存在,以及一張留下來的第三樂章標題頁的內容:瓷亭……/ 為男高音或女高音 / 和管弦樂團或鋼琴(Der Pavillon aus Porzellan [...] / für Tenor oder Sopran / und Orchester oder Clavier [...]),[6]也點出了一個歌曲特有的作曲過程,亦即,藝術歌曲的鋼琴版本向來由作曲家親手完成,與交響樂作品的「鋼琴縮譜」通常假手於他人的作法不同。

馬勒在〈大地悲傷的飲酒歌〉(*Das Trinklied vom Jammer der Erde*)中做的一處變動,在原始資料判讀上很重要:最終版本的163到166小節,是作曲家在總譜手稿裡,於樂章結尾處插入的添加物,[7]馬勒後來把這些增添的小節,也寫入了鋼琴版本中。無疑地,這個鋼琴版本勢必和總譜速記不同,因為,把事後的更動補回可以說也是草稿的總譜速記中,是沒有意義的;原因在於,在作曲過程裡,進入總譜謄寫的階段時,總譜速記的意義就已經消

131

5 《補遺冊》之鋼琴版的〈修訂說明〉,IX頁。

6 【編註】亦請參見本書〈《大地之歌》之形成歷史與原始資料〉一文。

7 請參見Hermann Danuser, "Mahlers »Mehrwert«", in: Frank Schneider/Gisela Wicke (eds.), *Festschrift Eberhardt Klemm zum 60. Geburtstag*, Berlin(私人出版)1989, 256-264;亦收於Hermann Danuser, *Gustav Mahler und seine Zeit*, Laaber (Laaber) 1991, 231-236,此處見232-233。

失了。

　　由於原始資料流傳不完整，造成了有些問題也許永遠都找不到最終的解答，但是，這些問題對於作品的詮釋而言，卻不容忽視。黑福陵的論點：「和馬勒早期的藝術歌曲不同，鋼琴版本並沒有取代總譜速記」，也不是絕對肯定的。畢竟，就原始資料留存的情形來看，六個樂章中，同時有鋼琴版本和總譜速記留下來的，只有第三和第六兩個樂章，其他的四個樂章，總譜速記的階段無跡可尋。若由這個情況就來推斷，在這些樂章的創作過程中，鋼琴版取代了總譜速記，則會流於輕率。因為，鋼琴版中，只有第一及第六樂章，記有些許零散的配器說明，在其它的樂章中，都沒有配器說明。這個情況，提高了第二到第五樂章的總譜速記遺失了的可能性。再者，第六樂章〈告別〉（*Der Abschied*）的鋼琴版和總譜速記中，都有配器註記，可以見得，並不能由於鋼琴版裡偶而有的配器說明，就來推斷，鋼琴版一定具有總譜速記的功能。

　　另外一個筆者早先指出的問題[8]，現在也依舊沒有令人滿意的答案，那就是，作曲過程中，作品的音樂詩意可能有過的變動情形。黑福陵論點的出發點在於，作品的詩意從一開始決定後，就沒有改變過。若是如此，為什麼在1910年春天，依照交響曲送印的時間推斷，馬勒與維也納的環球出版社（Universal Edition Wien）簽約，由他人（沃思(Josef Venantius von Wöss)）製作一份「鋼琴縮譜」，而不直接要求將這份被編訂者稱為「謄寫本」的原始資料付印？真地只是外在的因素，諸如時間很緊迫和對死亡接近的感覺作祟等等，讓作曲家做此決定？依著作曲家自己在副

8　請參見本書〈《大地之歌》之形成歷史與原始資料〉一文，特別是就原始資料做總結的部份。

標題中使用的詞「交響曲」，較可能的情形是，隨著時間的過去，對於這個樂類理論顯得弔詭的作品，馬勒逐漸將聲樂與管弦樂的版本擺在優先地位，因之，這個本來具同等地位的鋼琴版份量降至次要，作曲家也不對這個轉變提出具體的說法或任何解釋。爾後在計畫作品出版時，馬勒不再考慮藝術歌曲的方式，而是以交響曲出版的情形來進行；特別是這個事實，應該有助我們理解這份原始資料的一些特殊性和它的歷史。

在比較鋼琴與樂團版本時，有那一些最有趣的面向？作品第一樂章〈大地悲傷的飲酒歌〉裡，由這一個時序上先產生的鋼琴版，可以看出，馬勒一開始的計畫是，出現三次的疊句（Refrain）「灰黯是這人生，是死亡。」（Dunkel ist das Leben, ist der Tod.），每一次都在基礎調性a小調上響起。[9]作品最後的構造卻是，三個疊句每次出現時升高一個半音：第一次是g小調，第二次是降a小調，第三次是a小調，形成一種前進式的調性。於此可見，這並非初始的設計，而是在創作過程中才加入的，用以強化音樂曲式推進的動力。由這裡就可以看得出來，像這首交響曲起始樂章的第一首歌曲般，在作曲的過程中，原先主導的歌曲性樂類基礎，被交響性樂類基礎的特質逼退，經由這個階段，馬勒才能做到獨特的、充滿緊張感的歌曲與交響曲之錯綜契合，成就這部大師傑作的特色。[10]

另一個特別有趣的地方，是比較馬勒對歌詞來源詩作的改寫情形；馬勒的歌詞來源為貝德格（Hans Bethge）的中國抒情詩仿作

133

9　請比較《補遺冊》之鋼琴版的〈修訂說明〉，XVI頁，以及註腳2引述的黑福陵的文章。

10　【編註】亦請參見本書〈馬勒的交響曲《大地之歌》之為樂類史的問題〉一文。

詩集《中國笛》（*Die chinesische Flöte*），1907年秋天由萊比錫因塞爾公司出版。[11]在這裡，即使不瞭解這部作品早期創作階段的人，也有一個適切的機會，研究一下馬勒創作中的另一個迷人的面向。鋼琴版裡，有四首歌曲標題還與貝德格的詩作相同，尚未變成日後馬勒的最終版本：第二首〈秋日寂人〉（Die Einsame im Herbst）（不是"Der" Einsame im Herbst）、第三首〈瓷亭〉（Der Pavillon aus Porzellan）（不是〈青春〉（Von der Jugend））、第四首〈岸邊〉（Am Ufer）（不是〈美〉（Von der Schönheit））、第五首〈春日飲者〉（Der Trinker im Frühling）（不是尼采風格的〈春日醉漢〉（*Der Trunkene im Frühling*））。這些後來才有的標題變動，是必須要個別做解釋的，不過，以整體的角度來看這些變動，可以認知到馬勒的意圖，是要將個別歌曲的抒情特殊性，擴張到一般性，以符合作品之為交響曲的概念。

有一種臆測：馬勒早在開始作曲之前，特別是基於文學性和語義的考量，就已經對要用來譜曲的詩文原作做了變更。這兩個版本的比較結果，正是對於這種臆測的反證。鋼琴版本清楚地顯示，許多詩文的變動，都是在作曲的過程中，甚至到很晚的階段，才產生出來的，而且這些變動，都要被理解為一種意圖橫跨音樂性與詩情性的形構結果。儘管馬勒在很多情形都能成功地將詩作本身的美學特質，提昇成為作品的一個層面，也不能貿然認為，作曲家就把自己都限制在這個層次裡。

最後，還會看到相當多表情記號的差異。馬勒習慣持續修改他原來的記譜，力求精確。由於馬勒自己沒有機會指揮《大地之

11 【編註】亦請參見本書〈由中文詩到馬勒的《大地之歌》— 譯詩、仿作詩與詩意的轉化〉一文。

歌》，這些表情記號自然也就不能被視為是最終的版本。僅舉第五首歌曲〈春日醉漢〉裡的一個例子：眾所週知，樂團版的樂章標示為「快板。—魯莽，但不要太快」（Allegro.— Keck, aber nicht zu schnell），在這個現在可以看到的鋼琴版（〈春日飲者〉）裡，樂章標示卻為「放肆的表情，幾乎是帶著嘲弄。不要太快」（Mit verwegenem Ausdruck, beinahe mit Hohn. Nicht zu schnell），兩相對照的結果，會讓這部作品的詮釋變得非常有意思。

《大地之歌》自從在約四分之三個世紀前首演以來，一直是馬勒最受喜愛的作品之一。這份新問世的鋼琴版，因為原創鋼琴語法的易於演奏，將會為這部作品帶來更多的愛好者，也提供所有已經熟知樂團總譜的專家多方面的誘因，對作品做更深入的探討。

（沈雕龍，柏林自由大學音樂學博士候選人）

解析《大地之歌》

達努瑟(Hermann Danuser)著

蔡永凱、羅基敏 譯

原文出處：

Hermann Danuser, *Gustav Mahler: Das Lied von der Erde*, München (Fink) 1986, 37-110。

作者簡介：

達努瑟，1946年出生於瑞士德語區。1965年起，同時就讀於蘇黎世音樂學院（鋼琴、雙簧管）與蘇黎世大學（音樂學、哲學與德語文學）；於音樂學院先後取得鋼琴與雙簧管教學文憑以及鋼琴音樂會文憑，並於大學取得音樂學博士（博士論文*Musikalische Prosa*, Regensburg 1975）。1974至1982年間，於柏林不同機構任助理研究員，並於1982年，於柏林科技大學取得教授資格（Habilitation；論文*Die Musik des 20. Jahrhunderts*, Laaber 1984）。1982至1988年，任漢諾威音樂與戲劇學院（Hochschule für Musik und Theater Hannover）音樂學教授；之後，於1988至1993年，轉至弗萊堡大學（Albert-Ludwigs-Universität Freiburg im Breisgau）任音樂學教授；1993年起，至柏林鴻葆大學（Humboldt-Universität Berlin）任音樂學教授至今。

其主要研究領域為十八至廿世紀音樂史，音樂詮釋、音樂理論、音樂美學與音樂分析為其主要議題，並兼及各種跨領域思考於音樂學研究中。達努瑟長年鑽研馬勒，為今日重要的馬勒研究專家，其代表性書籍為*Gustav Mahler: Das Lied von der Erde*, München (Fink) 1986; *Gustav Mahler und seine Zeit*, Laaber (Laaber) 1991, ²1996; *Weltanschauungsmusik*, Schliengen (Argus) 2009；其餘著作請參見網頁
http://www.muwi.hu-berlin.de/Historische/mitarbeiter/hermanndanuser

一、大地悲傷的飲酒歌

由第一樂章就可以清楚看到，以前面提出的辨證思考掌握的個別歌曲之基本聲音（Grundton），有多重要。[1]旺盛的熱情是這首飲酒歌緊扣的生命象徵基本聲音，這份熱情其實站立在恐懼死亡的幽暗深谷前。由飲酒和歌唱所護衛的歡樂，被憂傷撂倒，最終要面對死亡。「彈起愛琴，飲盡杯中酒」（Die Laute schlagen, und die Gläser leeren, II/4 [2]）—— 這個生命象徵的主體，在「悲愁之歌」（Lied vom Kummer, I/3）裡，與死亡成了姐妹。第一樂章的疊句（Refrain），「灰黯是這人生，是死亡。」(Dunkel is das Leben, ist der Tod.)，它透過灰黯的意象，將生命和死亡互相置入，讓這整部作品裡唯一的疊句，成為《大地之歌》全作的箴言。

李太白原詩[3]有四個詩節，每個詩節均以這個疊句做結。由於馬勒將第三詩節的疊句拿掉，導致一些音樂研究者將這樂章的曲式視為三段式。[4]但是，這首歌曲是交響曲第一樂章，奏鳴曲式的傳統規則在交響曲第一樂章扮演重要的角色，因之，較恰當的看法應是，將樂章視為一個與文字詩節結構相符的四段體；音樂的實質內容可被理解成三個主要配置，它們並可以被視為經過變化的要素。四個文字詩節構築了四個交響曲詩節[5]的基礎，它們的順

139

1 【編註】請參見本書〈《大地之歌》之形成過程與原始資料〉一文中，「《大地之歌》之為交響曲 — 形式與美學問題概述」段落。

2 在本解析裡，羅馬數字表示詩節的段落，阿拉伯數字表示該段的詩行。

3 【譯註】本解析的「原詩」係指貝德格詩集裡的該詩作，而非中文原詩。

 【編註】亦請參見本書〈由中文詩到馬勒的《大地之歌》— 譯詩、仿作詩與詩意的轉化〉一文。

4 Paul Bekker, *Gustav Mahlers Sinfonien*, Berlin (Schuster & Loeffler) 1921, Reprint Tutzing (Schneider) 1969, 317f.。

5 【編註】關於「文字詩節」、「交響曲詩節」等等各種「詩節」於本解析中的用

序為呈示部、有變化的呈示部反覆、發展部以及再現部，形成奏鳴曲式的結構。

第一樂章曲式概覽

小節數	功能	主要調性區塊
第一詩節（呈示部）：第1-89小節		
1-15	前奏	a小調
16-52	第一主題	a 小調(A大調)
53-76	第二主題	(d小調) g小調
77-89	疊句	g小調
第二詩節（有變化的呈示部反覆）：第89-202小節		
89-111	間奏	g小調
112-152	第一主題	a小調、降B大調、降G大調
153-178	第二主題	降e小調、降a小調
179-202	疊句	降a小調
第三詩節（發展部）：第203-325小節		
203-229	第一主題（間奏）	f小調、降A大調
230-261	第一主題	f小調、降A大調
262-281	第一主題（人聲）	f小調、降A大調
282-325	（第一主題）	f小調
	第二主題	降b小調、降B大調、降A大調
第四詩節（再現部）：第326-405小節		
326-368	前奏與第一主題（皆包括人聲）	a小調
369-393	疊句	a小調
393-405	後奏（Nachspiel）	a小調

在馬勒的作品中，樂章內的調性安排一向具有重要的曲式結構意義，此處也不例外。三個主要的層面包括：一個位於主要調性a小調上的穩定層面，以及兩股變動的調性驅力。兩個呈示部以

法及意義，請參見本書〈《大地之歌》之形成過程與原始資料〉一文中，「《大地之歌》之為交響曲 ─ 形式與美學問題概述」段落。

及整個再現部的第一主題，符合傳統地落在主調a小調上。相對地，第二主題和疊句中，則各自產生一個下屬調的進行方式：在呈示部裡，調性由A大調經過d小調到達g小調；在呈示部反覆中，則由降B大調經過降e小調到降a小調；這個情形與〈告別〉樂章的第一主題和第二主題之間的調性關係有所關連。在發展部裡，第一主題群也是透過下屬調行進，來到第二主題群（f小調至降b小調）。這個配置的結果是，在兩個呈示部和再現部結束處，總共出現三次的疊句，每次出現時的調性，顯示出一個連續半音上行的方向（g小調、降a小調、a小調）。這個上行進行到再現部尾端，到達樂章的基礎調性，並固定下來。

第一交響詩節（第1-89小節）

除第五樂章之外，〈大地悲傷的飲酒歌〉和整部作品的其餘歌曲相同，都以一個樂團的前奏開始，這個樂團前奏具有雙重的功能，一方面帶領出人聲，另一方面則揭露樂章的動機狀況。在這一樂章裡，樂團前奏還有一項任務，要讓整首交響曲以適當的方式開場：樂團齊奏的龐大姿態以及作品主要基礎音型（Grundgestalt）的引入，也就是由下行全音和小三度構成的三音排序（a-g-e）。馬勒透過一個由法國號演奏的號角聲，引入這個基礎音型，法國號吹奏的四度音程，先行展示了基礎音型的外部音程。【譜例一】

如果我們沿用阿多諾[6]指向未來藝術發展的詞彙「基礎音型」，以清楚說明音高關係群組的「前動機個性」（vormotivischer

141

6 Theodor W. Adorno, "Marginalien zu Mahler (1936)", in: *Gesammelte Schriften*, vol. 18, *Musikalische Schriften V*, Frankfurt am Main (Suhrkamp) 1984, 194。

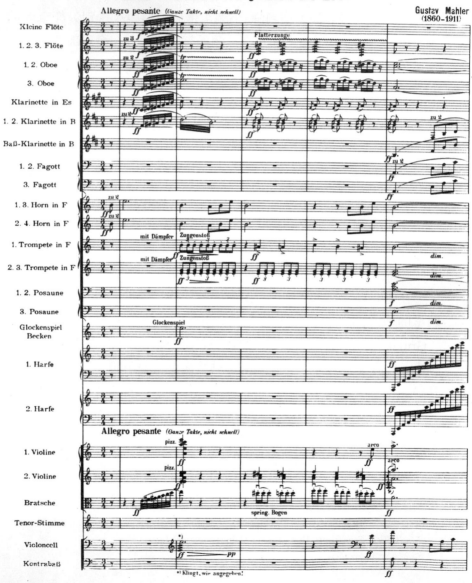

DAS LIED VON DER ERDE

1. Das Trinklied vom Jammer der Erde

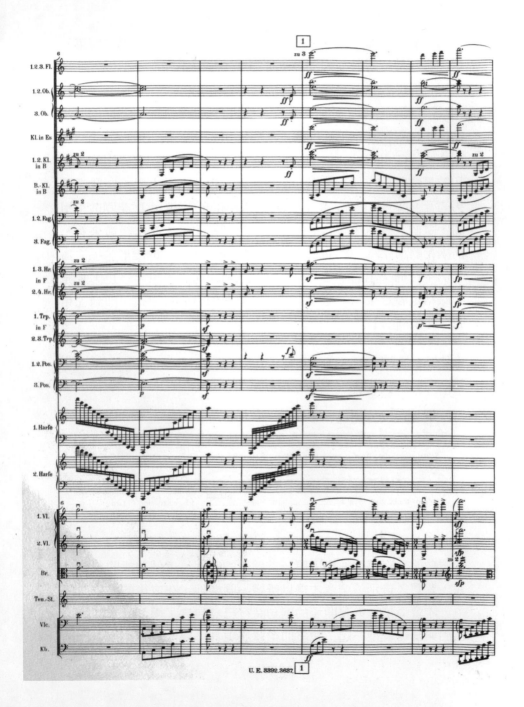

Charakter），必須要先說明，這個基礎音型在第一、第二與第五樂章也以傳統意義的動機方式被加工，也就是姿態、型態式地被加工，但是放棄了音高的關係結構。在第8-9小節，這個基礎音型由e音向下走到c音，此時，開始有一個四音群組，它是橫向的旋律結構，也可以縱向地被堆疊，形成一個和弦，我們稱它為「基礎和絃」（Grundakkord）（c-e-g-a）。基礎音型與由它導出的基礎和絃貫穿整個作品，拉出一條弧線。之後，人聲上場，在此處為男高音，要「以全部力氣」（mit voller Kraft）演唱；與樂團前奏相同，這個人聲對後面的樂曲發展，影響深遠。由語法組織來看，前兩行歌詞係為「歌曲詩節」（Liedstrophe）形態的變形，手法為兩個平行構築出的半句，但是沒有在前句句尾使用半終止，避開了嚴格定義之樂句，在後句中則以富有力道的終止式，回到主和弦。【譜例二】

【譜例二】《大地之歌》第一樂章〈大地悲傷的飲酒歌〉，第16-33 小節，男高音。

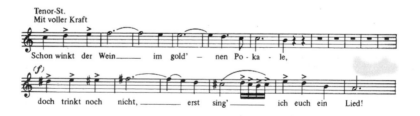

「飲」（Trinken）和「唱」（Singen）兩字的意義領域有著一個功能，它遠遠逸出了第一首歌曲的範圍。這個功能的象徵意義，要到〈告別〉樂章才得以辨識。同樣地，在之後的樂曲過程中，才會清楚，人聲開場的兩句詩行已經包含了兩個聲音群組，它們與基礎音型一起，在終曲樂章展現其重要的意義：第一個是

連著兩次級進下行，為一個帶有掛留音的三度音程雙音下行；另一個則是迴音音型，在這裡，於「唱」（Singen, 在此為sing'）一詞，每個迴音音符皆被強調。固然可以用象徵的模糊來解釋這些音樂型態的可變形性，例如「飲」這個字在第六樂章裡，由生命象徵被轉為死亡的象徵「告別的酒」（Trunk des Abschiedes），但是，將《大地之歌》的基礎動機做註解式的命名，則是禁忌。因為，會有華格納式主導動機手法滲入交響關聯結構之嫌，並且，歌曲的詩情要求原則上必須排斥主導動機的網絡。第一個曲式段落可被視為奏鳴曲式概念下的第一主題，它結束在「響著」（klingen，第45小節起）這個字上，同時先行預告了疊句。稍晚，疊句（第81小節起）在相對應處結束了第二主題段落，亦結束第一個交響詩節，也是樂章的呈示部。【譜例三】

【譜例三】《大地之歌》第一樂章〈大地悲傷的飲酒歌〉，第一行為第45小節起的樂團主旋律，第二行為第81小節起的疊句人聲部份。

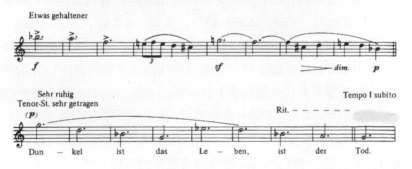

在傳統上，歌曲的疊句為反交響曲的最佳範例，在這裡卻是有所準備，它係在眾多音樂思考的程序關聯裡。進而言之，疊句裡清簡的自然音階，讓疊句驀地由交響曲的形式中浮出，然而，自然音階的動機關係卻證明了自己係次要的簡單性。疊句形式的

象徵內容呈現生死辨證的單元。音樂上，這個位於呈示部結束處的疊句，回頭指向第一主題結束處的平行位置，後者又在動機上呈現出基礎音型的變形「降b-a-f」（第45-47小節），此時，疊句形式的象徵內容，生死辨證，關聯到優先的音樂層面，由這個層面滋長出《大地之歌》這部交響曲。

第45小節開始的疊句預告帶入了與第一主題截然不同的段落（第53-76小節）。這個對比的第二主題來到了一個新的調性區塊（g小調），並且藉由動機的關係與第一主題產生關連：在歌詞中以「悲愁」(Kummer)為主題之處，嘆息動機的二度下行，現在也是全音，取得了核心的重要性。並且，二度下行動機在「逝去，這歡樂，這歌聲」（stirbt die Freude, der Gesang，第69小節起）處，與它在〈告別〉樂章結束時著名之樣貌非常接近。除此之外，第 58 小節起，獨奏小提琴「突出地」（hervortretend）奏出的四度音程，呼應著樂章開始法國號的四度號角聲，只是，小提琴的四度音程被震音和滑音遮蓋了。同時，音樂的表達性格，從開始時粗野動作著的號角聲，轉變為一個「柔媚的」（schmeichelnd）、「陰鬱、溫柔的」（düster-zart）聲調，符合聲音變換的個性，也符合曲式傳統中第二主題的深情特質。疊句（第81-89小節）將呈示部結束在第二主題的調性（g小調）上，木管聲部（尤其是雙簧管）以一種迴音音型的方式與人聲對位著；在〈告別〉中，這個迴音音型將再度出現在歌詞的重要段落「我找尋安靜，為我孤寂的心」（Ich suche Ruhe für mein einsam Herz），第418-419小節。疊句的清簡特性有著歌曲的特質，但是，因著與基礎音型以及迴音音型的關聯，讓疊句也有著繁複廣幅的交響曲關聯。在作品的進行裡，這個雙重功能成為第一個例證，說明我們將《大地之歌》理解為交響曲和歌曲的合體，的確為真正的合體，而非僅是介於兩個樂類間的一個現象。

146

第二交響詩節（第89-202小節）

　　馬勒總是致力於讓樂思的發展過程可被充分理解，另一方面，在音樂曲式的過程裡，他喜愛引出特別大膽的結果；因之，讓建構樂曲基礎的樂思得以有明確的呈現，對他而言很重要。在《大地之歌》裡，如同他其他作品中一樣，雙呈示部的傳統想法扮演了重要的角色。在這裡，詩節變奏的技法被使用，第一個交響詩節經由細節的變動，但是保持了段落的順序，產生了一個相對輕微的變化，讓第二個交響詩節達成「變化的呈示部反覆」之雙重功能：將曲式過程向前推進，同時也做到了可理解性。

　　第二個詩節的調性配置也強調了這個雙重功能：一方面它做出與第一詩節不同的區塊設計，另一方面，由於它主要呈現一個向上移一個半音的移調，調性配置與區塊設計也產生了關係。馬勒將樂團前奏轉換功能，成為第一個規模較大的間奏，從g小調出發，但在間奏中又回到開始的調性a小調。由這裡開始，和聲進行有了變化（第137小節開始），從降B大調的拿坡里和弦，走向先前提到的轉調過程（經過降G大調到達降e小調與降a小調）。

　　馬勒將呈示部反覆相對於第一交響詩節，做了理所當然的改動，同樣重要的是各個段落間的類比關係。透過配器技巧的處理和一個增加的、間或真實四聲部的複音手法，間奏和第一主題（第89-152小節）被賦予提升與密實的功能。於此處，基礎音型已經展現其節奏轉換的靈活性，鐘琴聲部（第97-107 小節）的三個音以四種不同的方式出現：先是各一次的三小節、一小節和兩小節（三個二拍 (hemiola)），再是兩次一小節，最後為六次半小節。有的樂思在第一次出現時，並不引人注目，後來卻有其重要性；小號在第93小節起演奏的樂句，正是這樣的樂思。這個小號樂句由法國號的四度音程發展出來，會與下一個交響詩節產生關係（第215小節起，單簧

管）。這提供了交響曲作曲家馬勒的史詩式作曲技巧的一個例子：
曲式的進行無論有多豐富的驚喜和出乎意料的轉向，卻從不任意而
為。因為，有一個更高的邏輯，以一種遮掩的、冷僻的方式牽引著
前因後果，只有在之後的持續關注下，這個邏輯才得以顯現。

　　總譜謄寫（Partiturreinschrift）可以就這一點提供啟發性的觀
點。馬勒先是將第二主題的變體群譜寫好，未反覆任何歌詞，他沒
注意到，這裡的詩句，「及時來的一滿杯酒／比世上任何財富都要
珍貴！」(Ein voller Becher Wein zur rechten Zeit/ ist mehr wert als alle
Reiche dieser Erde!)，與呈示部相對應的詩句相比，少了幾個音節，導
致這裡的音樂比呈示部詩節少了四個小節。這個特殊情形，在歌曲
寫作上無足掛齒，對於非常注重架構比例的馬勒來說，卻顯得芒刺
在背。他的補救措施是，於樂章的結束處加上這四個「漏掉的」小
節，並且將歌詞「都要珍貴」（ist mehr wert）重複三遍，成為最終
版本的第163-166小節。這個歌詞的重複幾乎沒有語氣強調上的意
義[7]，卻能讓人看到交響曲理念優於歌曲層面的情形。[8]

148

第三交響詩節（第203-325小節）

　　在雙呈示部的背景上，後續的曲式進程標準地展現了馬勒
的能力，在追求音樂個別化且仍要被理解的前提下，同時維護傳
統，也改變傳統。前兩個詩節裡，在外放的第一主題和內向的第
二主題之間進行了兩次的聲音變換，並且兩次都以疊句做結，做
出符合交響曲第一樂章傳統之奏鳴曲式呈示部。現在，馬勒利用

7　Susanne Vill, *Vermittlungsformen verbalisierter und musikalischer Inhalte in der Musik Gustav Mahlers*, Tutzing (Schneider) 1979, 167。

8　【編註】關於「總譜謄寫」以及這四小節的情形，請參見本書〈《大地之歌》之形成過程與原始資料〉一文中，「原始資料」段落之相關討論。

已建構出的視域期待，為歌曲的後面兩個交響詩節，擘畫出一個獨特的曲式弧線，在其中，發展部和再現部的分野被揚棄。為了避免誤解，要強調的是，相對於他所立足的傳統，馬勒的奏鳴曲式範疇之意義整個產生了變化。對他而言，發展部主要是一個關係的概念。在一個連續不斷的過程，同時卻也是架構組織的形式中，這個概念展現出本質上迥異於呈示部和呈示部反覆的變化強度。再現部則理所當然不是一般以為的「再次呈示部」，而是意味著一個與呈示部複合群具有較近關係的曲式之最後部分。這一個部分要將雙重的任務畢其功於一役，一方面繼續著音樂的事件，同時也為整個樂章做出圓滿的結束。

　　雖然少了疊句，第三個交響詩節卻有123個小節的龐大篇幅，為樂章最長的一段。之前引入的動機和段落在此被轉型成一個獨立的樂曲中段。這一段係以「詩節式變奏」方式寫成，為典型的馬勒手法，大致上可以分為兩個大部分，首先為一個兩段落的樂團間奏（第203-230小節、第230-261小節），再是一個也是兩段落的人聲段落（第262-365小節）。將這一段理解為「發展」，是因為之前各段落都有的聲音變換，於此處被做了深度的調整。在呈示部詩節中呈現出對比關係的兩個性格（「以全部力氣」對比「陰鬱、溫柔的」），提供了第一主題和第二主題的曲式功能，這個關係在這裡卻消解了，甚至還有反其道而行的傾向。在龐大的樂團間奏裡使用的主題基材（包括第205小節起的基礎音型和第206小節起的號角聲），展示其為來自第一主題之變形，即兩個呈示部詩節的前奏和間奏。另一方面，這個篇幅長大的間奏，在許多方面，都不容懷疑地回溯之前第二主題群的內向聲調，例如樂句結構（長時間停留在新的主調f小調上的六四和弦）、力度的收斂、將銅管的配器改為木管，最後，還有表情記號（第215小節：「一

149

直很弱但富有表情」（stets *pp* aber mit größtem Ausdruck）或者第264小節：「弱但熱情地」（ *p ma appassionato*））。

　　人聲部份先是呈現一個來自發展部開始時的第一主題器樂模式（第262-281小節）之直接變體。在這裡，馬勒將歌詞做了部份修改，成為「穹蒼永藍，大地／會長遠存留並在春天綻放。」（Das Firmament blaut ewig, und die Erde / wird lange fest steh'n und aufblüh'n im Lenz.）男高音演唱這段歌詞的旋律則含有二度下行動機，這個旋律有著華格納式的「預示」感，一直到終曲樂章都還閃耀著。當歌詞開始轉向人類時（「你呢？人啊！你能活多久」(Du aber, Mensch, wie lang lebst denn du?)），之前被綑綁的感情迸發為更強烈、更「狂熱」（leidenschaftlich）的表情（第292小節起）。第三詩節的最後一個段落結構上與被移植到降b小調的第二主題相關，因之，由基材與個性表達之關係觀之，有一個辨證的聲音變換進行著：第二主題群在兩個呈示部中為較克制的聲調，如之前所提，這個聲調在發展部裡，第一次滲入第一主題群，現在，剛好相反，一個狂熱不羈的姿態，將第二主題群由呈示部「陰鬱、溫柔的」的氣氛中解放。馬勒接收這個部份成為一個變體，第292-312小節可回溯至第60小節起或第160小節起，但是，在他作勢要引入疊句的時刻，卻中斷了這個變體關係。這裡的詩文層次塑型與交響的建構，也是相和的。刪除原詩第三詩節第6-8行，可能基於詩文象徵性的考量，因為原詩中「冷笑的墳墓」（grinsende Grab）做為人生的終站，會與所追求的生死辨證產生矛盾。另一方面，在第三交響詩節放棄疊句，這個作法弱化了作品的詩節式性格，並因此個別化了一個特殊的交響進程。

第四交響詩節（第326-405小節）

　　發展部裡，先是個性表達，再是結構塑型，讓第二主題有

其重要性。但在隨後的第四個交響詩節中,第二主題卻未被使用,讓這個詩節成為一個不完整的「再現部」。在a小調的和聲區塊上,這個詩節由以下幾個部分構築而成:第一部份(第326-367/372小節)是樂章開始處的變體,呼應了前奏和第一主題(第1-28/31小節);然後,馬勒使用疊句的預示(第一主題結束處)和疊句本身(第二主題結束處,請參考譜例三)的關係,在省略第二主題的情形下,直接由第一主題走向疊句(第367-393小節)。再來是一個簡短的樂團後奏(第393-405小節),它最後一次回顧了第一個間奏的尖銳且帶有異國情調的聲響,結束了〈大地悲傷的飲酒歌〉。

這個建構基礎對曲式的維繫很重要,同樣重要的,若不說更本質的,是各種變形手法,它們讓再現部得以在程序上接續之前的音樂進程。這些變形手法展現了範例,開顯了交響曲詩節不同於歌曲詩節的可能性。在歌曲詩節裡,人聲和主旋律密切連結,在這裡,人聲卻是較自由的對位。並且,人聲在曲式功能上也產生作用:經由再現部裡不使用第二主題,有了文本組織的變化,這個變化讓馬勒得以讓前幾個詩節裡,樂團前奏與含有人聲的第一主題之間產生的曲式差異,不再存在,他用的手法是,透過對位或是聲部重疊,從再現部一開始,就讓男高音嵌入樂團裡,再現部也因此變得模糊不清。由於發展部結束處的音樂性格一直被維持著,並且,「狂熱」的性格還一直升高至「狂野」(wild)(第367小節),在這一刻,第一主題以全音音階結構進入安靜的疊句,都讓再現部益加模糊。第三詩節結束處的模糊化(因為放棄了疊句)和第四詩節開始的模糊化(放棄了間奏)展現了兩種作曲手段,它們彼此錯綜契合。經過這樣的處理,在不至於喪失一個清楚架構輪廓的情形下,樂章的曲式被去除了歌曲架構的優先

性，交付給交響曲進程的效果力量。馬勒將再現部出現處安排為音樂表達的高峰，但卻不是曲式的高點，藉此，他還可以避免交響曲和歌曲原則之間的衝突；否則，在加強語氣的再現部開始和最後達到高點的疊句之間，將會生矛盾的雙重功能。

一隻在墳上啼叫的猿（IV/1-4），這個表現主義式的意象被形諸音樂，以刺耳、有時以功能和聲的角度難以辨識的不和諧，做出一個極端的張力。半音階與四度音程和基礎音型相隨，一直走到樂章的高峰：一個在全文脈絡下讓人毛骨悚然的字眼，「生命」(Leben)；馬勒用由降B大調降到A大調的滑音聲響處理這個字。之後，曲式進行以有個性的漸慢、二拍一組的弱起方式轉到歌詞「現在，拿起酒！」（Jetzt nehmt den Wein!），進入「飲酒」的生命象徵氛圍裡，承接呈示部被打斷的「飲酒」氛圍，在那裡，大家要「暫且莫飲」(doch trinkt noch nicht)（第28小節起），才能唱起「悲愁之歌」；隨著猿猴的恐怖意象，歌聲內在意涵的呈現亦走向結束。

在第三個也是最後一個疊句裡，疊句旋律和伴奏對位的語法結構，以人聲和樂團之間交換演奏的方式，出現兩次（第373-381小節，第385-393小節），結束的那一次係由男高音擔綱。這個高昇的結束效果，一方面用來平衡發展部結束時疊句的缺席，另一方面，就歌曲樂類角度而言，這個結束效果也接收了一部份交響曲再現部的意義，這個意義在這樂章中，一直被避免著。經過歌曲和交響曲原則的相互作用，曲式被個別化了。美學上，在第三與第四個交響詩節間發生了一個聲音的變換，這個變換轉化了兩個呈示部交響詩節的相對應配置：由發展部開始輕柔的「富有表情」（Espressivo）出發，在發展部結束與再現部開始時，漸漸地提昇，讓原本抒情交響式的表達個性，轉變為一個極度「狂野」

的聲調，之後，再回到疊句平靜的氛圍。發展部和再現部裡，音樂表達的範疇與呈示部的兩詩節，有時形成對立的曲式段落。如此這般，由呈示部經過發展部和再現部，張出了一個獨一無二的巨大弧線。

二、秋日寂人

第一樂章裡，飲酒和歌唱分別標記了生命象徵的基本聲音，其中，歌唱部份經由靠近死亡氛圍取得其特殊性，在這個生命和死亡象徵的基本聲音之聯篇式互換過程被開啟後，到了第二首歌曲，抒情交響的主體第一次指向了象徵死亡的基本聲音。此外，在作品的頭尾樂章裡，人聲由男高音到女中音（或男中音）的轉變，也符合這一個基本聲音的變換。樂章的表情記號「*有些緩慢漸進地、疲累地*」（Etwas schleichend. Ermüdet），與其說是速度標示，不如說是性格的提示，雖然如此，〈秋日寂人〉仍然是這部交響曲的慢板樂章。在詩作上，馬勒只做了極少的改動。前兩個詩節包括對於秋天自然、抒情的描述，另外兩個詩節則將捕捉到的死亡象徵（枯萎、凋謝等等），以「*秋天在我心中*」（Herbst in meinem Herzen）的隱喻，指向一個「詩情我」（das lyrische Ich）的孤寂、疲累狀態。經由這些元素，在詩作的層面上，產生了一個死亡的象徵。與第六樂章的情形相同，這種自然與心靈狀態的關連性，是這裡的意義中心：此處秋天的象徵內容，與〈告別〉樂章中的黃昏暮色的象徵，是一樣的。在兩個地方，象徵內容都將詩情我與憂鬱連結，這份憂鬱尋找死亡，視它為詳和與家鄉之所在。因之，馬勒自己准許的可能性，女中音可視情形由男中音來取代，意義應在於一種「詩情之去個人化」。

在自然詩情與主體詩情的詩節之間的呼應，亦即在大自然

153

的秋天與情緒的憂鬱之間的關連，在音樂作品的層面上找到了它細密的對應。歌曲的曲式以一個四個交響詩節的輪廓，依循著詩文的四個詩節進行，卻以非常具有特色的方式改變了傳統。架構配置和發展邏輯的交互關係，讓整個樂章最好被理解為一個四詩節的雙重變奏，其重點在於，形成變奏基本的兩個段落，如果主題上形成對比，它們可以被視為「一個」原則下的結果；另一方面，就音樂曲式而言，變奏段落之間重心的轉移，遠比段落內部的變奏手法來得重要。如果說第一樂章裡的曲式發展邏輯向度，由一個「前進的」和聲區塊關係支撐，那麼，在慢板樂章中，曲式發展邏輯向度則轉向內部，兩個區塊間，在此稱之為A和B，[9] 形成了對立關係，無論變化的強弱，經由規律的在小調主和弦和大調下中音（或是其變化）調性切換，區塊對立關係被表達出來。這個雙重變奏之調性穩定進行的模式，原為歌曲樂類基礎的時刻，但是，這個模式只是做為曲式建構的出發點，曲式建構自身的邏輯推動著一個特別的聲音變換。基本上，兩個區塊的關係變化可以如此說明，區塊 B不時地增加外在的篇幅和內在的重量，卻還不至於將A逼退至完全不重要的地步。

　　特別的是一個室內樂式的、以獨奏樂器為主的配器方式，很像《呂克特歌曲》（*Rückert-Lieder*）的〈我呼吸一個溫柔香〉（*Ich atmet' einen linden Duft*）[10]，對詩情的主體來說非常適切。就一部世紀之交的交響曲而言，這個配器方式顯得相當不尋常，它記錄了對於「現代」（Moderne）之龐大聲響的背離，在荀白格（Arnold

9　Peter Oswald, *Perspektiven des Neuen. Studien zum Spätwek von Gustav Mahler*, Diss. Wien 1982，打字機稿，44f.。

10　【編註】亦請參見達努瑟，〈馬勒的世紀末〉，收錄於羅基敏、梅樂亙（編著），《少年魔號—馬勒的詩意泉源》，台北（華滋）2010, 115-149。

第二樂章曲式概覽

小節	段落	調性區塊	文字詩節
第一詩節：第1-49小節			
1-24	導奏(A)	d小調	--
25-32	A1	d小調	I, 1+2
33-38	B1	降B大調	--
39-49	A'1	g小調	I. 3+4
第二詩節：第50-77小節			
50-59	A2	d小調	II, 1+2
60-77	B2	降B大調、g小調	II, 3+4
第三詩節：第78-101小節			
78-91	A3	d小調	III, 1+2
92-101	B3	D大調	III, 3+4
第四詩節：第102-154小節			
102-120	A4	d小調	IV, 1
121-135	B4	降B大調、降E大調	IV, 2-4（開始）
136-154	A'4（後奏）	d小調	IV, 4（結尾）

Schönberg, 1874-1951）的《室內交響曲》（*Kammersymphonie, op. 9*）裡，亦可看到同樣的情形。區塊A在導奏中被「呈現」，一層一層地被疊上。首先，由加上弱音器的小提琴奏出伴奏聲部，六音組織橫向波浪式地上下移動，隨後，雙簧管以基礎音型的動機吹出充滿表情的主旋律，加入演奏。從第七小節開始，這一個線性對位做出的光禿禿二聲部，才被賦予一個聲響基礎，不過，這個聲響基礎並沒能停止音樂結構的缺少低音。

　　句法上來說，一開始的人聲為一個自由的、分為幾個三小節的半句組成的樂句。導奏裡，在小調主調和同名大調 [11] 之間的

11　【譯註】在功能和聲體系裡，同調號之大小調互為平行調，同主音之大小調互為關係調，與國內部份和聲學慣用名稱不同。由於本文作者使用功能和聲分析和聲及調性，為避免誤解，本譯文中以「平行調」指同調號之大小調，「同名調」指同主音之大小調。「主要音級」指I, IV, V級，「次要音級」指其他級數。

擺盪，被人聲樂句的前句繼續往前推進；馬勒「描繪」的不是秋天湖上風景的溫柔魔力，而是將閃爍轉化到音樂結構裡。樂句的後句隨之以屬和弦解決到主和弦的動力，完成整個樂句的標準樣式。這裡的歌曲詩節形態當然與交響詩節有關。因為，第一，看似光滑流動的人聲旋律，從表到裡，處處都由動機構築而出，與前奏連結；第二，旋律線條的運動方向為下行的前句與上行的後句，與樂句的句法傳統背道而馳，這個運動方向形成一個開放的、不停往前流動的音樂進程；第三則為人聲融入樂句的方式，人聲在樂句組織裡是獨立的，同時卻經由與樂團句法的多重關係，成為抒情交響曲的一部分。在歌曲開始時，人聲以安靜、輕柔的敘述，展現一個大自然畫面，音樂的表現內容則先交給如說話般的樂器聲響，例如「非常具有表現力」（molto espressivo）的單簧管對位聲部。作曲家不總是將「詩情我」具體化，卻讓人聲同時保持著某種距離，「評論」著樂團語言的音樂詩情表達。

156　　　此外，這一段（見【譜例四】第25-38小節）也呈現出，《大地之歌》的基礎音型與荀白克早期音列技巧作品中的基礎音型，二者之間有所差異。在荀白克的非調性音樂裡，基礎音型要被理解成一個不必然是有十二音的音列，它係和一個特定的、固定的音高群組結構或者，更精確地說，是音程類別，緊密地連結著。[12] 在仍然為調性作品的《大地之歌》裡，基礎音型雖然也具有一個優先的音高順序（下行全音程加上一個小三度：a-g-e），但是，當這個基礎音型被以傳統概念下的動機使用時，基礎音型就無法保持不變。這裡，音樂進行到d小調，基礎音型的音程關係也依著調性

12　Rudolf Stephan, "Zum Terminus »Grundgestalt«", in: Hans Heinz Eggebrecht (ed.), *Zur Terminologie der Musik des 20. Jahrhunderts*, Stuttgart (Musikwissenschaftliche Verlags-Gesellschaft) 1974, 69-82。

【譜例四】《大地之歌》第二樂章〈秋日寂人〉，第24－41小節。

d小調的音階,產生移位。音高順序f¹-降b¹-a¹(第6小節、第26-27小節)呈現一個動機,它來自將基礎音型下移大三度,並做軸線的扭轉(第3-4小節雙簧管開始處的d²-c²-a¹)。基礎音型的音程關係在這裡被改變,幾乎是不顯眼的;相對地,第28小節裡,這個動機的變形版本(f¹-降b¹-降a¹)才更為醒目。表面看來,這裡只不過是將動機放回最初基礎音型的音高組織中。這個動機版本並沒有放棄既有的基礎音型偏移,反而在功能和聲的調性基礎上,做出一個半音的偏移,並由一個突強(Sforzato)的力道伴隨,憑添出一個痛楚的音樂表情。因之,要理解《大地之歌》裡各個動機的關係,對於「基礎音型」和「動機」的嚴格區分,係不可或缺的,[13]不過,要將f¹-降b¹-降a¹(單簧管,第28小節)這個動機認知為基礎音型的個性,卻會是誤解,因為在特定脈絡下,這個認知並不存在。

對比區塊B登場時,轉到下中音降B大調,乍看之下,它只是一個六小節間奏,夾在第一詩節的兩部份之間(第33-38小節,參見【譜例四】);透過音域和配器上的轉換(單支法國號「非常具有表情、(高貴地唱著)」(molto espr. [edel gesungen]),還有大提琴群),加上速度的加快(「流動的」(fließend)),它其實與之前的段落明顯不同。瑞德里希(Hans Ferdinand Redlich)曾經指出[14],這個音樂的對比其實是從區塊A衍生出來,在那裡,有兩個動機(第3小節起、第31小節起)前後銜接成一個旋律的組成部分,亦即是級進下行音型加上基礎音型的變形,在這裡,這兩個動機則是兩個對位線條要走向垂直堆疊的出發點。藉著「產生對比的衍生」

13 Uwe Baur, "Pentatonische Melodiebildung in Gustav Mahlers *Das Lied von der Erde*", in: *Musicologica Austriaca*, München/Salzburg (Katzbichler) 1979, 14ff.。

14 Hans Ferdinand Redlich, *Bruckner und Mahler*, London (Dent) 1955, 224。

(kontrastierende Ableitung)（以許密茲（Arnold Schmitz）的說法）或者「發展中的變奏」(entwickelnde Variation)（荀白格所言）的手法，由「單一」的動機基材做出一個對比區塊，這樣的手法正為一個例證，說明要利用那一種建構的連接方式，才可以突破樂章的歌曲美學單元，形成交響曲多樣的進程弧線。在B區塊的最後一個半小節裡（第37-38小節），雙簧管和單簧管（「溫暖地」(warm)）各以平行三度的混合聲響，一同做出一個樂句，它係由二度下行所構成。由它在後面的意義看來，這裡應被當作B區塊中的第二部份（第37小節起），以和之前的第一部份（第33小節起）有所區別（請參見【譜例四】）。這首歌曲之後的交響詩節，以符合兩區塊轉換的原則，都是兩部份的結構，相對地，第一詩節則被構思為拱形結構：它的最後一個部分（A'1）帶出剩下的兩行詩句，是A的變體，在其中，配器上卻留有B區塊的影響。

第二個詩節（第50-77小節）裡，之前兩個區塊間的懸殊比例，有了顯著的位移。A2（第50-59小節）之前兩行人聲詩行的樂句組織是A1的變體，因此也強調了歌曲的詩節特質。B2（第60-77小節）藉由兩個內在部分的增長，膨脹為A區塊將近兩倍的長度。在第一部份裡，B區塊中流動的速度在三個小節之後被停止，接入A區塊開始的速度（Tempo I），在這個速度上，第二個詩節剩下的兩個人聲詩行，以兩個前句的下行姿態，被鑲嵌到B區塊中。接著，在第二部份裡，原來只是一個半小節的平行三度音程開始活躍起來，馬勒的演奏指示，「溫柔地壓迫著」（Zart drängend）和「溫柔地狂熱」（zart leidenschaftlich），清楚地說明了這裡的音調。

在第三個詩節裡（第78-101小節），區塊A和B繼續往對方靠攏，其方式為，以最初速度貫穿兩區塊，藉著共同的一個低音結構，即一個五度音程的擺動低音，加上小調主調轉到其同名大調

（而非到下中音），完成樂曲推進的連續性。區塊A才有的演奏指示「沒有表情」(ohne Ausdruck)，在整首歌曲的進行中，三次標誌出與語氣強烈的B區塊相對的聲音變換，第一次即出現在這裡，第三詩節開始的歌詞「我心已倦怠」（Mein Herz ist müde）。這個罕見的演奏指示指向「詩情我」的向內退縮，「詩情我」拒絕表達，下行半音的嘆息動機（müde（倦怠）：降b^1-a^1）以單調的方式被呈現，不僅如此，它亦宣告著一個有距離的敘事立場，這個立場在〈告別〉中將會有更大的意義。在這首歌曲裡，馬勒由形式的抒情過程拉出死亡象徵的基本聲音，卻不必將悲嘆覆上主觀、強調語氣的表達方式。

沒有使用第一部分，區塊A進行到區塊B（第二部份）的這一個過渡不像是兩個對比區塊的切換，倒是更接近詩情主體的內在蛻變。在明亮的同名大調D大調上，人聲第一次接收平行三度音程進行的旋律，透過小提琴動機式的模仿，在這裡，平行三度的結構更為密實。（請參見【譜例五】第92-94小節）

之前兩個對應段落的預備係器樂的「預告」（第37小節起、第69小節起），由此可看出馬勒是華格納的繼承者。在兩次預備後，這裡的平行三度過程透過文字被「當下化」，它的象徵價值不容懷疑。「詩情我」急切尋找的棲息所，和之後〈告別〉裡一樣，不是馬勒在摩拉維亞的故鄉。[15] 它是死亡的最終棲息所，熱切盼望的振作，就是在那裡可獲得的詳和。貝克（Paul Bekker）在這段裡，認出了「對死亡的渴望」（Todessehnsucht），很有道理。[16] 隨著音調從「沒有表情」（區塊A）到「真摯地」(innig)（區塊B）的轉換，在這個第三詩節裡，可以與終曲樂章〈告別〉相提並論，整部作品之音樂進

15　Ugo Duse, *Gustav Mahler*, Torino (Einaudi) 1973, 128。

16　Bekker, *Gustav Mahlers Sinfonien*, 322。

行達到中心的狀態，因為一個生死象徵聲音的交響辨證基礎被建立。[17]

　　前面顯示，在中間兩個詩節裡，詩文被劃分為兩個區塊，全曲開始區塊A份量較重的情形，逐漸地有了平衡，在第四個詩節（第102-154小節）裡，重心更是在B區塊上。這裡展現的拱形形式，與第一詩節相較，毫不遜色，馬勒用A4和A'4兩個區塊A框住B4所刻畫的歌曲高點，A'4同時也是樂章的後奏。在第三詩節區塊B表明充滿痛楚的死亡願望後，先是只剩無止盡的哀傷。A4部份只有一行歌詞「我哭泣甚多，在我的孤寂裡」（Ich weine viel in meinen Einsamkeiten），是一個具有再現個性的複雜變體建構，它有一個真實四聲部、持續獨奏器樂的複音織體，在一個主音的長低音之上進行。在這個複音織體裡，做出了一個不尋常的、富有音樂意義關係

17　亦請參見後面有關第六樂章〈告別〉之再現部論述。

的天地，是馬勒一生作品中，室內樂式織體的極致。藉由作曲技法的離析和變體關係，區塊A同時有了內在的擴充，進行到樂曲的最後一個區塊B時，內在的擴充也在外形上驟變為不停膨脹的高潮。在第一部份（第121-127小節），人聲接收了之前主要由法國號吹奏的旋律。在第二部分裡，樂團齊奏加入、和聲出乎預料地轉入到中音的下屬和弦，拿坡里和弦的降E大調（第127小節起），經由這些手法打開了一個空間，是馬勒曲式範疇最偉大的例證之一；阿多諾以「突破」（Durchbruch）的概念來說明這個個性。[18] 被突破的，是歌者的內斂（唯一例外是第三詩節的死亡願望），它到目前為止，在交響表現的詩情評論意義裡，實踐了歌曲的死亡象徵基本聲音。現在，「詩情我」的主體性毫無保留地突破了，至歌詞「愛的陽光，你可不願再出現」（Sonne der Liebe, willst du nie mehr scheinen）處，情緒一路高升到「非常狂熱」（sehr leidenschaftlich），在這一段裡，生命的象徵被以記憶的全副力氣喚出，驚鴻一瞥。最後一個詩節中的生命象徵，其實是第三詩節中死亡象徵的變體，兩者的詩情表達都是由同一個原則產生，同時，一個生命和死亡象徵的真實辨證也被實現。

三、青春

　　〈瓷亭〉（*Der Pavillon aus Porzellan*）這首詩的特殊性，一來在於缺乏一個「詩情我」，以將其人世經驗主題化，二來沒有一個在時間上延伸著的劇情，去找到一個抒情敘述的呈現。這首

18　Theodor W. Adorno, *Mahler. Eine musikalische Physiognomik*, Frankfurt am Main (Suhrkamp) 1960, 13f.。

　　【編註】亦請參見本書〈馬勒晚期作品之樂團處理與音響色澤配置：《大地之歌》〉一文。

李太白／貝德格的詩作重新寫出了一個人為活動的畫面，它的時間向度既可被理解為被濃縮的定格畫面，也可被理解為在恆定的並且無邊無際的時間裡延展著。這個畫面的內容由主體和結構之間的錯綜契合架構出來，有一個拱形的結構形式重疊，它符合了第一到第四詩節呈現出的一個虛構真實（池塘、橋、亭子、朋友），以及這個虛構真實在其餘詩節裡被以水面倒影描繪著的景象。詩文中的拱形在於詩作的結尾呼應開頭，同時，在貝德格的原詩中，第一詩節中的第二和第三行，與最後一個詩節的相對應處，文字幾乎一模一樣。[19] 並非偶然地，在詩作的正中心處有個字「向後方」（rückwärts）；但在此卻不能將其稱為「逆行曲式」（Krebsform），因為倒著走或者鏡像的反映的原則，只表現在結構傾向上，卻未見於精確反向的語言型態以及動機分群上。

阿多諾在談到馬勒譜寫這首歌曲時，曾指出：「這首亭子詩的文學重點，鏡面倒影，在《大地之歌》誕生的時期，音樂發展在這一點上仍然無法勝任。」[20] 說這話時，他很可能想到了貝爾格（Alban Berg, 1885-1935）的建構經驗。這個負面看法卻忽略了馬勒的特殊方式，他將文學的畫面轉換成音樂的畫面。貝德格的原詩特色，在於重複的兩個講述間，明顯地無所差異，也就是說，在鏡像被強調的第五個詩節之後和軸心鏡像翻轉後的逆行形式之間，動機的平行重疊，區別不大。馬勒則透過唯一一個重要的文字改動，貝德格原詩裡只是零散呈現的逆行元素，也就是第一和最後一個

163

19 Arthur B. Wenck, "The Composer as Poet in *Das Lied von der Erde*", in: *19th Century Music*, 1/1977, 33-47。

【編註】貝德格原詩請參考本書〈《大地之歌》之形成歷史與原始資料〉一文之附錄二。

20 Adorno, *Mahler..*, 197。

詩節間的拱形結構，就被擱置一旁。作曲家以他從未全部放棄的詩節建構原則，取得一個音樂上的反映，它與逆行的鏡像不同，但也不會較少說服力。當我們將馬勒交換過的結尾兩個詩節，與貝德格原詩的第六、七詩節比較，可以清楚看到，作曲家為了要把音樂畫面構築出清楚的形式，如何地干涉詩文的畫面，就文學的角度而言，甚至將詩文畫面消音。原詩的情形如下：

詩節數	原文	中譯
6	Wie ein Halbmond scheint die Brücke Umgekehrter Bogen. Freunde, Schön gekleidet, trinken, plaudern,	像個半月，橋看起來 倒置的弧線。朋友們， 衣著華美，喝著，聊著。
7	Alle auf dem Kopfe stehend In dem Pavillon aus grünem und aus weißem Porzellan.	所有的朋友都頭朝下 在那個亭子，由綠色 和白色的瓷做成。

這兩個在內容和句法意義銜接的詩節，若不更動詩文，就無法交換位置，以成就一個音樂原則，一個雙詩節的音樂再現。於是，馬勒在這裡使用了一個簡單但有效的小手段：貝德格原詩的第七詩節開頭一字Alle，在這裡係為前一詩節「朋友們」的代名詞，他們「頭朝下」係滿富畫意的描繪字眼，馬勒將Alle改成為Alles [21]，讓這句詩在隱喻的層次上更富有意義，藉著這個中性的非指示代名詞，這一段還與貝德格原詩的整個第六詩節產生關連，不僅與「朋友」有關，也包括「橋」，進而讓兩個詩節可以互換。這個操作的痕跡，是馬勒面對詩文的一大標誌 [22]，但是在音樂作品裡，卻不著痕跡；因為在馬勒版本裡，全詩最後一行半在文法上並未能顯示「朋友們」的鏡像，必須仰賴聽者自行補充。

21 【譯註】即指稱「所有的」人、事、物。

22 參考Kurt von Fischer, "Gustav Mahlers Umgang mit den Wunderhorntexten", in: *Melos-Neue Zeitschrift für Musik* 4/1978, 103f.。

馬勒標題所說的「青春」，在樂曲中並未獲得一個自身的意義空間，無法與現在聯繫，並且藉著記憶，將新的、二次生命喚醒。「過往」也不似在〈秋日寂人〉或〈告別〉裡般，藉由敘述、經由主體經驗，滲透到歌曲裡。只是站在一個距離之外，在人工的風格化裡，青春，這回憶裡的生命有著它的位置。[23]

馬勒將這首含有七個詩節的詩，安排成一個本質上為四部份的曲式，以及一個導奏和多個間奏，呈現出一個符合傳統的樣式：

第三樂章曲式概覽

小節數	音樂詩節	文字詩節	調性
1-34	1. (A)	1-2	降B大調
35-69	2. (B)	3-4	G大調
70-96	3. (C)	5	g小調
97-118	4. (A*/B*)	6-7	降B大調

兩個雙詩節段落A和B，是彼此的變體，密集交錯，形成了歌曲的頭兩個主要段落，其中有著多次斷裂。詩作的第五詩節，也就是鏡像原則成為主題的轉折處，被譜寫成為小調的中間段落，但是，它的重量卻與其他都各含有兩個文字詩節的曲式段落旗鼓相當，因為，馬勒在這裡以不同形式的對比及擴充手法，例如速度拉回、重複歌詞、加厚和聲等等，延展了這個只包含一個文字詩節的音樂。在前面討論之詩節互換的基礎上，詩作的最末兩個詩節，被形構為一個縮短的A與B段之再現部，成為A*/B*。經過極度地擠壓以及音樂上的精緻變化，做出這個雙音樂詩節的重複，形成僅有的一個結束段落，它是個恰適的工具，讓主體的鏡像也在音樂建構裡找到支撐。

165

23 Redlich, *Bruckner und Mahler*, 224f.。

　　開始的十二個小節為器樂導奏，營造出一個遠東的、帶有距離的氛圍，在如此的氛圍裡，馬勒對於青春的反思，步步開展著。上下漫遊的五聲音階線條，由基礎音型衍生而來（第3-5小節），它在f¹到f²的八度音域裡劃出空間。第6小節之後，開始的單聲部五音音階，經由級進（長笛）和四度跳進（單簧管）的加入，過渡到一個自然音階的二聲部樂句，【譜例六】這個過程係為之後的人聲的自然音階旋律做準備；人聲旋律開始時，也在這個f到f的空間裡進行。

【譜例六】《大地之歌》第三樂章〈青春〉，第1-6小節。

166

　　由於五聲音階清楚地不是作品結構關係系統的基礎，因此阿德勒（Guido Adler）的說法，「對古老中國五音音階的使用，只是一個伴奏的偶然現象。」[24]說服力不夠。這裡的五聲音階的音型（第3-5小節）邏輯上固然是從自然音階裡經過挑選而衍生，美學上，尤其在特定作曲技法和樂器的使用下，五聲音階卻相對地一馬當先，標誌歌曲的開始，並以異國情調個性照亮後續的發展，五聲音階其實在為自然音階上色。

　　最前面的兩個文字詩節，音樂上由歌曲詩節的原則所組織，方式是將兩個「三行結構」以他們的旋律弧線形成一個大樂句；特別是將結束放在五級或一級上的地方（第18與29小節）。句法

24　Guido Adler, *Gustav Mahler*, Wien-Leipzig (Universal Edition) 1916, 85。

和形式上的一致性，是歌曲詩節的主要特色，在此頗具代表性地被突顯：由前兩個文字詩節做出的音樂樂句，即是有前奏、後奏的歌曲詩節，同時也是歌曲的第一個曲式部分（A）。【譜例七】

【譜例七】《大地之歌》第三樂章〈青春〉，第13-29小節，人聲。

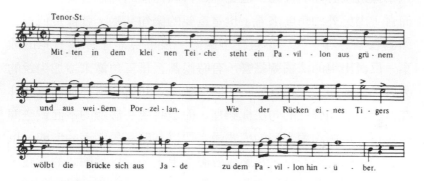

這首歌曲很特殊的地方在於，音樂的過程持續向前推進，個別段落的型態根據變體的邏輯相互串連，但是，同時間，也有許多對於之前事件的呼應，透過句法、旋律、和聲甚至配器的手法來完成，由此產生一個拱形的、有潛力的架構的機制。[25] 架構的原則一直有著重新回到前面來結合的作用，當變體建構的邏輯向前的時刻，與這種架構原則，以無比清楚的方式互相榫接時，詩作在馬勒的音樂裡，就找到了一個相對應的音樂呈現；若說詩作因其鋒利的筆觸，可視為一個文學性的袖珍畫像，那麼，馬勒的音樂呈現與之相較，也不會顯得輪廓較不精細。

「如同飛往一個空無，音樂振翅在一個四六和弦裡。……找不

25 Hermann Danuser, "Mahlers Lied *Von der Jugend* — ein musikalisches Bild", in: *Art Nouveau, Jugendstil und Musik, aus Anlaß des 80. Geburtstages von Willi Schuh*, ed. by Jürg Stenzl, Zürich (Atlantis) 1980, 157-169。

到基調。」[26] 貝克談論這首歌曲時，用這段話做結。藉此，他也突顯出一個近乎貫穿全曲的標誌：無低音。經由旋律對位形成的低音聲部的線條進行，也許對年輕的馬勒而言，曾經是技巧上的困難，但在中期的器樂交響曲之後，毫無疑問地，他已經可以全然掌握這個必要的技藝。因此，這首歌曲裡的無低音特性，對他而言，由另外的角度來看，也是重要的樂句基礎，就像長低音、頑固音型等等一樣，不是什麼缺陷，反而見證了一個有意的放棄。反覆出現的法國號聲響，有時候甚至藉三角鐵來增加尖銳的亮度，從樂曲一開始就成為一個信號，告知著，這裡的和聲並非在傳統功能和聲上的句法框架裡，而是將會在靜態的平面或空間裡進行。這個頑固音型的模式最主要以其節奏最簡潔的型態，以重音演奏的二分音符，在屬和弦層面上，多次以信號式的意義，在幾個曲式的關鍵點運作著：在第1-4小節，它確定了開頭段落A（降B大調）的調性；在過渡到B段時（第33/34小節），它則被做為轉調的代替品，短笛在d^3音上吹奏它，先以三度關係進入降B大調層面，再透過直接轉調，將新調性建立在五度的G大調上；再下一次，在小調段落前的樂團間奏中（第61小節起），二分音符看起來像是一個頑固音型的支撐，支撐e小調和b小調之間的調性轉換，同時卻也被織進音樂結構中；最後，到第四個詩節A*/B*的過渡時，單一的法國號聲響，在第97小節宣告了再現的性格。

馬勒音樂語言裡，有著早就發展出來並且一直執著持續的一些特質，例如傾向使用長低音、頑固音型，以及一個時而不清楚要走向何處的旋律構形。這些特質可以證實馬勒的作曲思考，係受到民間音樂實際的影響。在〈青春〉這首歌曲裡，它們則被

26　Bekker, *Gustav Mahlers Sinfonien*, 325。

轉換，有著遠東、異國情調的意義。和聲面的靜態、音樂事件在
寬闊聲響空間的次序發展，以及捨棄和聲的豐富變化，創造了條
件，讓旋律的線條不會漫無章法地漫遊，而是在看似遊戲般的自
由空間裡得以完成。馬勒在此展現其作曲的卓越處：他喚起這種
旋律自由性的表象、讓線條的遊戲更像偶發的事件，並且以一隻
看不見卻具有充分影響力的手，以一個注意到時間向度的次序邏
輯，保證了音樂型態的豐富；作曲家的這個成就要歸功於詩節式
的配置和變體之整體關聯。鐘擺式的、卻始終不規則上下移動的
旋律構形，可以看成是對於西方音樂變化規則的故意犯規，透過
這樣的手法，歌曲異國情調的氛圍，合理地可被視為完滿了一個
東方的理想，或者說，符合了世紀之交時期維也納對東方的認
識。在歌曲〈青春〉裡，波浪型旋律構形的原則，超乎一個遠東
氛圍的面向，更進一步地成為註解文字的工具。詩作的主題如鏡
像、拱形或圓形，這個原則都協助達成音樂上恰當的呈現。所有
這些都是音樂圖像建構的成份，它們的意義，不外乎音樂空間
和時間型態的特殊類型。每個過程個性都被抹去、矯飾的旋律
音型拉出蛇行的線條、功能和聲所支配的句法被拋棄，進入一
個被空間化之時間的刻意自由場所裡。由樂曲中部分支聲複音
（Heterophonie）結構的地方，會產生隨心所欲的印象，這個印象
也同樣地建立在仔細推敲出的結構上：馬勒音樂圖象作品的精緻
度，並不遜於詩中提到的、屬於美術領域的，精雕細琢的玉橋或
者瓷亭。

　　〈青春〉裡，生命意謂著朋友們在亭子裡無憂無慮的活動，
它被凝結在三重的圖象裡：被嵌進屬於造形藝術的瓷器或玉器
裡，生命做為詩作的主體，在此被雙重地呈現，圖象和鏡像各
一次，並且在音樂後續的關鍵層面上，以多次破碎的圖象交付

169

給時間之流。由將現下的生命做成圖象之風格化的視角來看，馬勒的袖珍畫像手法，在結構和美學上，接近當時的青春風格（Jugendstil）。這個看法無論有多適合，二者的相近性有其限制，重點在於歌曲的美學一致性，這是將歌曲與美術的青春風格做比較的前提。歌曲的美學一致性帶來的結果是：不同「聲音」之間的張力。這個張力產生於中國式異國風味和維也納熟悉的聲音間的交換關係。在樂曲中，即或這些聲音清晰地彼此相互打斷，它們還是能以細節的各種差異，做出一個持續一致存在的氛圍，這就是樂章的基本聲音。這個氛圍係透過一種閃爍的模糊展現出來，這份模糊將遠東的陌生，這一個或是失落、或是期待的自身經驗的替代品，呈現為熟悉的東西；相反地，那些熟悉的東西，卻如樂曲一開始的演奏指示「*舒適愉悅*」（Behaglich heiter）所意圖地，一直讓人感受到其中的疏離。以音樂聲調看來，導奏和「亭子」詩節，即第一、二詩節所構成的A部分，和「朋友」詩節，即第三、四詩節所構成的B部分，以及「鏡像」詩節，即小調的第五詩節所構成的C部分，都有明顯的不同；在為音樂形式配置賦予美學價值上，聲音的變換有著決定性的貢獻。

簡單來說，「亭子」聲音和「朋友」聲音之間的變換，如同每個美學的現象一樣，具有作曲技巧上的基礎，也由演奏的指示來強調。若說「亭子」聲音傾向遠東的「非表現性」，那麼「朋友」聲音則相反地具有歌唱般的表現性。前者來自對於規律反覆伴奏模式的偏好、管樂群相對於絃樂的優勢（尤其是短笛的高音域）、以及一個以八分音符進行之時而流向支聲複音的對位關係，這個對位關係看似服從著一個機械化的運動脈動。至於後者，「朋友」聲音，則產生自一個舞蹈式彈性的、反拍味道的伴奏結構，也產生自人聲裡兩個拉長的旋律拱形之抒情規律的流動

（第39小節），以及小提琴聲部「浪漫」的對位，它隨著男高音旋律平行進行著。

　　由這種相異卻相容的聲音變換，形成了〈青春〉這首歌曲的美學，到小調的中段C，又邁向了另一個空間。「朋友」聲音的表現性喪失了無重力的輕快感，和聲的轉變和速度的拉回，取得一種謎一樣的力量，正好也符合第五詩節的詩句，即巧奪天工的現實在鏡像中美好的重覆。馬勒將遠東氛圍做成表面上的「*舒適愉悅*」，這個個性的斷裂性，在小調段落的器樂演奏近結束時（第92小節以後），最為清楚地顯示出來，它走向「*非常具有表情*」（molto espressivo）的深度，也是在整首歌曲中唯一的一次。亭子裡朋友圈之「真實」在水面上的鏡像，成為充滿痛楚的主體性之媒介。美學的主體在這一個地方似乎察覺到，這個「青春」在遠東的模子裡，成為自己從沒真正經歷過的青春之替代畫面或夢想畫面；馬勒以「青春」為歌曲命名，並非毫無緣由。片刻間，主體的深淵被打開；在建構其他音樂圖象時，生命被以帶著距離、風格化地呈現，這個深淵因而被掩蓋著，顯得無關緊要。在這之後，再現部再度做出小調段落之前有的距離感，同時，將「亭子」聲音和「朋友」聲音的變換，壓縮在最窄的空間裡，明顯縮短了此處的篇幅。兩個聲音彼此相互打斷，在B部分具有中心意義，在此被放棄。兩個聲音的作曲元素在最後幾個小節裡彼此混合，並同時結合出一個第三個聲音，它是樂曲由開始（至少暗暗地）就意味著的異國情調與西方音樂元素的合體，藉此，馬勒強調了這首歌曲中跨越的美學一致性。

四、美

　　馬勒為第三和第四首歌曲最後決定的標題，讓二者有著相互

171

的關係，這樣的情形也表達了《大地之歌》中樂章順序的成對配置思考，兩個音樂的生活風情畫，〈青春〉和〈美〉，因為它們重要的架構形式，被放在作品聯篇的中間位置；在兩首詩作裡，「我」（Ich）都未以詩情主體或者敘事者的身份出現。馬勒在原詩〈岸邊〉（*Am Ufer*）（李太白／貝德格）文字型態上所做的大量改動，除了提升其文學性外，也讓作曲的意圖得以辨認，作曲家要將一個原本由四個詩節、且各詩節行數相近（5/6/6/5）的詩作，當作一個三部分的音樂拱形形式的基礎來使用：馬勒將第一和第二詩節（共12行）串連在一起，大幅擴充第三詩節（11行），同時為了音樂安排，在最後詩節（8行）重複了第二詩節的開頭數句歌詞。抒情的田園風格特別適合一個拱形的作品，兩個圍住「少男」區塊的「少女」區塊的結構就已在主題裡，劃出了這個弧線。如此的田園風光，可以散文式地改寫如下：

A（第1+2詩節）：在金色的陽光下，一邊採花一邊嘻笑的少女們坐在岸邊。

B（第3詩節）：一群美少年出現，沿著岸邊飛馳；其中一人特別暴烈地呼嘯而過。

A'（第4詩節）：最美的少女在驕傲的激動中，向他投以長長的、充滿渴望的目光。

　　這三個主要段落佔的篇幅差不多：A段有42小節、B段（速度較快）53小節、A'段（含後奏）則佔49小節。劃分出形式結構的先是調性。調性的功能可能性非常細緻，A段和A'段以中音關係為基礎，中段B為一個發展部式的進行曲，則是屬調的關係。進而言之，A和A'以平行的方式，分別奠基在一個重複的區塊上，兩個重複的區塊間清楚呈現出下中音的關係，因此，「少女」區塊平靜的歌唱性，被賦予了一個透視般的顏色轉換。依著調性的拱形

形式，樂章的開始和結束，都有較長的樂段在主調G大調的區域中。開始的部分A轉至下中音的E大調（第30-42小節），相對地，結束部份A'則在降低半音的上中音降B大調上展開（第96-103小節），使得主題的再現和調性的再現之間，扞格不入。在對比的中段「少男」區塊裡，快板進行曲的力度動力，則相反地由一個屬和弦的區塊鎖鍊支撐，從G大調出發（第43小節起）轉至C大調（第50-74小節），接著從同名調c小調離開（第75小節起）進一步到達F大調，抵達A'段的「再現」調性降B大調（第96小節起）。在「詩節」的範疇下也有一個拱形的運動，呼應曲式的配置：在短小的導奏後，樂曲以一個由前句和後句組成的「歌曲詩節」發端，在它詩作詩節與音樂詩節的一致性裡，顯示出歌曲的個性。在A段的後續進行裡，以及特別在走向交響曲風格的中間段B段裡，就一個「交響詩節」的意義而言，這兩個詩節範疇的空間漸行漸遠，最後，在A'中發展出一個詩作音樂詩節的合體，讓整個樂曲以一個歌曲式的終段（Abgesang）結束。

　　樂章的標題「美」指出了歌曲之生命象徵的基本聲音，自然帶著距離。這個「美」不只是屬於那群少女，也不只是屬於那群少男或是他們的主角，而更像是，在歌曲中兩個群體之間的互動過程做出的關係裡，這個「美」建構了出來。在音樂建構的層面，這個關係主要建立在一個只有幾小節的旋律上。在曲式所有三部分的關鍵處，這個旋律在樂團語法裡出現，也確定了一個架構形式的「邏輯」集合。這個「主旋律」由四個單小節的、節奏相同的樂句（請見譜例八的a）組成，第一次出現時，係為A段的歌曲詩節的對位，稍晚在交響詩節B段中，則成為主要的主題作用著。它的五聲音階來自基礎音型的不同方式，也正是這個五聲音階結構的異國情調色彩，讓這個「主旋律」媒介出這首歌曲裡深

第四樂章曲式概覽

小節數	段落	主要調性區塊
A段（第1+2文字詩節）：第1-42小節		
1-6	導奏	G大調
7-22	第一歌曲詩節	G大調
22-29	第一歌曲詩節前句	G大調
30-42	第二歌曲詩節	E大調
B段（第3文字詩節）：第43-95小節		
43-49	轉調的經過句	G大調到C大調
50-74	第一交響詩節： 樂團段落（到第61小節） 人聲段落（第62小節開始）	 C大調 C大調
75-95	第二交響詩節： 樂團段落（到第87小節） 人聲段落（第88小節開始）	 c小調 F大調
A'段（第4文字詩節）：第96-144小節		
96-103	第一歌曲詩節前句	降B大調
104-124	第三歌曲詩節	G大調
125-144	後奏	G大調

刻的「聲音變換」；作品幾乎所有的範疇都與聲音變換有關，它是一個貫穿全曲的恆定要素。

A段（第1-42小節）

《大地之歌》裡，器樂導奏一直有的雙重任務，揭露動機素材並且帶入該首歌曲的聲調，在〈美〉中亦不例外。樂章開始，由帶弱音器的小提琴「非常甜美舒適」（Comodo Dolcissimo）地奏出一段旋律，這段旋律結構的個性在於，它以一個含有基礎音型的樂句 a 在屬調上開始，直到第三小節才到達主和弦。（【譜例八】）樂句 a 的介於屬調導奏曲式和主調主要曲式的關係，在樂曲中一再出現，因此在動機主題的整體關係上，其意義並不亞

【譜例八】《大地之歌》第四樂章〈美〉。第一行：1-3小節，第一小提琴。第二行起：6-22小節，器樂「主旋律」與人聲。

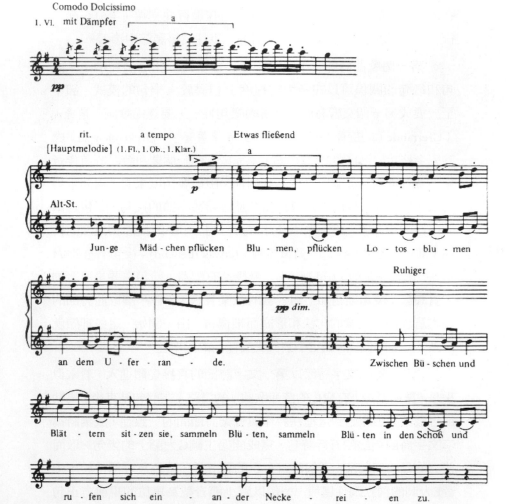

於「主旋律」。特別在A和A'部分中，這種關係以詩節的意義組織著曲式，經由此，較後面的部分，大約是曲式概覽中稱為第二歌曲詩節的區域，與第一歌曲詩節就有一個變體的關係。甚至在中間段落，這個屬調的導奏姿態和主調的主旋律關係，也仍然重要，先是在過渡樂段的開始（第43小節），接著在進行曲開端（第51小節以後），都可以看到，使得歌曲原則進一步往交響詩節中滲透。

第一個歌曲詩節（第7-22小節）顯示出，在這個範疇下，前句和後句的關係可以在多大的程度上相異於大樂句的模式，卻不至於變成另一個交響詩節。此處的樂句性，主要經由歌詞「岸邊」（Uferrande）的旋律半終止以及「戲弄嘻笑著」（Neckereien zu）處的完全終止（第11與21/22小節）來完成，就一個歌曲詩節的詩作音樂一致性而言，這個段落性為其個性。由很多角度來看，兩個半句有很大的不同：長度（5小節的前句相對於9小節的後句，不包含兩個串接的小節）、詩行數（2句相對於3句）、小節拍數和速度的轉換（前句：先是4/4拍，「稍微流暢」(etwas fließend)；後句：先是3/4拍，「比較安靜的」(ruhiger)），最後還有配器（前句主要是混合的木管聲響；後句則為加上弱音器的絃樂聲響）。在不讓歌曲詩節的基本意義因為樂章的句法和形式而被傷害，由一開始，這些細節就保護了歌曲的個性，讓它不致於流於任何的簡單性。

之後，第二文字詩節以第一文字詩節的直接變體進入，看來似乎是，樂曲要走「有變化的詩節歌曲」的道路。在前句結束後，馬勒卻打破樂曲由開始到這裡在詩作與音樂詩節間的一致性，放棄將第二文字詩節剩餘的五行詩句，寫成開始主調G大調上的後句。取而代之的是一個段落，這個段落有它的獨立性，特色為一個位於下中音E大調的獨立調性區塊、一個以兩小節音型為單位的規律方正句法，以及導奏動機元素與一個一直安靜的人聲線條之結合。基於這

個獨立性，我們稱它為「第二歌曲詩節」，雖然它既不包含一個完整的文字詩節，也沒有一個大樂句的組織。別有意義的是，它的和聲佈局裡有著一個往屬調的轉調：雖然它因此而看似有較少的完整性，不若這種範疇內樂句理想的典型，但在另一方面，正是這個相對開放的調性配置提供了一個條件，讓A'段裡，第二個歌曲詩節可以取代第一個歌曲詩節的前句來使用。

B段（第43-95小節）

《大地之歌》全曲由兩個樂類基礎承載著。〈美〉之所以是一首交響藝術歌曲，最主要是因為原本來自兩個樂類基礎的對抗力量，用可以感覺到的不同重量，將曲式進程刻畫出一個個別的形式。在詩節的詩作和音樂元素在A段的第二歌曲詩節（第30小節起）就已經分道揚鑣後，在B段裡，交響原則獲得了優勢，超越了一開始被安排的歌曲性格。這個中段是一個由兩個交響詩節組合而成的發展部式進行曲，將詩作主體由少女群到少男群的轉換，以最清楚的音樂方式實踐出來。樂曲和樂團的手法為快板進行曲的模式，是馬勒為人熟知的典型，在其中，來自A段的動機主題基材被「發展」成一個喧囂擾動的聲響世界。A段裡，「主旋律」和人聲構成的共時性在這裡被放棄，並且陸續地被分別展開，方式為兩個交響詩節裡，每一個都各自劃分成一個樂團進行曲部分，加上一個人聲樂團共存的進行曲部分，在這裡，樂團段落的第50-61和75-87小節回到第一歌曲詩節，相對地，人聲段落的第62-74和88-95小節裡的人聲旋律，則指向第二歌曲詩節中的規律樂句結構。

由導奏數小節在G大調上的詩節式再現出發（第43小節起），在一個簡短的帶入段落裡（第45-49小節），號角聲型塑出樂曲中段的進行曲個性，同時，以一個朝向C大調的轉調，開啟一個傾向屬和

弦的區塊鍊結,在調性的面向上,賦予進行曲一個往前的動力。第一交響詩節的樂團段落結構上,由小提琴和木管在相隔八度的距離上演奏「主旋律」(第53-56小節),形成一個卡農式的模仿。此外,在馬勒音樂中幾乎無所不在的中介需求,對於急遽爬升的音樂對比區塊,要有平衡力量,在這裡亦然,在發展部式進行曲中,法國號和小號的樂句預告了人聲(第57小節起)。

中段的第二交響詩節(第75-95小節)是第一交響詩節的變體,但是帶著顯著的偏離。抒情交響的主體在此滲透入進行曲的氛圍裡,如同在第三交響曲第一樂章的發展部進行曲一樣,馬勒寫上了「粗野的」(roh)的演奏指示,標示段落的個性:在第74小節之後,樂團的一個聲部響起了「主旋律」,經由調性的改變(c小調),並且在三層平行的八度裡,由三支長號和一支倍低音號演奏著,主旋律被極度擴張成一個怪獸。第一交響詩節的目光保持在少男群上,之後,在第二個交響詩節中,焦點則落在經由馬勒的詩文擴充而突顯的主角個人身上,因而讓整個「少男」區塊,不同於貝德格的版本,透過音樂的結構,組織出群體和主角在空間上大有距離。少男群中,「一位」年輕騎士的個別化,在音樂結構上找到支撐,方式為,人聲聲部每兩拍一次的附點四分節奏(第63小節起),在其變體中成為附點八分音符被加重(第89小節起),經由此,淹沒在進行曲漩渦裡的敘事聲音,升高到令人屏息的迷狂境界中。

A'段 (第96-144小節)

B段「少男區塊」中,進行曲不停地加溫至最高點時,驟然轉進A'段的「少女區塊」。但是這個對比本身,如同大部分馬勒的「不連續性」一般,事實上是有所中介的,因為,人聲在小三度音程e^1-升c^1(第95小節)的擺盪,成為一個藉著增五六和弦完成

的轉調工具，進入導奏再現時，這個人聲音程毫無間斷地，在第二小提琴的「富有表情的」（espressivo）主聲部繼續進行，只是在較高音域的f²-d²上。在被安排為中音的結束段落裡，馬勒用新的句法關係，重新串連樂曲之前的各個段落，它們的意義也有了改變。如果說A段裡的詩作音樂詩節的各個時刻逐漸分家，那麼，在A'段裡，它們再度成為一致。使用第二文字詩節的歌詞（第一、二句：「金色的陽光環繞著她們的身影，／將影像投射在清朗的水面上。」（Gold'ne Sonne webt um die Gestalten, / Spiegelt sie im blanken Wasser wider.），第98小節起），做出的前句簡單反覆，表面看來，似乎違逆了作曲家自己的基礎規則；馬勒曾經表示，歌曲的曲式進程應該可以與生命類比，在不停的改變下，於時間裡開展。[27] 但是當我們從整體結構的角度，思考這個開放的再現所產生之影響時，對於這個罕見的手法，就能有所理解。

為了一個「第三者」，亦即抒情交響的「感知路程」（Empfindungsgang），一個音樂上的和一個文字上的需求，在這裡錯綜契合。詩作所確定之群體和被突出的個人之間的關係，在馬勒於第四詩節開始安排的歌詞重覆之後，在少男群和少女群的兩個區塊中，都同樣地成為主題，以致於〈美〉得以完滿兩個群體各自的主角間之隱隱關係。音樂上，再現式地使用第一個詩節的前句（第98-103小節），很不尋常，但讓它發生在中音區塊（降B大調），合理化了這個手法。這個和聲區塊讓再現本身有跡可循，也讓主和弦區塊G大調上的第三歌曲詩節（第104-124小

179

27 Nathalie Bauer-Lechner, *Erinnerungen an Gustav Mahler*, ed. by J. Killian, Leipzig u.a.1923, 138，1900年七月十三日的談話：「因為，每個重覆都是個謊言。一部藝術作品應該像人生一樣，一直繼續發展著。如果不是這樣，不真實、戲劇就開始了。」

節），也就是「少女中最美的一位」(Schönste von den Jungfrau'n)，得以成為A'段的主要部份。

第三歌曲詩節是一個經過擴展的大樂句，在其中，個別主體脫離少女群的音樂抒情關聯，這是一個馬勒藝術的明證，將先前樂段經由變奏和重置，讓所熟悉的以新的樣貌出現。第二歌曲詩節的調性配置為一個往屬音轉調的段落，因此也特別適合，取代第一歌曲詩節前句的位置。如前所述，第一歌曲詩節前句在A'段中，改於中音響起，它的五聲音階組成，並不那麼符合最末詩節裡一直溫柔的音樂個性表達，相形之下，經過變化、將人聲和第一小提琴的關係互換後的雙重對位的形式，第二歌曲詩節的甜美聲音，在此更為合適。接下來，第一歌曲詩節的後句滿足了架構的模型，它的內在重量相對於A段的第一歌曲詩節，有著顯著的成長。人聲以主和弦的正格終止結束，在樂團中卻只有大提琴的一個四分音符主和弦支撐著，因為這裡要不間斷地連接後奏（請參見本書【手稿圖四】，第107頁）。整體而言，相對於樂曲中段「少男」區塊的充滿著不和諧、被複音織體繃緊的進行曲，器樂語言的美麗聲響是「少女」區塊的特徵，在這裡，這個聲響的抒情滿足性有著少見的高度。這要歸功於歌曲的交響性發展，讓「少女」氛圍的柔軟，從與進行曲裡粗暴的動盪之對比中走出，並且得以首次將樂章的基本聲音落實成一個「美」的音樂圖像。這首抒情交響曲有一個特質為開放結尾的範疇，它在中介音樂結構與詩作象徵內容時，會以不同的方式被形構。在《大地之歌》著名的結尾〈告別〉裡，歌詞「永遠」（ewig）上的加六和弦出自整部作品的基礎音型。[28] 在〈青春〉中，歌曲結束的四六和弦，可

180

28 請參見後面〈告別〉結束部份的解析。

以在樂章原則的無低音性基礎上，由最末詩節的和弦轉位和主體鏡像間的關連出發，加以解釋。〈美〉這首歌曲的結束，則是大提琴、豎琴泛音和長笛以四個*p*的輕微力度演奏的四六和弦。在這個和弦裡，旋律的六度跳進d¹-b¹（第138/139小節）以及由它聯想起的中心字詞「少女們」（Jungfrau'n），都被「揚棄」。²⁹

五、春日醉漢

　　透過事後修改原本的標題「春日飲者」（Der Trinker im Frühling）³⁰，以及將詩句「我嘆口氣，深受感動」（Ich seufzte tief ergriffen auf, III/4）改成「我醉醺醺地聽著」（Aus tiefstem Schauen lauscht' ich auf），馬勒將李太白的飲酒歌挪移到歐洲尼采（Friedrich Nietzsche, 1844-1900）接受的脈絡裡；³¹尼采接受約莫於1890年發軔，很快就達到最廣泛的範圍，包括音樂的領域。與之前受到尼采影響的作品相較，例如理查‧史特勞斯（Richard Strauss, 1864-1949）的《查拉圖斯特拉如是說》（*Also sprach Zarathustra*）、戴流士（Frederic Delius, 1862-1934）的《生命彌撒》（*Messe des Lebens*）和弗利德（Oscar Fried, 1871-1941）的《沈醉之歌》（*Das trunkene Lied*），還有馬勒自己的第三號交響曲，這些作品中，尼采的哲學內容以「世界觀音樂」（Weltanschauungsmusik）的概念被主題化，在這裡，詩情我的「醉」，則只是一個傳統的成規，為《大地之歌》中的生死辨證所存在。酒神歡醉的原則被以世界認知的模式喚出，在第五樂章

181

29　請參見Adorno, "Marginalien zu Mahler (1936)", 235f.。

30　【編註】關於這一個修改，請參見本書〈《大地之歌》之形成歷史與原始資料〉一文中，「原始資料」段落。

31　Adorno, *Mahler*, 197f.。

裡，一個生命象徵的基本聲音得以具體化。共同的和聲區塊（a小調或A大調），更強化了第五樂章和第一樂章之間的親密性，但這個親密性不無界限，與〈大地悲傷的飲酒歌〉不同，〈春日醉漢〉的生命象徵與死亡象徵的對立面無關。

原詩作包含了六個詩節，各由四行詩句構成，在每個詩節的第一及第三行，行尾不押韻且具有四個揚音節，第二及第四行押韻且具有三個揚拍。馬勒保留原有的結構不動，只更改了幾個字，如「靈魂」（Seele）（原為「身軀」(Leib, II/2)）及「穹蒼」（Firmament）（原為「天圓」(Himmelrund)），這些字在其它的樂章裡多次出現，編織出一個更緊密的聯篇關聯。將詩節做成對的組織，可以看到一個拱形的安排，「醉」在兩端的雙詩節中，透過飲酒、歌唱和酣睡的轉換，狂歡似地表現；在中間的兩個詩節，則經由與鳥兒的對話，相對地較為抒情，鳥兒將醉漢帶入擁有真實原則的大自然秘密裡。依照詩文的佈局，音樂寫作實現一個拱形的形式，但不是那麼勻稱，可以讓人看到，粗俗歡樂的兩側詩節與真摯的中間詩節之間的對比，係依照A（I/II）─ B（III/IV）─ A'（V/VI）的模子進行。這個模式係在背後運作，以三種方法變化著：首先是一個詩作音樂詩節之持續進行的分裂，這個開始的詩節由兩個完全相反的半詩節擺在一起而成，不過到最後時，又成為一個一致的詩節型態；其次，為在兩個「半詩節」的音樂思考之間不停成長的中介，經由它，過程性往歌曲式的詩節形式裡滲透，讓對比的中間段落也能從中主題式地衍生；最後，是一個只在第五詩節的第二個「半詩節」才有的型構，它讓第六詩節所強調的「再現」效果成為可能。

這首歌曲的中心作曲概念，在於將文字的語意轉化至音樂的結構裡：一方面是反覆的時刻，它讓飲酒（或者歌唱）與酣睡成

第五樂章曲式概覽

小節數	詩節	調性
1-14	I	A大調（調性擺盪）
15-28	II	A大調
29-44	III	A大調
45-64	IV	F大調-降D大調
65-71	V	C大調
72-89	VI	A大調

為一個循環出現；在詩節的再現原則裡，這個時刻有其支撐，特別在響亮的A大調音響裡，詩節的開始與結束互相榫接。另一方面是不穩定性的時刻，它符合「醉」的狀態，有著頻繁和猛烈的速度起伏、詩節內驟變的聲調，特別是還有一個擺盪的調性配置，將主調保留給詩節的開頭或者詩節的目標，至於全部的、廣大的中間地帶，則由出乎意外走到的次要音級調性來形構。這兩個時刻，反覆和不穩定性，有條件地互相輪替，建立一個樣態，為歌曲的藝術內容提供基礎。

第一個詩節（第1-15小節）匯聚了前述的原則，可被當成是歌曲的建構模型。接在其後的諸多詩節，有著變體的意義。第二個詩節（第15-29小節）與第一個詩節相似度之高，簡直是一個僅有些微細節改動的反覆，因之，與《大地之歌》其他幾個樂章一樣，樂曲開頭部分也有一個雙重的型塑。在這首歌曲中，只要每行詩句都有自己的一行旋律，就能維持個別詩行的律動句法的重心。每兩行旋律串連成一個「半詩節」，每兩個半詩節在更高的層次上形成一個詩作音樂的詩節，由於在句法和形式向度上，詩作與音樂都無差異，這樣的詩節可以是「歌曲詩節」。這個安排的規律性，經由以下的過程更清晰可見：兩個「半詩節」經過屬

和弦音響向上走到一個a¹的長音上，並且，由偽終止和正格終止的關係，它們的相似在語法上更被強調。

　　符合語法意義的「半詩節」卻在個性表達上有所差異。在第一個「半詩節」（第1-8小節）裡，有一個斷奏的管樂樂句，其中，基礎音型有時為結構性的裝飾，有時則成為動機式的旋律模進，因著這個管樂樂句，這個半詩節的聲調被抹上「異國情調」的色彩。在第二個「半詩節」裡（第8-14小節），絃樂（加上法國號的對位）以跨越一或二小節圓滑句，取代小型動機，使得半詩節的聲調轉向安靜的歌唱性。【譜例九】就「調性擺盪」而言，重要的是，並沒有一個真正的轉調過程（A大調 — 降B大調 — F大調 — A大調），而是，降B大調和F大調係以其譜寫出的、強烈穩定的次要音級關係，與主調A大調保持關連。解決到具有拿坡里六和弦性格的降B大調之正格終止，雖然在第一行人聲旋律裡早已經清楚地被呈現，因著第五小節裡的降B大調四六和弦，卻顯得「虛弱」、暫時。至於下中音的F大調，與第二個「半詩節」相關的次要音級，則是由主調A大調的屬和弦來的假終止，而非來自自身的屬和弦。

　　在中間的詩節裡，前面提到的「歌曲詩節」的配置有了變化，以取得空間，做出一個完全不同的、如夢一般下沈的內向聲調。調性擺盪的張力在此消解，但是，愈來愈清楚的和聲過程的功能，因著詩節的變體關聯，被一個嶄新且非常殊異的多意義性加以重疊。第三個詩節（第29-44小節）裡，除了一個在移低半音的下中音F大調（第31-34小節）上所發生的偏移之外，A大調的主要調性第一次在一個長的段落上停留。第三詩節雖然因此獲得了完滿段落的性格，但是這個性格被導向矛盾。矛盾的產生在於，第二個「半詩節」（第37小節起）的A大調，在句法和形式上，與開始詩節的下中音F大調，有著類比關係，因而讓人期待，

【譜例九】《大地之歌》第五樂章〈春日醉漢〉。第一行：1-3小節，雙簧管、單簧管、小號。第二行起：4-15小節，人聲與第一小提琴。

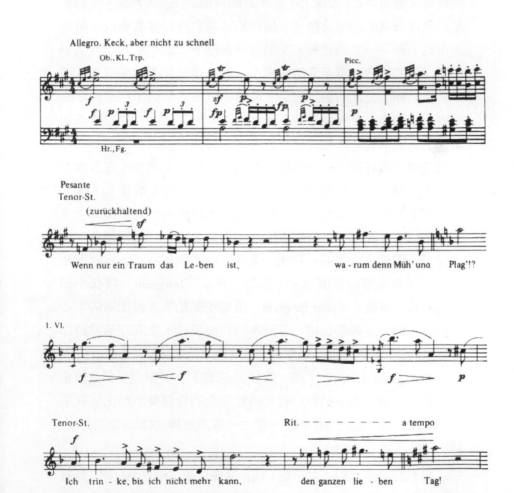

在詩節結尾匯合處會有個一個驟變。馬勒的確持續地玩著這個調性的魔術遊戲：與第三詩節位於a¹音上（歌詞「夢」(Traum)處）的結尾重疊，第四詩節的開始（第45-64小節）在力度上拉回，調性愈來愈清楚在F大調上，而不是到目前的主調A大調。主調和主調代理聲響的功能交換，一個詩節式譜曲可能性的遊戲，用它來做為「夢」一字的註解，又是另一個例子，說明馬勒如何高明地將文字的語意轉譯至音樂結構裡，而不僅是順著歌詞譜寫。兩個「半詩節」之間的對比關係，建構了歌曲的開始，在樂曲中間的兩個詩節裡，繼續作用著，雖然形式較為和緩：在動機建構的層面上，之前被切斷的元素彼此混合，例如有個短小動機結構侵入第二個「半詩節」（第51開始的高音木管）；此外，在力度的層面上，幾乎不間斷地要求以「弱」（ *p* ）或者「很弱」（ *pp* ）來演奏；最後，獨奏小提琴與短笛，以大自然與鳥類氛圍的「主體化」代表之姿上場，與醉漢進行親密的對話，這兩個樂器，也確保了一個較大空間的一致性。樂曲中段的兩個詩節，在接近結束時，都有重要的速度減緩，成為「慢」（langsam，第40小節起）或者「很慢」（sehr langsam，第57小節起），經由新的半音上行之動機，這些部份擴充了原本的詩節模式。尤其在第四詩節被延展的D大調段落裡，在歌詞「我醉醺醺地聽著」（Aus tiefstem Schauen lauscht' ich auf...）處（第57 小節起），音樂近乎到達靜止的狀態，之後，由這個夢幻的大自然結合的極端驀然而出，在第五詩節開始時（第65小節起），經由一個突然轉向C大調的過程，轉換為飲酒歌的外放聲調。

第五個詩節（第62-72小節）的音樂僅以第二個「半詩節」為基礎，在八個小節裡，四行詩句以規律的兩小節樂句被嵌入。因著語法上與開始模式的相似，相對應的部分在下中音F大調上，這裡的C

大調，主調同名調a小調的平行調，看起來只是暫時處於次要音級區
塊，它讓人期待著，主調會在下一個、也是整曲的最後一個詩節開
始，再度回來。在曲式的觀點上，第五個詩節具有多重的意義，它一
方面重現全曲剛開始的飲酒歌聲調，而可以被視為拱形結構的結束
部份；另一方面，則因為在中間段落與激情的詩節模式再現之間，
於第72小節捨棄了一個結尾的效果，而有著中介一個大型弱起拍的
意義。在中間段落的調性偏離後，詩節開始再度回到主調A大調上。
特別在吵鬧的、超出所有到目前為止的飽滿的管絃樂法中，這個回
歸呈現了一個曲式上極不尋常的情形，突顯了第六個詩節（第72-89
小節）擁有的「再現個性」。在它之中，所有前面的詩節的元素都被
「揚棄」了。兩個「半詩節」的對比關係在這裡被克服，多個來自基
礎音型卻經過變化的動機，以密集的對位方式（第79小節以後）一
同出現，讓詩節融合為一個單一進程。最後一次，和聲級數是如此
不尋常的豐富，音樂結構的不和諧個性也很清楚，它標誌出歌曲裡
洶湧氾濫的生命象徵基本聲音。

187

六、告別

　　一直到最後一首歌曲，《大地之歌》才完成且確定做為一部
交響曲的要求，在這個樂章裡，所有樂團聯篇歌曲的各種規格都
被打破，只為了解決在交響曲樂類傳統中發展出的終樂章難題。
貝克認為，所有馬勒的交響曲皆為「終樂章交響曲」[32]，在這部
作品中也可以看到，特別是，這部作品在形成過程中，在後來才
成為一首「交響曲」，這個事實更為貝克的見解提供了明證。透
過這個樂章，各個樂章間的聯篇關聯，結合成美學整體的組態，

32 Bekker, *Gustav Mahlers Sinfonien*, 20f. 。

它是交響曲樂類的建構要素，既使它自己有著「崩解的邏輯」（Logik der Zerfalls）之標記 [33]。以這個特殊的樂類歷史要件來看，與馬勒其他交響曲相較，《大地之歌》應該在更高的層級上，亦即是，這個賦予音樂藝術個性的美學整體，並不是一開始就因為樂類傳統的保證，得以預見，而是透過作品具體的形式過程，以其個別的方式來達成。〈告別〉的終樂章性格，係從兩方面建構：一方面為整部作品的「感知路程」，可以看到，之前的〈春日醉漢〉裡，類似第一樂章，基本聲音在由生命象徵基本聲音決定的層面上，之後，在這裡，類似〈秋日寂人〉，到目前為止持續的聯篇基本聲音變換再一次，也是最後一次，在一個死亡象徵的基本聲音下，帶出了生死辨證，並且以深沈的意義結論性地，將這個生死辨證付諸實行。另一方面，在曲式來說，可以看到，扣合著前幾個樂章裡的多個音型，做出一個動機的整體關聯，它在長大的時間裡被發展，有著一個最後的緊張與鬆弛之意義，一直到那著名的尾聲，它以一個開放式結束的矛盾，實現了《大地之歌》抒情過程性之原則上的無法結束性。

結束樂章特殊的個別性，引發了一個問題：用那一範疇的分析，才能最恰適地理解這個個別性？無論是詩節式譜曲的再現原則，或是符合奏鳴曲式思考的發展原則，都不能取得絕對的正當性。更困難的是，它們又不若在〈大地悲傷的飲酒歌〉，以和諧的關係共存著。雖然如此，我們接下來，還是一方面以詩節式、另一方面以奏鳴曲式用在分析中，原因僅在於一個啟發性的意圖，將觀察的目標擺在個別曲式過程的重建上，以透過傳統元素的證據，為這個重建建立一個普遍性的支撐。

33 Bernd Sponheuer, *Logik des Zerfalls. Untersuchung zum Finalproblem in den Symphonien Gustav Mahlers*, Tutzing (Schneider) 1978。

馬勒在這一樂章裡，用了兩首詩，它們在貝德格詩集中係前後緊鄰的：孟浩然的《等候友人》（*In Erwartung des Freunds*）與王維的《友人的告別》（*Der Abschied des Freundes*）。[34] 馬勒的形式理念基礎，在於將兩首詩做為一個抒情交響過程的文字基礎之使用方式，作曲家將第一首詩譜成一種雙「呈示部」的作用，第二首詩則成為這個呈示部的再現部，並由一個代表「發展部」的龐大樂團間奏帶入。在這樣的配置裡，兩首詩喪失了它們各自的個性，並且，在馬勒於創作過程中不停地修改及擴充後，兩首詩有了一種對應群體關係，成為有著「等候」與「道別」兩個階段的詩情敘事。馬勒在文字文本層面的最終形構顯示，兩首貝德格詩作的規則比例，何等強烈地被不規則化：第一首詩有六個詩節，各有三行，在譜曲的版本中，成為3-4-7-5-3-3行的順序；並且，第二首詩兩個詩節的平衡關係（五行與六行），透過結束段落的擴充，變成五行對八行之間的關係。將文字基礎做如此的變化，必須有個前提，要將詩節式的詩文結構裡，成為組織終樂章的音樂抒情形式的功能，大幅度地抽離。在這裡，詩節範疇若還有意義，也僅是交響的大詩節，它與一個個別發展出的「奏鳴曲式」的各段落平行地置入。

因之，樂章裡的進程可約略如此描述：以一個過程性的動機發展和對比段落來看，在第一呈示部裡，第一主題和第二主題（A至B）的對比，被形構為由死亡象徵到生命象徵場域的轉換。第二呈示部為一個經過強烈變化和發展的呈示部反覆，並有一個新的第三主題（A'至C），在這裡，由死亡象徵到生命象徵場域的轉換，更被深化；之後，一個具有發展部特色的樂團間奏，如葬禮進行曲般喚起死亡象徵的氛圍，功能上，它也可被理解為一個

189

34 【編註】請詳見本書〈由中文詩到馬勒的《大地之歌》— 譯詩、仿作詩與詩意的轉化〉一文。

以不尋常方式擴張出的、要進入下一段的導引；接在其後，是一個「再現部」與尾聲（A'' ─ B' ─ C'），結合兩個呈示部為「一體」的進程，並結束這個樂章，也結束這部作品，讓死亡和生命象徵場域之間的轉換，被辨證式地揚棄。

第六樂章曲式概覽

小節數	段落	主要調性區塊
1-136	a第一呈示部（第一首詩的1-3文字詩節）	
1-54	A（第一主題與第一宣敘段）	c小調
55-136	B（第二主題）	F大調, 升c小調（降d小調）
137-287	第二呈示部（第一首詩的4-6文字詩節）	
137-165	A'（凝滯與第二宣敘段）	a小調
166-287	C（第三主題）	降B大調
288-373	間奏	c小調
374-572	再現部（第二首詩）	
374-429	A''（第一主題與第三宣敘段）	c小調/C大調
430-459	B'（第二主題）	F大調
460-572	C'（第三主題與尾聲）	C大調

　　一般而言，隨著時間進行，會產生一個有意義之綜合體，對理想的第一次聆聽而言，在一個本質上有作用的曲式傳統前提下，這個綜合體會有效，但是，〈告別〉樂章的曲式各個範疇之意義，卻不是在這種綜合體的框架裡。如同曲式概覽簡單顯示，必須經由綜合整體式的回顧，曲式各個範疇才能有其意義，這正是〈告別〉樂章之個別形式進程的標誌。因之，要將它們先以相對概念來觀察，這些概念經由具體曲式的相互定義獲得，而不是建立在由傳統所擔保的普遍性關係上。隨之而來的是，〈告別〉的曲式進程，至少直到「再現部」的開始，有著寬廣的開放性以及不可預測性的個性。就交響曲終樂章來說，不可或缺的音樂整體關聯，在這裡主要見於動機主題發展層面上，也就是「邏輯的」向度，相形之下，文字處理層

面上，相對較少，雖然這一點也是作曲的基準，並不在乎文字處理的「剪接個性」。為了要清楚說明，兩個相對的理念，音樂詩情表達的直接性以及交響曲終樂章建構之脈絡結合與脈絡滋生的邏輯，二者如何錯綜契合，對樂曲進程做逐小節、逐段落的解析，將是最理想的。但這麼做，全文篇幅勢必長大無比。因此，以下的討論僅為一個嘗試，就曲式過程，刻意做一個片段式的重建，希能藉此釐清幾個基本的觀察角度。

第一呈示部（第1-136小節）

《大地之歌》裡，前面幾個樂章的前奏，皆遵循了歌曲樂類的傳統，與它們不同，〈告別〉卻特別緩慢地開啟，有如一個音樂敘事，讓人覺得它有很多時間可用。樂章開始的踟躕不前、「沈重」（schwer）的負擔，與其說是因為敘事主體先得找到它的語言，不如說是來自一個計畫，要將一個死亡象徵和一個生命象徵區塊的相對關係，以一個過程的意義譜寫出來，這個過程的條件並沒有先被設定，而要由最要素的基材來發展。這裡的音樂基礎範疇，如旋律、對位、和聲進行，並不屬於一個音樂語言的先決條件，卻有一個結果個性，透過它，終樂章的表達力道成長到非比尋常的狀態。A段落（第1-54小節，第1-2詩節）的大自然抒情黃昏氛圍，被譜寫出一個聲調，它有著暗暗的死亡象徵意義。樂曲開頭時，C音的聲響在最低的音域裡，經由鑼加以聲響象徵的上色，在整個段落中（除第32-38小節外），它都是一個長低音或頑固音型結構的樂句基礎。不僅如此，〈告別〉的兩個中心動機，迴音音型與兩次級進下行音型，都從這個低音聲響衍生出來。由此看來，C音聲響還是主題基材的核心。迴音音型第一次出現時（第3小節），只不過是C音聲響的顫抖，一個環繞主音的進行，它已經打開了小小的音程空間。隨著這個音程

191

空間的加大，透過把重拍改為弱起拍 [35]，以及節奏的增值之後，這個裝飾被如此地改變，出來一個歷史 [36]，宣告自己就是動機，在後面會逐步呈現。上方聲部裡，雙簧管的裝飾音型衍生出一個旋律 [37]，與這個過程平行的，為樂團聲部中層的進行，先由第一與第三法國號帶出，漸漸地由一個和弦構成做出與其他聲部的對位：兩個主和弦先是被安排在小節後半（第3/4小節），在第6與第7小節裡，再從下屬音的二級（f-降a），回到出發點的三度音程（降e-g）的地方，透視焦點開始落在級進下行音型的歷史上，由第12小節開始的弱起拍原則支撐著，歷史以人聲線條的開始（第19/20小節）站到台前，也取得對於整體樂章進程之關聯有基礎意義的重要性。【譜例十】

樂章的器樂開始段落，有著雙重意義，一為動機的呈示，二為人聲的導奏。頭兩個文字詩節的音樂，則可以視為是一個繼續發展中的器樂開始段落的變體群。人聲的呈現可區分為三個音樂敘事類型：宣敘調式（第19小節起）、詠歎調式（第32小節起）與頑固音型式（第43小節起）。人聲的開始是一個在長低音（C音）上方的簡單唸誦，各小節長度頻繁地改變著，同時，長笛將樂曲開始的迴音音型，自由變奏往前滾動，吹出一個相對聲部，補充著人聲的開始，這種處理無疑地來自宣敘調的傳統。給女中音的表情記號是「敘述式的語氣，無表情」(In erzählendem Ton, ohne Ausdruck)。這個宣敘調段落在音樂語言的所有自由度上，是「必要

35 在手稿裡，馬勒為第五小節的弱起拍註解著：「這一小節的最後一拍要稍縱即逝地，如同漸快(acc.)一樣演奏，其它的樂器必須配合它」。

36 【譯註】德文Geschichte是「歷史」，也是「故事」。本文作者於此使用Geschichte一詞時，為「動機前後的發展形成歷史」之意。

37 Kurt von Fischer, "Die Doppelschlagfigur in den zwei letzten Sätzen von Gustav Mahlers 9. Symphonie. Versuch einer Interpretation", in: *Archiv für Musikwissenschaft*, 32/1975, 99-105。

6. Der Abschied

*) Bässe ohne Kontra-C pausieren.

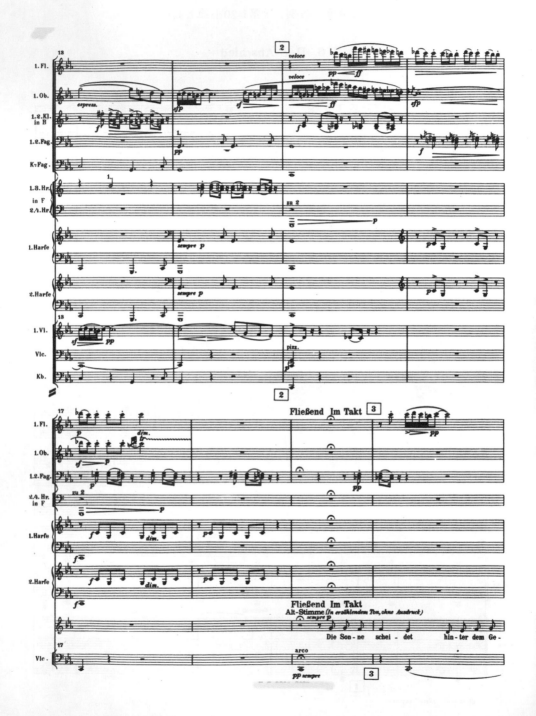

的」（obligat），它被鑲嵌至跨越性的動機脈絡中，不僅如此，人聲宣敘調的層面由第二層的器樂宣敘調補充，兩個層面並以細緻的方式建構性地錯綜契合（大約第23小節起），突顯出這個段落的特質。[38]

第一宣敘段之有所約束的散文 [39] 之後，一個規律的小節節奏，再次回扣向樂章開頭的部分（第27小節起），不過，稍晚，以一個在歌詞「銀色的小舟」（Silberbarke）處突出的下屬和弦，經由往同名大調C大調的轉向，音樂明亮起來，同時，樂句語法確定走向終止式的段落性，人聲則第一次詠歎調式地開展著。接著，隨著回到小調主調（第39小節）上，音樂再度回到C音聲響上的頑固音型。之前，樂團的聲部以多次的模仿，包圍著人聲旋律，並因此將結構一致化，以同樣的方式，現在是人聲，在歌詞「我感到一陣微風輕拂／在黯黯的松林後！」（Ich spüre eines feinen Windes Weh'n/ hinter den dunklen Fichten!）處，人聲成為整體頑固音型的一部份，以單一的節奏擺盪在四度音程上。人聲在這裡僵化成為一個音型，被交織在一個跨越的結構原則中。於此清晰可見，《大地之歌》裡，交響曲的過程係以一個人聲過程與器樂過程的共生狀態作用著，這個過程所涵括的並不只是器樂過程的語言化，同時也包括了人聲過程的去語言化。

至於兩個主要動機（迴音音型和級進下行）的歷史，以樂章開始到此處所呈現的情形來看，其意義在於弱起拍的原則：在它們「前動機」時期的最初型態裡，原本兩個動機都不具有弱起拍

195

38 Friedhelm Döhl, *Weberns Beitrag zur Stilwende der Neuen Musik. Studien über Voraussetzungen, Technik und Ästhetik der "Komposition mit 12 nur aufeinander bezogenen Tönen"*, München/Salzburg (Katzbichler) 1976, 79f. 。

39 在總譜速記及總譜草稿中，馬勒原本都將此處的演奏指示標記為「自由地」（Frei），後來，他以「流暢地。跟著拍子」（Fließend. Im Takt）取代。

性質,但是後來,它們被賦予一個八分音符的弱起拍(從第12小節起的級進下行音型、第20小節的迴音音型);以一個重複的三個八分音符弱起拍,這個傾向被持續並且密集化:第27小節起的級進下行音型,第47小節的迴音音型;如果將三個四分音符弱起拍也算在內,則早在第12小節及40小節就已出現。這個變體的進行,卻不是線性往前的過程。前面出現的變體階段,很可能不帶條件地在後面再出現,相反地,第26/28小節裡的級進下行音型三個八分音符的版本,則「先現」了龐大樂團間奏(第323小節起)中葬禮進行曲的中間層面。弱起拍的原則兩度由級進下行動機轉移至迴音音型,又產生一層關係,兩個主要動機彼此互相接近,讓交響的結構更加緻密。

〈告別〉調性組織上的特色在於,五度關係是如何喪失它曾經是基礎性的意義,取而代之的是四度關係的躍上枱面。隨著第一個文字詩節的結束,宣敘調段落結束在第26小節;隨著第二個文字詩節的結束,整個A段結束於第54小節。這兩個段落都以主音上的四六和絃(c-f-降a)以延長音「逝去地」(morendo)結束。前者裡,這個和絃在原來的c小調主調區塊裡繼續著;後者裡,它則導向一個新的區塊,要走到大調下屬調的F大調,即B段落的主調。無論是那一個情形,這個和絃的句讀功能都一樣。做為某種程度的「變格終止」,它有一個擺盪、模糊的性質,經由它雙重的、結合和諧與不和諧兩種可能的解釋性,這個性質更被強調。因為,樂曲各個段落的密閉性由正格終止來達成,推動音樂向前走的動力則透過屬和弦上的半終止產生,這個和絃帶來的一個曲式句讀,它安靜地指向開放的姿態,正站在段落的密閉性與推動向前走之動力的中間,特別適合這個抒情交響曲終樂章的史詩個性。

這也讓一個符合和聲組織傳統邏輯的和絃,可以變成被隔絕

並且無後續的和絃；按照荀白克的理論，甚至還會被視為是「錯誤」的。這裡指得是一個降B大調上的屬七九和弦（第50小節），它突然地由頑固的c小調聲響的靜態中掙脫，並且在同一個小節中，經過a音到降a音的改變，失掉了屬音個性；同樣的改變，現在被拉長為各兩個小節，完成之前描述之以c音上的四六和絃結束段落的結構基礎。【譜例十一】

【譜例十一】《大地之歌》第六樂章〈告別〉，第55-67小節。第一雙簧管。

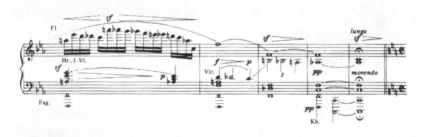

我們固然不必否認，這個被強調的屬和弦聲響具有「上色」的價值，但是，還是要正視這個和弦組織功能的問題。雖然在理論層次上，還得再進一步討論，但仍可由兩個方向來討論：第一個牽涉到與此段落較近的脈絡；第二個則關係到較遠的脈絡。在第一呈示部裡，由A到B段的過渡段落要保持從c小調到F大調的區塊轉換，最簡單的轉調可能，為以同名大調C大調的屬和弦效果帶出F大調，如果馬勒認為這個最簡單的可能太過俗氣，要加以排除，那麼，可以由他所選擇的建構推測，建立在F音上的屬和弦裡，有兩個功能，係以一個特殊的方式分割著：一個是自身的屬和弦功能，一定程度上展示即將發生的調性轉換；另一個是根音F的功能，是一個簡單的下屬和絃轉為新的主和絃的意義轉換。「功能切割」的意義將路徑與

目的納為一體，和絃的解釋在這個意義下，可以用另一種詮釋來補充，指向一個較長時間、「史詩」式的整體關聯。在樂曲中，諸多個別元素登場，在它們現形的那一刻，尚不需要開啟它們的意義，只有在後續的曲式進程中，個別元素的意義才滋長，因此，必須在「二次閱讀」裡，才能重建出詮釋的意義 40。如果這些是音樂裡史詩式建構的個性特質，那麼，在直接的脈絡裡被隔絕的這個F音上的屬和弦，可以被看作是一種承諾，到後面才會兌現。事實上，在第二呈示部裡，相對應的段落（第166小節起）轉向降B大調，因之，這個和弦可以被理解為一個早期出現的信號，以下屬音進行（(c小調) → F大調 → 降B大調）的意義，提示著兩個生命象徵樂段B與C的大規模組織。

接續的B段落（第55-136小節）係擴充後的第三文字詩節，為多段的結構。它是一個對比複合體，可看出奏鳴曲式傳統的第二主題的痕跡。在這裡主導的音樂語言的表現力，先由雙簧管旋律開啟（第57-67小節），【譜例十二】被荀白克用為「音樂散文」（musikalische Prosa）的例子，他如此地描述著：

> 所有的單位在形狀、大小和內容上，都有很大的差異，像是它們其實不是一個旋律單位的動機零件，反而如文字般，在句子裡，每一個字都有它自己的用意。41

40 Thomas Mann, "Einführung in den *Zauberberg*. Für Studenten der Universität Princeton (1939)", in: Thomas Mann, *Schriften und Reden zur Literatur, Kunst und Philosophie*, vol. 2, Frankfurt (Suhrkamp) 1968, 326f.；亦請參見Carl Dahlhaus, "Geschichte eines Themas. Zu Mahlers Erster Symphonie", in: *Jahrbuch des Staatlichen Instituts für Musikforschung Preußischer Kulturbesitz 1977*, ed. by D. Droysen, Kassel (Merseburger) 1978, 45-59。

41 Arnold Schoenberg, *Style and Idea*, New York (Philosophical Library) 1950, 83。

【譜例十二】《大地之歌》第六樂章〈告別〉，第57-67小節。第一雙簧管。

sehr mäßig

1. Ob.

　　與荀白克的看法相反，要說這個旋律的個別樂句有完全的獨立性，卻很難成立。達爾豪斯（Carl Dahlhaus）曾經指出，這個旋律有很多旋律的再現，並以音樂散文的辨證意義來說明；所謂的音樂散文，係源自段落的串結的話語。[42] 達爾豪斯的說法是一個將這個段落視為「散文化的韻文」（prosaisierte Poesie）的詮釋，其所相對的概念則為「韻文化的散文」（poetisierte Prosa），它來自相反的角度，將一個原本不受拘束的旋律，在句法上加以固著的結果。[43] 雙簧管旋律一開始的動機建構，做出一個廣闊的整體關聯：樂曲發展到此的兩個中心動機，迴音音型和級進下行音型，在這裡直接地彼此接合，並且由一個源自基礎音型的新音型（a^1-d^2-d^2-c^2）補充著。於是，B段以雙重方式融合到音樂形式的整體關聯裡，第一種方式為透過對比衍異的原則，著眼於樂曲發展至此的情形；另一種方式則為藉著基礎音型的首次登場，著眼於作品的聯篇整體組織以及終曲後續形構的面向。

199

42　Herman Danuser, *Musikalische Prosa*, Regensburg (Bosse) 1975, 176f.。

43　Danuser, *Musikalische Prosa*, 131f.。

人聲進入後，器樂聲部以對位式的副聲部加以反覆，這個過程成為這個段落後續發展基礎的樂句模式，它在這裡有些改變，以符合音樂之交響曲個性。雙簧管的旋律交給長笛加以反覆（第71小節起），要「非常具有表情。非常突出地」（molto espress. sehr hervortretend）來演奏；這裡加進來的人聲曲調，則反而要「很弱」（pp）「非常溫柔地」（sehr zart）被呈現，並且「不可蓋過長笛獨奏」（das Flöten-Solo nicht "decken"）。由馬勒這幾個演奏指示，可以推測，之前承襲下來的模式正好要被導向相反面，亦即是，人聲就是一個與已經被呈現的器樂主要聲部的對位聲部。事實上，要在這裡決定那一個是主要聲部、那一個為次要聲部，可能會有所困難。馬勒在第三文字詩節的譜曲中所想完成的，為一種抒情交響式的表達，這一種表達首先在第69-76小節裡，經過結合具有表現力的器樂旋律與在背景中飄盪著的人聲線條來確定，也只有在這樣的共同作用下，才能做到抒情交響式的表達。如果說這和一種「浪漫時期的對位」的演出方式有關，將兩聲部在樂句結構裡維持平等的地位，那麼，緊接其後的，是另一種器樂和人聲線條組合的樣式：一種特殊的「支聲複音」，來自由長笛和人聲共同演奏的一個單一旋律線條，但兩個聲部間有些差異或是有著節奏旋律上的模糊（第77-80小節）。[44]

樂團段落（第81-97小節）以「較有動態」（Etwas bewegter）的方式發展著，直到這樂章第一個崩塌區塊（第94-97小節），宣告瓦解。在這一段裡，藉著一個繼續進行的旋律建構以及一個充滿不和

44 Reinhold Brinkmann, "Lied als individuelle Struktur. Ausgewählte Kommentare zu Schumanns *Zwielicht*", in: *Analysen. Beiträge zu einer Problemgeschichte des Komponierens. Festschrift für Hans Heinrich Eggebrecht zum 65. Geburtstag*, ed. by Werner Breig, Reinhold Brinkmann u. Elmar Budde (= Beihefte zum Archiv für Musikwissenschaft, vol. 23, Wiesbaden (Steiner) 1984, 271f. 。

諧張力的和聲，一種表達性取得優勢，明顯地源自交響曲。級進下行和迴音音型，再一次在它們動機發展走向中，互相連結，在第一法國號的對位層面裡，佔有本質的份量：迴音音型的起始音先拉長著，再過渡到五連音的弱起拍，讓迴音音型顯得如此地「旋律化」，得以加入建立段落B與C之特別的生命象徵聲音的行列。更重要的，特別是為了樂章的整體組織，為級進下型的動機，在經過起始音在完整小節開始的「附點化」（第81小節起）後，做出來的一個節奏輪廓。在這裡，或許級進下型動機的「歷史」已經到達一個階段，可以遠眺第三主題群C段，並且不僅如此，還可以遙望樂章以及作品結束之增值過程「永遠、永遠」（ewig, ewig）。事實卻是，這個迴音被安排在一個很不起眼的位置上，且一時「無後續效應」，如同樂章的其他時刻般，可以被理解為，是〈告別〉史詩建構的一部份，是一種音樂邏輯的部份，其中，有著多層次的佈局，卻沒有動機的「整體演繹關聯」計劃。

以一個詩節內變體的方式，第二主題群B的第二部分接著進來。有著雙簧管旋律的F大調段落被擠壓成九個小節（第98-106小節），調性不穩定的後續段落（第107-136小節），則大部分建立在升c音（降d音）上，這一個段落以壓抑的表現性，幾近華格納式地綻放著。馬勒將第三詩節的詩文大幅重寫。特別是總譜速記的諸多修改顯示著，他有個想法，使用自己年輕時期的詩作，1884年寫成的《夜溫柔地看著》（*Die Nacht blickt mild*）[45]，將其中的詩句略加

45　青年馬勒在1884年十二月初，於卡塞爾（Kassel）所寫的詩，該詩首次被印行於*Die Merker*, 3/5 (1. März-Heft 1912), 183。內容如下：

Die Nacht blickt mild aus stummen ewigen Fernen　　　　夜溫柔地看著，由安靜永恆的遠方
Mit ihren tausend goldenen Augen nieder.　　　　　　　以它千萬個金色眼睛下望。
Und müde Menschen schließen ihre Lider Im Schlaf,　　疲憊的人們闔上眼蓋在睡眠中，
auf's neu vergessenes Glück zu lernen.　　　　　　　　對被遺忘的快樂重新學習。

改變，融合進〈告別〉的文字層面：「疲憊的人們走上歸途，在睡眠中，對被遺忘的快樂和青春，重新學習！」（Die müden Menschen geh'n heimwärts, um im Schlaf vergess'nes Glück und Jugend neu zu lernen!）。除此之外，馬勒也用音樂的樂章間引用，加強作品的聯篇架構，亦即是，他把「疲憊的人們」（die müden Menschen）（第118/119小節）以類似第二樂章的「我心已倦」(Mein Herz ist müde)（第二樂章的第78/79小節）的方式譜寫。

第二呈示部（第137-287小節）

第四文字詩節的音樂開始部分（第137-157小節），因為它的多義性，在進行一個分析式的觀察時，並不會比較簡單。因為，在這裡，於動機結構、樂團語法、配器和語意裡，多種不同的時刻錯綜契合，使得它的音樂意義無法透過普遍的概念來確認。如果我們以阿多諾在他的「基材曲式學」（materiale Formenlehre）規劃裡呈現的範疇 [46]，做為出發點，可以有一個「凝滯」，一個鳥鳴聲「插入段」（Episode），它相當於第一行詩句的語意。之前開展的旋律性整體關聯被截斷，音樂的型態，例如鳥鳴聲音，在一個開放的空間中登場，卸除了與句法的連結。但是關鍵的是，沒有與華格納「森林景象」（Waldweben）[47] 的類似聲音聯想，整個大自然的聲音是從樂章早先的諸多動機層面衍生來的。當段落係在第一呈示部的B段與第二呈示部的宣敘段（A段）間，中介著的時候，由不同的動機來源處，可以識別出關於段落曲式功能的提示。開始的三小節（第137-139小節）直接接上 B段，由於配器上的中斷（法國號／低音管），

46　Adorno, *Mahler*, 60f.。

47　【譯註】意指華格納《齊格菲》（*Siegfried*）第二幕的森林景象。

它先就只是第55小節起（第69小節起、第99小節起）的F大調段落群的一個新變體。迴音音型和級進下行音型兩動機，在這裡被各自孤立開來，在凝滯的空間裡，以片段分子的方式進行轉調、被置放在不同的律動位置上，並且也被改變了運動方向。特別是擺盪的三度a-c¹伴奏音型，現在被轉為描繪鳥鳴的功能，節奏被改變，轉置到其他的音級與音區，且透過弱起拍的音型，與迴音音型產生關係（例如第140小節起的雙簧管聲部）。以一個大自然聲響動機的意義而言，人聲的兩個三度音程（第148/149小節，歌詞「世界睡著了！」(Die Welt schläft ein!)），指向馬勒其他的作品，尤其是《第三號交響曲》子夜歌裡的「子夜鳥」（第四樂章多處，特別是第33小節起）。[48] 在這裡，這兩個三度音程以鳥鳴聲語增值的狀態，融合進樂章的主題過程裡。不過，這也展現出，為了將由B段至A'段的聲音變換合理化，這個凝滯段落在曲式融合上有高度的重要性，並且，在鳥鳴聲插入段之空間化的時間裡，昭示了一個曲式的不連貫性，要將這個不連貫性，在一個更高的、即使部分顯得隱晦的基材連續性中實現，這個凝滯段落功不可沒。

第四文字詩節的譜曲，早在凝滯段落（第137小節起）就開始了，在第四文字詩節的中間（第158-165小節），於剛到達的新調性a小調（功能上是主調c小調同名大調的平行調）裡，就進來了第二宣敘段的再現，它是第一宣敘段的精緻變體。在第一個宣敘段中落日的意象裡，死亡的象徵還隱晦不明；在第二個宣敘段裡，因著馬勒對文字的一個改動，死亡的象徵得見清晰：總譜草

48 請參見Constantin Floros, *Gustav Mahler II — Mahler und die Symphonik des 19. Jahrhunderts in neuer Darstellung. Zur Grundlegung einer zeitgemäßen Exegetik*, Wiesbaden (Breitkopf & Härtel) 1977, 206；以及Hans Heinrich Eggebrecht, *Die Musik Gustav Mahlers*, München/Zürich (Piper) 1982, 131f.。

稿中，他將原先與貝德格較接近的版本「他走向我，如所承諾的」（Er kommt zu mir, der es mir versprach）加入「告別」（Abschied）一字，並且在總譜謄寫裡，繼續修改這一段，才有最終確定的版本「我等著他最後的道別」（Ich harre sein zum letzten Lebewohl）。雖然藉著這個改變，讓做為樂章基礎的兩首詩之間，產生更緊密的關係，但是，以音樂的角度來看，死亡的象徵依然隱晦。

隨著第五與第六文字詩節的譜曲，緊接在第二個宣敘段之後的，是一個篇幅龐大的曲式複合體（第166-287小節）。雖然這個複合體與第二主題（B段）的時刻連結，整體而言，它應被看做一個獨立的第三主題（C段）。在這裡，經由一個新的調性（降B大調）、轉為奇數拍（3/4）以及在多個變化段落裡的詩節內部組織，讓第一首詩的入樂方式，被一個生命象徵的高峰牽引著。這個曲式複合體以一個充滿動機主題發展的詩節原則寫成，但是，這裡的詩節原則卻有兩個特質，一個是「合於文字的」，當這兩個各有三行詩句的文字詩節，以兩個「大型變形複合體」（第166-228小節；第229-287小節）的概念寫成時，它是「合於文字的」，但是，它同時也是「獨立於文字外的」，因為音樂曲式與做為基礎的文字形態，在一些細節上，並不一致。詩節內部組織以兩個結構的轉換實現，一個是以器樂為主的「預備區塊」，另一個是以人聲為主的「完滿區塊」。「預備區塊」（在下表中簡寫為V，第一次出現於第166-171小節）由一個靜態不動的和聲以及一個新動機所組成，這個新動機係從五聲音階空間出來，由基礎音型的逆行並上移得來。相對地，「完滿區塊」（在下表中簡寫為E，第一次出現於第172-189小節）則是音樂語言的一個開始先收斂，卻一次比一次更強力綻放的表達，這個音樂語言結構上來自一個級數豐富的和聲，以及一個有著節奏自由線條進行的旋律。旋律有

著雙重的級進下行，由對位（見第81小節起）蛻變成主要聲部，並且，在大的弧線裡，在旋律個性裡被強調的迴音音型，也開展著。

【譜例十三】

【譜例十三】《大地之歌》第六樂章〈告別〉，第167-175小節。主旋律。

這兩個結構或是「區塊」之間的關係是動態的。預備區塊一直被摻入較多來自完滿區塊的元素（例如第236小節起的級進下行音型），當預備區塊最後一次出現（第259-262小節）時，它終於失掉了做為一個獨立結構的功能，整個被吸進完滿區塊的發展漩渦裡。以下列表呈現曲式段落C的詩節內部組織：

205

詩節數	小節數	區塊	音樂內容
第一大詩節 （第五文字詩節）	166-171	V	器樂的「呈示部」
	172-189	E	
	190-198	V'	
	199-228	E'	
第二大詩節 （第六文字詩節）	229-244	V''	第六人聲詩節
	245-258	E''	（第一部份）
	259-262	(V''')	
	263-287	E'''	第六人聲詩節 （第二部分）

最後一個完滿區塊裡，曲式複合體的音樂表達力量到達高峰，也是整個樂章的高峰，浪漫的渴望在不尋常的不和諧張力裡具體化了，這個表面上看似四度堆疊和弦（第272小節），可被解釋為一個在G音上具有屬和弦功能的十三和弦（Tredezimakkord）。在總譜草稿裡，也就是作曲過程較晚的階段，貝德格的文字「噢！你會來嗎，你會來嗎，不守信用的朋友！」（O kämst du, kämst du, ungetreuer Freund!）被刪去，由「噢，美；噢，永恆愛的、生命的沈醉世界！」（O Schönheit; O ewigen Liebens, Lebens trunk'ne Welt!）代替。[49] 顯然地，馬勒察覺到，在他譜寫的音樂和原來的詩文語意之間，有著歧異；原來的詩文裡，等待的友人流露出埋怨、不耐的姿態。馬勒不猶豫地在詩文文字的層面做出調整，讓它可以符合抒情交響表達上整體向上攀升的生命象徵內容。有了這個詩文的改動，在終樂章個別的曲式理念裡，這個段落才得以標誌出那個高峰，它有著狂熱的動態，有著遍佈生命象徵的完滿，它在音樂的「聲音變換」裡，奠定了生死辨證的一端。

間奏（第288-374小節）

「等候友人」以生命象徵的聲音結束，由這個聲音過渡到樂團間奏的死亡象徵的送葬進行曲，係以一個具有多重意義的中介段落之變體來完成；馬勒之前在B段至第二宣敘段的回歸時（第137-157小節），使用過這個中介。不同於之前符合鳥鳴語意的動機積累，由同樣元素結構的樂句，這一次（第288-302小節）顯得孤單，它落在較低的音域上，並且由獨奏大提琴的動人旋律（第292小節起）來補充。大提琴的旋律為一個雙重的變體（第104小

49 Rudolf Stephan (ed.), *Gustav Mahler. Werk und Interpretation. Autographe, Partituren, Dokumente*, Köln (Arno Volk) 1979, 43。

節起；第60小節起），可稱以華格納傳統的概念，透過記憶，打破現下的時間經驗，並且深化。

這裡產生的「黯下來」的效果，轉移到c小調上的樂章開始的回歸（第303小節起），真正的間奏以此開始。經過兩個額外「空白」小節的準備，一開始由雙簧管演奏的迴音音型，現在由英國管在低八度的音域裡發展著。看起來，馬勒本來應該計畫著，在這裡才將死亡象徵，以音樂確定下來，因為，在總譜速記中可以看到一個註明「鑼（第一次出現）」，並補上一個加上括弧的字「喪鐘」（Grabgeläut）。事實上，總譜速記中，樂章開始的配器指示裡，並不見鑼的痕跡，不過，在總譜草稿裡，它就被加在那裡了。如果說樂章的器樂開始，同時是動機的呈示和宣敘調式人聲的導奏，那麼，它在間奏開始處的變體，也同樣是一個導引，交代構成後續發展的動機元素，只是少了一個「呈示的姿態」。相反地，竭力地、蹣跚地、經由很多全體休止做出的斷句，美學主體在這個音樂悲傷的原野中找到位置，在那裡（第322小節起），送葬行列持續移動的隊伍開始了。兩個弱起拍的三音音型是嶄新的動機，一個下行，為減四度音程緊接著向上解決的掛留音：降e-B-c（第310小節），另一個則是上行：g-降a-d¹（第313小節）。它們被編織進樂章開頭的變體裡，由一開始臣屬的對位功能，越來越往前景推進，同時間裡，迴音音型卻漸漸消失。變體和原形之間的差異越來越大，於是產生一個過渡段，進入送葬進行曲。過渡段急迫式地作用著，以三度或六度平行進行的級進下行音型動機，有時為全音，有時為半音，成為結締組織，並且在節奏的形構上，以一個三個八分音符之弱起拍（第一次於第27小節出現），明確地奠定間奏的進行曲性格。送葬曲在主調c小調上，有時會到平行大調降E大調，這個調性構思在導引樂段已經有

所暗示,在真正的進行曲於第325小節開始時,原來在C音上的長低音(第303-317小節)突然弱化,並且在過渡段裡(第323/324小節),平行大調響起。【譜例十四】

【譜例十四】《大地之歌》第六樂章〈告別〉,第323-328小節。動機及調性進行。

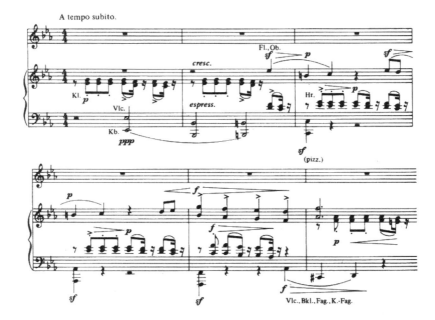

　　《大地之歌》終曲樂章的間奏,若以功能曲式理論的意義來看,它是奏鳴曲式裡的「發展部」;若以基材曲式理論的意義來詮釋,它是死亡象徵的送葬曲;這兩個意義毫不勉強地合在一起。因之,可以很有理由,在交響曲發展部式進行曲的馬勒傳統之背景上,來理解這段間奏。按照樂類傳統,在此應該期待由一個發展原則主導,但是馬勒卻在這裡都還固守著詩節式的處理方

式。兩小節（第323/324小節）的「幕啟」（Vorhang）[50]後，送葬
進行曲不曾間斷地流動著，開展出來一個四段詩節變體群，長度
為十或八小節不等，之後緊接一個十四個小節長的附屬段落。這
五個段落具有不同的樂句結構，各有其斷句的終止形式，但是，
在每個段落結束，下個段落開始前，都會走到主和弦。與這個多
次回到c小調的狀況搭配，有一個繞著圈子、一直回到原地的旋律
進行，好似跳不出死亡象徵的氛圍。句法上，開始的兩個段落（a
段與b段）以大樂句的模式彼此錯綜契合，a段以一個拉長的半終
止結束，b段則為完全終止；第三個段落（c段）半音上行地轉調
著，進入平行調降E大調；第四個段落（d段）以一個擴張的正格
終止回到主調c小調，它在長低音的附屬段落（e段）裡，會再被確
定。下表列出間奏的段落結構：

段落	a	b	c	d	e
小節數	325-334	335-342	343-352	353-360	361-374
樂句結構	4+4+2	4+4	4+3+3	2+3+3	8(4+4)+6

　　在整段間奏裡，經由單簧管或／和法國號，有時還有低音
管，音樂句法的中音層面成為進行曲持續進行的要素。同時，
在和聲進行和終止式類型的範疇之外，馬勒也使用音響色澤的面
向，以區分個別的段落：在a段與b段裡，大部分由木管演奏主要
聲部，c段裡則為小提琴，d段裡，在木管和弦樂之間發展出大段
落的複音結構，是進行曲高潮所在。最後，力度也對這段間奏特
有的音樂表達性格提供本質性的意義：由法國號和單簧管所演奏

50 【編註】關於這一個阿多諾式的用詞，請參考梅樂亙，〈馬勒早期作品裡配器的
　　陌生化〉，羅基敏中譯，收於：羅基敏／梅樂亙（編著），《《少年魔號》—馬
　　勒的音樂泉源》，台北（華滋）2010，151-188，此處見176頁。

的中音層面樂句，常常以節奏上不正規的強音進入後再減弱，與主要聲部的力度常常是相對的，並且，主要聲部裡，弱起拍總是一再被賦予強音，再緊接著「突弱」。經由這些手法，一個不安、不連續、吃力的時刻，滋長於送葬曲的聲調裡，似乎樂章導奏裡的踟躕不前、充滿痛苦的尋找，轉嫁到送葬進行曲上。

再現部 （第374-572小節）

馬勒在他的交響曲中，習慣把再現部構思為一個各階段的綜合體，呈現出該樂章音樂曲式過程到此所歷經的種種。《大地之歌》終樂章的最後一個部分裡，第二首詩（〈友人的告別〉）亦以如此的意義被交響性地譜曲。由是觀之，這一個部份很適合以再現的概念來理解。「第一呈示部」和「第二呈示部」被改頭換面，成為一個單一的、遠遠橫跨的弧線，在其中，個別的段落在結構上與規模上，都有劇烈的改動，此外，死亡和生命象徵的區塊依著一個音樂的辨證，進行著聲音的變換，此時，各段落的意義也有了變化。這和段落架構比例上的轉移有關：A''段（第374-429小節，c小調/C大調）被顯著地擴張了，原因在於，葬禮進行曲（第303小節起）也可以被理解為一個長大的樂團導引段落，準備進入第二首詩的宣敘段。B'段（第430-459小節，F大調）被強烈地壓縮。C'段（第460-572小節，C大調）沒有再使用「宣敘段」，被型塑為一個長長延展的結束段落。

這兩首詩都以第一人稱抒情詩的訴求寫成，並且分別獨立寫作，彼此毫不相關。要將兩者拼貼在一起，並要避免可能產生的語言邏輯謬誤，是對作曲家的一大考驗。詩句「*我在這兒等我的朋友*」(Ich stehe hier und harre meines Freundes)（第一首詩）與「*我下了馬*」(Ich stieg vom Pferd)（第二首詩）難以相容，尤其在第二與

210

第三宣敘段（第160小節起、第375小節起）裡，被突顯的相對應
處。馬勒更改了第二首詩的語言結構，將原來詩情我換為一個抽
象的、前面已出現的敘事者。依原來的詩句，第一首詩的「我」
很可能被以為與第二首詩的「我」是同一人，經過馬勒的處理
後，第二首詩的開頭成為「他下了馬」(Er stieg vom Pferd)），而排
除了一個可能的誤解。但是馬勒這個作法，只在表面上做到語言
邏輯的連續性。因為，終樂章的第一部份有個詩情我，第二部分
則有個抽象的敘事者，主體的範疇轉換卻未被做主題化的處理，
以致於整體的拼貼性格反而欲蓋彌彰。這一個不一致性，以音樂
歌曲詩作的傳統觀點來看，無疑是個缺失，卻在這首交響曲特殊
的條件下被揚棄，因為曲式過程的整體關聯，在一個更高、終究
也是最關鍵的層面上，擔保了詩情表達內容的一致性。

　　在作曲過程的不同階段，關於第三宣敘段（第375小節
起）中的演奏指示，提供了豐富的資訊：在總譜速記裡「自
由地」（frei），在總譜草稿裡「自由地（敘述式地）」（Frei
(erzählend)），在總譜謄寫裡，成為最後的「敘述式地且無表情」
(Erzählend und ohne Espression)。值得注意的是，在第一和第二宣
敘段裡相對應段落的同一指示，直到稍晚的作曲過程裡，才添加
進來。這可能是一個線索，它說明了，宣敘段落的音樂敘事態
度，原本與上述在第二首詩的語言結構轉變有關，並且，在死亡
象徵的送葬曲後，要再次取得主體的表達，有其困難，因之，才
有了這個不帶表情的呈現之演奏指示。特別的是，人聲由鑼聲伴
奏，唱出「酒以為告別」（Trunk des Abschieds）時，不見長笛器
樂宣敘調的安慰陪伴。後續進行裡（第381小節起），減四度的
動機繼續發展著，依舊由同樣一個敘述者不帶激情的哀傷標誌
著，「他說，他的聲音迷迷濛濛的」（Er sprach, seine Stimme war

211

umflort），一直到友人的回答，持續到此的小調氛圍才得以往同名大調亮了起來，並且以「非常輕柔且充滿表情地」（sehr weich und ausdruckvoll）的方式，在音樂語言中滲入一個新的質地（第396小節起）。敘事轉向「直述」，這個到全曲結束保持不變的轉折，意味著一個樂曲進程裡決定性的改變，因為，這裡的主體性，源自於死亡之必然，不同於在第一首詩裡那個源自於大自然抒情或第一人稱抒情的主體性。「第一呈示部」的大自然抒情段落A段中，死亡象徵仍屬隱晦，在經過間奏的送葬曲，以及「再現部」開始的第三宣敘段之後，死亡象徵才清楚展現在音樂上。現在，在歌詞「要去那兒？我去、我走到山裡去。我找尋安靜，為我孤寂的心！」（Wohin ich geh'? Ich geh', ich wandre in die Berge. Ich suche Ruhe für mein einsam Herz!）（第410小節起）處，主體性第一次侵入死亡象徵區塊A''段，征服了這幾個段落裡一直由一個頑固音型結構主導的停滯，並同時將動機元素連結成為一個安靜的樂句性。這個地方要以「非常具有表情地」(sehr ausdruckvoll)來演奏；在總譜草稿裡（參見本書【手稿圖三】，第104頁），馬勒還要求著「無盡地溫柔」（unendlich zart），以突顯出它不尋常的個性，並且，在歌詞「孤寂的」（einsam）長大花腔中，迴音音型的歷史到達了最本質的終站。透過要告別、追求死亡的朋友，死亡氛圍主體化的方式，可以說係一種求死願望在音樂上的實現。在「第二呈示部」C段裡指向生命象徵的渴望，曾經是A與A'之對比區塊，現在在這裡，一個真正的辨證轉折處，在「再現部」（A''段）裡，經由主體對最後歸所的渴望，有了死亡象徵的理由。

「聲音的變換」係一個辨證原則[51]，〈告別〉樂章「再現

51 請參見Hermann Danuser, "Versuch über Mahlers Ton", in: *Jahrbuch des Staatlichen*

212

部」的型塑提供了最貼切的明證。「富有表情」（espressivo）從兩個呈示部的生命象徵區塊，B段與C段，被移到「再現部」的死亡象徵的A''段。這一個移動帶來的後續是，在兩個呈示部裡，B段、尤其C段的變體群長足發展出來的表現性，在「再現部」卻不復見，改以B'和C'段以「非常甜美地」（dolcissimo）的聲調來實現，直到結束；由內容來看，這個聲調應被看成死亡與生命象徵之外的第三者。B'段裡，「第一呈示部」篇幅長大的B段兩個「詩節」（第55小節起與第98小節起）被結合成單一的變體，馬勒給各個聲部不同的演奏指示，人聲為「非常溫柔且輕輕地」（sehr zart und leise）、第一小提琴「飄浮地」（schwebend）、長笛則是「溫柔地」（zart），這些指示有其功用，讓樂句雖然因著一個對位聲部增加了複雜度，段落的音樂個性卻依舊得以維持無重量的特質。馬勒對詩文修改與擴充後[52]，新的歌詞裡「我要回家，我的棲息所！……安靜，我的心，但等時刻到來！」（Ich wandle nach der Heimat, meiner Stätte! [...] Still ist mein Herz und harret seiner Stunde!），之前段落中主體的求死願望，得以繼續，只是少了彼時經由半音呈現的痛楚與悲哀的時刻。

　　求死的願望全面成為普遍原則，漫遊在馬勒為〈告別〉最末

213

Instituts für Musikforschung, Preußischer Kulturbesitz 1975, Berlin 1975, 46-79。這裡要對Arno Forchert的一個論點提出批評。他認為，馬勒的形式如果保有一個變動著的型態與個性的順序，可以被理解為「簡單的併列關係」(einfache Parataxe)。他說明：「【形式的】增加的基材的差異性，必然符合在功能上所減少的差異」（Arno Forchert, *Zur Auflösung traditioneller Formkategorien in der Musik um 1900*, 85f.），這並不符合我們對此的理解。「聲音的變換」之整體關聯，並不只是以〈告別〉為例，說明音樂個性的蛻變，相反地，為了完成形式的個別化，形式功能裡，會滋長出一個複雜的模糊。

52 【編註】請參見本書〈由中文詩到馬勒的《大地之歌》— 譯詩、仿作詩與詩意的轉化〉一文及相關附錄。

段（C'段：第460-572小節）所使用的詩句裡：「可愛的大地到處綻放，在春天裡，再發新綠！到處、永遠藍光閃耀著，在那遠處！永遠、永遠⋯」（Die liebe Erde allüberall blüht auf im Lenz und grünt aufs neu! Allüberall und ewig blauen licht die Fernen! Ewig, ewig...）（參見本書【手稿圖二】，第101頁）。在死亡成為必然之後，主體道別著，沒有內縮，沒有酸楚，因為他知道，生與死在大自然超越的、永恆的輪迴中被揚棄了，所以，死亡不是最終的，而是新生命的種子與開始。這個泛神論的概念，與馬勒1908年左右的個人哲學，有多相合？這裡暫且不論。對於我們的討論重要的是，無論如何，這個概念不能被孤立地看成《大地之歌》的理念「結果」，而應該被理解為係整體在其功能裡的一個時刻，功能在脈絡裡，也為了脈絡，完滿整體。這樣的功能可以用結束建構的困難來說明，其重點在於，是否能？又如何能形構一個結束，它帶領著交響曲的過程到一個必須的終點，並且同時要賦予交響曲的過程一種基本上不可結束性的特質，這個不可結束性乃生死辨證之世界觀模式所有；在作品的聯篇組織裡，落實了這個辨證。馬勒以一個「開放式結束」的弔詭解決這個問題，他使用的方式，證明了《大地之歌》的結束的確是新音樂的歷史裡，最成功、最獨特的結束構思之一。

　　如果將C'與「第二呈示部」的C段相比較，可以看到，「再現部」裡，在某個程度上，變體群有一個反向流動的佈局。在C段，由內斂的開始發展成狂熱的提昇的部份，在C'段裡，卻在一開始就已經完全開展；當然，經由「甜美」的聲調，人類主體氛圍被抽離，之後，在一個長大的反高潮框架中被拆卸，回到少數的核心元素。C'段開始（第460小節起），歌詞「可愛的大地」（Die liebe Erde）處，使用了直到全曲結束都扮演著中心角色的雙級進

下行動機。馬勒在這裡寫下的演奏指示為:「緩慢地,極弱地、沒有任何提昇」(langsam, *ppp*, ohne Steigerung),相對於開始的模式,這個指示可以讓人辨識出轉化後的概念。C段基礎的詩節內在組織,在C'段中,被侷限為唯一的、卻本質性的再現裡:歌詞「永遠、永遠」(Ewig, ewig)處的雙級進下行音型,在第一次出現(第486小節起)時,為C'段開始幾拍(歌詞「可愛的大地」處)的增值變體,因此,在結束建構的過程裡,這個動機也取得了特別的重量。狹義來看,結束的過程開始處,一方面是全部詩文被譜寫完畢,或者是「永遠」樂句開始多次重複的斷開處(第509小節起);另一方面來看,結束的過程開始處,是由上行的「五聲音階」動機帶入的第二個旋律結構(第500小節);上行的「五聲音階」動機在C段裡主導了「預備區塊」(第167小節起),它在這裡帶入的第二個旋律結構為級進下行音型的對位聲部,對結束的建構有著基礎的重要性。

　　這兩個動機服膺著一個細節複雜的平行進程,它由反覆、節奏增值和動機稀薄化組合而成。長笛和雙簧管的上行對聲部以e¹-g¹-a¹的音型開始,在結束段落的開始處,還進行到d²音(第508小節),之後,個別音的長度被一再延展,最高音只到b¹(第516小節起),最後只到a¹(第548小節起),它為整個作品中結構性基礎音型的逆行形式,於此清晰可見。一個類似的、進行方向卻相反的過程,則發生在「永遠」樂句的級進下行動機中。「永遠」樂句起初為一個六小節,規律和諧的結構(第509小節起,衍生自第486小節起),但因為第二個級進的延展,成為由小提琴演奏的八小節版本(第532小節起),接著,卻不再用雙級進下行,只用簡單的e¹-d¹,並且,在人聲為四小節(第540小節起),在小提琴聲部則拉長為八小節(第560小節起)。這個一共八句的反覆與增

值過程，無法預測何時結束，它將「永遠」一字的意義轉譯入音樂結構裡。不過，要把它與「牧歌主義」（Madrigalismus）聯想，一種孤立的、音樂之文字闡釋，卻不可行。因為，主聲部的級進下行音型，有基礎音型與之對位，藉此，「永遠」的語意遠遠超出段落的直接脈絡，延伸開來，成為大自然以同樣方式涵蓋生命與死亡的過程之符碼，也是整部作品的中心內容。同時，稀薄化的過程也進行著，集中在動機的核心，這個過程經過前述的音級，繼續進行至結束的和絃。在這裡，兩個動機被極度化約成單音，基礎音型剩下a¹音，級進下行音型e¹音，一同被揚棄於結束和絃裡。它們的反向進行，在已靜止的時間裡成為長久，成為張力的時刻，傳達給和絃。【譜例十五】

馬勒開放式結束的概念於此展現了它全面的寬廣。這個結束保持著「開放」，係在於，人聲消逝在C大調的第二級（e-d: "ewig"「永遠」），由旋律的進行來看，沒有結束的效果；此外，動機的增值走到一個律動飄浮的狀態，它不再勾勒出清楚的相關框架；最後，也是最特別的，是最後一個和絃c-e-g-a。調性上，這是一個不和諧和絃（一個加六和絃）；是一個等待被解決且指向自身之外的和弦；在和聲調性曲式的傳統裡，沒有任何結束的效果。但是，與單純的「停止」不同，終點是要有一個「結束」的。兩個旋律走向，一個是人聲的下行「永遠」樂句，另一個是長笛和雙簧管的上行對聲部，都來自一個長長的、並且根本就回指前面樂章的動機過程。在〈告別〉裡，人聲宣敘式地以雙級進下行音型開始（第19小節起），長長的「永遠」樂句正是雙級進下行音型的最後一個伸展；上行對聲部的音型則是基礎音型的逆行。這個終點建立的一個結束之所以很特別，原因在於，上行聲部的水平進行，在這裡堆疊成垂直的狀態，所做出的結束和絃正

【譜例十五】《大地之歌》第六樂章〈告別〉，第540-572小節。共三頁。

是全部作品的基礎和絃，在它特別的規則圈裡，這個基礎和絃是自給自足的，不需要將它已經解放的不和諧，做出解決。

在這個歷史的時刻，荀白格以不和諧的解放，進行劃時代的突破，走向無調性。馬勒的這個和絃，則寫出了一個音樂理論上某種程度之矛盾的不和諧，就功能和聲來說，它還需要解決，但是，做為被解放的不和諧，它就不再需要解決了。這個開放結束的演奏指示「完全地逝去」（gänzlich ersterbend），模糊了聲響與寂靜之間的界限，讓美感經驗所充滿的時間長度，超越作品的結束，繼續逸出，如同李給替（György Ligeti, 1923-2006）晚期的聲響作品（Klangkomposition）般。如此的精密意義裡的開放結束，擁有雙重性格，經由它，〈告別〉樂章的感知路程，也是整部《大地之歌》的感知路程，所謂生命和死亡象徵聲音間的變換過程，是結束，卻同時有著永遠的無止盡。

220

（蔡永凱，國立臺灣師範大學音樂系博士班音樂學組博士候選人）

馬勒晚期作品之
樂團處理與音響色澤配置:
《大地之歌》

梅樂亙(Jürgen Maehder)著

羅基敏 譯

* 本文原名*Orchesterbehandlung und Klangfarbendisposition im Spätwerk Gustav Mahlers: »Das Lied von der Erde«*，為作者為本書專門寫作。

作者簡介：

梅樂亙，1950年生於杜奕斯堡（Duisburg），曾就讀於慕尼黑大學、慕尼黑音樂院與瑞士伯恩大學，先後主修音樂學、作曲、哲學、德語文學、戲劇學與歌劇導演；1977年於伯恩大學取得音樂學博士學位。1978年發現阿爾方諾（Franco Alfano）續成浦契尼《杜蘭朵》第三幕終曲之原始版本及浦契尼遺留之草稿。

曾先後任教於瑞士伯恩大學、美國北德洲大學(University of North Texas)與康乃爾大學(Cornell University)。1989年起，為德國柏林自由大學（Freie Universität Berlin）音樂學研究所教授。

專長領域為「十九與廿世紀義、法、德歌劇史」、廿世紀音樂、1950年以後之音樂劇場、音樂美學、配器史、音響色澤作曲史、比較歌劇劇本研究，以及音樂劇場製作史。其學術足跡遍及歐、美、亞洲，除有以德、義、英、法等語言發表之數百篇學術論文外，並經常接受委託專案籌組學術會議，以及受邀為歐洲各大劇院、音樂節以及各大唱片公司撰文，對歌劇研究及推廣貢獻良多。

»*Das Lied von der Erde* ist auf dem weißen Fleck des geistigen Atlas angesiedelt, wo ein China aus Porzellan und die künstlich roten Felsen der Dolomiten unter mineralischem Himmel aneinander grenzen.«
— Theodor W. Adorno, *Mahler. Eine musikalische Physiognomik,* Frankfurt (Suhrkamp) 1960 ——

《大地之歌》移居到幻想地圖的白色斑點上，在那裡，一個瓷做的中國與多羅米登山區的人工紅色巖壁在礦質的藍天下，彼此鄰接。
— 阿多諾，《馬勒。一個音樂樣貌》，1960 —

　　既使在馬勒逝世一百年後，音樂學界對於馬勒的樂團處理以及樂團技巧的研究情形，都還令人很失望；黎恩（Rainer Riehn）在他1996年發表的一篇文章裡，有感而發，以譏嘲的語氣寫著，甚至在二次世界大戰後，配器史的經典著作，不幸地，都還沒有善待作曲家馬勒。[1]這個現象的原因，或許可以歸究於，樂團語法的歷史，沒有能夠與最近的馬勒研究之思考水準並駕其驅，不過，到目前為止，配器史方法論做為一門專業，都還非常不清楚，在這裡面，應可以找到這個疏忽的原因。[2]傳統上，樂團樂

223

1　Rainer Riehn, "Zu Mahlers instrumentalem Denken", in: Heinz-Klaus Metzger/Rainer Riehn (eds.), *Gustav Mahler — Der unbekannte Bekannte*, München (text + kritik) 1996 (= »Musik-Konzepte«, vol. 91), 65-75。

2　Jürgen Maehder, *Klangfarbe als Bauelement des musikalischen Satzes — Zur Kritik des Instrumentationsbegriffs*, Diss. Bern 1977; Jürgen Maehder, "Ernst Florens Friedrich Chladni, Johann Wilhelm Ritter und die romantische Akustik auf dem Wege zum Verständnis der Klangfarbe", in: Jürgen Kühnel/Ulrich Müller/Oswald Panagl (eds.), *Die Schaubühne in der Epoche des »Freischütz«: Theater und Musiktheater der Romantik*, Anif/Salzburg (Müller-Speiser) 2009, 107-122。

器使用的歷史有著不同的方式，令人驚訝的是，在各個國家傳統的脈絡裡，這些研究方式持續不變：在英語地區，主要著力於樂團編制的歷史，對樂器學有著本質的貢獻。[3]與它對比的，是法國偏好於樂器使用的在地歷史，這一點，基於巴黎音樂機構的穩定性，可以有豐富的材料可尋，但是，研究侷限於法國傳統，有關於歐洲脈絡的相關說法，經常很有問題。[4]另一方面，在德、法語音樂學文獻裡，直至廿世紀末，對一部作品的聲音品質做一個詩文化的描述，可以被視為樂團語法分析的替代品；[5]相對地，要為樂團語法，不僅在音樂生活的物質條件裡，也在樂團語法的結構條件裡，找它的定位時，英國與美國的研究卻經常顯得非常保守。[6]對於一位作曲家之個別樂團處理的理解，有關樂器製造與演奏實務的資訊，可以是本質的，但是，當這些資訊沒有能夠與各

3　Adam Carse, *The History of Orchestration*, London (Paul, Trench, Trübner & Co.) 1925, Reprint New York (Dover) 1964; Adam Carse, *The Orchestra from Beethoven to Berlioz. A history of the orchestra in the first half of the 19th century, and of the development of the orchestral baton conducting*, Cambridge (W. Heffer & Sons) 1948; J. Murray Barbour, *Trumpets, Horns and Music*, Ann Arbor (Michigan State University Press) 1964; Horace Fitzpatrick, *The Horn and Horn-Playing and the Austro-Bohemian tradition 1680-1830*, London (Oxford University Press) 1970; David Charlton, *Orchestration and Orchestral Practice in Paris, 1789-1810*, Diss. Cambridge 1975。

4　Henri Lavoix, *Histoire de l'instrumentation depuis le seizième siècle jusqu'à nos jours*, Paris 1878; Gabriel Pierné/Henry Woollett, "Histoire de l'orchestration", in: Albert Lavignac/Lionel de la Laurencie (eds.), *Encyclopédie de la musique et Dictionnaire du Conservatoire*, Paris 1929, 2215-2286 & 2445-2718; Hans Bartenstein, *Hector Berlioz' Instrumentationskunst und ihre geschichtlichen Grundlagen*, Strassburg 1939, [2]Baden-Baden (Valentin Koerner) 1974; Benjamin Perl, *L'orchestre dans les opéras de Berlioz et de ses contemporains*, Diss. Université de Strasbourg 1989; Jean-Jacques Velly, *Richard Strauss. L'orchestration dans les poèmes symphoniques. Langage, technique, esthétique*, Diss. Université Paris IV (Sorbonne) 1992。

5　Heinz Becker, *Geschichte der Instrumentation*, Köln (Arno Volk) 1964; Jörg Christian

個總譜連上關係時，它們對於他的配器技巧與聲音想像的瞭解，功用還是有限。

　　主要在德國與法國最常見的一種配器史，是在一位作曲家的整體作品裡，試著描述一個個別樂團樂器的使用形式，其中，以一個現代總譜裡之個別樂器的排列順序，做為研究的組織模式，還很不少。[7]在這些早期的研究裡，不難看到其方法論之重點所在。樂團樂器使用方式的歷史書寫之出發點為配器學，它的方向係以個別樂器「獨奏」的使用為主，目的本質上為制定規則。因之，廿世紀前半裡，傳統的配器探討也就是配器學的鏡照；依照樂器家族排列，或者樣板式地由「上」（短笛）到「下」（低音大提琴）走一遍，就著個別樂器，描繪它們的演奏技巧、音域侷限以及各音區的特質。研究的精采結束方式，通常是在過往經典作品裡，找出該樂器的傑出使用為範例，因此也多半是獨奏的手

Martin, *Die Instrumentation von Maurice Ravel*, Mainz (Schott) 1967; Wilfried Gruhn, *Die Instrumentation in den Orchesterwerken von Richard Strauss*, Mainz 1968; Hermann Erpf, *Lehrbuch der Instrumentation und Instrumentenkunde*, Mainz (Schott) 1969; Stefan Mikorey, *Klangfarbe und Komposition. Besetzung und musikalische Faktur in Werken für großes Orchester und Kammerorchester von Berlioz, Strauss, Mahler, Debussy, Schönberg und Berg*, München (Minerva) 1982; Sander Wilkens, "Koloristik in der Instrumentation Mahlers", in: Matthias Theodor Vogt (ed.), *Das Gustav-Mahler-Fest Hamburg 1989. Bericht über den Internationalen Gustav-Mahler-Kongreß*, Kassel (Bärenreiter) 1991, 481-491。

6　Robert L. Weaver, "The Consolidation of the Main Elements of the Orchestra: 1470-1768", in: *The Orchestra: Origins and Transformations*, ed. by Joan Peyser, New York (Scribner) 1986, 1-35; Gregory G. Butler, "Instruments and Their Use: Early Times to the Rise of the Orchestra", in: *The Orchestra: Origins and Transformation*, ed. by Joan Peyser, New York (Scribner) 1986, 69-96。

7　Becker, *Geschichte der Instrumentation*; Erpf, *Lehrbuch der Instrumentation...*; Peter Jost, *Instrumentation. Geschichte und Wandel des Orchesterklanges*, Kassel etc. (Bärenreiter) 2004。

法，相對地，對於該樂器在總譜裡之樂團語法建構的功能，則幾乎從未有較進一步的探討。[8]雖然在德語、法語區早就有教本的存在，[9]白遼士（Hector Berlioz, 1803-1869）的《當代樂器與配器大全》（*Grand Traité d'instrumentation et d'orchestration modernes*）實則建立了這類配器學的樣式。[10]方式為，以聽者會被引發之感受的名詞，描述一樣樂器的獨奏使用可能性，而非探討在一個天才樂團語法的製造裡，相關作曲家的位置。這一類配器學的本質，係集中在獨奏效果上，也就是集中在音樂結構的個別觀點上。樂團語法之次要的、以前多半被標示為「加色」的功能，其原始來源與歌劇的興起相連結，[11]在目前已是一般的認知，雖然如此，配器分析的曲目，數十年

8　一個值得稱讚的例外為一本維也納的博士論文：Viktor Zuckerkandl, *Prinzipien und Methoden der Instrumentierung in Mozarts dramatischen Werken*, Diss. Wien 1927（打字機稿），係首次使用「無特色的樂器使用」的説法。

9　Georges Kastner, *Traité Général d'Instrumentation, Comprenant les Proprietés et l'usage de chaque Instrument*, Paris (Firmin Didot) 1837; Georges Kastner, *Cours d'Instrumentation, Considéré sous les rapports poëtiques et philosophiques de l'Art*, Paris (Firmin Didot) 1839; Georges Kastner, *Manuel général de musique militaire*, Paris (Firmin Didot) 1848, Reprint Genève (Minkoff) 1973；亦請參見 Hans Bartenstein, "Die frühen Instrumentationslehren bis zu Berlioz", in: *Archiv für Musikwissenschaft* 28/1971, 97-118; Katja Meßwarb, *Instrumentationslehren des 19. Jahrhunderts*, Frankfurt/Bern/New York (Peter Lang) 1997。

10　Hector Berlioz, *Grand Traité d'Instrumentation et d'Orchestration modernes*, Paris (Schonenberger) 1843, ²1855；英譯本與評註見Hugh J. Macdonald (ed.), *Berlioz's Orchestration Treatise. A Translation and Commentary*, Cambridge (Cambridge University Press) 2002；亦請參見Arnold Jacobshagen, "Vom Feuilleton zum Palimpsest: Die »Instrumentationslehre« von Hector Berlioz und ihre deutschen Übersetzungen", in: *Die Musikforschung* 56/2003, 250-260。

11　Maehder, *Klangfarbe als Bauelement...*; Jürgen Maehder, "Die Poetisierung der Klangfarben in Dichtung und Musik der deutschen Romantik", in: *AURORA, Jahrbuch der Eichendorff Gesellschaft* 38/1978, 9-31；該文中譯：梅樂亙著，羅基敏譯，〈德國浪漫文學與音樂中音響色澤的詩文化〉，劉紀蕙(編)，《框架內外：藝

來，依舊主要侷限於交響樂。[12]閱讀直到最近的諸多談論配器史的標準著作，可以看到，關於樂器整體、編制傳統、內容列表等等，已有甚多研究，但是，最清楚重要的專業內容，卻經常被忽視，亦即是，樂團語法史應進一步地以聲部進行的歷史來書寫，換言之，決定性的問題主要在於語法技巧，而非樂器的自然本質。[13]

音樂學的配器分析，用在十九世紀音樂上時，有著獨特的矛盾，其中之一為，當人們開始以樂句裡樂器功能分配的角度，來觀察樂團語法時，作曲的發展早已超前，讓這種過程成為不適當的方式。可以理解的是，以一個以獨奏樂器為主的觀察，研究一位作曲家的配器，要探討的應是個別樂團樂器的使用視野，如果要以這個角度，研究它們在整體聲響脈絡裡的共同作用，無異緣木求魚。[14]同理，對於一個執著於個別樂器的樂團語法分析而言，

術、文類與符號疆界》(輔仁大學比較文學研究所文學與文化研究叢書第二冊)，台北(立緒)1999，239-284; Ursula Kramer, »...richtiges Licht und gehörige Perspektive...« Studien zur Funktion des Orchesters in der Oper des 19. Jahrhunderts, Tutzing (Schneider) 1992; Teresa Klier, Der Verdi-Klang. Die Orchesterkonzeption in den Opern von Giuseppe Verdi, Tutzing (Schneider) 1998。

12 音樂學研究配器史的傳統係以一系列維也納博士論文開始，並非偶然，它們於1920年間，在拉赫 (Robert Lach) 指導下完成；於1921至1931年間，共有十本博士論文，計為海頓二本、莫札特三本，以及貝多芬、孟德爾頌、舒曼、威爾第與華格納各一本。只有在Viktor Zuckerkandl 的論文裡，歌劇作品的場景個性被列入探討。

13 請參見 Klaus Haller, Partituranordnung und musikalischer Satz, Tutzing (Schneider) 1970; Walter Koller, Aus der Werkstatt der Wiener Klassiker, Tutzing (Schneider) 1975; Rudolf Bockholdt, "Musikalischer Satz und Orchesterklang im Werk von Hector Berlioz", in: Die Musikforschung 32/1979, 122-135; Stefan Kunze, "Szenische Vision und musikalische Struktur in Wagners Musikdramen", in: Stefan Kunze, De Musica. Ausgewählte Aufsätze und Vorträge, ed. by Rudolf Bockholdt/Erika Kunze, Tutzing (Schneider) 1998, 441-451。

14 也是同樣的原因，致使在1970年代所謂「新華格納研究」中，詮釋華格納樂團處

世紀末德國與法國之以音響色澤為主的樂團語言，正好不能是研究對象；另一方面，每一個這種觀察，基本上會優先注意，每個個別樂器有的，或者曾經在歷史上有過的，一個語義的使用視野；然而，隨著華格納（Richard Wagner, 1813-1883）樂劇的混合聲響技巧的長足發展，這個要件自然消失了。[15]

　　研究歐洲世紀末音樂的樂團處理之所以困難，原因在於，對華格納作品裡的音響色澤在作曲上的重要性，到目前為止，都還僅有著有限的認知。[16]世紀之交於南德、奧地利地區產生的編制龐大的作品，到目前為止，只被詮釋為，係以多層次暗流發展出來的華格納風潮的一個種類。自然地，華格納樂劇的樂團語言，為馬勒世代的作曲家，建立了作曲的技巧基礎，但是將這個

理的嘗試難以令人滿意。請參見Egon Voss, *Studien zur Instrumentation Richard Wagners*, Regensburg (Bosse) 1970; Egon Voss, "Über die Anwendung der Instrumentation auf das Drama bei Wagner", in: Carl Dahlhaus (ed.), *Das Drama Richard Wagners als musikalisches Kunstwerk*, Regensburg (Bosse) 1970, 169-182。

15　Jürgen Maehder, "Form- und Intervallstrukturen in der Partitur des *Parsifal*", Programmheft der Bayreuther Festspiele 1991（1991年拜魯特音樂節節目單），1-24；梅樂亙著，羅基敏譯，〈夜晚的聲響衣裝：華格納《崔斯坦與伊索德》之音響色澤結構〉，羅基敏、梅樂亙（編著），《愛之死 — 華格納的《崔斯坦與伊索德》》，台北（高談）2003, 213-243；Jürgen Maehder, "A Mantle of Sound for the Night — Timbre in Wagner's *Tristan and Isolde*", in: Arthur Groos (ed.), *Richard Wagner, »Tristan und Isolde«*, Cambridge (Cambridge University Press) 2011, 95-119及 180-185。

　　【譯註】亦請參見羅基敏、梅樂亙（編著），《華格納·《指環》·拜魯特》，台北（高談）2006。

16　在義大利部份，近年來亦有嘗試，為義大利作曲家將華格納配器技巧使用在作品中的情形，提出一個理論的基礎。請參見Jürgen Maehder, "»La giusta prospettiva dell'orchestra« — Die Grundlagen der Orchesterbehandlung bei den Komponisten der »giovane scuola«", in: *Studi pucciniani* 3/2004, Lucca (Centro Studi Giacomo Puccini) 2004, 105-149; Jürgen Maehder, "Le strutture drammatico-musicali del dramma wagneriano e alcuni fenomeni del wagnerismo italiano", in: Maurizio Padoan (ed.), *Affetti musicali. Studi in onore di Sergio Martinotti*, Milano (Vita & Pensiero) 2005, 199-217。

配器的基本知識轉化使用時，他們顯示了很大的個人差異。不容忽視地是，對於在1860年（馬勒）和1874年（荀白格 (Arnold Schönberg)，1874-1951）之間出生的作曲家世代而言，接觸華格納的晚期作品，主要經由拜魯特（Bayreuth）的朝聖之旅，因為《尼貝龍根的指環》（*Der Ring des Nibelungen*）還很少被演出，《帕西法爾》（*Parsifal*）直到1913年都還受著作權法保護，只在拜魯特演出。[17] 相對地，他們之間也有著一致性，著重美學的優先，每部作品不僅在動機主題使用上，也在樂團聲響上，有其獨特且不容混淆的特色，由此得出的結果是，熱切追求持續的音響色澤之創新，這一點應可深刻地傳達出，到第一次世界大戰爆發前，作曲發展與樂團編制發展的情形。

要製造新的聲響，最簡單的方式為使用新的樂器。理查‧史特勞斯（Richard Strauss, 1864-1949）在《莎樂美》（*Salome*）和《艾蕾克特拉》（*Elektra*）裡，荀白格在《佩列亞斯與梅莉桑德》（*Pelléas und Mélisande*）和《古勒之歌》（*Gurrelieder*）裡，都採取這個方式，特殊的木管樂器，如黑克管和巴塞管，以及特殊的銅管樂器，如中音長號（Altposaune在《古勒之歌》裡）和低音小號，會被使用；但是這個方式卻不是都行得通。因為，這些被指定使用的樂器很少見，對樂團而言，若要購買，所費不貲，並且，與其源頭的主要樂器相比，這些「衍生樂器」的音色其實差別有限。例如在《艾蕾克特拉》樂譜裡，用了八種單簧管家族樂

17 馬勒與史特勞斯由於同時是著名的指揮，得以有「特權」，擁有直接接觸華格納樂團聲響的經驗，相對地，眾多法國與義大利華格納風潮下的作品，則可以看出，主要係透過鋼琴縮譜的媒介，接觸華格納的作品。請參見Jürgen Maehder, "Erscheinungsformen des Wagnérisme in der italienischen Oper des Fin de siècle", in: Annegret Fauser/Manuela Schwartz (eds.), *Von Wagner zum Wagnérisme. Musik, Literatur, Kunst, Politik*, Leipzig (Leipziger Universitätsverlag) 1999, 575-621。

器，由最小的降E音到低音單簧管（Baßklarinette）。如此地將一種
樂器家族擴張到整個音域，以及增加使用銅管樂器，反映了作曲
家其實反時代的傾向，不用樂團語法的技巧，而是用同類樂器家
族的建立，來製造同質的混合聲響。[18] 擴增樂器家族以做出新的音
色，只有少數的幾種可能，世紀之交時，對於這群追求創新的音樂
家而言，這些可能是不夠的；在馬勒的交響曲裡，樂團編制的逐步
發展，正是個例子，可以顯示，音響色澤的音樂意義，逐漸地由相同
樂器的聲響密集，轉移到一個主要為樂句技法的意義實踐。

　　由於樂器與演奏人員的數字不是隨心所欲地可以增加，在廿
世紀的第一個十年裡，經由作曲技巧，來平衡現有樂器音色有限的
選擇，日益顯得必要。有一種方式是藉由註明特殊的演奏技巧來做
到，在世紀末的樂譜裡，經常可以看到這種情形。[19] 樂器使用陌生
化的例子，在馬勒的樂譜裡處處可見；2010年出版的一本關於他的
魔號歌曲與魔號交響曲的專書裡，筆者曾有專文討論。[20] 馬勒第四
號交響曲裡，獨奏小提琴的調整定絃；馬勒第六號交響曲裡的木
槌槌擊，或是史特勞斯《莎樂美》裡，低音大提琴獨奏的藍格洛

230

18　Jürgen Maehder, "Klangfarbenkomposition und dramatische Instrumentationskunst
　　in den Opern von Richard Strauss", in: Julia Liebscher (ed.), *Richard Strauss und das
　　Musiktheater. Bericht über die Internationale Fachkonferenz Bochum, 14.-17. November
　　2001*, Berlin (Henschel) 2005, 139-181。

19　Jürgen Maehder, "Verfremdete Instrumentation — Ein Versuch über beschädigten
　　Schönklang", in: Jürg Stenzl (ed.), *Schweizer Beiträge zur Musikwissenschaft* 4/1980, 103-
　　150；梅樂亙著，羅基敏譯，〈王爾德與史特勞斯的《莎樂美》— 世紀末交響文
　　學歌劇誕生的條件〉，收於：羅基敏、梅樂亙(編著)，《多美啊！今晚的公主！—
　　理查‧史特勞斯的《莎樂美》》，台北（高談）2006, 267-307。

20　梅樂亙著，羅基敏譯，〈馬勒早期作品裡配器的陌生化〉，收於：羅基敏／梅樂
　　亙（編著），《《少年魔號》— 馬勒的音樂泉源》，台北（華滋）2010，151-
　　188。

瓦（Langlois）聲響,無論它們多麼令人印象深刻,僅靠這種陌生
化的個別樂器聲響,係不可能完成密實的樂團語法的。[21] 只有經由
樂團聲響的一個多元向度美學之藝術手法,並且這個美學不排除
低階音樂的過程,馬勒才得以定義他不容混淆的「聲音」。[22] 近年
來,才有一些研究,將對配器的觀察置入理論的反思裡,不僅在
語法技巧上,也在音響色澤美學上,思考著樂團使用的含意。一
方面,筆者嚐試著,將一般稱為「配器」的工作,不詮釋為「將
樂團作品的聲部,分配到個別樂器上」(黎曼 (Hugo Riemann),
1849-1919)[23],而是將它視為,係一個作曲家以語法技巧建構樂
團聲響的一個活動;[24] 另一方面,不同的作者試著,為音響色澤在
十九、廿世紀樂團語法裡的角色,做出一個更清楚的定義。[25] 由依

21 Maehder, "Klangfarbenkomposition und dramatische Instrumentationskunst... "; Jürgen
 Maehder, "Orchesterklang als Medium der Werkintention in Pfitzners *Palestrina*",
 in: Rainer Franke/Wolfgang Osthoff/Reinhard Wiesend (eds.), *Hans Pfitzner und das
 musikalische Theater. Bericht über das Symposium Schloß Thurnau 1999*, Tutzing
 (Schneider) 2008, 87-122。

22 Theodor W. Adorno, *Mahler. Eine musikalische Physiognomik*, Frankfurt (Suhrkamp)
 1960,亦見於 Theodor W. Adorno, *Gesammelte Schriften*, vol. 13, Frankfurt (Suhrkamp)
 1971, 262-266以及其他多處;Hermann Danuser, "Versuch über Mahlers Ton", in:
 Jahrbuch des Staatlichen Instituts für Musikforschung Preußischer Kulturbesitz
 1975 (1976), 46 79。

23 Hugo Riemann, *Musiklexikon*, 5. Auflage, Leipzig 1900, 521。

24 Maehder, *Klangfarbe als Bauelement...*; Jürgen Maehder, "Satztechnik und Klangstruktur
 in der Einleitung zur Kerkerszene von Beethovens *Leonore und Fidelio*", in: Ulrich Müller
 et al. (eds.), *»Fidelio« / »Leonore«. Annäherungen an ein zentrales Werk des Musiktheaters*,
 Anif/Salzburg (Müller-Speiser) 1998, 389-410。

25 梅樂亙,〈德國浪漫文學與音樂中音響色澤的詩文化〉;Jürgen Maehder,
 "Klangzauber und Satztechnik. Zur Klangfarbendisposition in den Opern Carl Maria
 v. Webers", in: Friedhelm Krummacher/Heinrich W. Schwab (eds.), *Weber — Jenseits des
 »Freischütz«*, »Kieler Schriften zur Musikwissenschaft«, vol. 32, Kassel (Bärenreiter) 1989,

循規範所做的配器分析,過渡到由結果看音響色澤的分析,本文企圖說明,藉由分析馬勒的作品,正可以讓音樂學研究明瞭,配器分析之重點不在於語法規則,而是音樂語法的美學意圖。

　　每一個負責的配器分析,應由研究該總譜的物質條件開始。十九世紀中葉起,三管樂團編制成為歐洲樂團作品的一般模式。在馬勒早期作品的年代,大約是《泣訴之歌》(*Das Klagende Lied*)第一版創作的時間,1879/80年間,這段期間裡,樂團由原則上的三管編制,過渡到木管與銅管均為四管的編制,最初只有在拜魯特的《指環》(1876)編制,得以實踐。理所當然地,決定用一個四管的標準編制,意味著許許多多作曲技術上的後續問題,絕不僅僅是樂團樂器和人數的增加而已。理所當然,一個四管編制也自動地要求一個基本上較大的絃樂編制;拜魯特《指環》要求的是,16把第一小提琴、16把第二小提琴、12把中提琴、12把大提琴和8把低音大提琴。另一方面,四管編制帶來了管樂和絃之新的音域配置,有史以來第一次,一個不和諧的四音和絃所有的四個音,都可以由同一個樂器家族吹奏;做為聲部的承載者,樂器數量的一般性增加,也帶來清晰的樂團複音結構的可能,以及在銅管語法裡做新的聲響混合的可能;華格納《帕西法爾》的三管編制已經預示了這個可能性 [26]。由於拜魯特慶典劇

14-40; Richard Klein, "Farbe versus Faktur. Kritische Anmerkungen zu einer These Adornos über die Kompositionstechnik Richard Wagners", in: *Archiv für Musikwissenschaft* 48/1991, 87-109; Tobias Janz, *Klangdramaturgie. Studien zur theatralen Orchesterkomposition in Richard Wagners »Ring des Nibelungen«*, Würzburg (Königshausen & Neumann) 2006; Maehder, "A Mantle of Sound for the Night..."。

26 Maehder, "Form- und Intervallstrukturen..."; Jürgen Maehder, "Strutture formali e intervallari nella partitura del *Parsifal*", in: programma di sala del Gran Teatro La Fenice, Venezia (Fondazione Teatro La Fenice) 2005, 9-29。

院特殊的音響條件，華格納得以降低樂器編制一般增量的音量問題，讓人聲相對於樂團，能有較好的條件。[27] 相對地，史特勞斯的《莎樂美》和《艾蕾克特拉》，則將指環樂團的完整力道，解放到傳統的歌劇院裡；不過，這裡的音響對人聲來說，無法提供較佳的環境。馬勒第二號、特別是他的第三號交響曲，則建立了音樂廳裡的一個正常編制，在那時候，這種編制只有在拜魯特慶典劇院的特殊條件下，被嘗試過。這個編制 [28] 是：木管與銅管皆為四管，搭配相稱的豐富絃樂編制、大量的打擊樂與不同的特殊樂器，不僅如此，還有依總譜指示之在後台的管樂團（《泣訴之歌》，1879/80版與1898/99版）、獨唱與合唱（第二、第三號交響曲），以及視情形加入的額外小號群（第一號交響曲）；史特勞斯在《艾蕾克特拉》結束時，也用了這樣的額外小號群。

　　作曲家在一個傳統的配器史框架裡經驗的個別化後的處理，經常讓人忘記，在配器技巧方面，各式想法的彼此交換，曾經有多麼密集。[29] 以下這段引言，出自一位重要的目擊者，不僅證實了

233

27　Jürgen Maehder, "Studien zur Sprachvertonung in Wagners *Ring des Nibelungen*", Programmhefte der Bayreuther Festspiele 1983, Programmheft »Walküre« (1-26) und »Siegfried« (1-27); Dorothea Baumann, "Wagners Festspielhaus — ein akustisch-architektonisches Wagnis mit Überraschungen", in: Volker Kalisch et al. (eds.), *Festschrift Hans Conradin zum 70. Geburtstag*, Bern/Stuttgart (Haupt) 1983, 123-150; Dorothea Baumann, *Musik und Raum. Eine Untersuchung zur Bedeutung des Raumes für die musikalische Aufführungspraxis*, Habilitationsschrift, Universität Zürich 2003。

　　【編註】關於《指環》以及拜魯特慶典劇院，請參見羅基敏、梅樂亙（編著）《華格納・《指環》・拜魯特》，台北（高談）2006。

28　【編註】請參見本書書末〈馬勒交響曲編制表〉。

29　十九世紀裡，在巴黎和德國也有類似的情形。請參見Jürgen Maehder, "Klangfarbendramaturgie und Instrumentation in Meyerbeers Grands Opéras — Zur Rolle des Pariser Musiklebens als Drehscheibe europäischer Orchestertechnik", in: Hans

馬勒對普費茲納（Hans Pfitzner, 1869-1949）[30] 早期歌劇總譜的重視，並且更進一步證明，在世紀末的維也納，技法經驗如何地被交換，並且被紀錄：

> 這個「聲響區別」使用的原始來源，這種手法現在被如此稱呼，毫無疑問地，可以回溯到《愛情花園的玫瑰》（*Die Rose vom Liebesgarten*）開始的幾小節，我們大家都聽到過，荀白格、貝爾格、魏本和我；因為那時候，普費茲納與史特勞斯一樣重要，並且，馬勒親自指揮他的歌劇，讓這個演出在我們的圈子裡，有著特別的重要性。我只想談一下歌劇的開始，因為它打開了配器一個新的階段。

> 前奏以一個第一法國號在升F大調上重覆吹奏的號角聲開始，結束在d音上，它的「輕聲」（*piano*）由長笛接收，並由長號接續。兩支法國號重覆著這個號角聲，同時，d音被長號接收。號角聲再由四支法國號吹奏，d音則兩次由兩支長號重覆，最後由三支小號和長號，將它由「輕聲」提升到「強聲」（*forte*）。這裡進來了一個長大的旋律，由整個樂團演奏。

> 我還記得很清楚，這個在法國號、長笛和長號間飄浮的d音，如何地讓魏本深受感動，因為這裡產生一個效果，在它的直接表達裡大膽又新穎，和所有我們所習慣的其他同時期音樂家的總譜，都不一樣。[31]

John/Günther Stephan (eds.), *Giacomo Meyerbeer — Große Oper — Deutsche Oper*, Schriftenreihe der Hochschule für Musik *Carl Maria v. Weber* Dresden, vol. 15, Dresden (Hochschule für Musik) 1992, 125-150; Jürgen Maehder, "Hector Berlioz als Chronist der Orchesterpraxis in Deutschland", in: Sieghart Döhring/Arnold Jacobshagen/Gunther Braam (eds.), *Berlioz, Wagner und die Deutschen*, Köln (Dohr) 2003, 193-210。

30 黎恩對於以下這段引言的評論，再次證實了，音樂學界出於意識形態，對普費茲納的漠視：「這麼說，普費茲納是序列音樂的老祖宗嚕？有時候歷史的關聯是沒得挑選的，要否認這個歷史關聯，會是無意義的。」（Riehn, "Zu Mahlers instrumentalem Denken", 74。）

31 Egon Wellesz/Emmy Wellesz, *Egon Wellesz. Leben und Werk*, ed. Franz Endler, Wien/

在廿世紀的二０年代裡，魏列茲（Egon Wellesz, 1885-
1974）就已經能指出，廿世紀前半音樂的配器史，應該如何被
寫作。他的教科書《新配器法》（*Die neue Instrumentation*, Berlin
1928/29），以音響色澤與樂團語法互相依存的角度，觀察廿世
紀初樂團語法的現下傾向，為到目前為止對此議題之最恰當的呈
現。[32] 是作曲家也是音樂學者，如此的雙重身分，應讓魏列茲更
加相信，一個後華格納之樂團處理的詮釋，不能僅將個別樂器的
使用情形表列呈現，只能經由樂團語法做為聲部結構之分析，才
能有所成就。在第一冊裡，他討論了個別的樂器，1929年，第二
冊出版，以經過選擇的多種配器風格，展現一個個別性，做為綜
論。有趣的是，魏列茲在兩冊裡，都同樣處理了馬勒作品的配器
技巧，並且用了他修改其他作曲家樂團作品的配器為例，特別是
貝多芬的第九號交響曲和舒曼的《萊茵交響曲》。[33]

由世紀末的巨大樂團過渡到二０年代的室內樂團，針對這一
個過程，魏列茲做了個性化的描述，他所使用的概念性，稍晚被
整理為成對的概念「融合聲響／分裂聲響」（Verschmelzungsklang /
Spaltklang）[34]。這種說法的提出，就他的專著誕生時間而言，可以
被視為是一位開路先鋒。可惜的是，在那之後的數十年裡，配器
史研究並沒有在這方面有什麼進步，以致於相關研究已經可以放

235

Hamburg (Paul Zsolnay) 1981, 28 sq.；亦請參見 Wolfgang Osthoff, "Hans Pfitzners *Rose vom Liebesgarten*, Gustav Mahler und die Wiener Schule", in: Wolfgang Osthoff, *Musik aus freiem Geist im Zwanzigsten Jahrhundert: Texte 1966-2006. Zum 80. Geburtstag des Autors*, ed. Petra Weber-Bockholdt, Tutzing (Schneider) 2007, 43-69。

32 Egon Wellesz, *Die neue Instrumentation*, 2 vols., Berlin (Max Hesse) 1928/29。

33 Wellesz, *Die neue Instrumentation*, vol. 1, 18-20（馬勒的修改）；vol. 2, 18-34（馬勒的修改）以及 48-59（馬勒的交響曲）。

34 Erpf, *Lehrbuch der Instrumentation...*, passim。

棄這種說法。對於同時代的同儕總譜裡豐滿聲部的樂團語法,馬勒當然瞭然於心,特別是他曾經身為許多作品首演的指揮。隨著時間日益拉開的距離,愈來愈強烈地顯示,「混合聲響」這一概念,用來描述馬勒的創作,是不夠的。關於這一點,魏列茲在一年後出版的文章〈馬勒的配器〉裡,就已經注意到了:

> 在這個時代所有其他的作品裡,都致力於聲響的豐滿、色彩、差異性;只有這裡,追求最清楚的輪廓和最清楚的架構組織的意志,它決定了配器。引人注意的是,節奏模糊之填充聲部的柔軟充填之被壓抑,以及強烈地使用銅管樂器吹奏旋律,特別是小號和打擊樂器;新式的是木管使用的風格化,偏好高音單簧管。馬勒樂團的聲響,對聽者而言,是如此地不習慣,以致於剛開始接觸他作品的人,會產生反感,其中大部份原因來自於這個情形。[35]

在同一篇文章裡,魏列茲嘗試將馬勒的配器技巧分期,這個嘗試基本上被相關研究全盤接收,除了《大地之歌》第一首歌曲之外;魏列茲奇怪地不認同這首歌曲的配器,不認為它可列入馬勒的晚期風格,但也沒有說明理由:

> 若以發展史的角度,觀察包括《大地之歌》在內的交響曲之配器,可以分成三個階段。第一個階段包括第一到第三號交響曲,其中,在第一號交響曲裡確定下來的配器風格,被持續地逐漸繼續發展;它符合這些作品主要之主音或戲劇對位的風格。這種技巧的特點,可在第三號交響曲第一樂章之拉長的長號宣敘調看到。第四號交響曲無論在內在和外在,都呈現走向增加的對位式寫作方式的轉變。它是復古的,配器上也是,因為用這種方式,更深入、更厚重的寫作方式,可以毫無困難地被準備好,那一種語法技巧和樂團技巧,駕御著第五號到第七號交響曲。結合這兩種原則,形

35 Egon Wellesz, "Mahlers Instrumentation", in: *Musikblätter des Anbruch* 12/1930, 106-110,引言見106。

成了在第八號交響曲、《大地之歌》和第九號交響曲裡的第三階段的配器風格。

……

在《大地之歌》的中間樂章、結束樂章和第九交響曲第一樂章裡，走向配器新天地的道路被打開了。[36]

薛佛斯（Anton Schaefers）的博士論文《馬勒的配器》（*Gustav Mahlers Instrumentation*）[37]，屬於最早一批研究一位作曲家的樂團手法的專論，就論文寫作時間而言，它遠遠超越了傳統配器分析之有限的對象領域。薛佛斯使用的一些範疇，例如「對大自然噪音的模倣」或「聲響空間感」，以及將馬勒的配器技巧，回溯至「清晰」和「結構色彩句法藝術」之類的中心基本概念，不免讓人驚訝，這是在阿多諾《馬勒》一書問世廿五年前的論述。[38]

阿多諾的《馬勒》專書，在對音樂學研究，以及對作曲家在知識階級意識裡的角色，所具有的時代重要性，已被多方詳盡地稱頌；如同《試論華格納》（*Versuch über Wagner*）一書的情形，阿多諾對聲響現象的文學式描述，帶出了對於配器技巧研究的本質動力。[39] 阿多諾於《馬勒》全書開始，在第二段裡，詩意地描

36　Wellesz, "Mahlers Instrumentation"，引言見109 sq.。

37　Anton Schaefers, *Gustav Mahlers Instrumentation*, Düsseldorf (Dissertations-Verlag G. H. Nolte) 1935。

38　「聲響空間」（Klangraum）的範疇，在Harald Hodeige的博士論文裡，被提昇為馬勒作曲的中心範疇。請參見Harald Hodeige, *Komponierte Klangräume in den Symphonien Gustav Mahlers*, Berlin (Mensch & Buch) 2004。

39　Helmut Haack, "Adornos Sprechen über Musik", in: Otto Kolleritsch (ed.), *Adorno und die Musik*, Graz (UE) 1979, 37-51; Richard Klein, *Solidarität mit Metaphysik? Ein Versuch über die musikphilosophische Problematik der Wagner-Kritik Theodor W. Adornos*, Würzburg (Königshausen & Neumann) 1991; Klein, "Farbe versus Faktur..."; Richard Klein, "Der Kampf mit dem Höllenfürst, oder: Die vielen Gesichter des *Versuch über*

繪了馬勒第一號交響曲開始的聲響,將音響色澤的專業內容做了文學的明晰化,可以被視為這類描繪的一個成功樣式。[40]在第一章〈幕啟與號角〉(Vorhang und Fanfare)裡,發展出來分析第一樂章開始的範疇,相同地,在第三章開始被呈現的「基材」的形式定義,整體而言,有著一個直接與樂團聲響形構相關的構成要素:「他的形式理念的本質類別則是突破、凝滯與完滿」。[41]以長號聲響為例,阿多諾開展了馬勒使用這個樂器的複雜使用視野;由於樂器極端的聲響強度,長號聲響主要與「突破」樂段連結:

> 馬勒是發現長號做為獨奏音色的第一人。在第三號交響曲裡,或者第五號交響曲的一些地方,長號實踐它的名字所宣告的,以及耳朵未曾期待過的多聲部長號樂句。它之所以有這個能力,當然是透過能將這個巨大聲音放到嘴裡的音樂,那種由宣敘調和主題、旋律和號角做成的中間組織,在它們裡面,即興的偶然與強調,彼此榫接。經由節奏,那散文式的、超長的休止符,這些現象被加強了。這些休止符在後續的音樂裡消失,因之,旋律得以出現,在之前的「沈重」段落裡,累積而來的狂野個性,得以被解除。如是的配器由一開始就是不適應的。第一交響曲的終樂章包含了一個怪異的聲響效果:咆哮的長號和絃直接在第一個主題群的結束之前,就在那裡,主題群無目的的洪流,剎那間決堤了。長號由小號與使用手塞音的法國號,擴增能量到三個f的地方,它的不規則休

Wagner", in: Richard Klein/Claus-Steffen Mahnkopf (eds.), *Mit den Ohren denken. Adornos Philosophie der Musik*, Frankfurt (Suhrkamp) 1998, 167-205。

40 Adorno, *Mahler...*, GS 13, 152 sq.。這段文字中譯請見羅基敏/梅樂瓦(編著),《《少年魔號》 ─ 馬勒的音樂泉源》,台北(華滋)2010,176-177。亦請參見 Reinhold Brinkmann, "Vom Pfeifen und von alten Dampfmaschinen. Zwei Hinweise auf Texte Theodor W. Adornos", in: Carl Dahlhaus (ed.), *Beiträge zur musikalischen Hermeneutik*, Regensburg (Bosse) 1975, 113-119。

41 Adorno, *Mahler...*, GS 13, 190。原文為Wesentliche Gattungen seiner Formidee aber sind Durchbruch, Suspension und Erfüllung。

止，很像史特拉汶斯基《春之祭》之被獻祭者的最後一舞裡，那僵硬的駭人聲響。在其他地方，馬勒的音樂幾乎沒有那麼桀傲不馴：顏色夢著，在一個人類世代後，才完全寫得出來。[42]

阿多諾的「凝滯區塊」（Suspensionsfeld）範疇，涵括了華格納研究框架裡，一般被以「聲響層面」標識的現象。當樂句的其他構成要素處於較稀疏的狀態時，聽者會特別注意到音響色澤的向度；[43]十九世紀浪漫歌劇的作曲家已經懂得利用這種人類感知的現象，特別是華格納以延伸的聲場呈現大自然的手法，在這些聲場裡，當和聲與律動之樂句組織的流動做出音樂的聲音之時，時間彷彿凝滯了。[44]《指環》的諸多大自然場景是「空蕩舞台的主角」，在論述走向的歐洲劇場裡，它們其實是異類，相關的音樂劇場史研究也還有待進行。[45]《萊茵的黃金》（*Das Rheingold*）的大自然場景裡，聲場以變換的內在活動，描繪著空蕩舞台的主角；在這些場景裡，《指環》樂團語法的創新處，於焉誕生。流動著的萊茵河之波浪音型、小號獨奏加上襯底打擊樂做出的萊茵

42 Adorno, *Mahler...*, GS 13, 263 sq. 。

43 Richard Feldtkeller / Eberhard Zwicker, *Das Ohr als Nachrichtenempfänger*, Stuttgart (Hirzel) 1956; Wolf D. Keidel (ed.), *Physiologie des Gehörs. Akustische Informationsverarbeitung*, Stuttgart (Thieme) 1975。

44 Stefan Kunze, "Naturszenen in Wagner Musikdrama", in: Herbert Barth (ed.), *Bayreuther Dramaturgie. Der Ring des Nibelungen*, Stuttgart/Zürich (Belser) 1980, 299-308; Maehder, "Studien zur Sprachvertonung..."; Richard Benz, *Zeitstrukturen in Richard Wagners »Ring des Nibelungen«*, Frankfurt/Bern (Peter Lang) 1994。

45 Klaus Günter Just, "Richard Wagner — ein Dichter? Marginalien zum Opernlibretto des 19. Jahrhunderts", in: Stefan Kunze (ed.), *Richard Wagner. Von der Oper zum Musikdrama*, Bern/München (Francke) 1978, 79-94; Dieter Borchmeyer, *Das Theater Richard Wagners*, Stuttgart (Reclam) 1982; Stefan Kunze, "Richard Wagners imaginäre Szene. Gedanken zu Musik und Regie im Musikdrama", in: Hans Jürg Lüthi (ed.), *Dramatisches Werk und Theaterwirklichkeit*, »Berner Universitätsschriften«, vol. 28, Bern (Paul Haupt) 1983, 35-44; Kunze, "Szenische Vision und..."。

黃金之光芒四射，還有雷電魔力以及彩虹橋的音場，它們先行展示了一個樂團語法模式，這個本質上複雜的模式，在後面的《指環》總譜裡才見發揮。不僅如此，它們第一次出現時，其聲響效果於產生的那一刻所擁有的新鮮感，也具有一個不會被消費掉的美學品質。[46]

將聲響層面的概念用在馬勒的總譜上，對於他的作品在音樂學界的理解，才能夠有本質的貢獻。對於廿世紀六０年代的馬勒復興，要做一個歷史哲學的解釋，不能忽視一個事實：在1960年代裡，聲響層面作品的技術，在前衛作曲家中，居於中心的重要性，[47]亦即是，正好就在那個時間點，馬勒的交響曲也全面回到國際音樂會曲目中。對於世紀末音樂的重新評價，亦逐漸地擴及許瑞克（Franz Schreker, 1878-1934）與柴姆林斯基（Alexander von Zemlinky, 1871-1942）的作品。在最近幾十年裡，這個新的評價讓大家注意

46 Jürgen Maehder, "Klangfarbe und Orchestersatz in Richard Wagners *Ring des Nibelungen*", Programmheft der Wiener Staatsoper zur Neuinszenierung von Rheingold, Wien (Wiener Staatsoper) 1992。

47 Erkki Salmenhaara, *Das musikalische Material und seine Behandlung in den Werken »Apparitions«, »Atmosphères«, »Aventures« und »Requiem« von György Ligeti*, Helsinki (Suomen Musiikkitieteellinen Seura) 1969; Jürgen Maehder, "Konvergenzen des musikalischen Strukturdenkens — Zur Geschichte und Klassifizierung der Klangfelder in den Partituren Isang Yuns", in: *Musiktheorie* 7/1992, 151-166; Jürgen Maehder, "*Die Teufel von Loudun* by Krzysztof Penderecki On the Dramaturgy and Musical Structure of European Avantgarde Musical Theatre", in: 林水福、劉紀蕙、羅基敏、施琳達、康士林（編），《戲劇、歌劇與舞蹈中的女性特質與宗教意義》，輔仁大學第三屆文學與宗教國際會議論文集，台北(輔仁大學外語學院) 1998, 139-158; Hye-Min Jeong-Oh, *Das musikalische Material und seine Behandlung im Frühwerk von Krzysztof Penderecki*, Bern/Frankfurt/New York (Peter Lang) 2007。

【編註】亦請參見達爾豪斯著，羅基敏譯，〈馬勒謎樣的知名度 — 逃避現代抑或新音樂的開始〉，收於：羅基敏／梅樂亙（編著），《《少年魔號》— 馬勒的音樂泉源》，台北（華滋）2010，189-198。

到，樂團技巧以及音響色澤的解決方式如此地多元，這個情形係在維也納現代樂派的條件下，才有可能。[48]回到馬勒創作《大地之歌》的年代，同時間裡，理查・史特勞斯寫了他的《艾蕾克特拉》，許瑞克琢磨著《遠方的聲音》（*Der ferne Klang*），荀白格一方面思考著《等待》（*Erwartung*）的音樂[49]，另一方面，還忙著《古勒之歌》的配器，於是，會出來一個具體的畫面，呈現一個極度多元的樂團技巧以及音響美學之解決方式。

在世紀末的樂團技法裡，聲響經驗與樂團語法之間的相對關係，導致樂譜與聆聽印象之間有所落差，乃是必然的結果。無庸置疑地，要恰適地分析複雜的樂團脈絡，困難度必然增加。然則，以分析的角度，重建作曲的聲響訴求係如何被落實在語法技巧工具裡，依舊是不可或缺的。世紀末的管絃樂作品結構複雜，內容有著極高的密度，要理解個別的樂團語法，其秘訣通常在於找出重要的段落，對其進行示範性的細節分析，以分析結果重建作曲技巧的問題，而所選擇的相關段落，即代表了問題的解決方式。除了傳統配器分析的概念外，還要加上許多由阿多諾在他的著作裡發展出來的範疇，它們非常有用。並且，還有一些隨著對

241

48 Ulrike Kienzle, *Das Trauma hinter dem Traum. Franz Schrekers Oper »Der ferne Klang« und die Wiener Moderne*, Schliengen (Are Edition) 1998; Hartmut Krones (ed.), *Alexander Zemlinsky. Ästhetik, Stil und Umfeld*, Wien/Köln/Weimar (Böhlau) 1995; Giselher Schubert, *Schönbergs frühe Instrumentation*, Baden-Baden (Valentin Koerner) 1975。

49 Carl Dahlhaus, "Ausdrucksprinzip und Orchesterpolyphonie in Schönbergs *Erwartung*", in: Carl Dahlhaus, *Schönberg und andere. Gesammelte Aufsätze zur Neuen Musik*, Mainz (Schott) 1978, 190; Elmar Budde, "Arnold Schönbergs Monodram *Erwartung* — Versuch einer Analyse der ersten Szene", in: *Archiv für Musikwissenschaft* 36/1979, 1-20; Jürgen Maehder, "Entfesselte Klanglichkeit als Wortdeutung — Zum Orchestersatz in Arnold Schönbergs *Erwartung*", in: Curt Roesler (ed.), *Beiträge zum Musiktheater*, vol. 13, Spielzeit 1993/94, Berlin (Deutsche Oper) 1994, 151-156。

於廿世紀後半音樂的探討，才逐漸發展出來的一些新的說法，諸如「帶有變換的內在活動之聲響層面」、「配器上的陌生化」和「音響色澤邏輯」。[50]

在詮釋世紀末樂團技巧上，舒伯特（Giselher Schubert）所描述的早期荀白格樂團技法的方式，有著特別的重要性。舒伯特以「一般的與特別的關係之倒轉」來稱呼這種技法，其中，混合聲響為個別樂器之獨奏建立了「承載的基礎」，個別樂器未被混合的聲響在某種程度上，卻成為「第二來源」。[51]在西方藝術音樂裡，將清晰的聲響有訴求地模糊化，一直建立在明確的、語法技巧上可定義的作曲過程上，當然，這些過程經常有著高度的複雜度。十九世紀中葉，赫姆霍茲（Hermann v. Helmholtz）的研究，描述了人類對於音響色澤感知的物理基礎[52]，從此以後，作曲家們原則上可以依自然科學帶來的音色認知，幫助自己發現新的樂團音響色澤。

可惜的是，到目前都還缺少一個理論，足以詮釋，樂團語法之時間上的延展與交響曲的大形式之間，有何關係。這個問題在世紀末音樂裡更形複雜，因為，世紀末音樂裡，樂團聲響有一個內涵的美學層面之同時多層次性，它至遲在華格納成熟作品裡，就開始

50 Maehder, "Verfremdete Instrumentation..."; Maehder, "Klangzauber und Satztechnik..."; Maehder, "Klangfarbenkomposition und dramatische Instrumentationskunst...; Maehder, "Orchesterklang als Medium..."。

51 Schubert, *Schönbergs frühe Instrumentation*，特別是〈混合聲響做為承載的基礎〉（Mischklang als tragender Grund），46-50。

52 Hermann von Helmholtz, *Über die physiologischen Ursachen der musikalischen Harmonien*, Vortrag Bonn 1857, in: Hermann von Helmholtz, *Vorträge und Reden*, Braunschweig (Vieweg) 1896, vol. 1, 119-155, Reprint (ed. Fritz Kraft) München (Kindler) 1971; Hermann von Helmholtz, *Die Lehre von den Tonempfindungen als physiologische Grundlage für die Theorie der Musik*, Braunschweig (Vieweg) 1863。

與不同語法技巧的歷時延展，並立出現。不過，在華格納晚期作品裡，語法的美學基礎本身，也會有所改變，如同楊茲（Tobias Janz）於其博士論文 [53] 裡指出的，在《尼貝龍根的指環》中，後面的作品裡，在一些段落，會回到音樂語言較早的層次，亦即是回到作曲上的「好似《萊茵的黃金》」（Als-ob-*Rheingold*）的層面。類似的情形，但是方式更複雜，還有《帕西法爾》音樂裡較長的段落，它們有著「外觀的簡單性」（Einfachheit aus zweiter Hand）；這些段落日後成為一整個世代華格納迷清楚的經驗；雖然就時間而言，這已是較晚一代的德國、法國與義大利之「頹廢的華格納風潮」。[54]

馬勒研究在樂團語法研究上本質的成就，要感謝阿多諾，不僅是他傑出的語言能力，將音樂的專業內容文字化，更特別是他的觀點，視配器有著一般美學的雙重基底，為要練習的專業技藝，這是他《馬勒》一書的中心論點。阿多諾的達姆城（Darmstadt）演講〈顏色在音樂裡的功能〉（Funktion der Farbe in der Musik），很特別地，針對理查‧史特勞斯之豐滿聲音的樂團語法，語多攻擊，原因不僅出於意識形態的動機，也基於他個人之世紀末樂團語法的歷史建構，為了完成這個建構，阿多諾需要一個荀白格樂派樂團聲響的對照組，就像在《新音樂哲學》（*Philosophie der Neuen Musik*）一書裡，史特拉汶斯基（Igor Stravinsky, 1882-1971）的位置一樣：

243

> 史特勞斯將樂團擴張到一個隨意的畫家調色盤，它容許隨處撒上斑點，結果卻讓樂團現在整個脫離了純粹的作品；在《指環》裡，

53 Janz, *Klangdramaturgie...*

54 Erwin Koppen, *Dekadenter Wagnerismus. Studien zur europäischen Literatur des Fin de siècle*, Berlin/New York (de Gruyter) 1973; Jean-Jacques Nattiez, *Wagner androgyne*, Paris (Bourgois) 1990; Maehder, "Form- und Intervallstrukturen..."; Maehder, "Strutture formali..."。

這種純粹的作品曾經那麼聰明又那麼經濟地馴服了樂團。在史特勞斯身上，又有那種相互對立的意義，我在這裡對各位談到的，亦即是一方面是無所區別的聲響、另一方面為沒有緣由的獨立化的聲響，這種配器獨立的時刻，有時升高到只是一堆鏗鏘聲響……

在總譜裡，例如《英雄的生涯》，但是很不幸地，我必須說，《莎樂美》也是，讀出來的比聽出來的多。史特勞斯時代的最偉大指揮家，馬勒，他自己也屬於新德意志的華格納傳統，作曲時避免了這個危險。[55]

　　阿多諾對於「音色旋律」（Klangfarbenmelodie）的前形特別感興趣，絕非偶然。在荀白格的《和聲學》（Harmonielehre）最後，對於「音色旋律」已經有所預言，並且，荀白格的作品十六，《五首樂團小品》（Fünf Orchesterstücke, Op. 16）的第三首，已經將其實踐，對於樂團聲響美學來說，是一個很大的挑戰。[56]阿多諾一方面嚐試，經由作曲技巧掌握「純粹聲響」，並經由與其結合的「音色旋律」概念，讓音色的向度有一個美學自律的要件，它可以直接對音樂意義有所貢獻。另一方面，正是在維也納世紀末的音樂裡，逐漸地脫離豐滿的樂團語法，馬勒以及受到他影響作曲家們，特別是荀白格圈子，早在所謂的「轉向室內樂團」前，就已嚐試將一個複雜樂團語法的所有聲部，予以主題動機式地合理化。阿多諾將這個維也納樂派音樂的觀點稱為「對位式」。弔詭地是，在討論這個觀點時，阿多諾轉而反對音色作曲的基本意圖，即是反對音色的美學自律，他以馬勒樂團語法

55　Theodor W. Adorno, "Funktion der Farbe in der Musik", in: Heinz-Klaus Metzger/Rainer Riehn (eds.), *Darmstadt-Dokumente I*, »Musik-Konzepte«, München (text + kritik) 1999, 263-312，引言見288。

56　Arnold Schönberg, *Harmonielehre*, Wien (UE) 1922；亦請參見Carl Dahlhaus, "Schönbergs *Orchesterstück* op. 16. 3 und der Begriff der »Klangfarbenmelodie«", in: Dahlhaus, *Schönberg und andere...*, 181-183。

的「清晰度」（Deutlichkeit）對比「聲響鏡面的無稜角飽和度」
（kantenlose Sattheit des Klangspiegels），大作文章：

> 本質的與裝飾的之間的關係要轉化到聲響現象裡；在作曲意義上
> 不容混淆。因之，馬勒批評那種完美聲音的理想，它會誤導聲響，
> 讓音樂膨漲起來，裝腔作勢。[57]

　　阿多諾對音響色澤作曲的詮釋，認為世紀末總譜裡，音響
色澤有著自律的功能，就像在許瑞克的作品裡，它毫無疑問地被
實踐，然而，隨著這個功能而來的，係損失了對於樂團語法音高
音程方面的控制；不過，相反地，他又認為，音響色澤應服從於
音高音程結構的純粹清晰化之要求，此時，音響色澤就正被剝奪
了它的自律性。阿多諾的這個悖論，是達爾豪斯文章〈談配器理
論〉（*Zur Theorie der Instrumentation*, 1985）的核心論點：

> 色彩的與結構的配器之習慣對置，是一個理論的出發點，這個理
> 論致力於歷史的區分，它不是沒有用，但是是不夠的，因為名詞本
> 身結構上無法讓人認知，究竟是樂團機制的一個建構語法結構的
> 使用，或是樂團機制的一個只是將語法結構弄清楚的使用？亦即，
> 配器究竟應該是本質的還是裝飾的？
> 結構建立的配器法，為在樂句裡有作用並且不是依賴樂句的配器
> 法；十九世紀的色彩式說法，一般係經由標題傾向引發靈感。對於
> 歷史進程而言，前者不會比後者較能切中要害。這個歷史進程的
> 基本特質，在於一個音響色澤前進的獨立自主化：一個進程，它由
> 十六世紀隨意的編制走到1960年代的聲響作曲，亦即是由配器的
> 前史走到後史，由尚未走到不再。[58]

57　Adorno, *Mahler...*, GS 13, 263。

58　Carl Dahlhaus, "Zur Theorie der Instrumentation", in: Carl Dahlhaus, *Gesammelte Schriften*, ed. by Hermann Danuser et al., vol. 2, Laaber (Laaber) 2001, 326-335, 引言見 329。

在《美學理論》（*Ästhetische Theorie*）一篇著名的斷簡裡，阿多諾討論著廿世紀藝術中，一個美學上賞心悅目的外貌之兩面個性：

> 感官的賞心悅目，有時被禁慾的獨斷懲罰，歷史上成為直接的藝術仇視，聲音的完滿、顏色的和諧、甜美成為俗氣和文化工業的標誌。只有一種情形，當藝術的感官刺激是內容的承載者或是內容的功能，而不是自身的目的，此時，藝術的感官刺激還能合法存在，例如貝爾格的《露露》（*Lulu*）或是馬松（André Masson, 1896-1987）的作品。新藝術的一個困難是，在兩個互相矛盾的理念間取得平衡，一個是追求自身內在深處的和諧，一個是對甜美時刻的反感；自身內在深處的和諧之追求總帶著一些元素，當它們向外展現時，看來一片光滑。將這份追求與對甜美時刻的反感結合在一起，是新藝術的一個困難。有時，事物本質要求著甜美，弔詭的是，人類的直覺同時卻相反地漫不經心。[59]

在這一段引言裡，阿多諾提到了貝爾格（Alban Berg, 1885-1935），再一次地證實了，阿多諾的樂團聲響的理想，係根植於第二維也納樂派的音樂思考裡，就一位貝爾格的作曲學生而言，並不令人驚訝。[60] 後幾代的研究者卻可以有不同的看法，面對世紀末音樂裡的奢華化樂團聲響的美學悖論，尋求新的解決之道，將每個音響色澤建構的根源，回溯到樂團的聲部結締組織裡，亦即是，回溯到每個樂團聲響的語法技巧基礎上，來解決這個問題，像達爾豪斯1985年就已經提出來的一個遠程理想：

59 Theodor W. Adorno, *Ästhetische Theorie*, in: Theodor W. Adorno, *Gesammelte Schriften*, vol. 7, Frankfurt (Suhrkamp) 1970, 411。

60 Wolfgang Fink, "»In jener richtigen, höheren Art einfach«. Anmerkungen zu Adornos *Sechs Kurzen Orchesterstücken* Op. 4", in: Heinz-Klaus Metzger/Rainer Riehn (eds.), *Theodor W. Adorno. Der Komponist*, »Musik-Konzepte«, vol. 63/64, München (text + kritik) 1989, 100-110; Albrecht Riethmüller, Adorno musicus": , in: *Archiv für Musikwissenschaft* 47/1990, 1-26。

古典浪漫的樂團複音結構的典型是破碎的工作，當人們在色彩變
換時，只看到語法結構最表面的外觀，它的外顯和細加描繪，就
會很容易粗略地錯認古典浪漫的樂團複音結構的意義。色彩變換
更應該是，簡單扼要地說，是一個聲音語法之可能的條件，若沒
有樂團機制的資源，聲音語法難以有抽象的想像。動機同步，也同
時持續對比著，卻也以自身相關聯的整體出現，這個情形的部份原
因，在於樂器經由對比、降低層次、變化、混合與分群，做出一個
色彩關聯，分析它一樣有必要，但是也一樣困難，像分析繪畫裡的
色彩關聯一樣。[61]

　　馬勒的歌曲作品裡，可以看到一個音樂結構逐漸增密的過
程，係推動著作曲家早先的聯篇歌曲逐漸走向將聯篇結合成整
體的過程，在《大地之歌》裡，這個過程達到最高點。早期的
《泣訴之歌》（1879/80）之形式理念還與情節進行有關，亦即
是必須要敘述一個連續的故事，相對地，馬勒第一批樂團聯篇歌
曲，如《行腳徒工之歌》（*Lieder eines fahrenden Gesellen*, 1884）
或《少年魔號歌曲》（*Lieder aus »Des Knaben Wunderhorn«*, 1892-
1895），其中的單首歌曲卻清楚地是各自獨立的歌曲，它們的自
律性幾乎不受它們在聯篇裡的排列順序影響。[62]在《亡兒之歌》
（1901-1904）裡，這個過程又向前邁了一步。雖然這裡也有一個
情節關聯，它有著連結作品為一體的功用，但是，在這之上，有

247

61　Dahlhaus, "Zur Theorie der Instrumentation", 334。

62　Susanne Vill, *Vermittlungsformen verbalisierter und musikalischer Inhalte in der Musik
　　Gustav Mahlers*, Tutzing (Schneider) 1979; Rosemarie Hilmar-Voit, *Im Wunderhorn-
　　Ton. Gustav Mahlers sprachliches Kompositionsmaterial bis 1900*, Tutzing (Schneider)
　　1989; Elisabeth Schmierer, *Die Orchesterlieder Gustav Mahlers*, Kassel (Bärenreiter)
　　1991。

　　【編註】關於馬勒的魔號歌曲，請參見：羅基敏／梅樂亙（編著），《《少年魔
　　號》— 馬勒的音樂泉源》，台北（華滋）2010。

一個共同的聲調主導著，讓各首歌曲得以成為一個整體。[63] 達努瑟
（Hermann Danuser）曾經將《大地之歌》說明為將歌曲與交響曲
樂類結成一體的嘗試[64]。在作品裡，完全沒有任何情節關聯；若
用了它，會有將交響詩元素置入作品之嫌。雖然如此，《大地之
歌》還是使用很多層次，在這些層次上，讓作品成為一體的諸多
複合體作用著。地方色彩以及和它相關的音樂基材將歌曲彼此結
合，作品有一些基本的氣氛氛圍，可以用悲愁、退隱與憂鬱的基
本聲音來描述，作品的幾個樂章都有著這些氛圍。以樂類史的角
度來看，馬勒的《大地之歌》是個個案，在之後的年代裡，才對
其他作曲家有所影響，[65] 然而，在作曲家的整體創作裡，以及在
世紀之交對東亞的音樂想像中，卻能夠很清楚地確認出作品的根
源。除了第六樂章用的前後兩首詩外，各首詩作彼此間並沒有戲
劇質素推動的情節關聯，雖然如此，各曲以獨立「畫面」排列的
順序，卻清楚地依循著一個氣氛的邏輯：兩首飲酒歌包含了飲者
的懷疑與快樂，在表達上近乎超現實的破碎，這兩首飲酒歌和兩
個完全充滿悲愁與退隱的樂章，前後包住了第三和第四樂章的田
園風味，它們又分成男性與女性的人際圈圈；兩個圈圈在第四首

63 Reinhard Gerlach, "Mahler, Rückert und das Ende des Liedes", in: *Jahrbuch des Staatlichen Instituts der Musikforschung Preußischer Kulturbesitz* 1975 (1976), 7-45; Reinhard Gerlach, *Strophen von Leben, Traum und Tod. Ein Essay über Rückert-Lieder von Gustav Mahler*, Wilhelmshaven (Heinrichshofen) 1983。

64 Hermann Danuser, "Gustav Mahlers Symphonie *Das Lied von der Erde* als Problem der Gattungsgeschichte", in: *Archiv für Musikwissenschaft* 40/1983, 276-286；中譯請見本書〈馬勒的交響曲《大地之歌》之為樂類史的問題〉；Hermann Danuser (ed.), *Musikalische Lyrik. Gattungsspektren des Liedes*, Laaber (Laaber) 2004。

65 Juliane Wandel, *Die Rezeption der Symphonien Gustav Mahlers zu Lebzeiten des Komponisten*, Frankfurt (Peter Lang) 1999; Christoph Metzger, *Mahler-Rezeption. Perspektiven der Rezeption Gustav Mahlers*, Wilhelmshaven (Heinrichshofen) 2000。

歌曲結束時的融合，聽來只是一種可能。

　　不僅在樂團聲響的形構上，也在音高的組織上，馬勒的作品無法否認它係在歐洲藝術音樂的傳統洪流裡。藉著歐洲世紀末的作曲技巧工具，這股洪流在西方藝術音樂的結構框架條件裡，呈現了一個東亞地方色彩。早在1900年前後，德布西（Claude Debussy, 1862-1918）、拉威爾（Maurice Ravel, 1875-1937）、穆索斯基（Modest Mussorgsky, 1839-1881）以及林姆斯基·高沙可夫（Nicolai Rimsky-Korsakov, 1844-1908）等人的音樂，已經在描繪歐洲以外的色彩時，克服了十九世紀異國情調歌劇的作曲技巧程度；在後者裡，必須有少數的典型打擊樂器，加上一些所謂的「國家旋律」，為一個模糊的異國情調化的裝飾，做出一個音樂上的搭配。[66] 在這樣的發展裡，用歐洲以外的抒情詩寫作樂曲，也扮演了一個本質的角色。這一類作品會使用的音樂風格工具，有時候會取自與歌詞來源相對應的音樂文化；不同於十九世紀傳統的「地方色彩」，這些音樂風格工具，經常試著貼近模倣對象之音樂文化的演奏或形式想像，致力於一個有意識的語法結構的形式化。[67] 在歐洲眼裡，東亞文化為地理上的遠方以及與人性有關的陌生性之完美化身，這一個喜愛東亞文化的高峰正好落在世紀末的時代，不僅僅在繪畫藝術領域裡，也在歌劇作品中，都反映了

249

66　Peter Gradenwitz, *Musik zwischen Orient und Okzident. Eine Kulturgeschichte der Wechselbeziehungen*, Wilhelmshaven (Heinrichshofen) 1977; Ragnhild Gulrich, *Exotismus in der Oper und seine szenische Realisation (1850-1910). Unter besonderer Berücksichtigung der Münchner Oper*, Anif/Salzburg (Müller-Speiser) 1993。

67　Peter Schatt, *Exotik in der Musik des 20. Jahrhunderts. Historisch-systematische Untersuchungen zur Metamorphose einer ästhetischen Fiktion*, München (Katzbichler) 1986; Peter Revers, *Das Fremde und das Vertraute. Studien zur musiktheoretischen und musikdramatischen Ostasienrezeption*, Stuttgart (Franz Steiner) 1997。

這個現象。[68]

　　在馬勒晚期作品首演後不久，研究界就已注意到了，這些作品有著單一的個性。這一種單一個性讓大家認知到，對於馬勒《大地之歌》樂團語法而言，語法技巧粗陋的音樂異國情調現象，只有邊緣的重要性，不像在同時代歌劇作品裡，音樂異國情調扮演著本質的角色[69]。浦契尼（Giacomo Puccini, 1858-1924），在他之前，馬斯卡尼（Pietro Mascagni, 1863-1945）亦然，在他們的東亞歌劇裡，使用「添加樂器」做為非歐洲色彩的承載者，[70] 相對地，《大地之歌》的編制裡，沒有任何一樣樂器未曾在馬勒之前的作品裡出現過。[71] 由

68　Roger Bezombes, *L'Exotisme dans l'art et dans la pensée*, Paris (Elsevier) 1953; François Affergan, *Exotisme et altérité. Essai sur les fondements d'une critique de l'anthropologie*, Paris (PUF) 1987; Thomas Koebner/Gerhardt Pickerodt (eds.), *Die andere Welt. Studien zum Exotismus*, Frankfurt (Athenäum) 1987; Jürgen Osterhammel, *China und die Weltgesellschaft. Vom 18. Jahrhundert bis in unsere Zeit*, München (C. H. Beck) 1989; Chris Bongie, *Exotic Memories: Literature, Colonialism, and the Fin de Siècle*, Stanford/CA (Stanford Univ. Press) 1991; Nigel Leask, *British Romantic Writers and the East: Anxieties of Empire*, Cambridge (CUP) 1992; Jürgen Osterhammel, *Die Entzauberung Asiens. Europa und die asiatischen Reiche im 18. Jahrhundert*, München (C. H. Beck) 1998。

69　Jürgen Maehder (ed.), *Esotismo e colore locale nell'opera di Puccini*, Pisa (Gardini) 1985; Jürgen Maehder, "Orientalismo ed esotismo nel Grand Opéra francese dell'Ottocento", in: Paolo Amalfitano/Loretta Innocenti (eds.), *L'Oriente. Storia di una figura nelle arti occidentali (1700-2000)*, Roma (Bulzoni) 2007, vol. 1, 375-403; Adriana Guarnieri Corazzol, "Oriente prossimo e remoto nella musica francese fin-de-siècle", in: Amalfitano/Innocenti (eds.), *L'Oriente...*, vol. 1, 559-581。

70　Jürgen Maehder, "Studien zum Fragmentcharakter von Giacomo Puccinis *Turandot*", in: *Analecta Musicologica* 22/1985, 297-379; Jürgen Maehder, "Il primo esotismo giapponese sulla scena italiana ── *Iris* di Luigi Illica e Pietro Mascagni", Roma (Teatro dell'Opera di Roma) 1996, 79-93; Jürgen Maehder, "*Turandot e Sakùntala* ── La codificazione dell'orchestrazione negli appunti di Puccini e le partiture di Alfano", in: Gabriella Biagi Ravenni/Carolyn Gianturco (eds.), *Giacomo Puccini. L'uomo, il musicista, il panorama europeo*, Lucca (LIM) 1998, 281-315。

當代一些作曲家帶有東亞地方色彩的歌劇作品，例如梅沙爵（André Messager, 1853-1929）的《菊花夫人》（*Madame Chrysanthème,* 1893）、馬斯卡尼的《伊莉絲》（*Iris, 1898*）以及浦契尼的《蝴蝶夫人》（*Madama Butterfly, 1904/1907*），可以看到，歌劇舞台上的東亞異國情調主要與日本的題材有關，少見中國的題材。[72] 在日本對外封閉幾世紀後，這些歌劇作品嚐試著由日本樂器的陌生性找到一些樂器，加入編制，和它們相反，馬勒的《大地之歌》幾乎沒有一個單獨的聲響效果，可以被列入「異國情調」的行列。作品裡一些作曲技巧的獨特處，在同時代的音樂語言關聯裡，很可能會被解釋成異國情調，相反地，它們在馬勒早期的作品裡，就已經成形，在那裡，卻沒有任何可以被認為有特殊地方色彩的意圖。早在第一號交響曲裡，第一樂章呈示部的開始幾個小節，就有一個段落有著平行五度，其實是一個無低音樂團語法，這個段落若在《大地之歌》裡，無疑地，會被認為是中國地方色彩的音樂對應。[73] 作曲家的意圖，經由音高結構的方式，做出遠東的地方色彩，則相反地落實在動機

71 甚至曼陀林，多次被詮釋為中國撥絃樂器（如琵琶）的替代品，也在直接在《大地之歌》之前寫作的第八號交響曲裡被使用。

【編註】請參見本書書末〈馬勒交響曲編制表〉。

72 Jürgen Maehder, "Szenische Imagination und Stoffwahl in der italienischen Oper des Fin de siècle", in: Jürgen Maehder/Jürg Stenzl (eds.), *Zwischen Opera buffa und Melodramma. Italienische Oper im 18. und 19. Jahrhundert*, Bern/Frankfurt (Peter Lang) 1994, 187-248; Maehder, "Il primo esotismo giapponese..."; Arthur Groos et al. (eds.), *»Madama Butterfly«. Fonti e documenti della genesi*, Lucca (Maria Pacini Fazzi) 2005; Michele Girardi, "Un'immagine musicale del Giappone nell'opera italiana fin de siècle", in: Amalfitano/Innocenti (eds.), *L'Oriente..*, vol. 1, 583-593; Arthur Groos/Virgilio Bernardoni (eds.), *»Madama Butterfly«. L'orientalismo di fine secolo, l'approcio pucciniano, la ricezione*, Firenze (Olschki) 2008。

73 Gustav Mahler, *I. Symphonie*, 總譜, Wien (UE) 1967, 98-100小節，亦即是排練數字7之前兩小節開始。

基材的音程組態裡，偏好可以感覺到的無半音的五聲音階結構。像大約十年前，德布西的歌劇《佩列亞斯與梅莉桑德》（*Pelléas et Mélisande*）第一幕結束的方式那樣，《大地之歌》的第六樂章以一個加六和絃遠位配置的溫和不和諧結束，為一個開放式的結束，不僅如此，更進一步地，在將同一個音程基材開展到線條上之時，馬勒利用無半音五聲音階結構之相對無形體的結構，將作品的不同樂章經由動機的親屬關係結合成一體。在拉威爾樂團聯篇歌曲《雪黑拉莎德》（*Shéhérazade*, 1904）的第一首〈亞洲〉（*Asie*）中，詩句「我想看波斯、印度，還有中國」（Je voudrais voir la Perse, et l'Inde et puis la Chine）裡，在Chine（中國）一字上，有一個樂團織體，與馬勒異國情調的抽象層次相互呼應：唯一的一聲鑼建立了一個無低音的木管結構，它的尖銳的、有意在木管樂器高音區響起的聲響性，可以被詮釋為《大地之歌》相對應段落的前驅。【譜例一】

馬勒第八號交響曲除了樂團外，還用了多個合唱團與獨唱人聲，樂團在木管與銅管上，用了到當時為止無法超越之同類樂器的數量，作品有著新式的聲響編排，讓樂團在合唱段落區塊式的豐碑性與獨唱人聲的室內樂式伴奏間，來回進行。在如此的豐碑式樂團編制後，《大地之歌》的語法技巧，開啟了作曲家創作上一個新風格的階段。這部作品成於1906年，比《大地之歌》早了兩年，它在慕尼黑的首演是作曲家馬勒最大的勝利。[74] 第八號交響曲為作曲家打開了許多實驗的可能，嚐試著到那時為止未曾想像過的音響色澤組合。樂團一直對稱的編制有五管木管，和它相對應的，是八支法國號，卻只有各四支小號和長號，還使用了

74　【編註】請參見本書書末〈馬勒交響曲創作、首演和出版資訊一覽表〉。

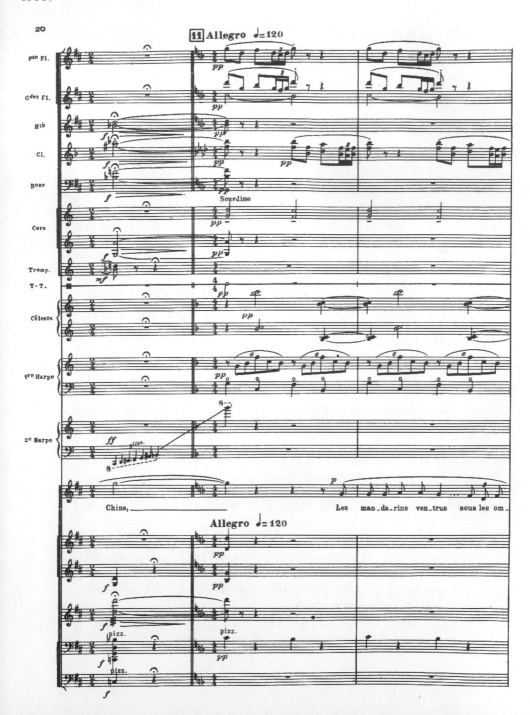

鋼琴、簧風琴、管風琴、鋼片琴、兩台豎琴和曼陀林,這一個比《指環》樂團還龐大的編制,給予作曲家機會,不僅在語法技巧上多所設計,也可以在音樂廳裡實驗著結果。在較老的一些相關文章裡,也在近年一些帶有意識形態的馬勒研究文章中,[75] 可以觀察到對於這部作品一直有的不認同,相形之下,阿多諾當年就已經注意到第八交響曲一些樂段的前進音樂語言,特別讓人驚訝:

> 馬勒寫了前進的聲響,特別在人們最不會預期的地方。在第八交響曲頌歌的強大的降E大調裡,有一個區塊是魏本晚期作品的前驅。「屛弱」(Infirma)一詞的色彩用了獨奏銅管樂器,是魏本清唱劇裡的;好似馬勒在這部正面的、回顧的作品裡,埋下一個秘密的訊息,留給未來。[76]

　　在馬勒的生命裡,1907年這一年有著悲劇性轉捩點的意義,在如此的印象裡,作曲家找到一個晚期風格,它的特質在於廣泛地放棄一般稱之為樂團語法的「上色」元素,為廿世紀的音樂留下不可磨滅的印記。馬勒的決定,將作品標示為「**交響曲,給一位女中音和一位男高音以及大型交響樂團**」(Symphonie für eine Alt- und eine Tenorstimme und großes Orchester),卻不將它放入他交響曲行列的編號第九號,固然一方面來自作曲家的害怕,一首第九號交響曲會是他譜寫的最後一部作品,卻同時也反映了作品的一些特質以及它的形成過程。相關的手稿文獻研究確認了,馬勒先是開始寫作作品的中間樂章,它們原為獨立的為人聲與鋼琴寫作

75　Hans Heinrich Eggebrecht, *Die Musik Gustav Mahlers*, München/Zürich (Piper) 1982; Frank Hentschel, "Das »Ewig-Weibliche« ── Liszt, Mahler und das bürgerliche Frauenbild", in: *Archiv für Musikwissenschaft* 51/1994, 274-293; Hans Heinrich Eggebrecht, "Mahlers Achte", in: Hans Heinrich Eggebrecht, *Die Musik und das Schöne*, München/Zürich (Piper) 1997, 144-156。

76　Adorno, *Mahler*…, GS 13, 264。由阿多諾行文的脈絡可以推測,毫無疑問地,應指這些歌詞第二次出現時的樂團段落,亦即是總譜的第25-28頁。

的歌曲 77，至於整個作品結構的密實化，直到一個交響的結合，成為聯篇思考最強烈的宣示，則是在稍晚才一步步地形成。甚至作曲家對於貝德格詩詞的不同程度更動，應也來自這個逐漸由聯篇歌曲到歌曲交響曲之作品理念的發展過程。在《大地之歌》第三、四樂章，亦即是最先完成的「田園」風情裡，可以為馬勒特別的音樂中國風想像，找到作曲技巧的出發點；由那裡出發，作曲家為他的作品發展了一個音高與聲響結構，它能夠將主題動機開展工作的交響式嚴謹，與一個誘導的樂團聲響結合，但是，樂團聲響卻從未否認，它係隸屬於馬勒作品的內在歷史裡的。

　　《大地之歌》之介於聯篇歌曲與人聲交響曲樂類交界點的位置，對於樂團聲響的形構帶來直接的影響；阿多諾早就注意到此點：

　　在長大段落上的聲響配置，其目的在於形式的透明性；在這樣的精神裡，之後，貝爾格為一些《伍采克》（Wozzeck）的場景，由樂團做出一些部份的群組，例如在街道上的慢板，或是第一幕的開始，在早期歌曲裡，每首的樂團編制都不一樣，最後在《露露》裡，一些角色有自己的樂團群組。在《大地之歌》裡，像貝爾格一樣，在每首曲子裡，編制都有所變化。非常節省地被使用的樂器是小號，低音號與定音鼓只在一首被用；馬勒的耳朵應有感覺，與那些已經被納入樂團的東方打擊樂器相比，定音鼓應會傷害異國情調的原則，並且，低音號的聲響在一首為獨唱人聲的交響曲裡，經常會太重。整個聯篇有著一致的樂器基本色彩，同時，個別的歌曲又被著上不同的顏色，彼此區分。78

77 Stephen E. Hefling, "*Das Lied von der Erde*: Mahler's Symphony for Voices and Orchestra — or Piano?", in: *Journal of Musicology* 10/1992, 293-341。

　　【編註】亦請參見本書〈《大地之歌》之形成歷史與原始資料〉一文。

78 Adorno, *Mahler...*, GS 13, 265 sq。

筆者曾在其他文章裡，討論了馬勒的《少年魔號歌曲》[79]，相同地，在為一首樂團歌曲形構樂團聲響時，由交響樂團的整個調色盤裡，找一個選擇性編制的可能，是可以想像的。在音樂基材處理上，《大地之歌》與馬勒的《呂克特歌曲》有著潛在的關係，尤其是〈世界遺棄了我〉（ *Ich bin der Welt abhanden gekommen* ）與〈午夜時分〉（ *Um Mitternacht* ）。音樂個性的相似點，很特別地交織著：雖然〈午夜時分〉的一些音高素材，進入《大地之歌》的第二樂章〈秋日寂人〉裡，例如以音階為動機和全曲開始的附點動機，這一個樂章的態勢，卻像《呂克特歌曲》的另一首歌曲〈世界遺棄了我〉。《大地之歌》的第二樂章不僅有這首較早歌曲的退隱基本氣氛，還顯示了許多樂團處理上的相同處；例如管樂獨立的、不被混合的線條，以及被壓抑的樂器色彩之相對同形性，似乎都直接來自這首較早的歌曲。另一方面，〈世界遺棄了我〉用一個低沈拉長的音開始，則與《大地之歌》的第六樂章相同；加強的低音，降 B^1 ，在《呂克特歌曲》裡由獨奏豎琴奏出，在〈告別〉裡，卻被拆解成不同的組成部份。【譜例二】兩把豎琴與大提琴加低音提琴的撥奏，強調了似鐘聲般逐漸消逝的聲響個性，同時，倍低音管與法國號的低聲部加強的持續音，則描摹了豎琴低音絃的持續聲響，並將其擴大；輕輕的一聲鑼，好似將豎琴音的噪音部份，投射在樂團語法上。[80]

79 梅樂瓦著，羅基敏譯，〈馬勒樂團歌曲的樂團手法與音響色澤美學〉，收於：羅基敏／梅樂瓦（編著），《《少年魔號》 ─ 馬勒的音樂泉源》，台北（華滋）2010，89-114。

80 一個可對照比較的現象為法國號聲響「分裂」成它的悅音與噪音部份，筆者曾經為文，討論這個現象在韋伯（Carl Maria von Weber, 1786-1826）的《魔彈射手》（ *Der Freischütz* ）與華格納的《崔斯坦與伊索德》裡的情形；請參見Maehder, "Klangzauber und Satztechnik..."；梅樂瓦，〈夜晚的聲響衣裝……〉；Maehder, "A Mantle of Sound for the Night..."。

6. Der Abschied

薛佛斯在他的博士論文裡，已經特別提到馬勒作品裡，豎琴處理手法的新穎：

> 一個表達可能的擴張，在美學關係上，也在音樂技巧關係上，特別是豎琴經驗了這樣的方式。在馬勒手中，有著四個層次的意義。他用豎琴：1）做為特別用來製造和聲的樂器，它將和聲組織解放到動作裡，做出一種結合；2）做為低音樂器，或是獨奏式，或是與其他樂器結合，諸如絃樂撥奏、低音管樂或是一支法國號，經由這種手法，低音聲部獲得一種像鐘聲的個性；3）做為旋律樂器，或是獨奏式，或是與其他樂器結合；4）做為打擊樂器，他讓它最高的音成為高音小提琴或管樂的加強音。豎琴在這裡有一種與三角鐵類似的效果。[81]

在過去的十九世紀作品裡，豎琴聲部經常只在廣泛的音區裡奏著琶音，在馬勒的《大地之歌》裡，這個樂器經驗了一個個別的形構，對作品給予聽者的印象有本質的貢獻。第三交響曲的第四樂章，由尼采（Friedrich Nietzsche, 1844-1900）的《查拉圖斯特拉如是說》（*Also sprach Zarathustra*）選取的查拉圖斯特拉的〈沈醉之歌〉（*Trunkenes Lied*），它的語法結構與《大地之歌》的語法結構呈現多重的關係，應是提供馬勒晚期作品之特殊豎琴處理的一個較早的模式。[82]【譜例三】低音大提琴與大提琴延展著一個持續的五度聲響，經由文字說明產生變化的八分音符七連音，這個五度聲響獲得它內部的運動，同時，兩支長號在最高音域與

81 Schaefers, *Gustav Mahlers Instrumentation*, 64。

82 Krummacher 分析了第四樂章的和聲，卻完全未注意樂團聲響的形構；請見 Friedhelm Krummacher, *Gustav Mahlers III. Symphonie. Welt im Widerbild*, Kassel (Bärenreiter) 1991, 121-131。相反地，可參見 Nike Wagner, "»Umher-getrieben, aufgewirbelt«. Über Nietzsche-Vertonungen", in: *Musik & Ästhetik* 2/1998, 5-20。

【譜例三】馬勒《第三號交響曲》第四樂章〈沈醉之歌〉，第20-30小節。

兩支短笛在最低音域做出的三度聲響迴蕩著；為這兩種樂器特別
指定的極端音域，意味著在演奏這個棘手段落時，一個本質上的
難處。與長號三度搭配的，是豎琴在最低的絃上的重音迴聲，相
對地，短笛的三度則經由第一小提琴與中提琴最高音區的泛音三
度，以及雙重的豎琴泛音，變化了它的色彩。拉長的五度聲響與
迴蕩的管樂聲響之間的距離，打開了一個聲響空間，在它的中
心，女中音的歌聲獨自展開著。在樂章的後續進行裡，低音絃樂
的內在運動，經由第一低音大提琴的四分音符五連音與大提琴的
四分音符與八分音符七連音，更加複雜化，同時，法國號與絃樂
的獨奏式線條，在此還加入了獨奏小提琴，這個線條在它的六連
音、七連音與三連音的並置裡，似乎提前進行了線條的那份節奏
上的自由，這是《大地之歌》最後一樂章建構裡的一大特色。
【譜例四】

　　為一首交響曲內部樂章，設計樂團機制縮減的藝術手法，在
「魔號」交響曲裡，還因為歌曲與交響曲樂章的密切關係，無法
直接做到，在《大地之歌》裡，證實了這樣的手法可以是一個樂
團語法跨越的安排準則。在起始樂章〈大地悲傷的飲酒歌〉裡，
也有這樣的手法。除了定音鼓與低音號外，這一樂章雖然用了整
個樂團，但是，就算在強音的段落，也沒有完全的總奏聲響。作
品的開始【譜例五】呈現三個獨立的層面，它們的所有音高都在
小字一撇的八度（c^1-b^1）裡：由四支法國號齊奏的法國號聲響，
被堆疊上一個長笛、雙簧管、單簧管與中提琴的弱起快速音群，
它被第一、第二小提琴的撥奏強調；接下來的抖音（trill），則被
鐘琴和大提琴在高音區的顫弓（Bogentremolo），變化了音色。同
時，三支小號的八分音符三連音進來，它們清楚地是在吹奏旋律
的法國號聲部之上的伴奏系統。樂團語法這個獨特的無低音性，

【譜例四】馬勒《第三號交響曲》第四樂章〈沈醉之歌〉，第108-123小節。

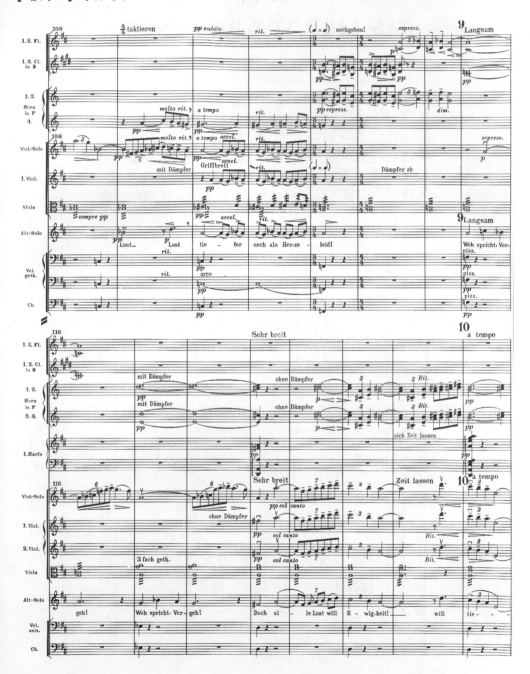

【譜例五】《大地之歌》第一樂章〈大地悲傷的飲酒歌〉，第1-5小節。

加上與它突出的功能分配變化性的結合，幾乎不會出現一個樂團聲響，它會引起一個同時涵蓋「全部」、所有聽覺領域之音域的印象。在第一首歌曲的後續進行裡，大提琴、單簧管與低音管多次結合成一個伴奏系統，它很容易讓人聯想到鋼琴語法的左手功能，但是這個樂團語法裡固定功能分配的印象，卻因著演奏主題的樂器之快速變換，一再地被打斷。【譜例六】在人聲唱出「穹蒼永藍，大地會長遠存留」（Das Firmament blaut ewig, und die Erde wird lange feststeh'n）之前，有一段小號獨奏的困難段落，在這裡特別可以看到，馬勒毫不考慮地讓銅管進來，成為沒有任何支撐的獨奏聲部。譜例七的倒數第三小節裡，第二小提琴的滑音不僅加倍了第一長笛與第一雙簧管的八度跳躍，也賦予獨奏小號的長音c^3一個額外的色彩，某種程度上，第一小提琴聲部的二度不和諧，係由這個色彩分裂出來。【譜例七】

　　《大地之歌》的樂團編制，除了雙簧管外，有著對稱的四管木管編制、四支法國號，各三支小號與長號，加上低音號、兩把豎琴、鋼片琴、鐘琴、豐富的打擊樂器和一個大的、但並未再特別區分的絃樂編制，稍加仔細地研究這個編制，會揭示一個令人驚訝的狀況，事實上，所有的樂團樂器從未同時演奏真正的樂團總奏（Tutti）。由於馬勒只有在第四首歌曲〈美〉（Von der Schönheit）裡的幾小節，用了低音號，以加強長號之標示為「粗野的」（roh）的段落，在整個作品的進行裡，從來看不到所有樂器聲響的整體能有一個一般的總奏聲響的意義。在交響曲的頭尾兩端樂章裡，所有的樂器一起「做音樂」的交響傳統，自古典前期開始，就屬於交響曲寫作的建構框架要件 [83]，因之，馬勒的《大地

263

[83] Maehder, *Klangfarbe als Bauelement...*，特別是第五、第六章，»Zur Genese des Orchestersatzes« 與 »Die Wiener klassische Partitur«，188-215和 216-235。

【譜例六】《大地之歌》第一樂章〈大地悲傷的飲酒歌〉，第108-118小節。

【譜例七】《大地之歌》第一樂章〈大地悲傷的飲酒歌〉，第235-250小節。

之歌》的這個處理，標誌了這個傳統的結束。

第二首歌曲〈秋日寂人〉（*Der Einsame im Herbst*）的開始，為一個加弱音器的第一小提琴之沒有伴奏的線條，兩個導奏小節後，滋長出一個與第一雙簧管獨奏的對話。這個開始的第一印象，好像是第一首歌曲激動的結束後，音樂複雜度的縮減形式。在這一個第一首小編制的內部歌曲裡，馬勒成功地以精簡的工具，由樂器線條建構一個退隱傷悲的氛圍，在室內樂式結構的基礎上，它的織度在每個時刻都聽得清楚。一個三連音的五度擺盪運動，先在第19小節由大提琴奏出【譜例八】，在樂章進行裡，這個五度擺盪愈來愈獨立，在樂器之間來回進行，先在大提琴、低音單簧管（第50小節）、中提琴（第58小節），之後再到大提琴，直到它最後成為一個唯一的音樂音型，襯托著歌聲唱出詩作的最後幾個字「溫柔拭乾？」（mild aufzutrocknen?）（第136/137小節）。

第四首歌曲〈美〉的基本佈局，為不被破壞的美麗聲響與粗暴的樂團力度開展之對立。女孩於溪邊的田園景象，由一個無低音的木管樂句加上小提琴與豎琴的伴奏呈現。接著，男孩們馳馬而過，馬勒譜寫了一個由歌曲的聲響世界突起的「迸發」，讓馳馬的情形清晰可聞。【譜例九】如同第一號交響曲以來的許多馬勒交響曲一般，豎琴滑音與抬高號管吹奏的管樂號角聲，標誌著由一個到目前為止的聲響世界之「迸發」；小號號聲以及木管與法國號的抖音，做出一個暴力的齊奏，並搭配絃樂的和聲拍點；到目前為止小心地未被使用的定音鼓，也加入陣容，更加強了這個味道。稍晚，經由手塞的法國號音以及分成多組的絃樂音型，馬匹的踐踏與嘶氣被活生生地展現，其中，特別標示為「粗野的」之長號與低音號的強音，做出了整個作品的力度高點。【譜例十】馳馬而過的場景在強烈的速度變換後，直接回扣到歌曲開始處（第96小節），這一個結束與之

【譜例八】《大地之歌》第二樂章〈秋日寂人〉，第1-23小節。

2. Der Einsame im Herbst

【譜例九】《大地之歌》第四樂章〈美〉，第49-53小節。

*) Diese Triole jedesmal mit spring. Bogen am Steg (in Nachahmung der Mandolinen)
**) Der Doppelgriff (oder Akkord) mit (bezeichnet ist stets unisono, nicht geteilt auszuführen

【譜例十】《大地之歌》第四樂章〈美〉，第73-76小節。

前的音樂全無任何有機的連結；音樂結構同時只收納一個反映，是音樂的破碎與音樂連續性被打斷的反映，它映照了最美的（貝德格說）女孩的情緒變化，並以律動上的不規則，在激動逐漸平復裡，做出一個時間感知之延展的效果。

兩首田園味道的歌曲〈青春〉（*Von der Jugend*）與〈美〉都有著詼諧曲的個性，兩首以醉飲為中心的歌曲都有著快的速度，雖然如此，《大地之歌》的基本氛圍是暗沈的退隱。[84] 經常透過使用極端的音域做出來的蒼白的樂器色彩、一個經由次要音級以及不尋常的聲響進行掏空的小調，以及一個在小節律動的固著上自由飄盪的旋律線，帶出了一個氛圍，它只屬於馬勒的晚期作品。特別在〈告別〉（*Der Abschied*）裡，它的演出長度幾乎相當於作品前面部份的總長，在這裡，馬勒經營著一個樂團語法，它看來縮減到只用最必須的聲部，同時，伴奏聲部亦同樣地加入樂章整體的動機建構裡。馬勒晚期作品的音樂語言，有著不和諧、節奏彼此獨立的線條進行間經常產生的互相衝突，藉由此點，它獲得在音樂運音法上特別的自由度、它的散文個性。在樂章裡，不同時間層面的堆疊，做出一個特殊的聲部組織之複節奏結構，不時可見二連音、三連音、四連音與五連音同時並列。

歌詞的基礎來自兩首不同的詩，為了能夠將它們內在的關聯也能以音樂當下化，經由樂團語法之伴奏組的休止，馬勒創造了一個歌詞處理的結構建構。在孟浩然詩作的第一和第四詩節開始，女中音有兩次僅由長笛獨白陪伴，唱出歌詞；一個長大的間奏後，在一個C音上持續的低音上，這是大提琴和低音大提琴最低

84 Hans Wollschläger, "»Der Abschied« *des Liedes von der Erde. Zu Mahlers Spätwerk*", in: *Musik & Ästhetik* 1/1997, 5-19。

的音，王維的詩響起，宣敘式並且「無速度」（senza tempo）。藉著音樂的工具，意味出一個大的、三段落的歌詞整體，事實上，它是由兩位作者的作品拼貼而成。

在樂章的開始【請參見譜例二】，已呈現一個由三個層面做出的混合聲響：由倍低音管支撐的法國號低音、由絃樂撥奏加強的豎琴低音，以及鑼聲的一聲輕響。這個混合聲響強調了金屬擊樂聲響在作品最後一樂章的中心角色。歌唱旋律的第一次呈示，由雙簧管吹奏出，稍後成為人聲的本質部份，一直到全曲結束。這個旋律的第一次呈示，披上了一個看來簡單、完全室內樂式的聲響衣裝，它在節奏上的搖擺逐漸地進入樂章的整體語法結構裡。【譜例十一】在兩支單簧管與豎琴裡，有一個不確定的、在二連音與三連音之間徘徊的搖擺進行。在這個節奏搖擺之上，先在第一雙簧管，之後在第一長笛上，響起一個長長的旋律，在它第二次於雙簧管出現時，成為女中音的對位聲部。個別樂團聲部一直慢慢增長的節奏自由，愈來愈影響到拍號的不理性分配；譜例十二呈現了這個情形。【譜例十二】在這裡，四連音在一個3/4拍的旋律聲部裡，幾乎處處可見。聲響逐漸瓦解在進入間奏的過渡裡，這一段間奏分隔了孟浩然與王維詩作的譜寫；聲響瓦解的情形，可以在譜例十三裡看到。【譜例十三】於此處，搖擺音型在低音樂器裡一直進行著，直到聽覺的邊緣，除了這個一直都有的搖擺音型外，還有聲響事件的個別化，特別讓人印象深刻，如此的聲響事件，以它們精確計算的聲音效果，也可能出現在魏本的樂團作品裡。譜例十三第一小節裡，英國管最低音和第一低音管最高音同時響起，再一次地，要完成一個完全致力於個別獨奏管樂器陌生化聲響之聲音想像，所需要的突出演奏技巧的複雜度，歷歷在目。作品的結束亦同時消失在無止境裡，這個結束的開始有著多層次的節奏複雜度。【譜例十四】這裡

【譜例十一】《大地之歌》第六樂章〈告別〉，第55-75小節。

*) Wenn der Flötist keinen großen Ton hat, so übernimmt die Oboe dieses Solo
**) Die Alt-Stimme muß sehr zart sein und das Flöten-Solo nicht „decken"

【譜例十二】《大地之歌》第六樂章〈告別〉，第254-270小節。

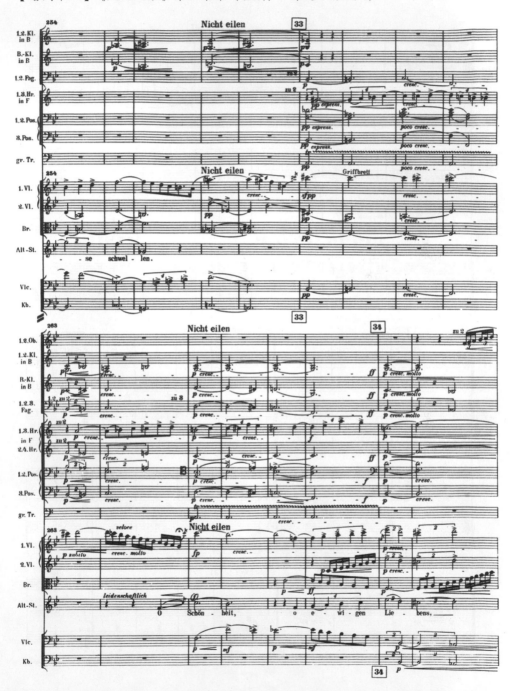

【譜例十三】《大地之歌》第六樂章〈告別〉，第291-307小節。

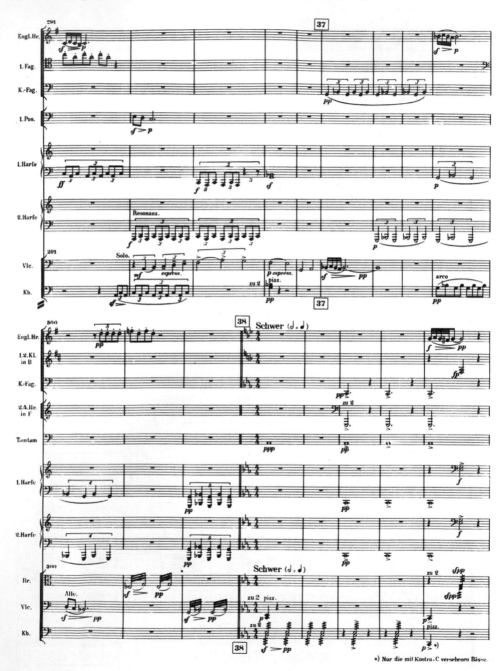

【譜例十四】《大地之歌》第六樂章〈告別〉，第460-473小節。

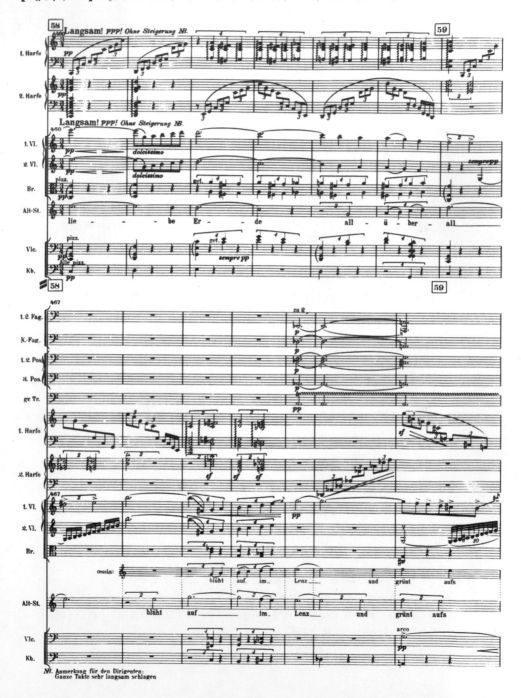

不僅呈現了，人聲與演奏旋律的小提琴之間的對位進行有著特別的自由，並且也呈現了使用長號組作為樂團長低音的手法，還有兩個豎琴聲部的創新手法；在後續進行裡，豎琴與鋼片琴和曼陀林組成一個聲響群。馬勒在總譜最後一頁裡，寫出了音樂無時間地消失。就此點，達努瑟曾指出，這個手法為廿世紀音響色澤作曲傾向的先驅，可稱是第一個「消失卻不結束」的作曲實踐。[85] 馬勒以到那時為止，在大小調調性框架裡擴張到極限的手法，譜出了這個消失，相對地，荀白格在他幾乎同時完成的獨角戲《等待》（*Erwartung*, 1909年完成，1924年於布拉格首演）的最後一頁總譜上，在自由無調性的框架裡，創作了一個「消失卻不結束」的變體，亦即是，在整個樂團裡，都是刻意寫出的噪音。【譜例十五】

做為他那時代跨越樂類邊界的典型晚期作品，馬勒的《大地之歌》只能在有限的框架裡，有著建立傳統的功能。最清楚地是對柴姆林斯基（Alexander von Zemlinsky, 1871-1942）的後續影響，在《抒情詩交響曲》（*Lyrische Symphonie*, 1923）裡，他以七首泰戈爾（Rabindranath Tagore, 1861-1941）的詩寫出七首歌曲，並以一個「內在情節」將它們結合在一起。[86] 柴姆林斯基的歌詞，出自泰戈爾詩集由艾芬貝爾格（Hans Effenberger）的德文譯本《園丁集》（*Der Gärtner*），為一個異國情調的、貝德格式偽中文詩集的延續，由此觀之，柴姆林斯基的選詞決定，可以被視為有意模倣《大地之歌》。泰戈爾的抒情詩以母語孟加拉語寫成，詩人親手將它們譯成不押韻的英文「原文」，因之，泰戈爾的抒情詩在品質上遠遠超過

85　【編註】亦請參見本書〈解析《大地之歌》〉之〈告別〉部份。

86　【編註】亦請參見蔡永凱，〈「樂團歌曲？！」─ 反思一個新樂類的形成〉，收於：羅基敏／梅樂亙（編著），《《少年魔號》─ 馬勒的音樂泉源》，台北（華滋）2010，47-88，特別是72-75頁。

【譜例十五】荀白格《等待》，最後一小節。

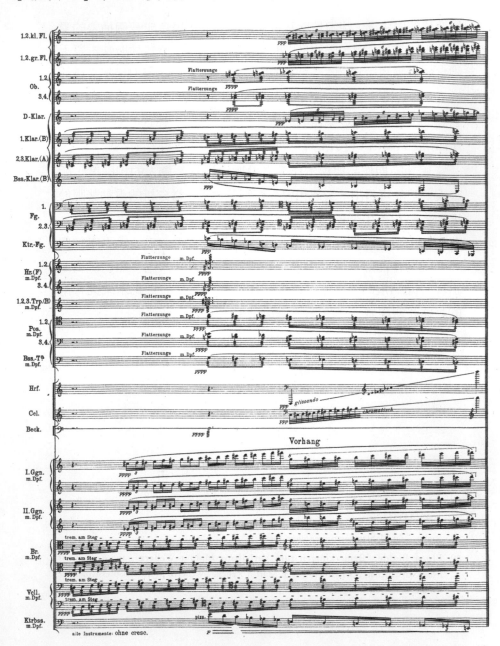

貝德格的偽中國。柴姆林斯基將泰戈爾的詩，集合成一個抽象的愛
情故事的結構，顯示出他良好的文學判斷力。在柴姆林斯基本質上
密集的樂團語法裡，許多馬勒的成就固然被保留，經由聲部交織的
密度，這些特質也同時被消除了。相對地，馬勒「中國」音響色澤的
回聲，在第二維也納樂派的樂團語法裡，可以較純粹的看到，例如
荀白格、貝爾格，特別是魏本的樂團作品裡。[87]

　　馬勒晚期作品與魏本作品之聲響世界有著驚人的相關度，明
眼人一眼就可看出，黎恩也曾經特別強調[88]。當分析的重點著眼於
馬勒省略和不用樂器的藝術時，對於這個情形，就很容易理解。
在作曲史上，一個單獨聲音的音響色澤之出現方式，幾乎未曾像
馬勒晚期作品那樣，引起這般的注意。一個世代後，那位作曲家
出現，成為這門藝術的承繼者，在他的作品裡，世紀末樂團音樂
的表達姿態經驗了它們最大的縮減與增密。[89]

278

87　Derek Puffett, "Berg, Mahler, and the Three Orchestral Pieces op. 6", in: Anthony Pople
　　(ed.), *The Cambridge Companion to Berg*, Cambridge (Cambridge University Press)
　　1997, 111-144。

88　Riehn, "Zu Mahlers instrumentalem Denken"。

89　Elmar Budde, "Bemerkungen zum Verhältnis Mahler-Webern", in: *Archiv für
　　Musikwissenschaft* 33/1976, 159-173; Martin Zenck, "Weberns Wiener Espressivo. Seine
　　Voraussetzungen im spätsen Mittelalter und bei Beethoven", in: Heinz Klaus Metzger/
　　Rainer Riehn (eds.), *Anton Webern I*, »Musik-Konzepte«, Sonderband, München (text +
　　kritik) 1983, 179-206。

魏本聽《大地之歌》首演感想

羅基敏　整理

　　1911年，馬勒過世後不久，慕尼黑規劃了於當年十一月十九、廿日舉辦馬勒音樂節，並由華爾特（Bruno Walter, 1876-1962）指揮《大地之歌》首演。消息公開後，當時人在柏林的魏本（Anton von Webern, 1883-1945）立即寫信給貝爾格（Alban Berg, 1885-1935），請他問華爾特，是否可以參觀排練。貝爾格很快地給了正面的回音，並且告知，環球出版社預計十一月十三日出版《大地之歌》鋼琴縮譜，貝爾格可以在排練前就先睹／聽為快。[1]

　　參觀排練後，1911年十一月十八日，魏本迫不急待地由慕尼黑寫信給荀白格（Arnold Schönberg, 1874-1951）：

> 我剛剛才聽了馬勒的《大地之歌》。我說不出話來。我有榮幸站在馬勒夫人旁邊，讀著馬勒「手寫」的總譜。我不知道要如何向您說，我有多高興：這位往生者的夫人邀請我和她一起讀馬勒親筆寫的總譜。只有她和我讀著譜。有時候只有我一個人有這譜。我經歷了幾個小時，那是我生命裡曾經有的最重要的時光，也一直會是。
>
> 我有個感覺，是馬勒做如此的安排，因為我第一次聽《大地之歌》，他讓我有他的總譜，雙手捧著他親筆寫的總譜。啊！荀白格先生，如果您在這裡，有多好！這音樂... 唉！我不知道能說什麼。願您一切安好，我親愛的荀白格先生，我不能再寫下去，上主，我最希望的是，離世而去。
>
> 您的魏本[2]

1　Kurt Blaukopf, *Gustav Mahler oder der Zeitgenosse der Zukunft*, Kassel (Bärenreiter) 1989, 259-260。

2　原信見Hermann Danuser, *Gustav Mahler: Das Lied von der Erde*, München (Fink) 1986, 114-115。

幾天後，魏本回到柏林，於十一月廿三日寫信給貝爾格：

親愛的朋友，多謝你充滿感情的美好來信。多謝多謝。我本來今天就要寫信給你。昨天我幾乎整天都和荀白格在一起。早上，我彈《大地之歌》（天啊！這標題！）給他聽。他深受感動。我們說不出話來。你寫的關於《大地之歌》的看法，太好了。就像我曾經對你說過，那好像是生命在身邊走過，更好的說法是，活過的在行將就木的靈魂裡，在身邊走過。藝術作品密集了、去主題了；具體的蒸發了，理念留下來；這是這些歌曲。我還想和你談些細節。第一首歌曲裡的鐘琴多奇特。這份光亮，就這樣在這首其實基本上滿是懷疑的歌曲裡出現。在第二首裡，歌詞「我來了，親愛的棲息所！是啊！給我安靜（這裡，低音單簧管的d音，你記得這個音），我急需振作！」，這是音樂的高峰，或者之前，獨奏大提琴的地方，（歌詞是什麼，我得查一下）對了：「很快地，凋謝的金色的荷葉會在水面上飄流。」── 我可以一直不停地彈這個音樂。啊！告訴我，你知道，是什麼有這樣的作用，這裡以及其他偉大人物的言論；你曾經想過嗎，當你聽到的時候，發生了什麼事？這個說不出來的，是什麼？我有指引我方向的，當然，還是不能解釋什麼 ── 我相信上主 ─── 第三首歌曲名〈青春〉。是馬勒給的名稱。我對柯尼格（Königer）說，我是這樣理解的，青春看事情是反的，在「鏡像」裡。現在，這對我不再那麼重要，或許這個說法全無必要，或許不對。柯尼格認為，應該是指這種甜美的、無憂無慮的景象，對，應該是這樣。「朋友們，華美衣著，喝著，聊著。」不過，那「鏡照」？？！── 我親愛的，第四首「在花叢和蓮葉間，她們坐著，將花」等等。那裡，音樂才絕對帶來甜美的最高表達；這幅圖像：花間的女孩，還有陽光。你一定也有感覺到類似的，也找著要如何表達。這個地方不是說不出的，這裡又響起，這溫柔、這甜美。那平行的地方「她大眼中的火花」等等。── 荀白格有一次對我說，除了文學標準的熱情外，應該還有、或是根本就完全不同的另外一種愛，就是這個安靜的，特別是溫柔的、甜美的關係。我的感覺就是這種，沒有別的，其實，還是有別的，就是悲傷，啊，貝爾格，這種感覺說不出來的。但是，這裡也是；這裡，馬勒，只要想想音樂的這種溫柔：「她熱烈眼神中的陰影，還

幽怨地閃爍著她心底的激動。」— 這是要消逝、要亡故。— 甚至〈春日醉漢〉。…「因為喉嚨和『靈魂』都滿了」，醉了，醉在靈魂裡，如果不行，就死去，醒來時「我問它，是否春天已來了，我好像在做夢」。那小提琴獨奏、「短笛」！還有倍低音管在「我醉醺醺地聽著」處，這是最讓人猜不到的，從來沒有過。那天聽排練，我第一次聽到它時，我真地很想就這麼逝去。你還記得第六首歌的豎琴，在「我感到一陣微風輕拂」的地方，然後，低音大提琴的低音C，那長長的音！— 啊，親愛的貝爾格，我不能再談這些東西。「噢，美；噢，永恆愛的、生命的沈醉世界」，「你啊，我的朋友」…我常在想，人們可以聽這個嗎 — 我們有資格嗎？但是可以這樣，之後逝去，我們是有資格的。侵入心裡，去除污穢，向上，「請舉心向上」（sursum corda）[3]，基督信仰如是說。馬勒這麼活過，荀白格也是。有後悔，有渴望。

您的魏本[4]

　　將魏本字裡行間傳達的震撼感受，對照馬勒生前曾經對華爾特說過的話，《大地之歌》深沈的多層次人生境界，更讓人低迴不已。

3　天主教禮儀用詞。

4　原信見Danuser, … *Das Lied von der Erde*, 115-117。

馬勒交響曲創作、首演和出版資訊一覽表

張皓閔　整理

交響曲	創作年代	首演	出版	作品全集
第一號	1885-1888年； 1893-1896年 多次修訂	1889年11月20日， 布達佩斯， 馬勒指揮	1899，維也納 Weinberger； 1906，維也納UE*	Vol. 1, UE, 1967, 1992
第二號	1888-1894年； 持續修訂至 1910年	1895年12月13日， 柏林， 馬勒指揮	1897，萊比錫 Hofmeister； 1906，維也納UE	Vol. 2, UE, 1970； UE, 2010（新）**
第三號	1893-1896年； 1899年修訂	1902年6月9日， 克雷菲德（Krefeld）， 馬勒指揮	1898，維也納 Weinberger； 1906，維也納UE	Vol. 3, UE, 1974
第四號	1892年， 1899-1901年； 1902-1910年 多次修訂	1901年11月25日， 慕尼黑， 馬勒指揮	1902，維也納 Doblinger； 1906，維也納UE	Vol. 4, UE, 1963, 1995
第五號	1901-1902年； 持續修訂至 1911年	1904年10月18日， 科隆， 馬勒指揮	1904，萊比錫 Peters； 1904，萊比錫Peters （修訂版）	Vol. 5, Peters, 1964, 1989； Peters, 2001（新）
第六號	1903-1905年； 1906年修訂； 1907年再修訂	1906年5月27日， 埃森（Essen）， 馬勒指揮	1906，萊比錫 Kahnt； 1906，萊比錫Kahnt （修訂版）	Vol. 6, Kahnt, 1963；Peters, 1998； Peters, 2010（新）
第七號	1904-1905年	1908年9月19日， 布拉格， 馬勒指揮	1908，柏林Bote & Bock	Vol. 7, Bote & Bock, 1960； Bote & Bock, 2010 （新）
第八號	1906-1907年	1910年9月12日， 慕尼黑， 馬勒指揮	1911，維也納UE	Vol. 8, UE, 1977
《大地之歌》	1908-1909年	1911年11月20日， 慕尼黑， 華爾特指揮	1912，維也納UE	Vol. 9, UE, 1964, 1990
第九號	1908-1909年	1912年6月26日， 維也納， 華爾特指揮	1912，維也納UE	Vol. 10, UE, 1969
第十號 （第一和 第三樂章）	1910年 （未完成）	1924年10月12日， 維也納， 夏爾克（Franz Schalk）指揮 （第一和第三樂章）	1951，紐約 Associate Music Publishers （第一和第三樂章）	Vol. 11a, UE, 1964 （第一樂章）

＊：Universal Edition，環球出版社。

＊＊：加註「新」字之版本為目前正進行的「新訂作品全集」（Neue kritische Gesamtausgabe）。

馬勒交響曲編制表

張皓閎　整理

交響曲	編制	
	原文	中文
第一號	4 Flöten (3. und 4. auch Piccolo), 4 Oboen (3. auch Engl. Horn), 4 Klarinetten in B, A und C (3. auch Baßklarinette in B, 4. auch Klarinette in Es), 3 Fagotte (3. auch Kontrafagott); 7 Hörner, 5 Trompeten, 4 Posaunen, Baßtuba; Pauken (2 Spieler), Schlagwerk (Große Trommel, Becken, Triangel, Tamtam); Harfe; Streicher.	長笛4（3和4兼短笛）、雙簧管4（3兼英國管）、單簧管4：降B、A和C調（3兼降B調低音單簧管，4兼降E調單簧管）、低音管3（3兼倍低音管）； 法國號7、小號5、長號4、低音號；定音鼓（2演奏者）、打擊樂（大鼓、鈸、三角鐵、鑼）； 豎琴； 絃樂。
第二號	Im Orchester: 4 Flöten (alle auch Piccoloflöte), 4 Oboen (3. und 4. auch Englischhorn), 2 Klarinetten in Es (2. auch Klarinette in B und A), 3 Klarinetten in B, A und C (3. auch Baßklarinette in B), 4 Fagotte (3. und 4. auch Kontrafagotte); 10 Hörner in F, 6 Trompeten in F, 4 Posaunen, Kontrabasstuba; 2 Paukenspieler (jeder mit 3 Pauken), Schlagwerk: Glockenspiel, 3 Stahlstäbe oder Glocken (von tiefem, unbestimmtem Klang), Triangel, Becken, Tamtam (hoch und tief), Rute, Kleine Trommel (mehrfach besetzt), Große Trommel; 2 Harfen (jede mehrfach besetzt), Orgel; Streicher; Sopransolo, Altsolo, gemischter Chor. In der Ferne: 4 Hörner in F (= 7.-10. Horn im Orchester), 4 Trompeten in F (2. und 4. auch Trompete in C) (im Finale ab T. 696 auch als Verstärkung im Orchester); Pauke, Schlagwerk: Triangel, Becken und Große Trommel (beides von einem geschlagen).	樂團： 長笛4（全部兼短笛）、雙簧管4（3和4兼英國管）、降E調單簧管2（2兼降B和A調單簧管）、單簧管3：降B、A和C調（3兼降B調低音單簧管）、低音管4（3和4兼倍低音管）； F調法國號10、F調小號6、長號4、低音號； 定音鼓（2演奏者，各3個鼓）； 打擊樂：鐘琴、3鋼條或鐘管（低沈、音高不定）＊、三角鐵、鈸、鑼（高音和低音）、鞭子、小鼓（多個）、大鼓； 豎琴2（每聲部多台配置）、管風琴； 絃樂； 女高音獨唱、女中音獨唱、混聲合唱。 遠方： F調法國號4（ = 7至10樂團法國號）、F調小號4（2和4兼C調小號）（終樂章第696小節起亦用來加強樂團）； 定音鼓、打擊樂：三角鐵、鈸和大鼓（二者由同一人演奏）。

＊馬勒希望的聲音是教堂的鐘聲，但在實務上難以做到，因為教堂的低音鐘甚為沈重，不可能搬運，故以鋼條取代。今日則使用管鐘。

283

第三號	Im Orchester: 4 Flöten (abwechselnd mit Piccolo), 4 Oboen (4. abwechselnd mit Englischhorn), 3 Klarinetten in B (3. auch Baßklarinette), 2 Klarinetten in Es (2. abwechselnd mit Klarinette in B, 1. womöglich doppelt besetzt), 4 Fagotte (4. abwechselnd mit Kontrafagott); Posthorn in B, 8 Hörner, 4 Trompeten (womöglich 2 andere hohe Trompeten zur Verstärkung), 4 Posaunen, Kontra-Baßtuba; Schlagwerk: 2 Pauker (jeder mit 3 Pauken), 2 Glockenspiel (klingen eine Oktave höher als notiert), Tamburin, Tamtam, Triangel, Becken (freihängend, durch ein zweites zu verstärken), Kleine Trommel, einige kleine Trommeln, Große Trommel, Becken (an der Großen Trommel befestigt und mit derselben von einem Musiker geschlagen), Rute; 2 Harfen; Streicher (stark besetzt; Kontrabässe mit Kontra C-Saite). In der Höhe: 4 (auch 5 oder 6) abgestimmte Glocken; Knabenchor, Altsolo, Frauenchor.	樂團： 長笛4（交替兼短笛）、雙簧管4（4兼英國管）、降B調單簧管3（3兼低音單簧管）、降E調單簧管2（2兼降B調單簧管，若可能則1用兩支）、低音管4（4兼倍低音管）； 降B調郵號、法國號8、小號4（若可能則以另2支高音小號加強）、長號4、低音號； 打擊樂：定音鼓（2奏者，各3個鼓）、鐘琴2（實際音較記譜音高八度）、鈴鼓、鑼、三角鐵、吊鈸（以第2面加強）、小鼓、一些小鼓、大鼓、鈸（固定在大鼓上由同一人演奏）、鞭子； 豎琴2； 絃樂（增加編制；低音提琴使用低音C絃）[+]。 高處： 固定音高的鐘4（甚至5或6）； 童聲合唱、女中音獨唱、女聲合唱。
第四號	4 Flöten (3. und 4. auch Piccolo), 3 Oboen (3. auch Engl. Horn), 3 Klarinetten in B, A und C (2. auch Klarinette in Es, 3. auch Baßklarinette), 3 Fagotte (3. auch Kontrafagott); 4 Hörner, 3 Trompeten; Schlagwerk (Pauken, Große Trommel, Triangel, Schelle, Glockenspiel, Becken, Tamtam); Harfe; Streicher; Sopransolo.	長笛4（3和4兼短笛）、雙簧管3（3兼英國管）、單簧管3：降B、A和C調（2兼降E調單簧管，3兼低音單簧管）、低音管3（3兼倍低音管）； 法國號4、小號3； 打擊樂（定音鼓、大鼓、三角鐵、雪鈴、鐘琴、鈸、鑼）； 豎琴； 絃樂； 女高音獨唱。
第五號	4 Flöten (3. und 4. auch Piccolo), 3 Oboen (3. auch Engl. Horn), 3 Klarinetten (3. auch Baßklarinette), 3 Fagotte (3. auch Kontrafagott); 6 Hörner, 4 Trompeten, 3 Posaunen, 1 Baßtuba; Schlagwerk (4 Pauken, Becken, Große Trommel, eine große Trommel, an welcher ein Becken befestigt und die zugleich mit der anderen von demselben Musiker geschlagen wird, Kleine Trommel, Triangel, Glockenspiel, Tamtam, Holzklapper); Harfe; Streicher.	長笛4（3和4兼短笛）、雙簧管3（3兼英國管）、單簧管3（3兼低音單簧管）、低音管3（3兼倍低音管）； 法國號6、小號4、長號3、低音號； 打擊樂（定音鼓4、鈸、大鼓、鈸和大鼓（鈸固定在大鼓上，由同一人演奏）、小鼓、三角鐵、鐘琴、鑼、拍板）； 豎琴； 絃樂。

[+]馬勒的時代，五絃的低音提琴才剛問世，馬勒希望能用五絃的低音提琴或是將定絃調低。

第六號	Piccolo, 4 Flöten (3. und 4. auch Piccolo), 4 Oboen (3. und 4. auch Engl.-Horn), Engl.-Horn, Klarinette in D und Es, 3 Klarinetten in A und B, Baßklarinette, 4 Fagotte, Kontrafagott; 8 Hörner, 6 Trompeten, 3 Posaunen, Baßposaune, Baßtuba; Pauken, Schlagwerk (Becken, Große Trommel, Kleine Trommel, Triangel, Tamtam, Glockenspiel, Herdenglocken, tiefen Glocken, Rute, Hammer); Xylophone, 2 Harfen, Celesta; Streicher.	短笛、長笛4（3和4兼短笛）、雙簧管4（3和4兼英國管）、英國管、D和降E調單簧管、A和降B調單簧管3、低音單簧管、低音管4、倍低音管； 法國號8、小號6、長號3、低音長號、低音號； 定音鼓、打擊樂（鈸、大鼓、小鼓、三角鐵、鑼、鐘琴、牛鈴、低音鐘、鞭子、木槌）； 木琴、豎琴2、鋼片琴； 絃樂。
第七號	Piccolo, 4 Flöten (4. auch 2. Piccolo), 3 Oboen, Engl. Horn, Klarinette in Es, 3 Klarinetten in A und B, Baßklarinette, 3 Fagotte, Kontrafagott; Tenorhorn in B, 4 Hörner, 3 Trompeten, 3 Posaunen, Tuba; Pauken, Schlagwerk (Becken, Große Trommel, Kleine Trommel, Triangel, Tamtam, Glockenspiel, Herdenglocken); 2 Harfen, Guitarre, Mandoline; Streicher.	短笛、長笛4（4兼短笛2）、雙簧管3、英國管、降E調單簧管、A和降B調單簧管3、低音單簧管、低音管3、倍低音管； 降B調次中音號、法國號4、小號3、長號3、低音號； 定音鼓、打擊樂（鈸、大鼓、小鼓、三角鐵、鑼、鐘琴、牛鈴）； 豎琴2、吉他、曼陀林； 絃樂。
第八號	Im Orchester: Piccolo (mehrfach, mindestens zweifach besetzt; 1. Piccolo auch 5. Flöte), 4 Flöten, 4 Oboen, Englischhorn, Klarinette in Es (mehrfach, mindestens zweifach besetzt), 3 Klarinetten in B, Baßklarinette in B, 4 Fagotte, Kontrafagott; 8 Hörner, 4 Trompeten, 4 Posaunen, Baßtuba; 3 Pauken, Große Trommel, Becken, Tamtam, Triangel, Tiefe Glocken, Glockenspiel; Celesta, Klavier, Harmonium, Orgel, 2 Harfen (mehrfach besetzt), Mandoline (mehrfach besetzt); Streicher (Kontrabässe mit Kontra C-Saite). Isoliert postiert: 4 Trompeten, 3 Posaunen. Singstimmen: Soli: I. Sopran (Magna Peccatrix), II. Sopran (Una poenitentium), Sopran (Mater gloriosa), I. Alt (Mulier Samaritana), II. Alt (Maria Aegyptiaca), Tenor (Doctor Marianus), Bariton (Pater ecstaticus), Baß (Pater profundus); Chor: Knabenchor; I. und II. gemischter Chor. (Bei starker Chor- und Streicherbesetzung empfiehlt sich eine Verdoppelung der ersten Holzbläser).	樂團： 短笛（多支，至少2支；短笛1兼長笛5）、長笛4、雙簧管4、英國管、降E調單簧管（多支，至少2支）、降B調單簧管3、降B調低音單簧管、低音管4、倍低音管； 法國號8、小號4、長號4、低音號； 定音鼓3、大鼓、鈸、鑼、三角鐵、低音鐘、鐘琴； 鋼片琴、鋼琴、風琴、管風琴、豎琴2（每聲部多台配置）、曼陀林（多把）； 絃樂（低音提琴使用低音C絃）[+]。 舞台外： 小號4、長號3。 人聲： 獨唱：女高音I（罪孽深重的悔罪女）、女高音II（一名悔罪女）、女高音（榮光聖母）、女中音I（撒瑪利亞婦人）、女中音II（埃及的瑪利亞）、男高音（頌讚聖母馬利亞的博士）、男中音（欣喜忘我的神父）、男低音（深思呼喊的神父）； 合唱：童聲合唱；混聲合唱I和II。 （當合唱和絃樂的人數眾多時，建議木管的第一部加倍）。

285

〈大地之歌〉	Kleine Flöte, 3 Flöten (3. auch Kleine Flöte), 3 Oboen (3. auch Englisch Horn), 3 Klarinetten, Klarinette in Es, Baßklarinette, 3 Fagotte (3. auch Kontrafagott); 4 Hörner, 3 Trompeten, 3 Posaunen, Baßtuba; Pauken, Glockenspiel, Triangel, Becken, Tamtam, Tamburin, Große Trommel; 2 Harfen, Celesta, Mandoline; Streicher. Tenor-Stimme, Alt- (oder Bariton-) Stimme.	短笛、長笛3（3兼短笛）、雙簧管3（3兼英國管）、單簧管3、降E調單簧管、低音單簧管、低音管3（3兼倍低音管）；法國號4、小號3、長號3、低音號；定音鼓、鐘琴、三角鐵、鈸、鑼、鈴鼓、大鼓；豎琴2、鋼片琴、曼陀林；絃樂。 男高音獨唱、女中音（或男中音）獨唱。
第九號	Kleine Flöte, 4 Flöten, 4 Oboen (4. auch Englisch Horn), 3 Klarinetten, Klarinette in Es, Baßklarinette, 4 Fagotte (4. auch Kontrafagott); 4 Hörner, 3 Trompeten, 3 Posaunen, Baßtuba; Pauken (2 Spieler), Große Trommel, Kleine Trommel, Triangel, Becken, Tamtam, Glockenspiel, 3 tiefe Glocken; Harfe; Streicher.	短笛、長笛4、雙簧管4（4兼英國管）、單簧管3、降E調單簧管、低音單簧管、低音管4（4兼倍低音管）；法國號4、小號3、長號3、低音號；定音鼓（2位奏者）、大鼓、小鼓、三角鐵、鈸、鑼、鐘琴、低音鐘3；豎琴；絃樂。
第十號第一樂章	3 Flöten (3. auch Piccolo), 3 Oboen, 3 Klarinetten, 3 Fagotte; 4 Hörner, 4 Trompeten, 3 Posaunen, Baßtuba; Harfe; Streicher.	長笛3（3兼短笛）、雙簧管3、單簧管3、低音管3；法國號4、小號4、長號3、低音號；豎琴；絃樂。

馬勒晚期作品研究資料選粹

梅樂亙(Jürgen Maehder)輯

縮寫說明：

AfMw	*Archiv für Musikwissenschaft*
CUP	Cambridge University Press
JM	*Journal of Musicology*
Mf	*Die Musikforschung*
ML	*Music & Letters*
MQ	*Musical Quarterly*
MR	*Music Review*
MT	*Music Theory*
NZfM	*Neue Zeitschrift für Musik*
ÖMZ	*Österreichische Musikzeitung*

* 以下一至八項僅就羅基敏／梅樂亙（編著），《少年魔號 — 馬勒的詩意泉源》（台北 2010）一書之「馬勒早期作品研究資料選粹」（211-225頁）做補充。

一、研究資料與錄音

Susan M. Filler, *Gustav and Alma Mahler. A Guide to Research*, New York/London (Garland) 1989 (= Garland Composer Resource Manuals 28).

二、生平文獻

Gustav Mahler, *»Liebste Justi!«. Briefe an die Familie*, ed. Stephen McClatchie, Bonn (Bouvier) 2006.

Gustav Mahler, *»Mein lieber Trotzkopf, meine süße Mohnblume«. Briefe an Anna von Mildenburg*, ed. Franz Willnauer, Wien (Zsolnay) 2006.

Stephen McClatchie (ed.), *The Mahler Family Letters*, Oxford (Oxford University Press) 2007.

Gustav Mahler, *»Verehrter Herr College!«. Briefe an Komponisten, Dirigenten, Intendanten*, ed. Franz Willnauer, Wien (Zsolnay) 2010.

三、展覽目錄

Reinhold Kubik/Thomas Trabitsch (eds.), *»leider bleibe ich ein eingefleischter Wiener«. Gustav Mahler und Wien*, Wien (Österreichisches Theatermuseum) 2010.

四、主題專書

Paul Op de Coul (ed.), *Fragment or Completion? Proceedings of the Mahler X Symposium Utrecht 1986*, Rotterdam 1991 (= »Mahler Studies«, vol. 1).

Eveline Nikkels/Robert Becqué (eds.), *A »Mass« for the Masses. Proceedings of the Mahler VIII Symposium Amsterdam 1988*, Rotterdam 1992 (= »Mahler Studies«, vol. 2).

Jeremy Brabham (ed.), *Perspectives on Mahler's World*, Aldershot (Ashgate) 2005.

Jeremy Brabham (ed.), *The Cambridge Companion to Mahler*, Cambridge (CUP) 2007.

Bernd Sponheuer/Wolfram Steinbeck (eds.), *Mahler-Handbuch. Leben — Werk — Wirkung*, Stuttgart/Weimar/Kassel (Metzler/Bärenreiter) 2010.

Peter Revers/Oliver Korte (eds.), *Gustav Mahler. Interpretationen seiner Werke*, Laaber (Laaber) 2011.

五、傳記

Donald Mitchell, *Gustav Mahler. The Early Years*, London 1958, [2]Berkeley (Univ. of California Press) 1980.

Henry-Louis de La Grange, *Mahler. A Biography*, vol. 1, New York (Doubleday) 1973, 增訂本 *Gustav Mahler. Chronique d'une vie*, 3 vols., Paris (Fayard) 1979, 1983, 1984; 英文增訂本(4 vols.): Oxford (Oxford University Press) 1995 (vol. 2), 1999 (vol. 3), 2012 (vol. 1), 2008 (vol. 4).

Michael Kennedy, *Mahler*, London 1974; [2]Oxford (Oxford University Press) 2000.

Donald Mitchell, *Gustav Mahler. Songs and Symphonies of Life and Death. Interpretations and Annotations*, London (Faber & Faber) 1985; [2]Berkeley (Univ. of California Press) 1985.

Alfred Mathis-Rosenzweig, *Gustav Mahler. New Insights into His Life, Times and Work*, ed. Jeremy Brabham, Aldershot (Ashgate) 2007.

Donald Mitchell, *Discovering Mahler. Writings on Mahler 1955-2005*, Woodbridge (Boydell & Brewer) 2007.

Henry-Louis de la Grange, *Gustav Mahler. New Life Cut Short (1907-1911)*, Oxford (Oxford University Press) 2008 (vol. 4).

Carl Niekerk, *Reading Mahler. German Culture and Jewish Identity in Fin-de-siècle Vienna*, Rochester/New York (Camden House) 2010.

Hans Wollschläger, *Der Andere Stoff. Fragmente zu Gustav Mahler*, ed. by Monika Wollschläger/Gabriele Wolff, Göttingen (Wallstein) 2010.

六、音樂學研究

(通論)

Reinhold Brinkmann, "Vom Pfeifen und von alten Dampfmaschinen. Zwei Hinweise auf Texte Theodor W. Adornos", in: Carl Dahlhaus (ed.), *Beiträge zur musikalischen Hermeneutik*, Regensburg (Bosse) 1975, 113-119.

Rainer Riehn, "Zu Mahlers instrumentalem Denken", in: Heinz-Klaus Metzger/Rainer Riehn (eds.), Gustav Mahler — *Der unbekannte Bekannte*, München (text + kritik) 1996 (= Musikkonzepte 91), 65-75.

Juliane Wandel, *Die Rezeption der Symphonien Gustav Mahlers zu Lebzeiten des Komponisten*, Frankfurt (Peter Lang) 1999.

Christoph Metzger, *Mahler-Rezeption. Perspektiven der Rezeption Gustav Mahlers*, Wilhelmshaven (Heinrichshofen) 2000.

Harald Hodeige, *Komponierte Klangräume in den Symphonien Gustav Mahlers*, Berlin (Mensch & Buch) 2004.

Hermann Danuser, *Weltanschauungsmusik*, Schliengen (Argus) 2010.

七、音樂學研究

(歌曲)

羅基敏／梅樂亙（編著），《少年魔號 ─ 馬勒的詩意泉源》，台北（華滋）2010。

八、音樂學研究

(交響曲)

Paul Bekker, *Gustav Mahlers Symphonien*, Berlin (Schuster & Loeffler) 1921, Repr. Tutzing (Schneider) 1969.

Bernd Sponheuer/Wolfram Steinbeck (eds.), *Gustav Mahler und die Symphonik des 19. Jahrhunderts. Referate des Bonner Symposions 2000*, Frankfurt etc. (Peter Lang) 2001.

Julian Johnson, *Mahler's Voices. Expressions and Irony in the Songs and Symphonies*, Oxford (Oxford University Press) 2009.

Gred Indorf, *Mahlers Sinfonien*, Freiburg (Rombach) 2010.

九、音樂學研究

(《大地之歌》)

Jan L. Broeckx, *Gustav Mahler's Das Lied von der Erde. Musico-Literaire Verhoudingen*, Antwerpen 1975.

Zoltan Roman, "Aesthetic Symbiosis and Structural Metaphor in Mahler's *Das Lied von der Erde*", in: I. Bontinck/O. Brusatti (eds.), *Festschrift Kurt Blaukopf*, Wien 1975, 110-119.

Arthur Wenk, "The Composer as Poet in *Das Lied von der Erde*", in: *19th-Century Music* 1/1977, 33-47.

Uwe Baur, "Pentatonische Melodiebildumg in Gustav *Mahlers Das Lied von der Erde*", in: *Musicologica Austriaca* 2/1979, 141-150.

Hermann Danuser, "Gustav Mahlers Symphonie *Das Lied von der Erde* als Problem der Gattungsgeschichte", in: *AfMw* 40/1983, 276-286.

Hermann Danuser, *Gustav Mahler. Das Lied von der Erde*, München (Fink) 1986 (= »Meisterwerke der Musik«, vol. 26).

Kii-Ming Lo, "Chinesische Dichtung als Textgrundlage für Mahlers *Lied von der Erde*", in: Matthias Theodor Vogt (ed.), *Das Gustav-Mahler-Fest Hamburg 1989. Bericht über den Internationalen Gustav-Mahler-Kongreß*, Kassel (Bärenreiter) 1991, 509-528；中文增修版：
羅基敏，〈中國詩與馬勒的《大地之歌》〉，東吳大學文學院第五屆系際學術研討會音樂研討會論文集，一九九四年一月，47-76；
羅基敏，〈世紀末的頹廢：馬勒的《大地之歌》〉，收於：羅基敏，《文話／文化音樂：音樂與文學之文化場域》，台北（高談）1999，153-197。

Zoltan Roman, "Between Jugendstil and Expressionism. The Orient as Symbol and Artifice in *Das Lied von der Erde*, or, »Warum ist Mahlers Werk so schwer verständlich?«", in: Y. Tokumaru (ed.), *Tradition and its Future in Music*, Osaka 1991, 301-308.

Stephen E. Hefling, "*Das Lied von der Erde*: Mahler's Symphony for Voices and Orchestra — or Piano", in: *The Journal of Musicology* 10/1992, 293-341.

Alain Leduc, "Le Rapport de la musique au texte dans *l'adieu du chant de la terre*", in: *Austriaca* 36/1993, 25-38.

Fusako Hamao, "The Sources of the Texts in Mahler's *Lied von der Erde*", in: *19th-Century Music* 19/1995, 83-95.

Hans Wollschläger, "Der Abschied des Liedes von der Erde. Zu Mahlers Spätwerk", in: *Musik & Ästhetik* 1/1997, 5-19.

Stephen E. Hefling, *Mahler. Das Lied von der Erde. (The Song of the Earth)*, Cambridge (CUP) 2000.

Gustav Mahler, *Das Lied von der Erde. Der Abschied. Clavierauszug*, Facsimile Edition, Den Haag 2002.

Stephen E. Hefling, *Das Lied von der Erde*, in: Peter Revers/Oliver Korte (eds.), *Gustav Mahler. Interpretationen seiner Werke*, Laaber (Laaber) 2011, vol. 2, pp. 268 sqq.

Peter Andraschke, "Gustav Mahlers »Der Abschied«. Semantische Überlegungen", in: *AfMw* 68/2011, 195-204.

十、音樂學研究

(晚期交響曲)

1) 第八號交響曲

György Ligeti/Clytus Gottwald, "Gustav Mahler und die musikalische Utopie, 3. die Achte", in: *NZfM* 135/1974, 292-295.

Ortrun Landmann, "Vielfalt und Einheit in der Achten Sinfonie Gustav Mahlers. Beobachtungen zu den Themen und zur Formgestalt des Werkes", in: *Beiträge zur Musikwissenschaft* 17/1975, 29-43.

Friedhelm Krummacher, "Fragen zu Mahlers VIII. Symphonie", in: *Schütz-Jahrbuch* 4-5/1982-1983 (1983), 71-72.

John Williamson, "Mahler and »Veni Creator Spiritus«", in: *MR* 44/1983, 25-35.

Adolf Nowak, "Mahlers Hymnus", in: *Schütz-Jahrbuch* 4-5/1982-1983 (1983), 92-96.

Stefan Strohm, "Die Idee der absoluten Musik als ihr (absolutes) Programm", in: *Schütz-Jahrbuch* 4-5/1982-1983 (1983), 73-91.

Eveline Nikkels/Robert Becqué (eds.), *A »Mass« for the Masses. Proceedings of the Mahler VIII Symposium Amsterdam 1988*, Rotterdam 1992 (= »Mahler Studies«, vol. 2).

Frank Hentschel, "Das »Ewig-Weibliche« — Liszt, Mahler und das bürgerliche Frauenbild", in: *AfMw* 51/1994, 274-293.

Hans Heinrich Eggebrecht, "Mahlers Achte", in: Hans Heinrich Eggebrecht, *Die Musik und das Schöne*, München/Zürich (Piper) 1997, 144-156.

Hermann Danuser, "Natur-Zeiten in transzendenter Landschaft. Gustav Mahlers Faust-Komposition in der Achten Symphonie", in: Peter Matussek (ed.), *Goethe und die Verzeitlichung der Natur*, München (C. H. Beck) 1998, 301-325.

Christian Wildhagen, *Die Achte Symphonie von Gustav Mahler. Konzeption einer universalen Symphonik*, Frankfurt (Peter Lang) 2000.

2) 第九號交響曲

Erwin Ratz, "Zum Formproblem bei Gustav Mahler. Eine Analyse des ersten Satzes der IX. Sinfonie", in: *Mf* 8/1955, 169.

Carl Dahlhaus, "Form und Motiv in Mahlers Neunter Symphonie", in: *NZfM* 135/1974, 296-299.

Marius Flothius, "Reflections on Mahler's Ninth Symphony", in: Marius Flothius, *Notes on Notes. Selected Essays*, Buren 1974, 159-171.

Kurt von Fischer, "Die Doppelschlagfigur in den letzten zwei Sätzen von Gustav Mahlers 9. Symphonie", in: *AfMw* 32/1975, 99-105.

Peter Andraschke, *Gustav Mahlers IX. Symphonie. Kompositionsprozess und Analyse*, Wiesbaden (Steiner) 1976 (= Beih. AfMw, vol. 14).

Diether de la Motte, "Das komplizierte Einfache. Zum ersten Satz der 9. Sinfonie von Gustav Mahler", in: *Musik und Bildung* 10/1978, 145-151.

Christopher O. Lewis, *Tonal Coherence in Mahler's Ninth Symphony*, Ann Arbor (UMI) 1984 (= Studies in Musicology, vol. 79).

Anthony Newcomb, "Narrative Archetypes and Mahler's Ninth Symphony", in: Steven Paul Scher (ed.), *Music and Text: Critical Inquiries*, Cambridge (CUP) 1992, 118-136.

Julian Johnson, "The Status of the Subject in Mahler's Ninth Symphony", in: *19th-Century Music* 23/1994, 108-120.

Vera Micznik, "The Farewell Story of Mahler's Ninth Symphony", in: *19th-Century Music* 25/1996, 144-166.

Anthony Newcomb, "Action and Agencies in Mahler's Ninth Symphony, Second Movement", in: Jenefer Robinson (ed.), *Music and Meaning*, Ithaca/NY (Cornell University Press) 1997, 131-153.

Jörg Rothkamm, "»Kondukt« als Grundlage eines Formkonzepts. Eine Charakteranalyse des ersten Satzes der IX. Symphonie Gustav Mahlers", in: *AfMw* 54/1997, 269-283.

293

3) 第十號交響曲

Deryck Cooke, "Mahler's Tenth Symphony. Artistic Morality and Musical Reality", in: *MT* 6/1961, 351-354.

Eberhard Klemm, "Über ein Spätwerk Gustav Mahlers", in: *Deutsches Jahrbuch für Musikwissenschaft* 6/1961, 19-32.

Deryck Cooke, "The Facts Concerning Mahler's Tenth Symphony", in: *Chord and Discord 2/1963, Reprinted in: Deryck Cooke, Vindications. Essays on Romantic Music*, London 1982.

Martin Zenck, "Ausdruck und Konstruktion im Adagio der 10. Sinfonie Gustav Mahlers", in: Carl Dahlhaus (ed.), *Beiträge zur musikalischen Hermeneutik*, Regensburg (Bosse) 1975, 205-222.

Deryck Cooke, "The History of Mahler's Tenth Symphony", in: Deryck Cooke, *Gustav Mahler. A Performing Version of the Draft for the Tenth Symphony*, London/New York 1976.

Richard A. Kaplan, "Interpreting Surface Harmonic Connections in the Adagio of Mahler's Tenth Symphony", in: In *Theory only* 4/1978, 32-44.

Richard Swift, "Mahler's Ninth and Cooke's Tenth", in: *19th-Century Music* 2/1978, 165-172.

Wolfgang Dömling, "Zu Deryck Cookes Ausgabe der X. Symphonie Gustav Mahlers", in: *Mf* 32/1979, 159-162.

Peter Berquist, "The First Movement of Mahler's Tenth Symphony. An Analysis and an Examination of the Sketches", in: *Music Forum* 5/1980, 335-394.

Susan M. Filler, "The Case for a Performing Version of Mahler's Tenth Symphony", in: *Journal of Musicological Research* 3/1981, 274-292.

Claudia Maurer-Zenck, "Zur Vorgeschichte der Uraufführung von Mahlers Zehnter Symphonie", in: *AfMw* 39/1982, 245-270.

Kofi Agawu, "Tonal Strategy in the First Movement of Mahler's Tenth Symphony", in: *19th-Century Music* 9/1986, 222-233.

Theodor Bloomfield, "In Search of Mahler's Tenth: The Four Performing Versions as Seen by a Conductor", in: *MQ* 74/1990, 175-196.

Paul Op de Coul (ed.), *Fragment or Completion? Proceedings of the Mahler X Symposium Utrecht 1986*, Rotterdam 1991 (= »Mahler Studies«, vol. 1).

Constantin Floros, "Neue Thesen über Mahlers Zehnte Symphonie", in: *ÖMZ* 48/1993, 73-80.

Thomas Schäfer, "Das doppelte Fragment. Anmerkungen zu Gustav Mahlers Zehnter Symphonie", in: *Musica* 47/1993, 16-20.

Frans Bouwman, *Gustav Mahler (1860-1911), Tenth Symphony (1910). Bibliography of Primary and Secondary Sources*, Den Haag 1996.

Jörg Rothkamm, *Berthold Goldschmidt und Gustav Mahler. Zur Entstehung von Deryck Cookes Konzertfassung der X. Symphonie*, Hamburg (von Bockel) 2000 (= Musik im »Dritten Reich« und im Exil, vol. 6).

Jörg Rothkamm, *Gustav Mahlers zehnte Symphonie. Entstehung, Analyse, Rezeption*, Frankfurt (Peter Lang) 2003.

本書重要譯名對照表

黃于真 製表

一、人名

Adorno, Theodor W.	阿多諾
Albrecht, Otto E.	阿爾布萊希特
Alfano, Franco	阿爾方諾
Baudelaire, Charles	波特萊爾
Beethoven, Ludwig van	貝多芬
Bekker, Paul	貝克
Berg, Alban	貝爾格
Berlioz, Hector	白遼士
Bethge, Hans	貝德格
Blume, Friedrich	布盧摩
Brahms, Johannes	布拉姆斯
Bruckner, Anton	布魯克納
Buths, Julius	布特
Collingwood, Robin George	柯林塢
Dahlhaus, Carl	達爾豪斯
Danuser, Hermann	達努瑟
de La Grange, Henry-Louis	德拉葛朗吉
Debussy, Claude	德布西
Dehmel, Richard	得摩
Delius, Frederic	戴流士
Effenberger, Hans	艾芬貝爾格
Flaubert, Gustave	福樓拜
Fried, Oscar	弗利德
Gautier, Judith	俞第德
Gautier, Théophile	高提耶
Goethe, Johann Wolfgang von	歌德
Hamao, Fusako	浜尾房子
Hefling, Stephen E.	黑福陵
Hegel, Georg Wilhelm Friedrich	黑格爾
Heilmann, Hans	海爾曼
Helmholtz, Hermann v.	赫姆霍茲
Dr. Emil Hertzka	黑茨卡博士

Marquis d'Hervey-Saint-Denys	艾爾維聖得尼侯爵
Hölderlin, Friedrich	賀德林
Janz, Tobias	楊茲
Kafka, Franz	卡夫卡
Klemm, Eberhard	克雷姆
Ligeti, György	李給替
Liszt, Franz	李斯特
Li-Tai-Po	李太白
Louis, Rudolf	路易斯
Mahler, Gustav	馬勒
Mahler-Werfel, Alma	阿爾瑪‧馬勒—韋爾賦
Mallarmé, Stéphane	馬拉梅
Marschalk, Max	馬夏克
Mascagni, Pietro	馬斯卡尼
Masson, André	馬松
Mendelssohn-Bartholdy, Felix	孟德爾頌
Mengelberg, Rudolf	孟格貝爾格
Messager, André	梅沙爵
Mitchell, Donald	米契爾
Mussorgsky, Modest	穆索斯基
Nietzsche, Friedrich	尼采
Pfitzner, Hans	普費茲納
Dr. Theobald Pollak	波拉克博士
Puccini, Giacomo	浦契尼
Ratz, Erwin	拉茲
Ravel, Maurice	拉威爾
Redlich, Fritz	瑞德里希
Redlich, Hans Ferdinand	瑞德里希
Riehn, Rainer	黎恩
Riemann, Hugo	黎曼
Rimbaud, Arthur	藍波
Rimsky-Korsakov, Nicolai	林姆斯基‧高沙可夫
Schaefers, Anton	薛佛斯
Schmitz, Arnold	許密茲
Schoenberg, Arnold	荀白格
Schopenhauer, Arthur	叔本華
Schreker, Franz	許瑞克
Schubert, Franz	舒伯特

Schubert, Giselher	舒伯特
Schumann, Robert	舒曼
Stein, Erwin	史坦
Strauss, Richard	理查・史特勞斯
Stravinsky, Igor	史特拉汶斯基
Tagore, Rabindranath	泰戈爾
Vill, Susanne	妃爾
Voltaire (=Arouet, François Marie)	伏爾泰
Wagner, Richard	華格納
Walter, Bruno	華爾特
Webern, Anton von	魏本
Weis-Ostborn, Rudolf von	懷斯歐斯特波恩
Wellesz, Egon	魏列茲
Wolf, Hugo	沃爾夫
Wöss, Josef Venantius von	沃思
Zemlinky, Alexander von	柴姆林斯基

二、作品名

Abend	《夜晚》
Der Abschied	〈告別〉
Der Abschied des Freundes	《友人的告別》
Abschied von einem Freunde	《向一位友人道別》
Also sprach Zarathustra	《查拉圖斯特拉如是說》
Altrhapsodie	《女中音狂想曲》
Asie	〈亞洲〉
Ästhetische Theorie	《美學理論》
Die chinesische Flöte	《中國笛》
Chinesische Lyrik	《中文詩》
Der Einsame im Herbst	〈秋日寂人〉
Elektra	《艾蕾克特拉》
En se séparant d'un voyageur	《一位旅人的分別》
Erinnerungen an Gustav Mahler	《憶馬勒》
Erwartung	《等待》
Der ferne Klang	《遠方的聲音》
Fünf Orchesterstücke	《五首樂團小品》
Der Gärtner	《園丁集》
Grand Traité d'instrumentation et d'orchestration modernes	《當代樂器與配器大全》

Gurrelieder	《古勒之歌》
Gustav Mahlers Instrumentation	《馬勒的配器》
Harmonielehre	《和聲學》
Ich atmet' einen linden Duft	《我呼吸一個溫柔香》
Ich bin der Welt abhanden gekommen	《世界遺棄了我》
Illustrative Übersetzung von Li-Tai-Pes Porzellan-Pavillon	《李太白《瓷亭》的繪畫式譯本》
Im wunderschönen Monat Mai	《在美麗的五月裡》
In Erwartung des Freundes	《等候友人》
Iris	《伊莉絲》
Kammersymphonie op. 9	《室內交響曲》
Kindertotenlieder	《亡兒之歌》
Das klagende Lied	《泣訴之歌》
Des Knaben Wunderhorn	《少年魔號歌謠集》
Die Legende von der heiligen Elisabeth	《聖潔的伊莉莎白傳奇》
Das Lied von der Erde	《大地之歌》
Lieder aus »Des Knaben Wunderhorn«	《少年魔號歌曲》
Lieder eines fahrenden Gesellen	《行腳徒工之歌》
Le livre de Jade (1902)	《玉書》
Le Livre de Jade (1867)	《白玉詩書》
Lobgesang	《讚美歌》
Lulu	《露露》
Lyrische Symphonie	《抒情詩交響曲》
Madama Butterfly	《蝴蝶夫人》
Madame Chrysanthème	《菊花夫人》
Messe des Lebens	《生命彌撒》
Moderne Welt	《現代世界》
Nachrichten zur Mahler-Forschung	《馬勒研究通訊》
Die Nacht blickt mild	《夜溫柔地看著》
Die neue Instrumentation	《新配器法》
Les Nuits d'été	《夏夜》
Parsifal	《帕西法爾》
Der Pavillon aus Porzellan	〈瓷亭〉
Le pavillon de porcelaine	《瓷亭》
Pelléas et Mélisande	《佩列亞斯與梅莉桑德》
Pelléas und Mélisande	《佩列亞斯與梅莉桑德》
Philosophie der Neuen Musik	《新音樂哲學》
Poésies de l'époque des Thang	《唐朝詩集》

Das Rheingold	《萊茵的黃金》
Der Ring des Nibelungen	《尼貝龍根的指環》
Roméo et Juliette	《羅密歐與茱莉葉》
Die Rose vom Liebesgarten	《愛情花園的玫瑰》
Rückert-Lieder	《呂克特歌曲》
Salome	《莎樂美》
Shéhérazade	《雪黑拉莎德》
Le soir d'automne	《秋夜》
Der Tanz der Götter	《諸神之舞》
Das Trinklied vom Jammer der Erde	〈大地悲傷的飲酒歌〉
Der Trunkene im Frühling	〈春日醉漢〉
Das trunkene Lied	《沈醉之歌》
Um Mitternacht	〈午夜時分〉
Unterwegs	《途中》
Urlicht	〈原光〉
Die verklärte Nacht	《昇華之夜》
Versuch über Wagner	《試論華格納》
Von der Jugend	〈青春〉
Von der Schönheit	〈美〉
Zur Theorie der Instrumentation	〈談配器理論〉

三、其他

Alt Schluderbach	老史路德巴赫
Altposaune	中音長號
American Musicological Society	美國音樂學學會
Archiv von Henry-Louis de La Grange, Paris	巴黎德拉葛朗吉典藏室
Archive of Willem Mengelberg Stichting Amsterdam	阿姆斯特丹孟格貝爾格基金會檔案室
Ballade	敘事詩
Baßklarinette	低音單簧管
Bayreuth	拜魯特
Bogentremolo	顫弓
Chinoiserie	中國風
Cornell University	康乃爾大學
Darmstadt	達姆城
Décadence	頹廢風潮
Dessau	德騷

Drinking Song	飲酒歌
Duisburg	杜奕斯堡
Empfindungsgang	感知路程
entarten	墮落
Entpersönlichung	去個人化
entwickelnden Variation	發展中的變奏
Episode	插入段
Fin de siècle	世紀末
Freie Universität Berlin	德國柏林自由大學
Gemeentemuseum Den Haag	海牙市博物館
Gesellschaft der Musikfreunde Wien	維也納愛樂協會
Göding/Hodonín	戈丁
Graz	格拉茲
Grundakkord	基礎和絃
Grundgestalt	基礎音型
Grundton	基本聲音
Hawkes & Son London	倫敦郝克斯父子
Heterophonie	支聲複音
Hotel Savoy	薩沃伊旅館
Hymnus	頌歌
Ineinandergreifen	錯綜契合
innere Fragmentform	內在斷簡形式
inneres Programm	內在標題
Insel	因塞爾
Internationale Gustav Mahler Gesellschaft	國際馬勒協會
Intimität	親密性
Der Jugendstil	青春風格
Kategorienpaar	基準共軛
Klangfarbenmelodie	「音色旋律」
Klangkomposition	聲響作品
Klavierauszug	鋼琴縮譜
Klavierfassung	鋼琴版
Konzertarie	音樂會詠嘆調
Konzertszene	音樂會場景
Krebsform	逆行曲式
Langlois	藍格洛瓦
Leipzig	萊比錫
Lied ohne Worte	無言歌

Liederabend	藝術歌曲之夜
Liedstrophe	歌曲詩節
Madrigalismus	牧歌主義
Maiernigg	麥耶恩尼克
Moldenhauer-Archive, Spokane, Washington, U.S.A.	美國摩登豪爾檔案室
Monumentalität	豐碑性
Nachdichtung	仿作詩
Orchesterliederzyklus	樂團聯篇歌曲
Orientalism	東方主義
Particell	總譜速記
Partiturentwurf	總譜草稿
Partiturreinschrift	總譜謄寫
Pierpont Morgan Library, New York	紐約皮爾朋摩根圖書館
poetisierte Prosa	韻文化的散文
prosaisierte Poesie	散文化的韻文
Refrain	疊句
Robert O. Lehman Deposit	雷曼檔案
Schluderbach	史路德巴赫
Skizzen	草稿
Stichvorlage	樂譜刻版稿
Strophenlied	詩節式歌曲
Studien-Partitur	欣賞總譜
Supplementband	補遺冊
Suspensionsfeld	凝滯區塊
Tirol	提洛爾
Tutti	樂團總奏
Universal Edition	環球出版社
University of North Texas	美國北德州大學
Verein für musikalische Privataufführungen	私人音樂演奏協會
Verschmelzungsklang / Spaltklang	融合聲響／分裂聲響
vormotivischer Charakter	前動機個性
Wörthersee	沃特湖

What' s Music 017
《大地之歌》——馬勒的人世心聲

作　　者：羅基敏、梅勒亙　等編著
總 編 輯：許汝紘
副總編輯：楊文玄
美術編輯：楊詠棠
行銷經理：吳京霖
發　　行：楊伯江、許麗雪
出　　版：信實文化行銷有限公司
地　　址：台北市大安區忠孝東路四段 341 號 11 樓之三
電　　話：（02）2740-3939
傳　　真：（02）2777-1413
www.wretch.cc/ blog/ cultuspeak
http://www. cultuspeak.com.tw
E-Mail：cultuspeak@cultuspeak.com.tw
劃撥帳號：50040687 信實文化行銷有限公司

印　　刷：彩之坊科技股份有限公司
地　　址：新北市中和區中山路二段 323 號
電　　話：（02）2243-3233

總 經 銷：聯合發行股份有限公司
地　　址：新北市新店區寶橋路 235 巷 6 弄 6 號 2 樓
電　　話：（02）2917-8022

更多書籍介紹、活動訊息，請上網輸入關鍵字 或

國家圖書館出版品預行編目資料（CIP）資料

大地之歌：馬勒的人世心聲／羅基敏等作.
初版──臺北市：信實文化行銷，2011.11
面；　公分 ──（What's Music；17）
ISBN：978-986-6620-44-7（平裝）
1. 馬勒（Mahler, Gustav, 1860-1911）
2. 交響曲　3. 樂評

912.31　　　　　　　　　　　　　100022100